啐啄

김동화

비온후

啐
啄

글쓴이 _ 김동화
펴낸일 _ 2014년 11월 28일 1판 1쇄

펴낸이 _ 비온후
　　　　부산광역시 동래구 온천천로 285번길 4 (051-645-4115)

ISBN 978-89-90969-86-6 03600

책값 20,000원

한국문화예술위원회　　부산광역시 BUSAN METROPOLITAN CITY　　부산문화재단

본 도서는 2014년 한국문화예술위원회, 부산광역시, 부산문화재단의 사업비 지원을 받았습니다.

줄탁
啐啄

김동화 평론집

김동화

비온후

차례

평문

차 례

무상의 현존에 붙인 영원의 이름

『줄탁』을 읽고

이 석 우

Ph.D. 경희대 명예교수 | 겸재정선미술관장

| 『줄탁』을 읽다보니 손에서 뗄 수 없이 주욱 읽어 내려갔다. 재미있어서 그만큼 흡인력이 있었을 터이다. 매너리즘적인 서술은 없다. 읽는 즐거움만큼이나 읽고 난 뒤의 뿌듯한 미적 충일감까지 느꼈다.

| 보는 안목도 새롭지만 명징한 감각과 적합한 용어, 아름다운 문장을 일구어 가는 솜씨가 일품이다. 좋은 평론이란 이지적 평가도 중요하겠지만 미문으로 하여 감동의 물결을 일깨울 때 거기에 생명이 피어오름을 실감케 한다.

| 정신의학자답게 그 분야의 전문성에다 인문학적 숲을 지나게 하고 광대한 미술지식을 아우르고 있으니, 가히 미술오케스트라가 연주되고 있는 느낌이다.

| 화가가 다루는 소재 뿐 아니라 개인사와 그 그림의 변환과정, 주변과의 관계, 동서양의 미술양식과 민속에 이르기까지 깊고 넓은 탐구와 천착을 거듭하고 있으니 나는 그를 지적 탐구의 도저한 장인이라 말하고 싶다. 그의 붓(글) 앞에는 아무것도 숨겨지거나 놓쳐지지 않을 만큼 치밀하고 넓다.

| 글은 바로 그 사람이라고 하지만 『줄탁』은 인간 김동화의 성품, 성실하고 조용하며 다정다감하면서도 격조 있는 끈기의 자세를 어김없이 드러내고 있다. 예술조차 화폐량의 기준으로 평가되는 피폐한 문화풍토에서 그의 진정한 그림 사랑과 순수를 그리워하는 힘이 얼마나 큰 것인지를 보여주고 있는 이 책이 예술의 본격적인 고귀함을 회복시키는 청량제가 되기를 기대해 본다.

| 그의 글들은 지역의 미술을 우리 미술계의 중심부로 옮겨놓는다. 그의 철저한 작가 분석은 화가가 자기 발견에 이르게 하고 읽는 이 자신까지를 돌아보게 한다. 그는 이제 좋아함을 넘어 즐기고 있는 듯하다.

정신과 의사의 '도'를 넘은 그림 사랑

– 『줄탁』의 출판을 기뻐하며

이 영 준

큐레이터 | 김해문화의전당 전시교육팀장

정신과 전문의 김동화 박사는 미술계에서는 이미 널리 알려진 인물이다. 2007년 『화골』이라는 책으로 미술계에서 일하는 소위 평론가들을 주눅 들게(?) 만든 장본인이기 때문이다. '화골'은 그림의 골조를 뜻하는 말로 '드로잉'을 의미한다. 저자가 보기에 드로잉이야말로 작가의 정신이 최소한의 매체로 드러나는 '그림의 정수'라 인식했기 때문이다. 이 책에는 한국 근현대미술 거장들의 드로잉과 삶이 밤하늘의 별처럼 아름답게 새겨져 있다.

2014년 화골이 출판된 지 7년 만에 저자는 '줄탁'이라는 이름으로 다시 책을 엮었다. 7년의 부산 생활을 통해 (저자는 부산과는 전혀 연고가 없다) 만났던 작가들과 그 동안 틈틈이 썼던 글들을 모은 책이다. '줄탁'. 병아리가 알에서 나올 때 어미는 밖에서 병아리는 안에서 동시에 알을 쪼아 세상에 나오는 것을 '글과 그림'의 만남으로 비유하고 있는 단어다. 글 쓰는 일과 그림 그리는 일이 만나 새로운 생명을 탄생시키는 것. 그것이 '줄탁'의 의미다.

이 책에는 서상환, 류회민, 이정자, 방정아, 이진이 등 부산에서 활동하는 낯익은 작가들의 평문들과 작고한 양달석, 송혜수, 오영재, 신창호 선생에 대한 글 등이 담겨져 있다. 김동화 박사의 글은 시인처럼 촌철살인의 묘를 드러내거나 수필가처럼 윤기가 흐르진 않는다. 겉으로 드러나는 멋을 추구하기보다는 작가의 정신과 시선이 머무르는 지점을 정확히 파악하려는, 마치 환자를 대면하는 따뜻한 의사의 시선처럼 작가와 그림을 마주한다. 그래서 그의 글은 알 수 없는 수사와 넘쳐나는 현학으로 독자와 멀어져 버린 미술평론의 일반적인 글들과는 분명 다르다. 정신에 대한 학문적인 접근(그것이 아무리 불가능한 일에 가깝다 하더라도)에 익숙한 저자는 작가를 구성하는 다양한 요소들을 분석하고 재구성하여 누가 읽더라도 충분히 공감을 불러일으키는 글을 만들어낸다. 이러한 면은 김동화 박사의 글이 가지고 있는 커다란 힘이다.

저자는 그림을 대상화하여 멀리서 바라보는 '관객의 도'를 넘어 그 속으로 들어와 버렸다. 누구나 관객이자 독자이듯이 그림을 바라보고 이해하는데 작가와 (작가도 또 다른 그림의 관객이지 않은가?) 관객이 구분될 수 없다. 하물며 전공이라는 허울 좋은 구분도 사실은 빈약하기 그지없는 '벽과 같은 것이 아닌가? '도'와 '경지'에는 경계가 없다. 그런 면에서 이 책에는 한 정신과 의사의 '도'를 넘은 그림 사랑이 담겨져 있다.

글머리에

ㅣ 부산으로 주소를 옮긴지가 벌써 7년이 다 되어간다. 처음에는 아무런 연고도, 아는 사람도 없었던 이곳이 이제는 몸에 맞는 옷처럼 제법 익숙해졌고, 낯선 곳에서 흔히 느껴보게 되는 이색적 감흥이라든지 객지라는 어색한 느낌도 어느 틈에 완전히 사라진 듯하다. 새로운 도시 부산에서 화랑이나 미술관 등의 청탁으로 전시 평문을 쓰는 일들이 잦아지면서, 많은 작가들을 개인적으로 만날 수 있었다. 직접 작업실을 방문하고 작품에 대한 의견을 함께 나누면서, 수집가로서 작품을 구입하고 수장하는 프로세스와는 또 다른 새로운 미술적 접근이 가능해진 셈이다. 작가가 만든 작품뿐 아니라, 작품을 만든 작가에게도 시선을 돌릴 수 있었기에, 생생한 현장감 속에서 예술과 인생을 더불어 바라볼 수 있었다. 예술은 인생 그 자체이다. 의미 있는 인생의 시간들이 차곡차곡 쌓이면, 예술도 좋은 술처럼 향긋하게 익어간다. 이 시간들을 작가들의 곁에서 함께 보낸 것이 나 자신에게도 좋은 인생의 공부가 되었음은 새삼 더 말할 나위 없다.

ㅣ 그동안 틈틈이 써 두었던 글들을 모아 한 권의 책으로 엮는다. 제목을 『줄탁(啐啄)』으로 정한 것은 알에서 나오려는 병아리와 동시에 이를 돕는 어미닭의 관계가 그러하듯, 제작(그리는 것)과 평론(쓰는 것), 이 양자 간의 상호성과 조우(遭遇)를 통해서만 예술의 내재적 의미구조가 비로소 외현으로 발화(發話)될 수 있다고 생각했기 때문이었다. 이 둘 사이에서 섬광처럼 이루어진 동시적 만남의 결과가 바로 이 책이다. 그러하기에 우선 필자와 함께 했던 모든 작가들께 깊이 감사드린다. 또한 상재(上梓)가 이루어지기까지 아내(金瑟盤)와 두 아이들(沼潾, 聖鎭)의 이해와 감내(堪耐)가 적잖았다. 혜량(惠諒)을 바란다. 그리고 늘 부족한 아들을 위해 간절한 마음으로 기도해 주시는 어머님(金仁子)께도 깊이 감사드린다. 마지막으로, 기꺼이 축하의 글을 보내주신 이석우(李石佑), 이영준(李泳浚) 두 분 선생님들과 편집에 수고해주신 도서출판 '비온후'의 김철진(金哲珍) 대표님께도 심심한 사의(謝意)를 표한다.

2014년 가을에

金東華

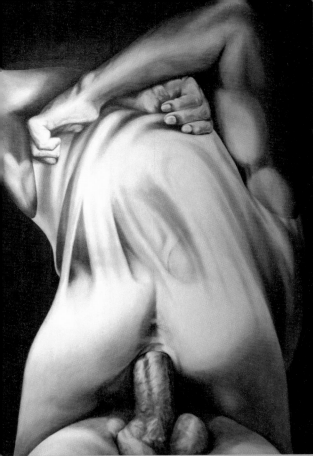

나는 생각한다. 진실한 삶을 그리는 아름다운 예술은 남자와 여자처럼 같지만 전혀 다른 둘이 운명처럼 홀연히 만나, 서로의 눈을 마주보며 뜨겁게 키스(kiss)하고 격렬하게 섹스(sex)하는 것이다. 주정(主情)의 나신에 이지(理智)의 옷을 입히는 것, 바로 이것이 앞으로 나아가야 할 신학철의 길이다.

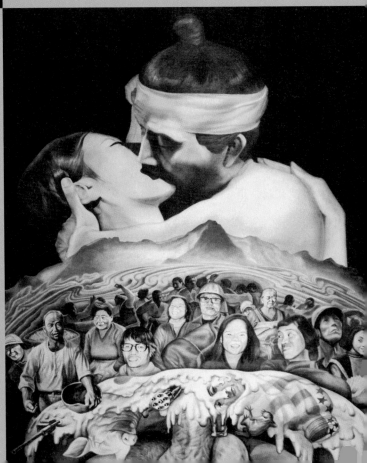

드로잉의 일반적 개념,
순수 예술과 공예의 관계,
공예 영역에서
드로잉의 역할

오디세이아 컨템포러리 크라프트 & 드로잉 전(展)
2009. 5. 15 - 6. 13 • 치우금속공예관

소설(novel)을 창작하는 과정을 간략하게 짚어보면, 그 최초에는 아직 뚜렷이 구체화되지 않은 작품의 근본적 동기(motive)가 관념이나 사건의 형태로 작가의 정신에 선재(先在)하고 있다. 다음에는 이 동기를 효과적으로 표현하고 전달하기 위한 구체적인 줄거리(plot)를 구상하고, 마지막에는 이 줄거리를 인과관계에 따라 복잡화, 정교화(sophistication) 시키면서 이야기의 흐름에 필연성을 부여한다.

이러한 단계들을 거쳐 최종적으로 완성된 소설을 읽는 독자는 자신의 관찰자아(observing ego)를 통해 이것을 구조화된 하나의 총체적 형식(form)으로 인식하게 된다. 그러나 작가는 자신의 경험자아(experiencing ego)를 통해 최초의 내적 발상이나 동기가 구현되어져 가는 일련의 과정(process)으로 이것을 파악하는 경향이 있다. 작가의 최초 발상이나 동기는 보통 창작의 과정에서 다양한 방어기제(defense mechanism)를 통해 상당부분 변형되거나 감추어지기 때문에, 완성된 소설만으로 작가의 정신 심층부의 발원지(origin)를 역(逆)추정해내기란 마치 밖에 드러난 행동만으로 그 행동의 기저에 숨어있는 무의식이나 핵심 감정을 추적하는 과정만큼이나 어렵다. 그러나 만일 작가의 방어가 상당부분 무장해제 된 초고(草稿)나 창작 노트 또는 사적(私的) 일기 등의 기록을 참조할 수 있다면, 거기에서 우리는 소설 창작의 동기와 관련된 발상의 시원(始原)에 대한 결정적인 실마리를 발견할 수 있을 것

이다.

　이처럼 작품이 독자에게는 최종적 결과물로, 작가에게는 시간성을 포함하는 과정의 연쇄로 조망된다는 점은 단지 소설과 같은 문학에서만 적용되는 것이 아니라, 조형 예술에서도 동일하게 적용된다.

　예컨대 회화(painting)를 감상할 때, 관람자는 작품을 형식적 구성 요소인 선조, 색채, 비례, 구성 등의 다양한 미적 요소들이 조화된 하나의 결과물로 인식하는 경향이 뚜렷한 반면, 작가는 자신의 최초 발상이나 사유가 어떤 의식의 흐름을 따라 또 어떤 신체화의 과정을 거쳐 최종의 완성에 도달했는지를 통시적으로 바라보는 성향이 더 두드러진다. 작가의 시각에서는 최초의 동기나 발상 - 초고, 창작 노트, 사적 일기 등에서 드러나는 - 이 없었다면 최종의 완성 작품(work)도 존재할 수 없는 것이기에, 최종적인 작품과 비교할 때 이 동기나 발상은 하나의 미미한 파편 정도에 불과함에도 결코 무시할 수 없는 매우 특별한 의미를 획득할 수 있게 된다. 바로 이 '하나의 미미한 파편'을 조형 예술의 영역에서는 드로잉(drawing)이라는 장르로 정의하는데, 여기에는 우리가 흔히 생각하는 단순한 밑그림이나 양식적 미완성의 개념을 뛰어넘는 대단히 중요한 의미가 포함되어 있다. 'draw'가 의미하는 '끌어낸다'라는 말은 결국 관념에서 형태를 도출시키는, 비(非)시각에서 시각으로의 결정적 전환을 뜻하는 것이다.

　드로잉은 재현과 모사의 기능에만 복무하는 것이 아니라, 대상을 보는 법과 대상을 인식하는 관점을 제시한다. 레오나르도 다빈치(Leonardo da Vinci)에 의한 원근법의 발명은 편재(遍在)하는 신(神)의 시각으로 세계를 보던 중세의 관점에서 벗어나 나(我)라는 주체를 중심으로 세계를 인식하는 이전과는 전혀 다른 패러다임을 인류에게 제시했고, 인상파적 시각은 인간 인식의 한계를 인정하게 하고 실재보다는 현상을 추구하는 길을 열었다. 한편 세잔(Paul Cezanne)은 사물이 아닌 인식 그 자체에 주로 초점을 맞추었고 사물을 인식하는 방편으로 기하학적 틀(원통, 구, 원뿔)에 주목했다. 세잔적인 관념의 세례를 통과한 연후에야 비로소 입체파와 추상회화가 미술의 역사 속에 등장할 수 있었다. 이상의 내용들은 모두 개념의 도출이라는 드로잉의 역할에서 비롯된 것이다.

　르네상스 시대의 위대한 화가이자 미술사가인 바자리(Giorgio Vasari)는 그의 저서 '르네상스 미술가 열전'에서 드로잉이 회화, 조각, 건축 세 가지 예술의 아버지라고 언급한 바 있다. 드로잉이 조형 예술의 근원이며, 시각적 표현에 있어서 가장 직접적이며 기본적인 장르임을 천명한 것이다.

이탈리아의 성 누가 아카데미의 창설자인 주카리(Pederico Zuccari)는 드로잉이 단순히 사물을 묘사하는 기술이 아니라, 하나님의 정신의 섬광을 드러내는 형이상학적인 활동이라고 정의하여 그 의의를 격상시켰다. 그는 작품 속에 표현되는 어떤 것이 있다면 그것은 이미 조형 예술가의 정신에 먼저 출현하였을 것이라는 가정을 세웠다. 그리하여 그는 현재의 드로잉의 개념에 상응하는 디세그노(disegno)를 플라톤 사상에서 절대 관념적 진리인 이데아와 동일시하였고, 디세그노를 내적 디세그노(disegno interno)와 외적 디세그노(disegno exterino)로 구분했다(현대 드로잉의 지형도, 김복영).

내적 디세그노란 조형 예술가가 작품을 구상하는 과정에 출현하며, 하나님의 영감이 인간정신의 내면에서 발현되는 과정을 의미한다. 이 과정은 작품의 조형적 가시화에 선행하며, 실제 제작과는 완전히 분리되어 있는 독립된 영역으로 생각하였다. 즉 하나님의 정신과 교감하는 천재적 인간의 발상 그 자체를 드로잉의 본질적인 측면으로 이해한 것이라 할 수 있다. 디세그노 곧 드로잉에 있어 진실한 것은 관념(idea)이고, 이 관념은 신적인 것으로부터 유래한 것이라고 본 것이다. 외적 디세그노는 이러한 내적 관념과 계획을 시각적으로 재현하는 과정을 의미한다. 즉 정신적 관념을 물성으로 변환시키는 과정이다.

내적 관념이 2차원의 평면 위에 재현되기 직전까지 진행되는 이 첫 번째 과정(내적 디세그노)은 이미지의 시각적 현현이라는 두 번째의 과정(외적 디세그노)보다 창조성의 측면에서는 훨씬 본질적이다. 신학적 용어를 빌어 표현하자면 내적 디세그노는 '무로부터의 창조(creatio ex nihilo)'에, 외적 디세그노는 '계속적인 창조(creatio continua)'에 상응한다고 비유해 볼 수도 있다.

관념의 표현이라는 측면 외에도 드로잉은 정서(emotion)의 표출 방식이 되기도 한다. 전통적 의미에서의 본격적인 작품을 제작하는 과정은 형식적, 기술적 완결성을 지향하게 되므로 결과적으로는 양식화(stylization)의 폐해에 직면하기 쉽다. 양식화의 가장 큰 폐해는 정서와 개성의 억압일 것이다. 그러나 양식에 얽매이지 않은 자유로운 드로잉 작업에서는 심상 속을 지나가는 수많은 감정의 흐름에 즉(卽)하여 그 정수(精髓)만을 뽑아내려는 열망과 호기심을 읽을 수 있다. 여기에는 완성에 대한 욕심조차 포기한 망아(忘我)의 경지마저 엿보인다. 마치, 날이 어둑어둑해진 후에도 밥 먹는 일, 집에 들어가야 하는 일조차 잊은 채 혼자 진흙 놀이에 열중하는 아이의 모습에서처럼 전일(專一)하는 몰입의 경지를 보여주기도 한다. 좋은 드로잉에서는 대상에 대한 깊은 사랑과 대상을 향해 육박하는 열정을 느낄 수 있다. 드로잉은 그 작가 고유의 사적 필흔(筆痕)과 신체성을 드러낸다는 점에서 그 어떤 미술의 장르보다 가

장 내밀한 작업이기도 하다. 이러한 기능은 여하의 다른 미술 장르가 대체할 수 없는, 오늘날에도 드로잉만의 고유한 영역이자 특장(特長)이다.

즉 드로잉은 작가 고유의 관념과 정서를 드러내는 것을 통해 광의(廣義)의 예술로부터 순수 예술 개념을 도출시키며, 이를 통해 예술의 창조성과 자율성에 절대적으로 기여하고 있다.

예술(art)이라는 단어의 어원은 라틴어 아르스(ars)인데, 이것은 기술을 뜻하는 희랍어인 테크네(techne)에서 기원한 것이다. 편의상 고대의 테크네 개념은 현대의 공예(craft)와 순수 예술(fine art) 영역을 모두 포괄하고 있다고 이해할 수 있다. 그러나 르네상스 시대와 낭만주의 시대 등을 거치며 장인적 기술이나 그것을 숙련시키는 지적 법칙이 예술의 영역에서 배제되었고, 테크네에서 공예와 학문을 제외한 나머지 부분이 순수 예술의 범주로 편입되었다. 공예로부터 순수 예술이 도출되는 과정에서 전술(前述)한 드로잉의 개념이 중요하게 대두되었는데, 테크네에 드로잉의 개념이 침투하면서 예술에서의 천재(天才) 개념과 자율성의 중요성이 크게 부각되었다. 그리하여 공예에서는 전수성과 기능성과 실용성이, 순수 예술에서는 창조성과 조형성과 심미성이 강조되었고, 이후 두 영역은 마치 분리된 별개의 장르처럼 사람들에게 받아들여지기 시작했다. 그러나 과연 진실로 순수 예술과 공예가 칼로 무 자르듯이 정확히 분리될 수 있는 영역인 것일까?

우리가 지금 예술품이라고 생각하는 고려, 조선시대의 도자기들은 당시에는 무명 도공들이 만들어낸 실용품일 뿐이었다. 그러나 그 실용 속에 내재해 있는 어떤 예술적 속성이 후대에 뛰어난 안목을 가진 사람들에게 조명되면서 예술품의 지위를 획득하게 된 것이다. 그런데, 조금 각도를 달리해서 한 번 더 생각해보자. 만일 도자기에 실용성은 전혀 없이 예술성만 존재했다면(실제로 가능하지는 않겠지만), 과연 그것이 예술품이 될 수 있었을까?

일찍이 조각가 김종영(金鍾瑛)은 '진선미(眞善美)가 피라미드처럼 하늘을 향해서 우뚝 서 있으려면, 밑바닥에 실용(實用)이라는 저변이 받치고 있어야 한다'라는 매우 의미심장한 코멘트(comment)를 남겼다. 이 언급은 실용의 기초가 없는 자율적 가치지향은 현실적으로 불가능하다는 의미를 담고 있는 것이다. 조금 더 극단적으로 표현한다면, 만일 옛 도자기에 기능성과 실용성이 전혀 없었다면 그것이 아무리 높은 조형성과 심미성을 내포하고 있다 할지라도 예술품(진선미)이 된다는 것은 불가능하다는 뜻이다. 실용은 예술의 본질적 근거이며 실용이 없는 예술이 성립할 수 없기에, 이 둘을 나눈다는 것은 사실 무의미한 일이다.

기능성이라는 것은 인간 존재 내부에 바꿀 수 없이 절대적으로 규정된 선조건(先條件)이기 때문에, 예술성이라고 하는 것도 이 조건 하에서 제약을 받을 수밖에 없다. 예를 들자면 먹어야 한다는 바꿀 수 없는 인간 존재의 제약 때문에 먹는 도구로서의 그릇을 만들어야 하고 수저도 필요한 것인데, 이들의 형태나 구조는 인간의 몸이라는 이미 주어진 조건에 합당하게 만들어질 수밖에 없다. 이 근본적인 제약이 기능성을 발생시키는 것이고 여기에 개념화와 정서화의 컬러링이 입혀지면서 예술성이 발현되는 것이다. 이 근본적 제약을 인식하는 것이야말로 깊은 인간 이해와 예술 이해에 필수불가결하다. 결국 기능성이 없는 예술성이란 내용 없이 공허한 것이며 현실적으로는 성립 불가능한 것이다. 기능은 미(美)에 선행하며 존재 양식은 존재 의미를 결정한다. 실존이 본질에 선행한다는 실존주의의 모토(motto) 역시 이러한 맥락에서 볼 때에는 틀림없는 현실적 진실이다. 예술성이라는 것도 제약 속에 있는 인간이라는 주체가 인식해야 하는 하나의 대상일 뿐이기 때문이다.

그러므로 순수 예술과 공예가 완전히 분리될 수 있다는 생각은 완벽한 허상일 뿐이다. 모든 제작에 의한 산물은 자율성과 기능성의 상대적 비율을 통해서만 분류될 수 있으며, 100% 자율성부터 100% 기능성까지 선형(linear form)으로 연속되는 스펙트럼에서 어느 좌표 상에 위치하고 있는가를 통해서만 정의될 수 있다. 다시 강조하지만 전적인 자율성, 전적인 기능성이란 현실적으로 존재할 수 없으며, 전적인 순수 예술품, 전적인 공예품이란 구분 역시 무의미한 분류일 뿐이다.

또한 공예에 있어 쓰임새(用)라는 것의 의미 역시 단순히 도구의 개념으로만 해석할 수 있는 문제는 아닐 것이다. 쓰임새에 심미적 측면을 고려한 경우가 없다고 할 수 없다. 조선백자 달항아리의 경우 그 시대에 곡물을 담는 용도로 사용했다고 하는데, 이렇게 둥근 형태가 그런 기능을 수행하는데 가장 적합하지는 않아 보인다. 오히려 현대인들이 사용하는 뚜껑이 있고 아가리가 넓은 직육면체 모양의 쌀통이 곡물을 넣고 꺼내기에는 훨씬 더 편리해 보인다. 여기(달항아리)에는 기능적 측면 외에 심미적 고려까지 포함된 것이다. 공예 작업에서는 도구적 쓰임새와 심미적 쓰임새를 모두 고려해야 하며, 설령 심미성을 위해 약간의 도구성을 희생한다 할지라도 넓은 의미에서 볼 때 전체적인 쓰임새의 정도는 더욱 확장된 것이라고 볼 수 있다.

예술을 통시적 관점에서 조망할 때, 고대에는 공예적인 요소가 훨씬 중요했지만 근대, 현대로 올수록 점점 더 순수 예술적 요소가 중요하게 부각되고 있다. 사실 기능성 없는 예술성

이 공허하듯, 예술성 없는 기능성이란 필연적으로 격조(格調)의 저열(低劣)에 직면할 수밖에 없다. 기능성에서 자율성으로, 공예 영역에서 순수 예술 영역으로 차츰 좌표의 변환이 일어나는 것이 최근의 시대적 조류라면, 현대 공예에 순수 예술의 정수인 드로잉 개념을 적절하게 개입시키는 것이 이 변환의 과정을 더욱 효과적으로 촉진시키는데 도움이 될 것이다. 한 예로, 2006년 치우금속공예관(蚩尤金屬工藝館)에서 기획한 '거북이의 꼬리' 전에 출품된 김유선(金柚旋)의 작품 'rainbow'는 자개라는 자연 재료와 끊음질과 같은 전통적 기법을 통해 지극히 공예적인 특징을 드러내고 있다. 그러나 조개가 고통의 과정을 통해 진주를 탄생시킨다는 승화의 관념(idea)과 우주적 느낌의 성좌나 일렁이는 심해(深海)의 파도 이미지를 통해 밤하늘과 밤바다의 광활함과 무한감(無限感)의 정서(emotion)를 잘 전달해 주고 있다. 인공적 재료로는 결코 만들어 낼 수 없는 나전(螺鈿) 고유의 물성, 발산하는 동심원과 일렁이는 파문 형태는 공예와 순수 예술이, 장인적 기능성과 예술적 자율성이 어느 지점에서 만날 수 있는지를 시사해주는 좋은 일례가 될 것이다. 그녀의 경우, 자동차 문에 자개를 붙이는 작업을 시도해 보기도 했고, 자개로 테이블을 제작하기도 했는데, 이러한 시도 역시 공예와 순수 예술의 접점을 찾으려는 탐색의 과정으로 이해할 수 있었다.

마지막으로 한 가지 더 언급할 것은 기능적 측면이 훨씬 두드러진 영역에서도 드로잉이 중요하게 개입되는 경우가 흔하게 있다는 점이다. 성형외과 의사들이 쌍꺼풀 수술을 하기 전에 가느다란 필기구로 피부 위에 선을 그어 수술 위치와 방향을 표시하는 작업, 전통 한옥을 짓는 목수들이 기둥과 나머지 재목들이 결합될 때 적절한 힘의 균형을 이루는 위치를 찾아 그 위치를 기둥 위에 점으로 찍어 표시하는 작업, 먹줄을 놓아 나무의 좌우와 상하의 형태를 잡는 작업, 컴퓨터에서의 3D CAD 작업 등 순수 예술적 요소보다 공예적 요소가 훨씬 많은 공정에서도 드로잉이 여전히 중추적 역할을 수행하고 있다는 점 역시 매우 흥미로운 일이라 할 수 있겠다.

서용선의
회화세계와 그 세계의 무의식적
근저에 대한 일고 一考
- 시대에서 소외된 아버지라는 섬의 회상

올해의 작가 2009 서용선(徐庸宣) 전(展)
2009. 7. 3 - 9. 20 · 국립현대미술관

서용선은 일견(一見) 아무런 고민이 없을 듯 보이는 풍요롭고 화려한 첨단의 문명 속에 살면서도 관계의 격절(隔絶)이라는 상처 때문에 아파하며 신음하는 현대의 도시인과, 권부(權府)의 정점에 서 있었음에도 종내는 그 권력에 의해 주살(誅殺)당할 수밖에 없었던 가련한 임금 단종(端宗)을 모델로 한 연작을 그린 화가이다. 도시인과 단종은 수백 년의 시차를 뛰어넘어 '소외와 단절'로 시름한다는 사실에 서로의 공통점이 있다. 화가에게 폐광촌 철암이 매력적이었던 이유도 같은 맥락에서 이해할 수 있겠다. 그는 이 모든 작품의 소재들을 시대와 불화했던 아버지의 메타포(metaphor)로 그려왔고, 그의 창작 활동은 아버지의 삶을 온전히 복원하려는 일종의 정신내적 과정(intrapsychic process)으로 보인다.

1990년대부터 현재까지 서울의 몇몇 화랑에서 열린 서용선의 전시회에서 보아 온 작품들은 강렬하고 충격적인 정서와 이지적이고 철학적인 메시지를 담고 있었다. 관객을 압도하는 생생한 원색과, 기계적인 혹은 다듬어지지 않은 거친 선조(線彫)로 도시와 도시인을 묘사한 화가의 작품은 급격하게 팽창하는 서울과, 그 곳에서 살아가는 시민들의 이야기였다.

거대한 빌딩이나 지하철의 입구를 배경으로 서 있거나 걸어가는 사람들, 그들의 얼굴은 색채의 강렬함과는 대조적으로 표정이나 움직임이 박제되어버린 듯 냉랭한 분위기를 풍기고 있었다. 대개 얼굴을 묘사할 때 거친 붓 터치나 다양한 색채는 인상적인 표정과 격렬한 동세

를 표현하기 위해 사용되는 경우가 대부분인데 반해, 오히려 화가는 같은 방법으로 밀랍 인형의 표정처럼 평면적이고 응결된 어떤 인상을 추출해 내고 있는 것처럼 보였다. 화면 속 인물들의 얼굴은 진짜 얼굴이 아닌 어떤 캐릭터나 페르소나를 뒤집어 쓴 가면 같은 형상이었고, 영혼이 빠져나간 마네킹이나 로봇 같은 모습이었다. 개개인의 기호(嗜好)와 정체성이 상실되어 익명화된 사람들의 생기 없는 얼굴, 그 얼굴에서는 타인과 나누는 시선의 교차도, 타인과의 미세한 정서적 교감도 감지하기 어려웠다.

초점 없이 전면(前面)을 응시하고 서 있거나 자신의 길만을 걸어가는 화면 속 인물들의 공통점은 서로 간에 교감이나 소통이 없다는 점이었다. 서로가 서로에게 소외되고 단절된 인물들의 인상을 가장 효과적으로 드러내는 이 강렬하고 불온한 색채의 교직(交織)은 근대적 도시화의 상황에 대한 작가의 무의식적 불안과 공포를 함의(含意)하고 있었다. 저마다의 길을 걷고 있는 사람들의 모습은 진정한 만족과 행복을 추구하는 삶의 방식과는 무관해 보였다. 그들의 얼굴에는 타인과 단절된 욕망을 실현하려는 무수한 음모의 표정들이 스쳐 지나가고 있었다. 자본을 향한 이기적 탐욕 때문에 서로가 서로에게 소외된 채, 사회를 유지시키는 거대 메커니즘(mechanism) 속에서 기계적으로 유동하는 모습으로 존재하고 있을 뿐이었다.

광교·을지로
200 X 200cm 천 위에 아크릴 1994

〈도시인〉 연작에서 화면의 배경인 빌딩, 지하철, 고가도로 등을 묘사하는 주요한 기법적인 특징은 직선화된 선 처리와 다양한 원색들의 조합을 사용한다는 점이다. 직선화된 선은 차가움과 냉정함 그리고 기계적인 느낌을 표현하는 데에, 원색은 팽창해가는 화려한 도시와 풍요로운 물질문명을 표현하는 데에 매우 효과적이다. 그러나 화면 속 원색의 느낌은 일견 화려한 듯 보이지만 본질적으로는 음습하다. 사창가의 번쩍이는 홍등처럼 분칠한 도시의 현란한 풍경, 데스마스크(death mask)

숙대입구 07:00-09:00
230 X 180cm 천 위에 아크릴 1991

를 쓴 듯 무표정한 인물들의 모습은 현대 사회와 첨단 문명의 양면성을 상징적으로 은유하고 있다.

또 화가가 구사하는 굵고 거친 선조는 대상을 비현실적으로 느끼게 만드는 효과가 있다. 즉 실제의 사람이나 배경을 낯설게 함으로써 이 대상 자체를 있는 그대로 묘사하는 것이 아니라, 대상을 하나의 의미나 상징으로 만들어버린다. 이러한 효과는 '소외'라는 주제를 표현하는 데에 적합한 방편이 되기도 한다. 또한 이 상징적 조작은 드러내고자 하는 내용을 더욱 극적으로 표현할 수 있게 하며, 그 결과로 작품을 보는 관객에게도 깊은 인상을 남긴다.

그의 작품은 독법(讀法)에 따라서는 영적인 의미로도 읽힐 수 있는데, 네크로폴리스(necropolis)처럼 살풍경한 도시 속에서 영혼을 잃은 사람들의 표정은 가늠할 수 없는 실존적 비극과 이 비극에서 헤어날 수 없는 생의 절망까지 드러내고 있다. 화면 속에 드리워진 자욱한 절망은 결국 인간은 구원되어야 한다는 간절한 갈망으로 이어진다.

당시 몇몇의 기획전에서 서용선의 작품을 볼 수 있었던 것과는 달리, 상업 화랑의 상설 전시에는 그의 그림이 거의 걸리지 않았던 것으로 기억된다. 그림 대부분이 대작이었고 죽음(《노산군 일기》)이나 소외(《도시인》)의 내용을 다루고 있을 뿐 아니라, 자극적인 색채나 강렬한 형상 때문에 사실 가정집에 걸기에 적당한 그림은 아닌 듯 했다. 그래서인지 그림을 구입하는 사람들의 관심을 끌기도 그리 쉽지만은 않았다.

소나무 1
180 X 150cm 천 위에 유채 1984

그러나 필자는 서용선을 우리 시대가 주목할 만한 작품을 제작하는 뛰어난 작가라고 생각해 왔다. 표현주의적 색채 구사와 인물 표현의 전형성 확보를 통해 작품을 보는 이로 하여금 예기치 않게 섬뜩하고 불안한 느낌 – 시각적 긴장 – 을 불러일으키는 독자적 조형 언어를 확립하고 있는 것은 물론, 작품 속에 인간과 사회 그리고 인간 본질에 대한 진지한 성찰이 담겨 있다고 느꼈기 때문이었다.

2007년 6월과 7월, 세 차례에 걸쳐 서용선의 작업실을 방문했다. 이 방문은 갤러리 604(부산 중앙동) 전창래(田昌來) 대표의 소개로 이루어졌다. 경기도 양평군 서종면 문호리에 위치한 작업실에서 그와 그의 작품에 대한 많은 이야기를 나눌 수 있었다. 아래의 내용은 서용선과 나눈 문답의 일부이다.

소나무 2
180 X 150cm 천 위에 유채 1984

도시 · 욕망
130 X 190cm 천 위에 아크릴 1995

거리도시 · 욕망
130 X 190cm 천 위에 아크릴 1996

선탄장
227 X 181.5cm 천 위에 유채 2004

남동
227 X 181.5cm 천 위에 유채 2004

문〉 선생님께서는 초기에는 포토리얼리즘 계열의 〈소나무〉 연작, 그 이후로는 〈노산군 일기〉, 〈도시인〉, 〈철암 프로젝트〉 연작 등의 다양한 작업을 시도해 온 것으로 알고 있습니다. 초기부터 현재까지의 작업 과정이 어떻게 변화하면서 진행되어 왔으며, 선생님의 작업에서 표현하려고 하는 주제가 무엇인지 궁금합니다. 〈도시인〉 연작을 처음 시작하게 된 배경에 대해서도 알고 싶습니다.

답〉 작업의 소재와 내용이 조금씩 변해 왔다고 해서 제 작업에 본질적인 변화가 있었다고는 생각하지 않습니다. 새로운 작업을 시도할 때에도 이전 작업과 연관된 생각들을 계속 끌어와 작업을 진행해 왔기 때문에, 작업의 연속성을 항상 의식하고 있었습니다. 제 작업을 굳이 분류해 보자면, 강렬한 색채로 도시와 인간을 표현한 〈도시인〉 연작을 기점으로 소재와 생각에 큰 변화가 나타나기 시작했다고 생각합니다. 공식적으로 작품을 발표하지는 않았지만 대학졸업 직후에는 추상화를 그려 보기도 했고, 그 후에는 소나무를 사실적으로 묘사하는 작업을 시도하기도 했습니다. 소나무를 그리던 시기에는 서정적인 느낌을 중요하게 여겼고, 서정적인 미감 속에 중요한 미적 요소가 있다고 생각했습니다. 그 당시에는 자연이나 사람들을 보면서 느낀 막연한 정감을 구체적으로 표현하고 싶었습니다. 〈도시인〉 연작 이후로는 일반적인 사람들, 사회 속의 인물들, 사회적 존재로서의 인물들이 살아가는 현장으로서의 도시를 의식하게 되었고, 사회와의 관계 속에서 인물들을 바라보기 시작했습니다. 저는 개인적으로 서울의 도시화 과정을 오랜 시간에 걸쳐 지켜보아 왔습니다. 어릴 때에는 미아리에서 살았는데, 당시 미아리는 제가 지금 살고 있는 양평의 문호리보다 더 시골이었습니다. 1960년대 이후에는 청와대 옆에 있는 중학교를 다니면서 시골에서부터 좀 더 도시화 된 곳으로 버스를 타고 등하교를 하게 되었고, 대학을 다니던 1970년대 중반 이후부터는 하루에 한 두 시간씩 버스를 타고 서울을 남북으로 관통하는 생활을 했습니다. 그런데 이 시간 동안 정거장에 서 있는 사람들이나 걸어 다니는 도시의 사람들을 관찰하는 것이 지루하거나 귀찮은 일이 아닌 흥미 있는 일로 느껴졌습니다. 사람들을 보면서 그들의 생각을 나름대로 상상하고 판단하는 일에 흥미

를 느껴 도시인들의 모습을 그리게 된 것 같습니다. 1960년대의 서울은 광화문 앞에 리어카가 다녀도 하나도 이상하지 않았던 곳이었는데, 1970년대 이후 도시가 확장되면서부터는 팽창하는 도시에 대한 공간적 압박감을 심하게 느꼈습니다. 이러한 느낌이 〈도시인〉 연작의 시작과 연관되어 있습니다.

문〉 선생님의 작품에 담긴 사회의식과 당시의 민주화 운동 사이에는 어떤 상관관계가 있었는지 궁금합니다. 또한 〈철암 프로젝트〉 연작을 긴 시간 동안 중단 없이 진행할 수 있었던 동인(動因)과 이 연작의 향후 진행 방향에 대해서도 알고 싶습니다.

답〉 민주화 운동이나 시위에 직접 참여하지는 않았지만, 이러한 행동들이 사회에 대한 도덕적 책무라는 생각은 있었습니다. 민주화 투쟁에 나서지 못한 것에 대한 저의 부채의식과 당시의 작업들이 무관하지는 않다고 생각합니다. 〈철암 프로젝트〉 연작의 경우에는 작가적 혹은 예술적 표현의 중요성 보다는 주로 공공적, 사회적 의무라는 의미에 초점을 맞췄기 때문에 지금껏 작업을 유지해 올 수 있었던 것 같습니다. 그러나 최근에는 여러 사람들과 함께 진행하는 공동 작업보다는 개인 작업 쪽에 더 많은 비중을 두어야 되겠다는 생각과, 철암 지역의 현장 실사(實寫)를 더욱 충실히 해 나가야겠다는 생각을 하고 있습니다.

문〉 〈노산군 일기〉 연작을 시작하게 된 이유와 배경은 무엇입니까? 왜 하필 수많은 역사적 소재들 가운데 계유정란(癸酉靖亂)과 연관된 이야기를 우리 역사의 서사적 전형으로 채택하게 되었는지에 대해서 알고 싶습니다.

답〉 제가 대학에서 서양화를 공부하면서 품었던 가장 큰 의문은 '서양에서 고전이 된 그림에는 인간과 역사에 대한 끈끈한 관심과, 사회 속 인간들 사이의 갈등과 투쟁이 밀도 있게 표현되고 있는데, 왜 동양의 그림에는 그저 맑고 투명한 느낌이나 자연에 경도된 세계에 대한 관심만이 표현되고 있을까?' 라는 생각이었습니다. 그래서인지 저에게는 동양적 회화세계를 극복해야 한다는 의무감이 있었습니다. 물론 지금에 와서는 동양의 미술이 꼭 그렇지만은 않다는 쪽으로 생각이 많이 바뀌었습니다만, 당시에는 '세상 어디에나 인간과 권력, 인간과 역사, 인간과 사회와의 관계는 항상 존재해 왔는데, 왜 우리의 예술에는 이러한 것들이 없는가?' 라는 서양미술에 대한 열등감이 있었습니다. 또한 1970년대에는 대학에서 저희를 가르치시던 선생님들이 민족기록화 작업이라는 것을 했는데, 당시만 해도 추상미술이 주류를 이루고 있었기 때문에 국제적으로 역사화라는 장르가 있다는 사실조차 몰랐으면서도, 상상력을 발휘해 인간과 사회와 역사에 대한 서사를 그려나가는 과정에 묘한 호기심을 느꼈습니다. 그런데 민족기록화 작업의 진행과정을

보면서 무언가 허술하다는 인상을 지울 수 없었고, 이보다는 훨씬 더 진지한 방향으로 진행되어야 한다는 생각이 들었습니다.

단종을 작품의 소재로 차용하게 된 것은, 과거 남에게 이야기하기 어려운 개인적인 문제로 심하게 마음의 갈등을 느끼던 시절이 있었는데, 그 때 생전 처음으로 강원도 영월을 친구와 함께 가 보게 되었습니다. 그 때 간 곳이 맞은편으로 선돌이 보이는 쇠목 마을의 강변 백사장이었는데, 그 곳에서 흐르는 강물을 쳐다보니 문득 가슴에 무엇인가 맺히는 것 같은 느낌이 들었습니다. 바로 이곳이 단종을 죽이고 그 시신을 내던진 곳이라고 친구가 이야기해 주었는데, 그 때 갑자기 수량이 풍성한 여름 강물 위로 사람이 떠 있는 것 같은 느낌이 들면서, 수백 년 전 당시의 사건이 그대로 현실화되는 것 같았습니다. 마치 환영처럼 그 장면이 생생하게 보이는 감각을 느꼈기 때문에, 집으로 돌아와 그 장면을 스케치 해 보았습니다. 당시의 제 상황이 이성적일 수 없었고 마음이 괴로워서도 그랬겠지만, 인간은 본질적으로 슬픈 존재인 것 같다는 생각이 들어, 그 때부터 단종과 사육신에 관한 문제를 한 10년 정도는 다루어 보아야겠다고 마음먹었습니다. 이 사건이 한국의 역사에서 사람들 사이의 갈등이나, 권력과 인간 사이의 관계를 매우 잘 보여주고 있다고 생각합니다. 처음에 생각했던 10년이 훨씬 넘도록 이 주제를 다루어왔지만, 고민해 왔던 문제가 아직도 완전히 풀린 것 같지는 않습니다. 한국전쟁이나 신화에 대한 내용으로 진행하는 작업도 이러한 생각들의 연장선상에 놓여 있고, 이러한 작업들 속에는 제 나름대로의 절실함이 있습니다.

문〉 선생님께서 앞으로 진행하고자 하는 작업의 내용과 기법, 그리고 표현하고자 하는 주제는 무엇입니까?

답〉 1999년부터 2002년까지는 IMF의 영향으로 경제적인 어려움도 있었고, K교수의 복직을 찬성하는 입장을 표명하면서 학내에서도 여러모로 불편한 입지에 놓이게 되었습니다. 그 즈음 2-3년간은 작업에 집중하지 못했습니다만, 당시에도 작업을 하고 싶은 마음만은 절실했습니다. 최근에 다시 작업을 시작하면서 돌이켜 생각해보니, 제가 정말 관심을 가지고 그리고 싶었던 내용은 결국 사람에 대한 이야기였습니다. 제가 작업했던 〈도시인〉 연작이나 〈노산군 일기〉 연작, 전쟁과 신화의 이야기들도 결국은 인간의 이야기입니다. 1990년대 초반 이후로 〈도시인〉 연작을 그리는 과정에서, 사회 속에서 인간이 어떻게 살아가느냐의 문제를 더 깊이 천착하지 못했다는 아쉬움을 느낍니다. 사회 속의 인간은 늘 변화하기 때문에 한 가지 모습으로만 고정될 수 없습니다. '사회는 늘 변화하는데, 내 그림 속 인물들은 소외되거나 수동적인 자세로, 항상 같은 모습으로만 고정되어 있었던 것이 아닌가?' 하는 생각이 들었고, '상황은 변화하는데, 인간은 늘 고정시켜서만 그려 온 것이 아닌가?' 라는 문제의식도 느끼게 됩니다. 끊임없이 갈등하며 고

민하는 인간을 진실하게 그리는 것은 보류한 채, 다른 소재들만을 그려왔던 것 같습니다. '색채의 사용을 강하게 하는 것도 너무 전략적인 것은 아닌가?', 내가 생각한 것 이상으로 대상들을 과장해서 강하게 표현 하려고 하는 것은 아닌가?' 라는 점도 고민하고 있습니다. 앞으로는 사회변화에 따라 능동적으로 변화하는 인간의 모습을 그려내고 싶습니다.

아버지 상의 투사, 도시인과 단종

화가와의 문답 중에 특히 주목할 만한 내용은 아버지에 관한 이야기였다.

화가는 초등학교 시절, 가정환경조사서의 직업란에 아버지의 직업을 '자유업'이라고 적어 낸 기억을 회상했다. 그것은 아버지에게 공무원, 은행원, 회사원 등으로 분류될 수 있는 뚜렷한 직업이 없었다는 뜻이다. 화가의 아버지는 꽃을 키우거나 가족을 위해 집 짓는 일을 즐기는 분이었지만, 노동을 수입으로 연결시키는 데에는 무능한 가장이었다. 좋아하는 일을 즐기는 자유로움은 누렸으나, 현대적 산업체계에는 적응하지 못한 전근대적 인간이었던 것이다. 가족의 생계가 막연한 날에도 어항 속의 붕어만 바라보던 아버지에 대한 기억, 정릉의 산동네 단칸방에 일곱 식구가 살면서 누나와 함께 새끼줄에 꿰여진 연탄 덩어리를 나르던 기억과 더불어 화가는 그 시절의 신산(辛酸)을 회상했다. 화가의 아버지는 가족을 위해 자신의 자유를 희생할 수 없는 사람이었고, 그로 인한 경제적 고통은 고스란히 가족들의 몫이 되었다. 또한 적응할 수 없는 사회와 늘 긴장관계에 있었고, 사회에 대한 분노를 버리지 못했다. 화가의 아버지는 어떤 남모를 사정 때문에 의도적으로 외부 활동을 회피했던 것이 아닐까 싶을 정도로 사회적, 직업적으로 차단된 생활을 했다고 한다. 그렇지만 화가는 집안 형편이 어려운 것이 오히려 좋은 점도 있다고 생각하며, 아버지를 원망하지 않고 자신의 상황과 처지를 긍정적으로 받아들이려고 애썼다 한다. 그러나 기울어진 가세(家勢) – 아버지가 시도했던 영세 운수(運輸) 사업의 실패 – 로 인해 미아리에서 정릉으로 이사했던 중학교 2, 3학년 무렵부터 화가가 학업을 소홀히 하면서 방황의 시절을 보낸 점과 그 결과로 대학에 진학하지 못한 채 군(軍)에 입대하게 된 정황을 찬찬히 살펴보면, 불우했던 경제적 상황과 그것의 원인을 제공한 아버지에 대한 반감이 청소년 시절 일탈의 핵심적 요인이 되었음을 어렵지 않게 짐작할 수 있다.

어쨌거나 화가는 당시의 상황이 얼마나 답답했을까? 그런데 재미있는 것은 화가가 가족들을 고생시킨 아버지를 원망하거나 무능하다고 생각하기 보다는 아버지의 직업인 '자유업'에

대한 뿌듯함을 먼저 연상했다는 점이다.

화가가 2006년 9월에 남긴 메모에는 쉴러(Friedrich Schiller)의 글인 '인간의 미적 교육론'의 일부분이 적혀 있었다. '전문화와 분업화가 통합적 전안을 분열시키고, 인간을 노동으로부터 소외시킨다'는 쉴러의 진술은 화가의 〈도시인〉 연작에 등장하는 인간 군상의 단절과 소통의 부재를 잘 설명하고 있다.

계유년
130 X 193.5cm 천 위에 아크릴 1992

아버지에 관한 화가의 진술과 화가의 메모 내용을 통해 '화가의 작품 속에서 소외되고 단절된, 무기력하고 수동적인 도시인들의 원상(原象)이 혹 그의 아버지가 아닐까?' 라고 가정해 볼 수 있었다. 뚜렷한 직업이 없었던 화가의 아버지가 사회와 불화할 수밖에 없었던 이유는 그가 농경사회가 아닌, 근대라는 시간과 도시라는 공간을 살았기 때문인지도 모른다. 화가의 작업의 근저에는 도시문명에 적응하지 못했던 아버지의 삶을 통해, 근대라는 시대상과 그 시대의 문제점을 드러내고 비판하려는 무의식적 의도가 숨어 있는 듯하다. 그렇다면 화면 속의 도시인은 화가의 심층에 침잠되어 있는, 총체성이 파괴된 채 파편화 되어버린 아버지 상(father figure)의 투사물(projection)로 볼 수 있다. 더불어 화가는 도시와 도시인의 이미지를 그리는 활동을 통해 아버지의 불행했던 삶이 자신에게 미친 부정적 영향을 극복하고 '자유'를 획득하려는 시도를 하고 있는 것이다.

화가는 강원도 영월의 강물 위에 사람이 떠 있는 환영을 생생하게

사육신의 멸족
200 X 200cm 천 위에 아크릴 1996

계유년
323 X 200cm 천 위에 아크릴 2007

체험했고, 이것이 〈노산군 일기〉 연작을 시작하게 된 직접적인 원인이라고 이야기했다. 화가가 본 시신의 이미지와 아버지의 이미지 사이에도 어떤 연관이 있을 것이다. 아버지의 죽음이 화가에게 어떤 의미였는지 더 물어보지는 못했지만 중요한 연결고리가 있을 것이라는 예감이 들었다. 짐작컨대, 화가의 내면은 '강물 위에 떠 있는 사람의 환영'과 '단종의 시신' 그리고 '무능한 아버지'를 동일시(identification)하고 있는 것으로 보이며, 현실의 갈등이 견딜 수 없을 정도로 증폭되었던 어느 한 시점에서, 자신의 무의식적 갈등의 핵심(아버지의 무능에 대한 양가감정)이 아버지를 대유(代喻)하는 단종의 시신으로 전치(displacement)된 후, 일련의 환영으로 상징화(symbolization) 되었다고 이해할 수 있다. 또한 화가는 정교한 방어기제를 동원하여 내적 환상 속에서 아버지를 상징하는 대상들(단종, 강물 위에 떠 있는 사람)을 죽임으로서 아버지에 대한 자신의 억압된 분노를 합법적으로 분출할 수 있었고, 이 죽음을 애도하는 의미를 지닌 예술 작업의 과정을 통해 아버지를 살해했다는 무의식적 죄책감을 취소(undoing)할 수 있었다. 아마도 이것이 화가의 무의식 수준에서 작동된, 정신적 생존을 유지하는 한 방법이었을 것이다.

작업의 주요 소재 속에 아버지의 존재감이 스며들어 있다는 가정은 화가의 작품을 분석하는데 흥미 있는 자료를 제공한다. 어느 화가든 스스로에게 가장 의미가 있고, 감정적 부하(負荷)가 많이 걸려 있는 주제와 대상을 작업의 소재로 선택하게 된다. 요컨대 서용선 작품의 핵심적 주제는 소외된 대상의 회복이며, 소외된 대상의 원형적 이미지는 자신의 아버지라고 추론할 수 있다.

소외라는 이름으로 묶이는 단종과 철암

화가가 시도한 역사인물화의 대표적 주인공인 단종은 어떤 인물인가? 그는 왕이라는 이름은 가지고 있었으나 왕으로서의 역할에 있어서는 완벽하게 소외된 인간이었다. 왕의 이름은 없었지만 왕의 권력을 휘둘렀던 수양대군에 의해 그는 언제든 조종될 수밖에 없는 존재로 전락되었고, 자신의 의지와는 관계없이 권력의 모순적 갈등구조에 의해 제거되었다. 나의 관심은 왜 수많은 역사적 인물 중에 어떤 필연적 이유로 인해 단종이라는 인물이 화가의 작품의 소재로 픽업되었는가 하는 점이었다. 가장 중요한 이유 중 한 가지는 권력의 역사 속에서 단종만큼 비참하게 희생된 인간의 전형을 찾기가 쉽지 않다는 사실이었다.

인간 그 자체는 은폐되고 인간이 가진 힘만이 부각되었던 시대 속에서 펼쳐진 단종의 비극적인 삶은 화가의 아버지가 근대라는 역사 속에서 철저히 소외되었던 것과 일맥상통한 점이 있다. 화가는 '근대인이었으나 근대인의 역할을 할 수 없었던 아버지와, 왕이었으나 왕의 역할을 할 수 없었던 단종이 서로 닮았다'고 인식한 것으로 여겨진다. 단종이 권력의 기제에서 벗어나 자유롭기를 원했으나 권력의 이름을 소유하고 있었기에 주살당할 수밖에 없었던 것처럼, 합목적적인 근대적 삶의 양식을 부정하고 일탈의 자유를 추구했던 화가의 아버지도 근대라는 시간 속에 존재했기에 사회와의 피할 수 없는 불화를 겪으며 생을 마칠 수밖에 없었다.

사육신이 자신들의 목숨을 걸고 단종의 복위를 꾀한 것처럼, 화가는 단종을 그리는 예술행위를 통해 아버지의 삶을 온전하게 복원하려는 정신내적 시도를 반복하고 있다. 그러나 사육신이 그랬던 것처럼, 이러한 화가의 시도가 늘 실패할 수밖에 없는 이유는 예술은 현실에서 이룰 수 없는 것에 대한 추구이기 때문이다. 그러나 반복적인 실패에도 불구하고 화가의 강력한 복원을 향한 무의식의 시시포스(Sisyphos)적 욕망이 이 시도를 끊임없이 반복하도록 강제하고 있다.

〈노산군 일기〉 연작에 등장하는 매월당 김시습은 그런 의미에서 화가의 자아가 투영된 대표적 인물이다. 왕위 찬탈의 현실을 받아들일 수 없어, 일생을 주변인으로 방랑하며 비분 속에서 죽어간 매월당의 삶은 〈도시인〉 연작이 보여 주는 외부와의 단절과 소외의 전형적인 한 예이다. 세조의 부름을 거부하고 단종에 대한 절의를 지킨 매월당의 모습과 근대화에 저항하며 아버지의 삶을 옹호하는 화가의 작업에는 서로 통하는 점이 있다.

화가가 최근에 시도했던 폐광촌 지역인 철암을 그리는 프로젝트 역시 〈도시인〉 연작이나 〈노산군 일기〉 연작과 동일한 맥락에서의 해석이 가능하다. 철암이라는 곳은 한 때 광산업으로 크게 번성했으나 폐광 이후에는 산업화로부터 철저히 소외된 낙후 지역이다. 이런 점에서 철암은 도시인, 단종과 공통된 의미소(意味素)를 지닌다.

화가가 다른 여러 사람들과 함께 시도한 〈철암 프로젝트〉는 이런 낙후 지역을 미술의 힘으로 바꾸어보려는 시도이며, 작가와 지역민들의 상호작용을 통해 소외된 지역을 다시 회복시켜 보려는 실천적 노력이다. 화가는 '〈철암 프로젝트〉 이전에는 예술은 작가를 표현하는 것이라고 생각했는데, 〈철암 프로젝트〉를 하던 시기에는 작업 속에서 작가의 존재가 무화(無化)되는 느낌을 받았다'고 진술했다. 이 작업의 조형적 성취와는 별개로, 한 작가가 작업 속에서 자신을 없앤다고 말하는 것은 결코 쉬운 일이 아니다. 그 진술에는 예술의 가장 본질적인

요소를 부정하는 의미가 담겨 있기 때문이다. 여기에는 '예술을 한다'는 인식보다 '지역이나 지역민들의 실제적 변화가 더 중요하다'는 신념이 담겨 있다.

작가로서는 그 무엇보다 소중하다고 할 수 있는 예술적 표현의 욕구보다 한 지역 사회의 긍정적인 변화를 더 중요하게 여긴다는 것은 그 지역이 작가에게 부여하는 매우 특별한 의미가 없다면 불가능한 일이다. 결국 철암이라는 지역이 화가의 정신세계에 중요한 영향을 끼친 아버지라는 대상과 어떤 공통분모가 있기 때문일 것이다.

'역사 인식(〈노산군 일기〉)'과 '현실 인식(〈도시인〉)'으로부터 시작된 화가의 작업은 결국 '현실 참여(〈철암 프로젝트〉)'에까지 이르고 있다. 소외의 인지에서 소외를 극복하려는 실천으로 점증(漸增)되는 작업의 시계열적(時系列的) 진행과정은 아버지와의 관계를 통해 형성된 정신역동(psychodynamics)의 일관된 흐름을 명료하게 드러내고 있다.

아버지를 받아들이는 길, 화업

화가는 아버지가 돌이킬 수 없는 중병에 걸렸을 때, 아버지에게 미술도 사회에서 통용될 수 있는 직업이라는 것을 보이고 싶어 한 미술제에 응모했다고 한다. 입상하여 상금을 받고 아버지께 그 내용을 보여드렸지만, 화가는 후에 상금 때문에 공모제에 응모한 것을 두고두고 후회했다고 한다(처음에 작품을 미술제에 출품한 것은 사회에서 통용될 수 있는 일을 하지 않았던 아버지의 삶의 방식에 대한 거부와 부정이었고, 나중에 그것을 후회한 것은 아버지의 삶의 방식에 대한 수용과 긍정이라고 할 수 있다. 이 진술은 화가의 마음속에 아버지에 대한 미움과 사랑의 양가감정이 공존하고 있음을 단적으로 보여준다. 한편, 무능한 아버지에 대한 부정적 감정을 억압(repression)하면서 '자유업'에 대한 뿌듯함을 연상했다는 점 역시 화가의 양가성(ambivalence)과 신경증적 방어(neurotic defense)의 한 측면을 반영하고 있다. 실제로 화가는 억압 때문에 아버지에 대한 부정적인 감정을 의식 수준에서는 전혀 인지하지 못하고 있었으며, 과거에 아버지를 원망하거나 무능하다는 생각을 해 본적이 없었다고 말했다).

화가는 '예술은 누군가를 위해서 하는 것이 아닌 나 자신을 위한 것이며, 자신도 모르게 하게 되는 것'이라고 말했다. 그는 예술에 있어서의 유희와 자유를 중요한 가치로 인식하고 있었으며, 대가(代價)를 위한 예술 작업을 마음 속으로 완강히 부인하는 자세를 취하고 있었다(노동과 대가를 분리하는 사고방식은 전형적인 전근대적 사고이다). 이는 화가의 아버지가 생산 시스템의 굴레에 얽매인 근대적 직인(職人)이 아닌, 유희적 노동에서 소외되지 않은 채 전

근대적 자연인으로 남아 있으려 했던 사실과 극히 유사한 맥락을 반영하고 있는 것이다.

화가는 아버지의 삶의 방식을 답답해하고 일면 부정하면서도, 종국에는 아버지의 삶의 흐름과 가치관을 수용하며 아버지를 동일시하는 과정(《아버지=도시인=단종=철암》=〈나=도시인을 그리는 화가=사육신 및 김시습=철암 프로젝트 참여자〉)을 밟아 온 것으로 이해할 수 있다(프로이트(Sigmund Freud) 식으로 이야기하자면, 양가적 갈등 속에서도 결국은 아버지를 동일시할 수밖에 없었던 화가의 심리적 기저에는 모든 사람들의 초자아(super-ego) 형성 과정이 그러하듯 오이디프스 콤플렉스(Oedipus complex)와 연관된 거세 공포(castration anxiety)가 개입되어 있었을 것이다). 그리고 근대(소외와 단절)를 극복할 수 있는 해법으로 마침내 화가가 선택한 것은, 쉴러가 '문화로 인해 야기된 대립을 극복할 수 있는 유일한 방법' 이라고 설파한 예술, 즉 화업(畵業)이었다.

꿈과 작품들을 통해 드러나는 화가의 내면

2009년 2월, 화가의 도록 자료를 넘겨보던 중에 그의 내밀한 무의식의 편린을 보여주는 작은 도판 그림 한 장이 내 눈길을 스쳐 지나갔다. 1985년에 그렸고 1988년에 약간 손을 보아 최종적으로 완성했다는 이 작품에는 '꿈—아버지'라는 특이한 제목이 붙어 있었다. 화가에게 혹 이 그림을 그리게 된 어떤 특별한 동기나 사연이 있었는지 물었더니, 아버지가 별세하신지 대략 2—3년이 지난 즈음에 꾸었던 꿈의 내용을 소재로 그린 작품이라고 답했다.

화가는, 자신은 평소에 꿈을 거의 꾸지 않는 편인데, 이 때 꾸었던 꿈의 기억은 유난히도 생생했기 때문에 그림으로 옮겨보았노라 이야기했고, 자신이 꿈을 소재로 그린 작품으로는 아마도 이것이 거의 유일한 것으로 기억된다고 말했다. 사실 자신은 그때까지 아버지와의 관계가 그다지 나빴다고 생각해 본 적이 없었음에도, 선친(先親) 사후 2—3년 동안 아버지에 대해 애틋한 그리움을 느끼거나 아버지에 관한 꿈을 꾸거나 한 적이 전혀 없었기 때문에, 자신이 너무 인간적으로 차갑고 냉정한 사람이 아닌가 하는 고민을 하기도 했고 스스로에 대한 섭섭함을 느끼기도 했다며 자신의 솔직한 심경을 털어놓았다. 그런데 이 꿈을 꾸고 난 다음에야 비로소 아버지에 대한 그리움과 연민을 느끼기 시작했고, 꿈속에서 돌아가신 아버지를 마주보는 순간, 이제는 아무 걱정 없이 '안심'해도 될 것 같은, 이상하리만치 편안한 느낌이 들었다고도 토로했다.

이 그림의 구성을 살펴보면 화면의 중앙에는 흐르는 강물 같은 것이 전체 화면을 둘로

분할하고 있는데, 좌측 상단에는 화가와 어머니와 미혼의 여동생(당시 함께 살던 가족들)이 그려져 있고, 우측 하단에는 시신으로 누워있는 임종 당시의 아버지의 모습과 사후 세계에서 가족들을 응시하고 있는 아버지의 모습, 아버지의 아우라(aura)나 영체(靈體)처럼 보이는 붉은 형상이 함께 그려져 있다. 아버지의 모습 아래에 그려진 죽음이나 영생을 의미하는 봉황 같은 문양은 화면의 아래쪽이 영계(靈界)임을, 흐르는 강물은 아래쪽 피안(彼岸, 저승)과 위쪽 차안(此岸, 이승)의 경계임을 상징하고 있다. 삶과 죽음을 가르는 강물 위에는 세 채의 기와집이 그려져 있는데, 이 집들은 당시 화가가 살았던 성북구 삼선동의 한옥이라고 이야기했다.

꿈 - 아버지
91 X 117cm 천 위에 유채 1985, 1988

공교롭게도, 그 시기 이후(영월에서 강물 위에 사람이 떠 있는 환영을 보았던 1986년부터)에 제작된 〈노산군 일기〉 연작에는 '꿈─아버지'와 유사한 연상을 불러일으키는 소재와 내용들이 속속 출현하고 있다. 이들 연작에는 한옥, 강물, 시신 등이 작품의 주요한 소재로 등장하고 있을 뿐 아니라, 〈노산군 일기〉 연작의 배경이 되는 청령포 주위의 기와집, 강물과 '꿈─아버지' 속 화가의 삼선동 집, 강물이, 〈노산군 일기〉 연작에 담긴 단종의 삶과 죽음의 모습과 '꿈─아버지' 속 아버지의 육체와 영체의 모습이 묘하게도 서로 오버랩(overlap) 되고 있다.

1995년부터 1996년까지 그린 '청령포·절망'이라는 작품은 화가가 강원도 영월에서 보았다는, 사람이 강물에 떠 있는 환영을 직접적으로 연상시키는 그림이다. 화가가 하필 단종의 구전(口傳)과 관련된 영월의 강가에서 환영을 경험한 이유도 강물의 이미지와 단종의 죽음이 꿈 이야기 속에 드러나는 화가의 무의식적 핵심감정과 핵심갈등 – 아버지에 대한 애증과 아버지의 죽음에 대한 죄책감 – 을 건드렸기 때문일 것이다. 이와 유

청령포 · 절망
90.5 X 116cm 천 위에 유채 1995-1996

엄흥도 · 청령포 · 노산군
70 X 85cm 천 위에 유채 1986-1990

청령포 · 노산군
94 X 63.5cm 한지 위에 아크릴 1987

심문 • 노량진 • 매월당
230 X 180cm 천 위에 유채 1987-1990

계유정난
38 X 27cm 종이 위에 색연필 1988

청령포 • 엄흥도 • 노산군
230 X 180cm 천 위에 유채 1990

김시습 초상, 의성신씨본 사유록에서
78 X 108cm
종이 위에 압축목탄, 본드물 1998

사한 모티브를 담고 있는 또 다른 그림으로는 1987년 작(作)인 '청령포•노산군'이 있다. 작품 '꿈—아버지', '청령포•절망', '청령포•노산군' 등에 공통적으로 등장하는 소재인 강물은 공무도하가(公無渡河歌)에서의 그것처럼, 생사를 나누는 그리고 생사가 만나는 분계(分界)라는 점에서 유사한 의미역(意味域)으로 묶일 수 있다. 화가가 그리는 전쟁이나 신화의 세계라는 것도 사실은 이 그림들에 등장하는 강물의 이미지와 깊은 연관이 있다. 왜냐하면 전쟁이란 삶과 죽음이 경계 지워지는 현장이며, 신화란 존재와 비존재의 경계선상에 자리 잡고 있기 때문이다.

　1987년부터 1990년까지 그린 작품 '심문•노량진•매월당'에서도 '꿈—아버지'의 구성처럼 강물을 경계로 하여 사육신의 시신과 매월당의 모습이 서로 마주하고 있는 장면이 등장한다. 두 그림을 서로 비교해보면, '심문•노량진•매월당'의 사육신의 시신은 '꿈—아버지'의 아버지의 시신과, '심문•노량진•매월당'의 매월당은 '꿈—아버지'의 살아있는 화가의 가족(화가, 화가의 어머니, 화가의 여동생)과 대응하고 있다. 즉 화가는 죽은 자라는 의미에서 아버지와 사육신을, 산 자라는 의미에서 가족들과 매월당을 동일시하고 있는 것이다. 또한 이 그림에서 보이는 사육신을 잔인하게 심문하는 모습과 〈도시인〉 연작에서 발견되는 자본화된 도시문명의 비정함은 작가의 정신세계 내부에서 서로 긴밀하게 연결되어 있다. 그리고 그림 속에 아무렇게나 내쳐진 사육신의 시신과 사이보그

(cyborg)처럼 기계적 표정을 짓고 있는 도시의 군상들 역시 결국은 동체이명(同體異名)에 다름 아닌 것이다.

1986년부터 1990년까지 그린 작품 '엄흥도•청령포•노산군'과 1990년 작 '청령포•엄흥도•노산군'에서는 청령포 강물 위에서 살아있는 엄흥도와 죽은 단종이 해후하는데('꿈-아버지'의 화가, 강물, 아버지는 '청령포•엄흥도•노산군'의 엄흥도, 강물, 단종과 일대일로 대응된다), 이 장면은 산 자(엄흥도=화가)와 죽은 자(단종=아버지)의 화해, 즉 화가의 경우에서 역동적으로는(psychodynamically) 돌아가신 아버지와의 화해 또는 아버지에 대한 분노와 죄책감의 해소를 의미하는 것으로 보인다. 꿈속에서, 돌아가신 아버지를 바라보며 '안심'이 되었다는 화가의 진술은 이를 강력하게 뒷받침한다.

이상 몇몇의 작품들을 꼼꼼히 검토해보면, 1986년부터 시작된 〈노산군 일기〉 연작의 주요한 소재, 모티브 및 반복되는 역동적 양상(psychodynamical pattern)이 1985년 작품인 '꿈-아버지'에서 유래되었다는 사실을 어렵지 않게 간파할 수 있다.

처음 영월에 갔던 1986년은 화가의 개인사(個人史)에 있어서도 매우 중요한 시점이었던 것으로 보인다. 당시 화가는 학교의 전임 발령을 앞둔 상황이었기 때문에, 심한 복통을 참으며 출근을 강행하다가 증상이 악화되어 1986년 6월 경 사구체에 손상과 염증이 있다는 소견으로 병원에 입원해 있었으며, 그 직후에 결혼을 했고, 6월 25일에는 서울 미대에서 전임 발령을 받았다고 한다. 미국공보원 연수 작가로 선발되었지만, 전임 발령이 나면서 미국에는 가지 못하게 되었다. 이러한 여러 가지 일들이 한꺼번에 겹치면서 받았던 스트레스에 더해, 화가는 결혼 직후부터 결혼했던 여성과 별거해야 하는 어려움을 겪게 된다. 이 무렵인 1986년 8월, 혼란스런 마음을 추스르기 위해 우연히 친구와 영월을 찾았다가, 1985년에 꾸었던 꿈속에 나타난 장면을 연상시키는 서강(西江)의 강변에서 작업의 중요한 모티브 - 단종 - 를 발견하게 된다.

그로부터 얼마 후 화가는 다시 영월 서강을 찾아, 그 앞에서 텐트를 치고 침상과 취사도구를 가져와 강물이 자갈에 부딪히는 소리만 들으면서 수일간을 지낸 적이 있었다고 말했다. 그 때 물소리를 들으면서 마음이 차분하게 정화되는 느낌을 받았으며, 이후 4-5년 동안은 복잡한 일상사나 학교일로 마음이 답답하거나 갑갑해질 때마다 '쏴-'하는 물소리가 가슴 속을 훑고 지나가는 특별한 감각을 느꼈고, 그때마다 이상하게 마음이 편안해졌다고 회상했다. 화가는 당시 청령포, 장릉, 소나기재 등 단종과 관련이 있는 장소들을 두루 돌아보았는데, 이곳에서 목도한 서강 위로 내리는 소나기 줄기와 넘실거리며 흐르는 새파란 강물에서 물이 담

고 있는 비극, 슬픔, 눈물을 보았다고 말했다. 또 강물 위에 떠 있는 비애(悲哀) 서린 한 인간의 모습을 보았다고도 말했다. 이런 진술들로 미루어 볼 때, 화가에게 있어 강물의 의미는 자신과 돌아가신 아버지가 함께 만나 화해하는 안심입명(安心立命)의 성소(聖所)이며, 결혼했던 여성과의 악화된 관계에서 유발된 내면의 불안을 씻어내고 미움과 연민의 양가감정을 정화시키는 소도(蘇塗)와도 같은 장소인 것이다. 결국 아버지와의 관계에서 유래한 화가의 핵심갈등이 결혼했던 여성과의 관계가 악화되면서 반복 재현된 것으로 보이며, 환영과 같은 일시적인 지각의 장애가 무의식적 갈등 내용의 해소를 위해 증상으로 표출된 것으로 판단된다.

또 한 가지 흥미를 끄는 것은 화가가 필자와 대화하면서 아버지가 돌아가신 해를 정확히 기억하지 못했다는 점이다. 대담 중 수차례에 걸쳐 화가의 아버지의 몰년(沒年)을 물었으나, 화가는 정확한 년도를 떠올리지 못했다. 이 사실 외에도, 선친의 별세 후 2–3년 동안 아버지의 죽음에 대한 슬픔(grief)이나 아버지에 대한 그리움을 느끼지 못했다는 화가의 진술을 참조하여 추론하면, 그가 아버지의 죽음과 연관된 기억과 감정을 얼마나 극심하게 억압하고 있었는지를 간접적으로 추정할 수 있다. 화가가 선친에 관한 꿈을 꾼 연후에야 아버지를 그리워하는 감정이 생긴 점, 그 후 세월이 지나면서 차츰 아버지가 보고 싶다는 느낌이 강화된 점 등으로 미루어 짐작컨대, 그제야(1985년) 비로소 아버지의 상실에 대한 화가의 심리적 애도과정(mourning process)이 시작된 것으로 보인다.

이토록 긴 시간 동안 애도 반응이 지연되었던 이유는 아버지를 향한 무의식적 살해 충동이라는 오이디푸스적 분노감과 그로 인해 유발된 막대한 죄책감을 화가의 자아(ego)가 신경증적 방어기제를 통해 극도로 억압했기 때문이라고 이해할 수 있다. 그러나 꿈 작업(dream work)을 통해 아버지의 좋은 면(good object representation)과 나쁜 면(bad object representation)에 대한 내적 통합(integration)이 적절하게 이루어지면서 분노, 죄책과 같은 화가의 무의식적 갈등(unconscious conflict)이 상당 부분 완화되어 극적인 '안심(relieving tension)'의 상태를 경험하게 되었고, 이러한 애도의 과정을 통과한 후에는 마침내 자신의 내러티브(narrative)를 보편으로 승화시켜 하나의 메타포적 양식으로 다양한 작품(〈노산군 일기〉, 〈도시인〉, 〈철암 프로젝트〉 연작 등) 속에 담아낼 수 있게 된 것이다.

은폐와 현양,
그 동시성의 미학

최병소(崔秉昭) 전(展)
2009. 12. 5 - 12. 30 · 갤러리 604

 2008년 10월 11일 오후에, 평창동의 가인(Gaain)갤러리에서 열렸던 최병소 화백의 전람회(2008.10.7~2008.11.8)를 혼자서 조용히 보고 집으로 돌아왔다. 전시장에 걸려 있었던 작품의 표면은 온통 검정 계열의 단색으로만 채워져 있었고, 작품의 질감은 메마르고 바삭한 만추(晩秋)의 낙엽이나 불에 타 덩그러니 남겨진 가뿟한 재 같아서, 크게 한 번 후— 하고 불면 와삭 부서질 것처럼 섬약(纖弱)해 보였다. 그만그만하게 비슷해 보이는 전체 작품들을 좀 더 세밀하게 살펴보았더니 그 각각에는 미세하지만 아주 분명한 차이점이 상존(常存)하고 있었고, 이러한 상이성(相異性)에 기준을 두어 전체 작업을 몇 개의 범주로 분류해 볼 수 있었다. 가장 대표적인(첫 번째의) 유형은 신문지의 활자가 완전히 지워지고 여백이 전부 사라질 때까지 지지체의 표면 전체를 볼펜으로 칠해 빽빽하게 채우고, 그 위에 다시 연필로 선을 그어 덧칠을 하는 작업이었다. 이 유형의 작품들의 표피는 볼펜과 연필의 반복적이고도 거친 문지름에 의해 찢어진 채 너덜거리고 있었다. 두 번째의 유형은 신문지에 먹(잉크)을 칠함으로서 형성된 매체의 중첩을 통해 지지체 위에 약간의 두께를 만든 후, 그 위에 다시 연필을 반복해 긋는 작업이었다. 이 부류의 작업은 첫 번째 유형의 작품들과 달리 지지체가 약간 두꺼워진 탓에 연필 선에 의해 신문지의 표면이 찢겨 나가지는 않았다. 세 번째의 유형은 콘크리트와 같이 쿠션 없는 딱딱한 바닥 위에 신문지를 올려놓고, 흑연 덩어리로 표면을 밀면서 지

지체를 검게 칠하는 스타일의 작업이었다. 각각의 유형 안에는 구획화를 위해 신문지 표면 위에 긋거나 접혀진 여러 줄의 흔적을 남긴 작품도 있었고 남기지 않은 작품도 있었으며, 흑연 덩어리로 신문지의 표면을 완전히 지운 작품도 있었고, 표면을 완전히 지우지 않아 인쇄된 활자의 흔적이 남아있는 작품도 있었다. 또 이렇게 만든 신문지들을 모은 후 서로 붙여 부조(浮彫)처럼 만들거나, 너덜너덜해져 찢어진 작품들을 음식처럼 그릇 위에 담거나, 화랑의 바닥에 펼쳐 놓은 작업들도 함께 전시되어 있었다.

그로부터 정확히 일주일 후인 10월 18일에 건축가 이현재 선생님의 소개로 갤러리 604(당시에는 갤러리 에이스토리) 전창래 대표와 함께 대구광역시 북구 산격동 대산초등학교 근처에 있는 작가의 작업실을 방문할 수 있었다. 컨테이너 박스로 만든 작은 작업실 안에는 밥상처럼 보이는 낡은 책상이 하나 있었고, 그 위에는 볼펜으로 새카맣게 칠한 신문지 한 장이, 방바닥에는 한 뭉치의 신문지와 볼펜 한 다스가 놓여 있었다. 작업실에서 캔버스나 유채물감, 이젤과 같은 화구(畵具)는 찾아볼 수 없었으며, 연필, 볼펜, 잉크 같은 문구(文具)들이 방 안 여기저기에 놓여 있는 것이 이채로웠다. 여느 작가의 작업실이나 공방과는 사뭇 다른 풍경이었다.

작가는 이러한 작업(첫 번째 유형)을 1970년대부터 시작했고, 여러 개인적인 사정으로 인해 1980년대 중반부터 1990년대 중반까지는 작업을 일시 중단했다가, 시공(是空)갤러리 이태(李 泰) 관장의 권유로 1990년대 중반 이후부터 다시 작업(두 번째와 세 번째 유형을 포함)을 재개했다고 말했다. 작가는 사람들이 내 작품을 모두 다 똑같아 보인다고 쉽게 말하는데 잘 관찰해 보면 사실은 작품마다 모두 다르다며, 관객들이 개개 작품의 유사성보다는 차이점에 주목해서 보아주었으면 한다는 이야기를 했다.

1970년대에는 신문지의 지질이 조악(粗惡)해서 작업할 때 한 쪽에만 불펜과 연필로 면을 칠해도 표면의 질감 효과가 기대만큼 충분히 나타났는데, 요즈음 신문지는 지질이 훨씬 좋아져 기대하는 질감을 만들기 위해서는 양면 모두에 작업을 해야 한다고 했고, 바닥에 신문지를 여러 장 깔아 쿠션을 만들고 그 위에서 작업할 때와 딱딱한 콘크리트 바닥 위에서 쿠션 없이 작업할 때의 표면 느낌은 서로 많이 다르다고 했다. 눈에는 모두 그저 검은 표층(表層)처럼 보이는 평면일 뿐인데도, 작가는 작업할 때마다 그리고 작품마다 느낌이 다를 뿐 아니라 질감의 차이도 분명하게 드러난다고 말했다. 작가는

무제
79 X 55cm 종이 위에 연필 1976

재료 자체에 의해서도 작업이 완전히 달라진다고 했다. 예를 들면, 볼펜과 연필을 신문지에 긋는 작업을 해 보면, 이라크 신문에는 작업이 안 되고 중국 신문으로는 작업이 잘 되며, 뉴욕 타임스 바닥에는 작업이 안 되는데, 프랑스 신문 위에서는 작업이 잘 되는 편이라고 했다. 심지어 조선일보와 동아일보 신문지 사이에서도 작업의 느낌과 효과는 서로 다르다고 했다. 어떤 경우에는 신문이 폐간되면서 그와 비슷한 재질의 신문지를 더 이상 구할 수 없어, 그 종류의 작업은 더 이상 진행할 수 없는 경우도 있다고 한다. 작가에게 지금이라도 1970년대 신문을 구해서 한 면만 볼펜과 연필로 칠하는 작업을 할 수는 없느냐고 물었더니, 그 때 신문지는 세월이 지나면서 지금은 이미 종이가 약해져버려 긋는 작업을 견딜 수가 없다고 했다. 가인갤러리 전시장에 신문지를 완전히 검게 채우지 않고 신문의 활자가 보이도록 여백을 남겨둔 작품들도 있어서 왜 화면을 전부 채우지 않았는가 물었더니, 그 전람회 때까지 그만큼만 작업이 진행된 것이며, 추후에 다시 남은 부분을 볼펜과 연필로 그어 검게 채울 것이라고 말했다. 그러니 전시장의 작품은 단지 현재까지의 작업의 진행만 보여주는 것이라는 이야기였다.

끝없는 선긋기와 칠하기의 반복이 지루하지 않은지를 물었다. 작가는 작업을 하는 날은 잠자는 시간과 밥 먹는 시간 외에는 15시간 이상 하루 종일 책상에 앉아 작품을 만든다고 했다. 그런데도 작업에 몰입할수록 더욱 마음이 청결해지고 욕심이 없어지는 느낌이 들기에, 작업이 곧 수양(修養)과 수신(修身)이 아닌가 생각된다고 했다. 하긴 만일 지루하다는 생각이 든다면, 그 작업을 계속하기는 참으로 어려울 것이다. 단순한 동작을 계속 반복하거나 같은 리듬의 음악을 반복해서 들으면 몰입을 통해 의식의 명료성이 저하되면서 일종의 엑스타시(忘我境, 恍惚境)의 상태를 경험하게 되는데, 이처럼 연필과 볼펜의 기계적 움직임을 반복하는 행위가 신경전달물질 분비의 변화를 일으키면서 행복감(euphoria)을 유발시키는 것은 아닌가? 또 이러한 행복감의 발현이 일견 지루해 보이는 이 작업을 지루하지 않게 만들어 주는 것은 아닐까? 그런 생각도 해 보았다.

무제
30 X 27 X 19cm 책, 볼펜, 선반 1998

최병소 작업의 독특함은 매체와 지지체가 분리될 수 없는 구조로 결합되어 있다는 점에 있다. 이를테면 물

리적 결합이 아닌 화학적 결합이라고 해야 할 것인데, 무수히 긋는 볼펜의 잉크와 연필의 흑연이라는 매체가 신문지라는 지지체의 속살을 파고 들어가면서 어디까지가 매체이고 어디까지가 지지체인지의 경계조차도 불분명하게 만든다. 매체와 지지체의 결합을 통해 서로가 서로에게 분리될 수 없는 전일(全一)한 구조를 획득하는 것이다. 무화(無化, nihilation)를 통해 완전(wholeness)을 획득하는 이 과정 속에서, 지지체가 소멸되는 동시에 매체는 선명하게 드러난다.

밤이 깊을수록
별은 밝음 속에 사라지고
나는 어둠 속에 사라진다.

이렇게 정다운
너 하나 나 하나는
어디서 무엇이 되어
다시 만나랴

〈김광섭(金珖燮)의 시 '저녁에'의 부분〉

이 시구(詩句)가 드러내는 메타포(metaphor)처럼, 지지체는 매체에 덮이면서 존재에서 무로 사라지고, 매체는 지지체를 덮으면서 무에서 존재로 나타난다. 시의 표현을 빌자면 지지체는 밝음 속에, 매체는 어둠 속에 사라져 버리는 것이다. 그의 작업은 이 시의 상징과 정확하게 일치한다. '이렇게 정다운 너 하나 나 하나는 어디서 무엇이 되어 다시 만나랴' 라고 던진 시인의 화두에 대해서도 최병소는 매체와 지지체는 존재와 무로 갈라지면서도 동시에 결코 갈라질 수 없는 하나임을 깨달으라는 오도(悟道)의 게송(偈頌)으로 흔연히 답하고 있는 것이다. 그의 타블로는 지우기와 그리기가, 감춤과 드러냄이 불이(不二)함을 명쾌하게 드러내고 있다.

거칠고 건조한 표면의 물성과 헤지고 찢어진 화면의 열공(裂孔)을 심안(心眼)으로 고요히 바라보면 무정(無情)과 상흔(傷痕)으로 얼룩진 세간(世間)의 고통과 아픔이 가없이 밀려온다. 그러나 불균일한 화면에 빛이 비치면서 구겨지고 찢어진 평면 위로 빛의 흡수와 반사가

잔잔히 교차되는데, 이 예측할 수 없는 흡수와 반사의 조합들은 선정(禪定)에 든 평정(平靜)한 노승(老僧)의 심경처럼 사람의 마음을 한없이 아득한 심연 속으로 침잠시키는 출세간(出世間)의 힘이 있다. 단순한 이진법의 연산이 복잡한 컴퓨터의 작동원리를 구축하는 것처럼, 가장 단순한 선긋기의 반복이 가장 깊은 영혼 속 울림을 빚어내는 그의 신비한 타블로는 다른 누구의 그것과도 구별되는 독창적인 것이다. 블랙홀처럼 빨아들여 모든 것을 무화시키는 거대한 진공 같은 화면들 사이로 아우성처럼 찢어진 공극(孔隙)들은 한용운(韓龍雲)의 시구 '무서운 검은 구름의 터진 틈으로 언뜻언뜻 보이는 푸른 하늘'이 의미하는 바인, 세속의 번뇌와 사념(邪念)을 벗어난 오묘하고 청정한 진여(眞如)를 표상하고 있기도 하다.

언제인가, 돌아가신 아버님이 남기신 유필(遺筆)을 읽으면서 불현듯 아버님의 숨결이 느껴지는 듯한 생생한 환영을 경험한 적이 있었다. 종이에 적혀 있는 아버님의 필적은 이미 존재가 사라져버린 그 자리에서 아직도 그 존재의 흔적으로 남아, 사라진 존재를 추념(追念)하게 하는 기념비적 성격을 띠는 기이한 물상(物像)으로 부유하고 있었다. 본래 세상에 남겨진 글씨나 그림은 그것을 쓰거나 그리고 사라진 주체와는 관계없이, 오랜 세월 존재하며 전해지는 속성을 지닌다. 그림이나 글씨는 사라진 주체 그 자체는 아니지만 그 주체를 기억하게 하는 흔적 또는 숨결이라고 할 수는 있는데, 그런 관점에서 최병소의 회화는 작업을 하는 그 시간 속에서 살아 있었던 그의 몸과 그 시간 속 몸의 행위가 결합된, 그에 대한 존재의 증명일 것이다. 그러나 동시에, 화면에 흔적을 남겼던 그 존재가 바로 그 시간과 공간 속에 더 이상은 존재하지 않는다는 부재의 증명이기도 한 것이다. 존재와 부재의 경계선상에서 반복적으로 선을 긋고 있던 그의 몸은 그 경계를 배회하면서 우리에게 흔적으로서의 존재를 일깨워 주고 있다. 그 화면을 응시할 때마다, 나는 끝없이 선을 그으며 화면을 덮는 화가의 모습과 그 집요한 육체의 노동을 회상할 수 있었다. 그의 회화는 작가

무제
24 X 32 X 3cm 종이 위에 잉크, 볼펜, 연필 2000

무제
55 X 79cm 종이 위에 잉크, 연필 2005

의 존재와 부재 사이를 매개하는 중간자적 대상(transitional object)으로 거기에 있었다.

이미 완성된 작품은 결코 원래의 신문지와 같다고 할 수는 없다(원래의 신문지의 특성이 작업을 통해 완전히 변형되었으므로). 작업의 과정을 통해 원래 지지체(신문지)의 표면은 말소되면서 반짝이는 광물질(鑛物質)이나 판상(板狀)의 얇은 금속처럼 완전히 변형되어 그 자신의 존재를 은폐(隱蔽)하고 있고, 동시에 그 위에 부가된 볼펜과 연필의 자취는 작가의 행위와 시간의 흐름 그 자체만을 현양(顯揚)하고 있다. 최병소의 작업에는 작업의 과정과 행위의 흔적이 고스란히 물질성에 반영되고 있으며, 이러한 물질성이 결국 작업의 과정과 행위를 환기시키는 측면이 분명하게 부각된다. 존재는 사라지고 생성의 과정만이 압축되어 보여 진다는 점과 작업 과정을 완성된 작업이 압축하고 있다는 점에서, 그의 작품세계를 과정미학(process aesthetics)이라는 이름으로 새롭게 명명하고 싶다.

한 가지 논의의 쟁점이 될 수 있는 것은 그의 작품과 단색조 회화의 연관성이다. 그의 작업은 외연적으로 흑색(黑色) 전면화 경향의 단색조 그림일 뿐 아니라, 단색조 회화의 주요 전시인 '한국 현대미술의 단면전(1977)', '에꼴 드 서울(1976–1979)' 등에 참가하면서 그는 이제껏 단색조 회화 작가의 한 사람으로만 분류되어 왔다. 1975년에 일본 도쿄(東京)화랑에서 열린 '한국 5인의 작가 다섯 가지 흰색' 전시 이래 한국의 단색조 회화 역시 백색(白色) 모노크롬(monochrome)이라는 이름으로 통칭되어 왔다. 그러나 단색의 화면으로 구성된 1970년대 미술 작품들에 단지 외형이 비슷하다는 이유만으로 같은 이름을 붙이는 것은 미술사적 분류와 정립에 있어 오류를 내포하게 될 위험의 소지가 크다. 서구미술사의 흐름 속에서 뚜렷한 역사

무제
110 X 240 X 12cm 종이 위에 볼펜, 연필 2007

적 맥락과 필연성을 전제로 형성되어온 미술사조들을 우리나라에서는 형식이나 꼴(形象)이 비슷하다는 이유만으로 서구의 그것과 동일한 이름을 붙인 왜곡들이 종종 발견된다. 뿐만 아니라 모노크롬, 미니멀리즘, 평면성 등의 용어들이 개념의 일관성을 결(缺)한 채 혼용되고 있는 점도, 이 시기의 미술을 논리적으로 서술하는데 적잖은 폐해가 되고 있다.

박서보(朴栖甫)와 같은 작가는 1950년대 후반의 엥포르멜 모양의 작업과 그 이후 원형질, 유전질(허상) 연작을 거쳐, 일련의 묘법 연작을 시작했다. 정상화(鄭相和)의 경우도 1950년대에는 엥포르멜 형식의 작업에서 시작해서, 이후 형상성이 차츰 사라지면서 현재의 단색조 회화로 작업이 진행되었다. 최병소는 화병에 안개꽃을 담고 그 아래에 함석판과 종이를 깔아, 꽃이 떨어지면 그 떨어진 자리의 궤적을 분필로 표시

무제
54 X 40cm (9점) 종이 위에 흑연 2009

하는 등의 일련의 실험적 개념미술 작업을 시도하다가 현재의 작업으로 선회했다. 이 실험적 행위 역시 존재를 그치는 소멸의 과정(꽃이 바닥에 떨어지며 사라지는 것)을 흔적으로 남기고 있다는 점에서 현재의 작업들(지지체가 매체에 덮이면서 사라지는 것)과 전이(轉移)적 측면에서의 친연성(親緣性)을 공유하고 있다. 작업의 연결고리에서의 차이 뿐 아니라, 신문지라는 오브제를 재료로 사용했다는 점에 있어서도 다른 단색조 회화 작가들의 작업과는 차이점이 있다. 일견 단색조의 화면으로 보이는 작업들이라 할지라도, 각 작가들의 작품이 담고 있는 언어와 문법 그리고 전달하려는 내용이 모두 다르므로, 작업 과정의 변천을 추적하는 과정을 통해 그 작업의 기원과 시간의 흐름에 따른 작가의 내적 관념의 변화를 이해하는 과정은 작품 이해에 매우 중요하다. 이러한 변화 속에서도 자신의 발언이 분명하면서 독자적이고, 작업 전체의 진행에 일관성이 있다면 그것이 뛰어난 작품일 것이다. 집단 미술운동의 와중에서 제도권의 정치적 패권을 지향하지도 않았고, 미술 권력구조와 일정한 거리를 두면서도 시간의 경과와 더불어 자신의 작업에 깊이를 더해가고 있는 최병소. 나는 그의 인간됨에서 질소(質素)하고도 검박(儉朴)한 정신의 격조를, 그의 작품에서 나직하지만 높은 호흡과 맥동(脈動)을 깊이 감득(感得)할 수 있었다.

무제
240 X 81 X 542cm (total size 1020 X 81cm) 종이 위에 볼펜, 연필 2009

무제
640 X 200 X 1cm 종이 위에 볼펜, 연필 2009

사회적 모순에 대한 문제의식, 사회적 약자에 대한 측은지심

방정아(方靖雅)의 〈미국·멕시코 여행 스케치〉 전(展)

2010. 4. 8 - 4. 21 · 미광화랑

작년 9월부터 금년 1월까지 약 5개월 동안 작가가 국제신문에 기고했던 글 '방정아의 여행 스케치'에 실린 20점의 작품들을 모아, 미광화랑 전시회를 통해 한자리에 선보이게 되었습니다. 과거 천경자(千鏡子) 화백이 여행 중에 제작한 이국 풍물이 담긴 스케치 작품들을 서울의 현대화랑에서 전시한 예가 있기는 합니다만, 방정아의 이번 전시는 외국 기행으로서의 감상 또는 풍정(風情)을 보여준다는 단순한 사실 이상의 의미가 담긴, 뜻 깊은 전람회입니다.

주지하시는 바대로, 그녀는 생활 주변에서 지금도 흔히 일어나고 있는 극히 무심하고 무표정한 일상의 단편들로부터 그것들이 함의하고 있는 모순이나 애환을 촌철살인(寸鐵殺人)의 센스로 예리하게 환기시켜, 이를 되풀이해 곱씹고 성찰해 보아야 하는 의미론의 영역으로까지 전환시키는 작업을 오랜 시간 꾸준히 진행해 온 뚝심 있는 작가입니다. 그녀의 작업에서는 거창한 이론보다는 구체적 생활상이, 관념의 추구보다는 현실에의 밀착이 그 미학의 토대로서 굳건히 기능하고 있습니다. 이러한 작가의 관점을 드러내기 위해, 방법적으로는 기지(wit), 풍자(satire), 반어(irony) 등의 농밀한 해학(humor)을, 기법적으로는 키치(kitsch)적 분위기의 색채를 차용하고 있을 뿐 아니라, 내용적으로는 국외자(局外者, outsider)들에 대한 사려 깊고 따스한 배려와 사회적 약자에 대한 연민어린 공감이 뜨겁게 표현되어 있기도 합니

다. 방정아의 이 같은 작업 방식과 내용은 1980년대 이래 오랜 세월 풍미해 온 민중미술 중심의 거대담론의 시대가 지나가버린 우리의 현대미술사에서 새롭게 리얼리티(reality)의 문제를 다루는 독특한 방식을 제시하는, 일종의 대안적 측면을 보여주고 있다고도 말할 수 있겠습니다. 특히, 일편(一便)으로 경직되고 직정(直情)적인 측면만이 강조되어 왔던 민중미술의 미학적 결락(缺落)을 보완해 줄 수 있는 건강한 대안으로서의 양식을 제시했다는 점이야말로, 향후 그녀의 미술사적 평가나 위치와도 무관할 수 없을 것이라 생각됩니다.

이번 전람회에서 작가가 가장 밀도 있게 천착한 소재는 북미 인디언들의 비극적 실상입

DNA 한 조각
50.8 X 50.8cm 천 위에 아크릴 2009

니다. 'DNA 한 조각'이나 'My Life is in Ruins'는 과거 북미 대륙의 주역에서 이제는 소수자(minority)로 전락해버린 인디언들의 슬픈 현실에 대한 내용을 담고 있습니다. 이주해 온 백인들에게 조상 대대로 물려받은 삶의 터전을 빼앗기고 술과 마약에 젖은 채 척박한 보호구역 안에서 가난하게 생활하는 그들의 모습을 보면서, 우리는 침략자들의 탐욕적이고 제국주의적인 행태가 평화롭게 살아가던 인디언 원주민들의 삶을 얼마나 처참하게 파괴하고 황폐화시켰는지를 인식할 수 있게 됩니다. 뿐만 아니라, 자연과 하나가 되어 서로 조화롭게 공존하며 살아 온 인디언 조상들의 삶의 방식이야말로 환경과 생태가 심각하게 훼손되고 있는 이 시대에 우리가 새롭게 주목해야 하는 지혜이자 가치임을 새삼 일깨워주고 있습니다. 이러한 작품 내용들은 이번 여행 스케치가 단지 음풍농월(吟風弄月)의 주유(周遊)나 신변잡기적 감상을 그려내는 차원에서 멈추는 것이 아니라, 사회적 모순에 대한 치열한 문제의식과 낯선 이국의 사회적 약자들에 대한 측은지심(惻隱之心)을 적확(的確)하게 드러내고 있음을 보여주고 있기도 합니다. 바로 이 지점이 전시를 통해 작가가 발언하고 싶은 가장 중요한 메시지라 할 수 있겠습니다.

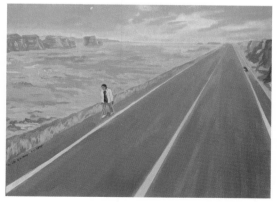

My Life is in Ruins
60.7 X 45.6cm 천 위에 아크릴 2009

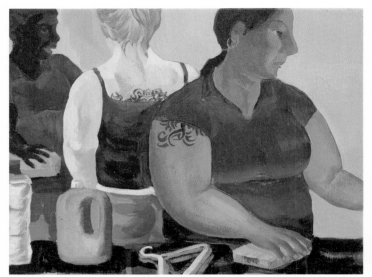

WALMART 7:00 PM
35.3 X 27.8cm 천 위에 아크릴 2009

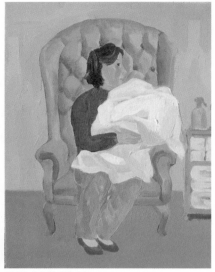

훌륭한 의자, 불안한 여자
30.3 X 40.3cm 천 위에 아크릴 2009

몇 점의 작품들을 더 살펴보면, 'WALMART 7:00 PM'에서는 대형 마트의 케쉬어(cashier)로 일하고 있는 흑인 여성과 히스페닉계 여성의 모습이 등장합니다. 이들은 숨쉬기가 힘들 정도의 심각한 비만에 시달리고 있는데, 사회경제적으로 저소득계층인 이들이 싸구려 정크 푸드(junk food)를 지속적으로 섭취할 수밖에 없는 상황이 비만의 가장 중요한 원인임을 작가는 공중(公衆)에 폭로하고 있습니다. 즉 작가는 관객들로 하여금 눈에 보이는 문제(비만) 이면에 있는, 개인적 차원(체중관리 소홀)을 넘어선 사회구조적 맥락(경제수준과 음식섭취의 관계)을 발견하도록 돕고 있는 것입니다.

'훌륭한 의자, 불안한 여자'는 물가상승 때문에 한 지역에서 다른 지역으로 이주해 허름한 숙박업소를 운영하는 한국인 이민 여성의 일상을 그리고 있습니다. 고된 노동으로 늘 피로에 시달리는 여관 주인은 여행자가 느끼는 마을의 색다른 분위기를 즐길 마음의 여유가 없습니다.

키친
17.8 X 25.7cm 천 위에 아크릴 2009

객실을 청소하면서 침대 시트를 양 손으로 감싸 안은 채 잠시 의자에 앉아 쉬고 있는, 삶의 무게에 지친 여인을 향한 작가의 연민이 화면 속에서 잘 포착되고 있습니다.

'키친'은 재미있는 한편으로 가슴이 찡해지는 그림입니다. 호수 근처 숲에 있는 소나무의 표피에는 셀 수 없이 많은 구멍이 뚫려 있습니다. 딱따구리에 의해 생긴 이 무수한 상처에도

불구하고, 소나무는 하늘을 향해 싱싱하고 푸른 이파리를 힘차게 뻗고 있습니다. 자신의 몸에 생긴 상처를 통해 딱따구리의 식사를 제공해주는 키친(kitchen) 같은 소나무의 모습은 자신을 희생하면서 타인의 삶을 풍요롭게 하는, 그러면서도 결코 자신의 생명력을 잃지 않는 어떤 존재에 대한 메타포로 읽힙니다. 수많은 학살과 침탈 속에서도 명맥을 유지하고 있는 인디언들의 모습이 이 나무와 같다는 생각을 해보았습니다.

신문 연재물의 마지막 작품인 'The Road'는 이 연작의 결론이기도 합니다. 주변이 거대한 바위덩어리뿐인 깜깜한 도상(途上)을 달리고 있는 작은 차 속에서, 마침내 작가는 나그네를 위한 상점의 불빛을 발견합니다. 우리가 살아가는 무섭고도 외로운, 어둡고도 부조리한 세상 속에도 희망의 불빛은 반드시 존재하리라는 소망을 작가는 이 연작의 결론으로 우리에게 제시하고 있습니다.

이번 전람회에 출품된 작품들을 통해, 우리는 이미 탄탄하게 일구어진 그녀의 예술적 성과들의 특출한 일면을 다시 한 번 확인할 수 있습니다. 일상에서 회화의 제재를 잡아내는 핀셋처럼 예민한 감각(pincette-like sensitivity), 사물의 표면과 이면을 아울러 볼 줄 아는 관찰자적 눈매(good observing eye), 소재로서의 대상에 대한 탁월한 공감능력(excellent empathic capacity), 복잡한 서사를 한 컷의 화면으로 압축시키는 요약적 역량(simply summarizing power) 등과 같은 회화 특유의 진미(眞味)를 전시장에서 일차(一次) 음미해 보셨으면 합니다.

The Road
50.8 X 27cm 천 위에 아크릴 2010

테제 These 인 현실에 상반하는, 안티테제 Anti-These 로서의 유토피아

- 양달석 회화의 본질과 정수로서의 소묘

양달석(梁達錫) 소묘전(素描展)
2010. 6. 18 - 7. 4 · INDIPRESS

여산(黎汕) 양달석 화백은 목가적인 전원 풍경과 티 없는 동심을 순박하고도 정감적인 필치로 그려낸 부산, 경남지역의 대표적인 서양화 1세대 작가입니다. 1939년에 화우(畵友)인 서성찬(徐成贊), 김남배(金南培), 우신출(禹新出) 등과 함께 부산 양화계 최초의 동인인 춘광회(春光會)를 결성하고 1946년부터 1949년까지 초대 한국미술협회 부산지부장을 역임하면서, 부산미술의 여명기에 예술작업과 미술운동 그리고 행정활동에 이르기까지 사적(史的)으로 긴요한 역할들을 두루 감당하기도 했습니다. 평생을 중앙무대가 아닌 지역에서 활동하면서도 전국적 수준의 명성과 지명도를 유지했을 뿐 아니라 1970년대 초반까지만 근 30회에 이르는 개인전을 통해 수많은 작품들을 남겼음에도, 화가의 유화나 소묘작품을 화랑가에서 발견하기가 극히 어려운 것이 작금(昨今)의 현실이기도 합니다.

2002년 11월 부산공간화랑에서 개최한 '양달석 전' 이후 근 8년 만에 갤러리 인디프레스(INDIPRESS)에서 열리는 화가의 이번 회고전은 지금까지 유족들이 오랫동안 간직해온 미공개 소묘 작품들만을 따로 모아 지역의 미술애호가 제현들께 최초 공개하는 전시로서, 화가의 기존 완성작들의 골격과 근간을 형식과 내용의 양 측면에서 가장 정확하게 조망하도록 돕고 있다는 점이야말로 이 소묘 전람회가 가지는 가장 중요하고도 핵심적인 의의라 할 수 있겠습니다.

폐허
28.2 X 22.2cm 종이 위에 콘테

유족이 소장하고 있는 전체 100여 장의 소묘들 – 그 중에는 각 장에 양면으로 그려진 것들도 상당수임 – 은 크게 4개의 범주로 분류해 볼 수 있습니다.

첫 번째 범주는 1950년대 초반, 화가가 이순신(李舜臣) 장군과 연관된 다양한 서사와 자료들을 화면 위에 옮겨 본 10여 장의 에스키스로, 여기에는 충무공의 도검류(刀劍類), 거북선과 전함들, 제승당과 그 일원의 풍경, 긴 칼 옆에 차고 수루에 홀로 앉은 충무공의 모습, 노량해전에 임하기 전 마지막으로 기도하는 충무공의 모습 등이 포함되어 있는데, 이 에스키스들은 화가가 해군 종군화가전(1953년)에 출품한 '충무공의 최후의 기도(50호)'를 제작하면서 화면의 구성과 관련된 여러 소재와 발상들을 정리해 본 밑그림일 것으로 짐작됩니다. 일제강점기와 6.25를 겪고, 종군화가로 남해안의 전선들을 구석구석 누비면서, 나라의 소중함과 충무공의 애족애민(愛族愛民)을 감득(感得)한 바가, 이 작업의 진행과정과 결코 무관치는 않았을 것이라 생각됩니다.

두 번째 범주는 종군화가 시절(1950년–1953년)에 전장의 실경을 사생한 10여 점의 스케치로, 피폭된 건물들의 잔해를 통해 포연이 자욱한 전시의 현장감과 전황의 비극성을 생생하게 폭로하고 있는데, 여기에는 지역 미상인 시가지 풍경이 4점, 사천과 목포 풍경이 각각 2점, 군 장교(宋中領)를 그린 인물 소묘가 1점, 고흥 팔영산 풍경과 그 곳에서의 포로송치 장면을 담아낸 소묘가 각각 1점씩 포함되어 있습니다. 이들 외에도, '여수 교회'라는 제목이 붙은 데생작품의 한쪽 여백에 남아 있는

시가지 풍경
28.1 X 22.3cm 종이 위에 콘테

여수 교회
28 X 20.2cm 종이 위에 콘테

運命(운명)의 市(시) 麗水(여수)
傷處(상처)에 숨 가픈 市民(시민)들의
무거운 空氣(공기)를 흔드는
教會(교회)의 鍾(종)소리 새벽 鍾(종)소리
旅宿(여숙)의 찬 房(방)을 원망하던
畵人(화인) 나그네가 때무던 가슴에

라는 몇 줄의 짧은 기록은 여인숙의 냉골방을 전전하며 종군하던 화가가 한 교회당을 바라보면서 느낀 무겁고 우울한 소회(所懷)를 생생하게 전해주고 있습니다. 1960년대 이후의 정형적이며 양식화된 화면의 특질이 나타나기 전, 화가의 리얼리스트(realist)로서의 면모를 유감없이 보여주는 이 소묘들은 투박하고 표현적인 필선의 구사를 통해, 전쟁의 참상에 대한 다큐멘트(document)로서의 기능까지도 수행하고 있습

소 등에 탄 아이들
17.7 X 10cm 종이 위에 연필

니다. 우리의 근대미술에는 6.25에 대한 동시대적 증언이 거의 부재한 탓에, 이러한 소묘들은 사료적으로도 매우 중요한 가치를 지니고 있다 하겠습니다.

세 번째 범주는 1973년 이후의 것들로, 화가가 중풍으로 쓰러져 운필이 자유롭지 못하던 시기에 '소와 목동'이나 '농촌 풍경' 등의 소재를 연필과 볼펜으로 그린 10여 장의 스케치입니다. 이 데생들에는 신체적 불편을 극복해 내려는 화가의 의지가 강하게 투영되어 있기도 합니다.

여인 와상
28 X 21.5cm 종이 위에 콘테

마지막 네 번째 범주는 화가의 가장 일반적이고 전형적인 소묘작품들인데(1940년대–1960년대), '여인 와상', '피리 부는 노인', '고학생', '꽃 파는 소녀', '다방', '밤 따는 아이', '소 등에 탄 아이들' 등과 내리닫이 수채화 작품들의 초본 스케치들 – 촉석루, 영남루, 통도사, 해인사 계곡 풍경 등 –, 그리고 '소와 목동'과 '농촌 풍경'을 그린 다수의 스케치들이 여기에 해당됩니다.

꽃 파는 소녀
19.6 X 29cm 종이 위에 콘테

화가의 소묘들은 당시의 생활상을 그대로 반영하고 있기도 한데, 가방에 잡다한 물건을 넣고 다니면서 한 개씩 꺼내 파는 '고학생'의 모습 속에는 동경 제국미술학교에서 어렵게 고학하다가 결국은 중퇴할 수밖에 없었던 그 자신의 절실한 체험도 녹아들어 있었을 터이고, 여성 2명이 자리를 지키고 있는 '다방'의 카운터 풍경 역시 당시에는 흔

다방
26.2 X 19cm 종이 위에 콘테

밤 따는 아이
10 X 17.9cm 종이 위에 연필

히 볼 수 있는, 아주 일상적인 정경이었을 것입니다. 당대 문화예술인들은 다방에 모여앉아 서로의 안부를 묻고 대화도 나누면서, 무료하고 긴 시간을 하염없이 죽치고 지냈기 때문에, 화가의 눈이 이것을 회화의 소재로 포착해 낼 수 있었던 것입니다.

화가의 초기 소묘들은 후기에 나타나는 동글동글하고 세심한 연질(軟質)의 감각보다는 굵직굵직하고 대범한 경질(硬質)의 감각이 훨씬 도드라지는데, 극히 구태의연하고 도식적인 소재들을 시종일관 다루어 왔음에도 그의 예술을 평가절하하기 어려운 이유는 꾸밈이나 망설임 없이 쓱쓱 그어 간 편안하고 자연스런 선에서 풍기는 독특하고 매력적인 야취(野趣) 때문일 것입니다. 소묘작품 '밤 따는 아이'에서 연필로 묘파한 소나 아이의 형태와 동세의 경우, 바로 이런 느낌을 절묘하게 드러내는 지점 위에 존재하고 있습니다.

1950년대에 제작된 것으로 추정되며, 이 시기 작가의 양식과 소재의 한 전형을 보여주는 대표적인 소묘작품 '소와 목동'의 경우, 1970년대 전후 무렵에 그린 동명(同名)의 작품들과 비교하면, 진한 명암의 처리방식과 스산한 필선의 분위기 때문인지, 이를테면 순진한 어린애 같은 느낌보다는 고뇌하는 어른의 뉘앙스를 풍기고 있습니다. 다시 말하자면, 이상보다는 현실 쪽에, 밝음보다는 어두움 쪽에, 극락정토(極樂淨土)보다는 사바세계(娑婆世界) 쪽에 훨씬 경도된 감정의 양상을 포함하고 있다는 뜻이기도 합니다.

한편, '농촌 풍경' 소묘작품들 속 구불구불하게 이어진 밭이랑이나 동글동글한 풀밭의 리듬감, 희화화된 인물과 소를 처리한 대담하고 비정치(非精緻)한 묘사방식 등에서는 전통의 민화적 감각을 수용하면서도, 나름의 독특한 형태로 이를 변형시키며 재해석한 화가만의 독창적인 조형어법을 간취(看取)할 수 있습니다. 이러한 선조와 포름의 독특한 형식미

는 동심과 평화와 낙원경의 감정을 관객들에게 정확히 전달해 줄 수 있는 강력한 힘이 되는데, 바로 이러한 힘이야말로 화가의 예술적 감수성(aesthetic sensitivity)의 핵심이라고 말할 수 있습니다. 화가의 소묘는 이러한 회화의 핵심적 힘과 직접 맞닿아 있다는 점에서 양달석 예술의 본질 그 자체라 평할 수 있고, 부드러운 촉감과 내밀한 향기가 스며있는 일종의 미적 정수(精髓)라 할 수도 있겠습니다.

동화를 쓰는 기분으로 그림을 그린다. 마치 아픈 매를 맞으면서도 웃어야하고 찢어질듯한 역경에서도 마음만은 행복하게 즐겨야하는 모순처럼 ….

화가가 자신의 작업을 설명하는 위의 단문은 그가 이룩한 지락(至樂)의 유토피아 – 동화를 쓰는 기분으로, 웃어야하고, 마음만은 행복하게 즐겨야 하는 – 가 어떤 형극(荊棘)의 현실 – 아픈 매를 맞으면서도, 찢어질듯한 역경에서도 – 속에서 배태되었는가를 반영해주는 가장 명확한 변증입니다.

괴롭고 고달픈 인생의 도상(途上)에서 화가가 겪어 온 암울한 고통 – 현실(reality) – 은 소묘작품 '소 등에 탄 아이들'로 표상되는 청정한 정신의 무구 – 유토피아(utopia) – 를 통해서야 비로소 초극(超克)되는데, 양달석 화백의 풍경은 현실이 부재한 유토피아가 아닌 현실을 전제한 유토피아, 즉 독립된 테제(these)로서만 성립하는 자족적 유토피아가 아닌 테제인 현실에

엎드린 여자와 누운 남자
17.8 X 10cm 종이 위에 연필

소와 목동
27.7 X 21.6cm 종이 위에 연필

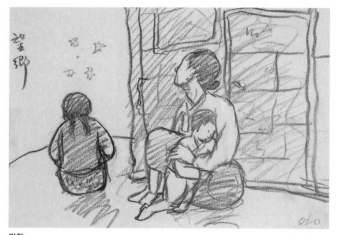

망향
28 X 20cm 종이 위에 콘테

50

상반하는 안티테제(anti–these)로서의 유토피아라는 점에서, 어쩌면 세상에서 가장 현실적인 풍경이며 관념성을 뛰어넘은 가장 리얼한 정신풍경이라 말할 수도 있겠습니다. 이것이야말로, 양달석의 회화가 마지막으로 도달한 가장 기묘한(paradoxical) 지점이기도 합니다.

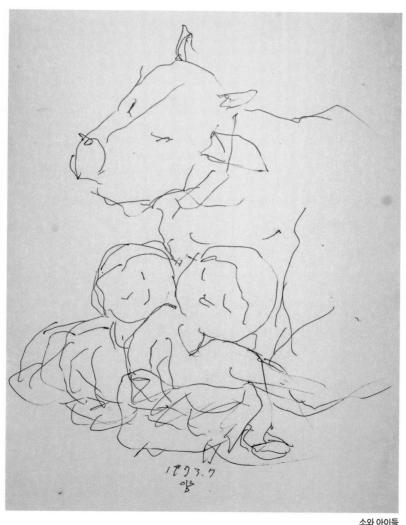

소와 아이들
25 X 35cm 종이 위에 볼펜 1973

일상물을 통한 영원에의 암시에서 일상성 그 자체로의 환원

이진이(李眞伊) 전(展)

2010. 11. 19 - 12. 3 · 미광화랑

달포 전쯤 이번 전람회(7회 개인전, 미광화랑)에 출품될 작품들을 미리 보려고 필자가 작가의 작업실을 방문했을 때, 이전의 작업들과는 무언가 다른, 미세하지만 선명하게 다가오는 어떤 차이점을 느낄 수 있었다. 그렇지만 그 자리에서는 그것이 무엇인지가 즉각적으로 손에 잡히지 않았기에, 돌아와 그 차이에 대한 느낌을 다시 한 번 찬찬히 반추해 보았다.

필자는 지난 2007년 공화랑, 미광화랑에서의 개인전(4, 5회)과 2008년 조부경 갤러리에서의 개인전(6회) 출품작들을 전시장에서 실제로 보았는데, 그 작품들 – 그 중에서도 특히 공화랑 전시출품작의 경우 – 에서는 화면 속 대상물의 배치나 색감 처리 방식 등에서 어떤 극화(dramatization)를 위한 정교한 회화적 장치가 존재하고 있음을 간파할 수 있었다(여기에서 말하는 '극화'란 표현의 과장을 뜻하는 것이 아니라, 표현 효과의 극대화에 초점을 맞추었다는 의미에서이다). 뿐만 아니라, 인물이나 사물의 배경이 그저 배경으로만 기능하지 않고, 어떤 풍부한 암시를 불러일으키며 동시에 아련히 번지는 애상의 여운까지도 이끌어내고 있음을 감지할 수 있었다. 또한 색조와 계조의 예리한 변이를 통해 관람자의 감정을 화면 속으로 흡인시키는 정동의 강렬한 진폭과 인상적인 우울감(depression)이 생생하게 읽히기도 했다. 심지어는 인물이 없는, 그야말로 단순히 사물들로만 구성된 화면에서도 이러한 느낌은 동일한 임팩트로 다가왔던 것을 기억해 낼 수 있었다.

당시 필자는 작가가 표현하는 섬세한 감성의 결과 진실한 표현의 힘에 깊이 매료된 바 있었고, 인물 묘사에 있어서 약간은 딱딱해 보이는 형태감이나 어색해 보이는 포즈(특히, 초기 작의 경우에서), 과감하게 대상을 분할해 부분만으로 전체보다 더 강력한 심리적 반향을 일으키는 구도, 작가의 의도를 다시 생각해보게 하는 의외의 표현(예컨대, 분명 여성의 손인데 느닷없이 남성의 손처럼 그리는 것), 고도로 집중된 에너지의 축적을 느끼게 하는 화면의 밀도감 등으로 자신의 내면이나 상황을 절묘하게 도출해내는 작가 특유의 미감과 고졸한 정신성에 깊이 경탄한 바 있었다. 이러한 미학적 힘의 핵심이, 또 그 정신성의 근원이 과연 무엇일까 곰곰이 생각해 본 바 필자의 견해로는, 그것은 표면적으로는 쉽게 드러나지 않고 단지 심안(心眼)으로만 감응되는, 작가의 영혼 가장 깊은 곳에서 발원해 오로지 대상의 심부를 향해서만 전일(專一)하게 흐르는 지극하고 애타는 정애(情愛)의 마음이었다. 대상의 본질을 향하는 이 서럽고도 간절한 사랑이야말로 불세출의 대가들에게 나타나는 한결같은 공통점인데, 박수근과 이중섭이 그러했고, 모딜리아니와 고흐가 또한 그러하였다. 아무튼, 이 시기 작가의 작업에는 자아투영적 내러티브가 강력하게 대두되고 있었으며, 모든 연출된 화면 요소들(인물, 사물, 배경) 위로는 작가의 심경이 내밀하게 표류하고 있었던 것이다.

삶에 필요한···로봇
37.9 X 45.5cm 천 위에 유채 2010

삶에 필요한···앨리스
37.9 X 45.5cm 천 위에 유채 2010

그러나 최근의 작업은 이전과 달라져 가고 있었다. 연출적인 분위기나 장치에 의한 암시가 제거되고 있을 뿐 아니라, 화면의 배경은 소거되어 모노톤으로 처리되고, 작가 개인의 사연이나 자기 관련 요소가 탈각되면서 차츰 익명화되는 양상을 드러내고 있었다. 혹 작가가 자신의 모습이나 생활을 반영하는 내용들을 다룬 작업의 경우라 할지라도 이전의 작업에 비해서는 객관화된, 일정한 관찰자적 거리가 느껴지고 있었다. 그림을 보는 관람자의 입장에서는 이전 작업에 비해 화면 속에서 작가 자신의 감정의 진폭이 좁아지고 있음과 감정 변화의 추이를 확인하기가 차츰 어려워져 감을 느끼게 된다. 드라마틱한 요소는 사라지며 이전보다 드라이해진, 일종의 감정부전(dysthymia)적 양상까지 감지하게 만든다. 예컨대, 출근길에 신발을 신고 대문을 여는 짧은 연속동작을 캠코더로 녹화한 다음, 그 중 몇 개의 스틸컷을 무작위로 선택해 배열한 것처럼, 일상성 자체 그 이외의 요소는 의도적으로 모조리 배제해 버린 느낌이다.

3점의 연작으로 구성된 '삶에 필요한 ··· 몇 가지 손동작'이 바로 이러

한 흐름을 보여주는 전형적인 작례(作例)로, 옷을 벗기 시작해서, 팔에서 옷을 빼내고, 다시 벗은 옷을 개는 장면까지를 시간의 흐름에 따라 순차적으로 제시하고 있다. 이 연작에서는 현실이 아닌 어떤 것 또는 현실의 탈출에 대한 우의(寓意)나 상상을 확장시키는 암시를 전혀 느낄 수 없다. 단지 적료(寂廖)한 공기와 정밀(靜謐)의 기운 속에 차분한 일상이 그저 무심하게 펼쳐져 있을 따름이다. 이 작품보다는 상대적으로 이른 시기에 제작된 '숲'의 경우, 컵을 든 여인의 뒤로 창문을 통해 숲이 보이는데, 섬세한 그라데이션과 숲이라는 배경이 제시하는 감성적이고 몽환적인 분위기에는 화면의 여성 그 자체가 아닌 내(관람자의) 마음이 상상하는 어떤 여성의 이미지를 화면의 여성에 오버랩 시키는 묘한 전이(transference)적 측면이 있다. 이 작품은 최근 작업으로 완전히 전환되기 이전의 극적 양상을 일부 반영하고 있었다. 즉 과거 작업에서는 화면을 통해 감상자의 마음이 반영되는 측면이 더 뚜렷했다면, 최근 작업에서는 관람자의 해석적, 자의적, 주관적 지평은 약화되면서 작가가 보여주는 현실 그 자체만 반영되는 측면이 더 뚜렷해진 상황이라 말할 수 있다. 달리 표현하자면, 관람객의 심적 상태가 '경험하는 자아(experiencing ego)'로부터 '관찰하는 자아(observing ego)'로 전환되는 과정을 보여주는 것이다. 이러한 시각의 전격적인 변화에도 불구하고, 이전과 이후 양자에서 변함없이 유지되고 있는 것은 화면 위를 흐르는 우아하고 고요한 기품이다. 극적 요소의 탈각에도 불구하고, 화면이 머금고 있는 정결한 격조는 여전히 그녀의 작업이 높은 수준의 예술로 성립되고 있음을 확증해주고 있다.

삶에 필요한…몇 가지 손동작
45.5 X 37.9cm 천 위에 유채 2010

삶에 필요한…몇 가지 손동작
45.5 X 37.9cm 천 위에 유채 2010

삶에 필요한…몇 가지 손동작
45.5 X 37.9cm 천 위에 유채 2010

이전에도 그녀의 작업은 철저히 일상성을 바탕으로 하고 있었지만, 일상성을 통해 무언가 그 이상의 것을 바라보도록 하는, 단지 찰나적인 것만이 아닌 일종의 영원성에 대한 추구가 내재되어 있었다(dailiness as a metaphor for eternity). 그러나 최근 작업의 일상성은 그야말로 생활과 밀착된 일상성 그 자체만을 지향하고 있다(dailiness itself). 이러한 필자의 견해에 대해 작가는 "나이가 들어갈수록, 이상이나 꿈을 쫓기 보다는 그저 살아갈 뿐이 아닌가 하는 상념이 깊어간다. 상징적 표현이나 장치들을 통해 현실의 모습에 개인적인 목소리를 덧씌우려 하기보다, 이제 그런 것들은 다 내려놓고

평범한 생활의 한 장면을 있는 그대로만 보여주고 싶었던 것이 최근의 심정이었다. 그래서였는지, 사치를 떠난 의식주의 문제를 비롯해 삶을 구성하는 다양한 요소들을 한 번 제대로 그려보고 싶었다." 라고 말했다. 또 "이전의 작업에 스며들었던 여러 가지 감정의 기운들이 혹 사라져버렸다 한들 어떠랴? 그것도 그런대로 괜찮을 것 같았다. 아주 평범한, 그냥 흘러가버려 의식되지 않는 일상의 한 순간을 충실한 재현의 방식으로 견고하게 성립시켜 보고 싶었다." 라고도 이야기했다.

삶에 필요한…오후
37.9 X 45.5cm 천 위에 유채 2010

이렇게 의미를 걷어내고 감정을 벗어버린 대상 그 자체, 의식과 기억에서 빗겨나 그저 흘러가버린 무심한 일상들의 단면은 작가 내면의 전회(轉回)가 어디론가 내달리다가 막다르게 도달한, 일종의 바니타스(vanitas, 덧없음)의 의경(意境)을 전해주고 있었다. 모든 것이 아무 것도 아님을 인식해버린, 그리고 아무 것도 아닌 것만 그려보겠다는 이 담담한 체관(諦觀)이 허무(虛無)와 오도(悟道) 사이에서 잔잔히 부유하고 있었다.

삶에 필요한…BACH와 함께
50.3 X 65.1cm 천 위에 유채 2010

숲
80.3 X 100cm 천 위에 유채 2010

Return to Utopia

Return to Utopia 전(展) - 양달석(梁達錫) · 김종식(金鍾植) · 김윤민(金潤珉) · 오영재(吳榮在) -
2011. 4. 2 - 4. 17 · INDIPRESS

부산, 경남을 대표하는 작고작가 네 분(양달석, 김종식, 김윤민, 오영재)의 작품들을 한 자리에 모아서 여는 이 전람회는 초기 부산미술의 연원(淵源)과 이후 분지(分枝)의 과정 및 지역 근대미술의 가치평가에 대한 중요한 시사점을 제시하고 있다. 또 이분들이 추구했던 예술의 궁극적 지향점이 어디였는지를 다시 한 번 우리에게 되묻고 있기도 하다.

양달석 선생은 부산, 경남지역에서 최초로 서양화를 받아들인 몇몇 작가들 중 한 분이다. 이들 대부분은 그저 새로운 회화기법을 습득하거나 외래양식을 실험하는 수준에서 머무르고 말았지만, 선생의 경우, 소와 목동이라는 일상적 소재나 동심회귀, 자연귀의와 같은 통념적 주제를 다루었음에도, 자기만의 양식을 만드는데 최초로 성공했다는 점에서 이들과는 확연히 구별되는 지점에 서 있다.

김윤민 선생의 경우, 소재와 내용에 있어서는 산과 강, 아이들과 소가 어울린 전원의 풍경이므로 양달석 선생과 별다른 차이가 없다. 그러나 이것을 양식화시키는 측면, 즉 형식요소에 있어서는 현저한 차이를 보여주고 있다. 같은 내용을 다루더라도 완전히 다른 회화가 될 수 있다는 점, 즉 회화형식의 다양성을 인지시켰다는 점에서 지역미술의 지평을 확장시킨 공로가 있다. 양달석 선생과 김윤민 선생은 목가적 자연주의의 세계를 민화적, 초현실적 양식이

라는 전혀 다른 두 가지의 방법론으로 각각 표현해내고 있다.

　김종식 선생은 동양의 정신을 서구의 형식에 전치(轉置)시키는 동도서기(東道西器)적 작품세계를 추구했다. 특히 후기작에서는 서체(書體)적 운필이 이전보다 두드러지면서, 형태에 주력하기보다는 필선을 통해 드러나는 사의(寫意)에 더욱 강조점을 두고 있다. 선생은 화면의 구축논리보다는 직관의 세계에 더욱 깊이 천착했는데, 후술(後述)되는 오영재 선생의 작업들과는 서로 대척되는 양상을 띠고 있다.

　오영재 선생은 추상화(抽象化)의 과정에서 논리적 맥락이 얼마나 중요한지를 인식시킴으로서 부산, 경남의 현대미술에 지대한 영향을 끼쳤다. 70년대에는 대상을 기하학적 단위입자들의 집적으로 파악했지만 80년대 이후로는 면분할의 구성을 통해 순수조형의 정수를 보여주었다. 김종식 선생이 디오니소스에 비견될 수 있는 파토스(pathos)의 화가라면, 오영재 선생은 아폴론에 비견될 수 있는 로고스(logos)의 화가이다. 이 두 분은 예술이 지향할 수 있는 대극적 아키타이프(archetype) 각각을 잘 보여주고 있다.

　어느 시대에나 예술에 대한 판단에는 역사적 평가와 대중적 평가라는 두 가지의 잣대가 공존할 수 있다. 그러나 최근 미술시장의 중심이 화랑이나 미술관의 기획, 전시를 통한 예술적 성과에 대한 엄정한 평가보다는 수급논리와 수요자의 기호가 선택의 중심에 서는 옥션으로 선회하면서, 대중적 평가기준이 역사적 평가기준을 지나치게 압도하는 기형적 상황에 처해지게 되었다. 이 경우 발생될 수 있는 가장 큰 문제는 예술의 본질적 가치에 대한 평가기준이 심각하게 훼손될 수 있다는 점이다. 또한 마켓의 헤게모니를 쥐고 있는 미숙한 수요자와 독점적 공급자에 의해, 미술사적 맥락에서 중요한 작업을 남긴 지역의 작고작가들이 미술의 중심에서 배제되어질 가능성이 상당히 높아졌다는 점이다. 그러므로 균형 잡힌 평가를 위해서는 의미 있는 작업을 했음에도 현재의 흐름에서 소외되고 있는 전(前)시대의 주요 작가들이 쉽게 잊혀지지 않도록 전시를 통해 그들을 평가의 대상으로 환기시키고, 다음 시대의 미술 수용자들에게까지 지속적으로 회자(膾炙)되도록 만드는 연결의 과정이 반드시 필요하다. 이번 인디프레스(INDIPRESS)의 전시는 이런 관점에서 대단히 중요하고 의미 있는 전람회이다.

　우리는 이 전시를 통해, 지나간 시대의 지역 작가들이 추구했던 예술적 지향과 가치의 핵심이 무엇인지를 묻는 지점으로 다시 귀결하게 된다. 이 전시에 출품된 네 분의 작가들에

게 길게는 서로 15년의 연령차가 있음에도, 그들이 공유하는 한 가지의 중요한 핵심적 이슈가 있다면, 그것은 바로 유토피아를 향한 열망과 무욕한 순수에 대한 경도이다. 특히 각 작가들의 전성기에 이러한 특징은 더욱 두드러지는데, 양달석 선생의 경우 50~70년대, 김종식, 김윤민 선생의 경우 60~80년대, 오영재 선생의 경우 70~90년대가 각각 여기에 해당되는 시기이며, 그 중에서도 특히 네 분의 전성기의 상호 교집합인 70년대 – 모든 근대화의 과정이 종합, 정리되었던 절정기 – 는 지역 뿐 아니라 전국적으로도 이러한 정신적 흐름이 가장 강렬하게 가시화되었던, 이른바 순수와 낭만의 시대였다.

이러한 유토피아 지향은 일제강점기, 해방과 정부수립, 이데올로기 대립, 6.25, 산업화 등의 숱한 격변의 근대사와 밀접하게 연관되어 있다. 이들의 작업으로부터 우리는 이들 작가들이 현실에 대한 맞섬보다는 관념과 이상의 세계로 회귀하는 일련의 양상을 인지할 수 있는데, 그렇다고 이를 단순한 현실 회피의 일환으로만 볼 것은 아니다. 오히려 이런 시도들이 현실의 괴로움과 시대의 고난을 초극하고 치유하는 카타르시스(catharsis, 淨化)로서의 순기능을 담당한 것으로 볼 수도 했다.

양달석 선생의 유토피아는 평화로 가득한 원생(原生)의 자연을 배경으로 펼쳐진 티 없이 순박한 동심의 세계이다. '판자촌'이나 '도시풍경' 같은 50년대 작품에서 풍겨나는 전쟁과 빈곤의 체취와는 달리, 60년대 이후 작품인 '소와 목동(1971)'은 질식할 것 같은 성인의 세계(현실)에서 유아기의 절대만족(유토피아)으로 철회, 퇴행한 풍경으로 다가온다. 이 화면은 어린 시절의 불행과 어른이 된 후 겪었던 모든 질곡(桎梏)에서 유래한 분노를 극복하고 이를 승화시킨 치유의 산물이다. 즉 화면 속에 펼쳐진 유토피아는 원래부터 그렇게 존재해오던 유토피아가 아니라, 극한적 현실과의 겨룸 속에서 도출된 결론으로서의 유토피아인 것이다. 대범하고 거칠게 그어진 선조, 양감과 동세가 느껴지는 강한 형태 – 초기소묘 '소' – 와 꾹 눌러가며 느릿느릿 그어진 선조, 턱하니 놓인 부드럽고 뭉툭한 형태 – '소와 목동(1971)' – 사이의 대조는 그의 '현실'이 시간의 경과에 따라 '유토피아'로 어떻게 진행되었는가를 보여주는 단적인 범례(範例)이기도 하다. 또한 작품 '불상(1954)'에는 현실의 아픔과 슬픔을 종교적 구원으로 초월하고자 하는 선생의 간절한 유토피아적 비원(悲願)이 간접적으로 투영되어 있다.

김윤민 선생의 유토피아는 비유컨대, 항상 보아 익숙한 곳인

양달석 **소**
28 X 21.5cm 종이 위에 콘테

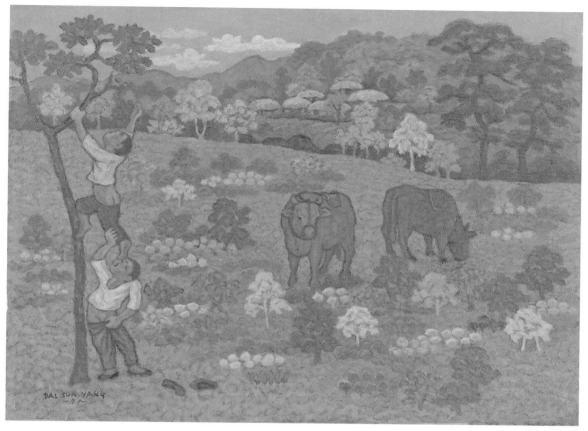

양달석 **소와 목동**
91 X 65.2cm 천 위에 유채 1971

김윤민 **전설**
53 X 45.5cm 천 위에 유채

데도 마치 한 번도 가본 적이 없는 곳처럼 느껴지는 미시
감(未視感, jamais vu)의 공기 속에 존재한다. 작품 '전
설'이나 '낙동강변' 등에 등장하는 산, 강, 아이들, 소, 이
들 모두는 분명 현실의 대상들임에도, 화면 속으로 들어
가 버리면 이들은 이내 꿈이나 환영 같은 아련한 초현실
의 기운 속으로 사라져 버린다. 각설탕이 뜨거운 물속에
들어가 즉시 녹아버리는 것처럼, 그들은 실체임에도 전
혀 실체가 아닌 것으로 되어버린다. 그러나 그렇게 낯선
미시감임에도, 그 공기는 모든 것을 흡인, 소멸시키는 블
랙홀의 강포하고 무자비한 인력(引力)과는 달리, 평화롭

59

고 아늑한 어머니의 자궁처럼 생성과 화육(化育)의 온기를 품고 있다.

　김종식 선생의 유토피아는 구름을 뚫고 하늘을 나는 천마(天馬)의 형상으로 표현되고 있다. 그는 생전에 '살기가 싫어지고 자신이 미워지면 땅은 더 이상 내 존재의 근거가 될 수 없으니, 하늘을 나는 천마를 그릴 수밖에 없다'고 언급한 바있다. 하늘을 나는 천마는 선생의 천상(天上)지향성을 드라마틱하게 보여주는 대표적 소재인데, 그는 '세상과 자신이 부인되면서 색신(色身)이 법신(法身)으로 화하는 초연과 달관을 필세의 기운을 통해 구현하고자 했다. 작품 '영도 부산항'에서는 대상들이 선조의 운율로 처리되면서 대상의 현실적 존재감은 탈각되고, 터치와 터치 사이에서 현실이 해체되며, 그 틈으로 현실을 넘어선 그 무엇(유토피아)을 응시하는 화가의 시선이 엿보이기도 한다. 작품 '통도사(1976)'의 경우처럼 절집들이 당시 풍경화의 주요한 소재로 등장하는데, 속세와 격절된 수행의 공간을 그린다는 사실 역시 도피안(到彼岸)을 지향하는 화가의 마음을 그대로 반영하고 있다.

　오영재 선생의 유토피아는 회화의 형식논리와 밀접하게 연관되어 있다. 작품 '청류(1976)'의 경우, 화면의 기본단위가 되는 입자의 형태감이 뚜렷하지 않아 전체적인 느낌이 구상계열 풍경화의 분위기에 가깝다. 작품 '황혼해정(1974-1979)'에서는 기하학적 단위입자가 더욱 선명해지면서 입체파적 양상이 두드러지고, 그 결과 대상물들의 형태분절은 더욱 심화된다. 작품 '무제(1984)'나 '파라다이스(1991)'에 이르면 사물의 구체적 형상은 소거되면서 화면은 결국 관념적 추상으로 수렴하는데,

김윤민 **두 여인**
53 X 41cm 천 위에 유채

김종식 **석류**
53 X 41cm 천 위에 유채 1962

김종식 **통도사**
72.7 X 53cm 천 위에 유채 1976

구체적 형태는 현실세계를, 추상적 형태는 이상세계를 반영한다고 보면, 그의 작업은 시간이 지남에 따라 끊임없이 해체의 과정을 겪어가며 현실세계로부터 이상세계 쪽으로 이동해 온 셈이다. 또한 그의 마지막 작업들의 명제인 '파라다이스' 역시, 그가 지향했던 세계와 가치가 무엇이었는지를 암시하는 매우 의미심장한 대목이다.

결핍의 현실에 절망했던 그들은 '유토피아'를 갈망했고 '순수'를 그리워했다. 그러나 충족된 현실이 공허한 우리는 '유토피아를 갈망하는 것'을 갈망하고 '순수를 그리워하는 것'을 그리워한다.

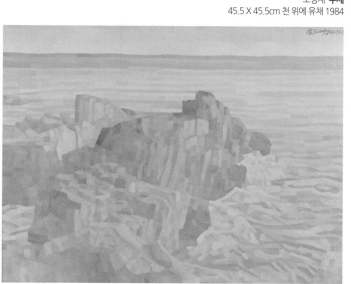

오영재 **무제**
45.5 X 45.5cm 천 위에 유채 1984

오영재 **황혼해정**
51 X 40cm 천 위에 유채 1974-1979

신의 가면

서상환(徐商煥) 전(展)

2012. 4. 23 - 5. 7 · 미광화랑

지난 2007년 10월 미광화랑에서 개최된 서상환 화백의 회고전에서는 우리 미술과 기독교적 풍토 등을 고려할 때, 그를 매우 특수하고 이례적인 경우로 바라볼 수밖에 없는 측면들을 발견했습니다. 당시 전시장에는 1960년대부터 근작에 이르기까지의 전 시기에 걸친 유화, 수채화, 드로잉, 목판화, 목각화, 도각화(陶刻畵), 테라코타 등의 작업들이 망라되어 있었기에, 이 전람회는 그의 작업의 총체와 변천과정을 비교적 정밀하게 잘 보여주고 있었습니다. 기독교적 신앙으로 일평생 그리스도를 섬겨온 화가임에도, 표면적으로만 볼 때 그의 작업에는 무언가 비의(秘意)적인 느낌이라 할 만한 이교(異敎)적 분위기가 강렬했습니다. 이전의 평자(評者)들이 재삼(再三) 언급한 바처럼 화면은 밀교나 만다라적 도상들로 가득했고, 통상의 서양화된(westernized) 성화 속에서 표현된 전형적 성상들과 예수상을 과감하게 바꾸어 형상에 매이지 않은 본질상으로 이해하려는 독특한 시선을 느낄 수 있었기에, 조금 낯설기도 했고 일면 당황스러운 점도 없지는 않았습니다. 그러나 다시 생각해보니 화가의 표현 방식이 전혀 이해될 수 없는 것만은 아니었습니다. 예수가 서양의 문화권을 통해 전파된 까닭에 그들의 풍토와 문화의 옷을 걸친 채 꾸며져 드러난 것일 뿐, 거기에는 그들에 의해 표현된 그것이 예수라는 존재의 전체상이나 본질이라고 단언하기는 어렵다는 점을 간과한 측면이 있었습니다. 만일 예수가 처음부터 동양의 문화권을 통해 전파되었다면 어떠했을까 라고 가정해

얼굴 만다라
59 X 59 X 3cm 나무보드 위에 혼합재료 2010

보면, 그리스도 이전의 그 지역 문화와 혼용된 도상적 특징을 띠는 성격의 미술이 싹트게 되었을 것입니다. 어느 것이 그리스도의 실체나 본질에 더 가깝냐 덜 가깝냐의 문제는 논외로 하더라도, 어찌되었든 그런 미적 형식과 내용을 가지게 되었을 것만은 분명합니다. 그러나 이러한 표현의 형식과 내용이 기존 그리스도인들의 문화적 기표와 상충되는 측면이 있기에, 그가 전통적 기독교인들에게 곱지 않은 시선을 받아왔을 것은 어렵지 않게 짐작할 수 있습니다. 여기에는 문화와 종교를 어떤 방식으로 이해하고 수용해야 하느냐에 관한 깊은 성찰과 다양한 논의가 있어야 할 것으로 생각됩니다. 또한 타문화를 새롭게 수용하는 과정에서 타문화가 기존 자문화와 어떻게 통섭, 종합되어야 하느냐의 질문에 대한 하나의 문제적 답변으로 화가의 작업이 지금 여기에 피투(被投)되어 있는 것이기도 합니다. 한국의 기독교 작가들이 이처럼 직설적인 성상화(icon)를 시도한 전례가 없기에, 이러한 문제(한국적 성상화에 대한 비난이나 옹호)의 상당부분이 그의 작업과 중첩되어 제기될 수밖에 없는 상황에 놓여 있습니다. 기독교 안에서는 비정통적이라 지적당하고, 기독교 밖에서는 단지 종교화(宗敎畫)로만 폄하되는 이 양비(兩非)의 시선에서 그의 작품은 이렇게도 혹은 저렇게도 읽혀지고 있는 실정입니다. 그럼에도 그 와중에 한 가지 분명한 것이 있다면 이러한 그의 평생의 시도들이 종교와 미술에 대한 사계(斯界)의 논의를 더욱 풍성하게 만들고 있다는 점과 기독교 도상의 한국적 양식화의 한 전형을 제시하고 있다는 점입니다. 그래서 우리는 그를 이 분야의 선구적 작가로 지목하지 않을 수 없습니다.

그의 작업을 관통하는 키워드는 '간절한 빎(懇求)'입니다. 이 간구는 예수를 통해 지상의 고통을 넘어 영원한 영광에 이르고자 하는 생의 비원(悲願)이며, 그것은 지극한 정성스러움(至誠)을 근본으로 삼고 있습니다. 지극한 것은 반드시 통하게 되고 통하면 나와 하나님이 하나가 된다는 신앙적 기조가 언어의 세계를 넘어선 무의식적 성향의 자동기술적 영서(靈書)나 만다라(mandala) 등으로 표현되고 있는 점 역시 흥미로운 지점입니다. 성령의 은사 혹은

신비 체험의 일종인 방언(glossolalia)이나 신어(神語) 작업의 경우, 이성적 자각의 방해를 받지 않고 의식의 통제 없이 일어난다는 점에서 의식의 근원인 실체로서의 무의식을 표상하고 있습니다. 또한 최근의 작업들의 주조를 이루고 있는 만다라는 궁극적 깨달음을 원형(圓形)상으로 도해한 것으로, 이것을 집단무의식(collective unconsciousness)의 심연에 자리 잡고 있는 정신의 전체성인 자기(self)의 원형(原型)적 표현으로 보기도 합니다. 일찍이 융(Carl Gustav Jung)은 만다라를 그리는 사람의 무의식적 경향이나 소망이 만다라의 패턴과 상징, 문양 등을 통해 표현되며, 만다라를 그리는 행위가 내면의 무의식을 자유롭게 밖으로 흘러나오게 하는 치유적 효과를 발휘한다고 설파했습니다.

간구의 만다라
40 X 40 X 5cm 나무보드 위에 혼합재료 2010

이번 전시에 출품되는 '신의 가면' 연작 역시도 페르소나(persona, 다른 사람에게 보이고 싶은 나)와 그림자(shadow, 다른 사람에게 숨기고 싶은 나), 자아(ego, 의식의 주체인 나)에 대한 융의 언급과 연관시켜 생각해 볼 수 있는 여지가 있습니다. 그림자가 감추고 싶은 얼굴이라면 페르소나는 드러내고 싶은 가면이며, 이들 그림자와 페르소나는 자아의 양면이 되겠지요. 이것은 인간 존재의 이중성과 대극성(對極性)을 표상하고 있습니다. 헤르만 헤세(Hermann Hesse)의 소설 '데미안(Demian)'에 등장하는 아프락사스(Abraxas, 선과 악, 신과 악마 등의 양극성을 포괄하는 상징적 신성)나 음양이 공존하는 태극의 도상처럼 말입니다. 융의 개념에서의 그림자는 자아의 어둡고 동물적이고 사악한 부분으로, 이것을 기

만다라 (合一)
40 X 40 X 3cm 나무보드 위에 혼합재료 2011

독교적 프레임으로 치환해 본다면 원죄(original sin) 혹은 죄성에 해당한다고 볼 수 있으며, 페르소나는 혼인잔치 비유(마태복음 22장)에서의 예복에 해당하는 예수 그리스도의 의(義)를 상징한다고 볼 수 있습니다. 그림자 즉 죄가 사라지는 것이 아니라 페르소나로서의 예복에

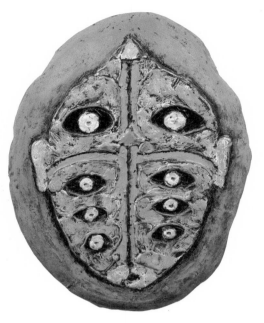

신의 가면(眼)
24 X 30 X 3cm 나무보드 위에 혼합재료 2009

의해 그림자로서의 죄가 덮여 의롭다 하심을 얻고 하나님의 형상(imago Dei)을 회복하는 것입니다. '의로움'이 아닌 '의롭다 일컬음', 즉 이신득의(以信得義, justification by faith)의 교리에 대한 알레고리로서의 가면(융의 페르소나=기독교에서의 예수 그리스도의 의)과 얼굴(융의 그림자=기독교에서의 원죄) 개념을 상정해 볼 수도 있다는 것입니다(물론 융의 그림자, 페르소나라는 개념이 기독교에서의 원죄, 예수 그리스도의 의라는 개념과 내용적으로 같다는 뜻은 아닙니다. 특히 융의 페르소나와 기독교에서의 예수 그리스도의 의는 개념적으로 완전히 다릅니다. 다만 양자(兩者)를 구조적으로(내용적으로가 아니라) 그렇게 대응시켜서 생각해 볼 수도 있다는 의미일 뿐입니다).

뿐만 아니라 이 '신의 가면' 연작은 제의(祭儀)의 본질을 통찰하는 비밀스런 주제를 함의하고 있기도 합니다. 인간의 얼굴 위에 쓰인 신의 가면은 인간의 얼굴을 감추는 동시에 신의 얼굴을 드러냅니다. 이것은 신만도 혹은 인간만도 아닌, 신과 인간의 합일을 뜻하는 것으로 보입니다. 인간이자 동시에 신인 어떤 존재의 메타포인 것이지요. 고대 희랍에서는 제우스(신)와 테베의 왕녀 세멜레(인간) 사이에서 태어난 주신(酒神) 디오니소스를 제사하는 축제가 해마다 열렸습니다. 신과 인간 사이에서 태어난 디오니소스는 제우스의 아내인 헤라에 의해 몸이 찢겨 죽임을 당하지만, 제우스의 어머니인 레아에 의해 다시 살아나 신이 됩니다. 이 디오니소스 축제의 첫째 날에는 제단에서 디오니소스 신의 가면을 쓴 제사장이 황소를 죽여 희생의 제물로 바치는 의식을 집전합니다. 이 제의에는 죽임 당함과 부활의 내용이 공존하고 가면은 이 과정을 매개하는 중요한 모티브가 됩니다. 이처럼 신과 인간의 갈등을 주술적으로 해결해 내려는 제의의 중심에 바로 가면이 존재하고 있는 것입니다. 한편 예수 그리스도는 하나님(신)의 아들이며 성령으로 잉태하여 동정녀 마리아(인간)를 통해 태어납니다. 또 유대인들의 핍박으로 십자가에 못 박혀 죽임을 당하지만 사흘 만에 다시 살아납니다. <u>㉮신의 본체가 육신을 입으시고 신성의 모든 충만이 육체에 거하신 것</u>은 <u>㉯얼굴과 가면의 공존</u>이 상징(㉮,㉯의 두 내용이 서로 같다는 의미는 아님)하는 바인 신과 인간의 완전한 연합입니다. <u>㉰예수 그리스도의 완전한 하나님(vere Deus)되심과 완전한 인간(vere homo)되심</u>이 마치 <u>㉱신의 가면을 쓴 인간의 얼굴</u>로 은유(㉰,㉱의 두 내용이 서로 같다는 의미는 아님)되고 있는 듯도 합니다.

신과 인간 사이의 갈등을 매개하는 이러한 가면 제의는 사회가 복잡해지고 인간과 인간 사이의 갈등이 신과 인간 사이의 갈등보다 중요한 문제로 부각되면서 인간과 인간 사이의 갈등을 주로 다루는 연극이나 연희(演戲)로 차츰 진화하게 됩니다. 또한 제의 속의 시, 노래, 춤 등이 어우러진 원시가무가 오늘날의 다양한 예술장르인 문학, 음악, 무용 등으로 분화되는 것입니다. 결국 헬레니즘(Hellenism)과 헤브라이즘(Hebraism)을 아우르는 가면, 바로 이 가면이 중심에 놓인 제의를 모든 예술장르의 원류로 볼 수도 있겠습니다.

신의 가면
16 X 21.5 X 3cm 나무보드 위에 혼합재료 2009-2010

기도의 종류들 중에 하나로 관상기도(contemplative prayer)라는 것이 있습니다. 여기에서 사용되는 관상(觀想)이라는 단어는 '마음의 상을 바라봄' 혹은 '신을 직관적으로 인식하고 사랑하는 일' 등의 의미를 가지고 있습니다. 마음을 오로지 일정한 대상에 기울이고 그 대상을 집중적으로 바라봄으로서 상념을 일으키는 관상 행위를 통해 그 대상과의 일치를 이루는 기도라 할 수 있습니다. 여기에서 합일의 대상이란 물론 하나님이어야 하겠지요. 요한복음 14장과 17장의 '아버지가 내 안에 내가 아버지 안에'가 지칭하고 있는 차원이며, 아버지와 아들과 내가 성령으로 하나 되는 깊은 영성의 자리를 뜻합니다. 그러나 말씀(로고스, λόγος)을 중심으로 하는 언어적 간구가 기독교적 전통에서 기도의 주류를 이루고 있고, 직관적인 방식으로 하나님과의 일치를 지향하는 관상기도는 신비주의나 동양의 명상 전통과 잘 구분되지 않는 탓으로 종종 기독교 내에서 이단시(異端視)되기도 합니다. 물론 여기에는 하나님이 미워하시는 종교혼합주의(religious syncretism)의 위험이 있을 수 있으며, 영분별이 안 되면 그릇됨에 빠질 수 있는 위험이 상존(常存)합니다. 은혜가 아닌 마음을 비우는 노력만으로 하나님을 만날 수 있다고 생각한다면 그것은 그릇된 것이 되겠지요. 관상기도의 전통은 AD 1세기경부터 내려오고 있으며, 관상기도는 인간의 이성와 의지를 사용해서 드리는 기도가 아닌 마음을 주님께로 향하고 주님을 사랑하는 마음으로 자신을 비우는 기도입니다. 필자는 화가의 작품에 드러난

명상적 성격이나 밀교적 분위기로부터 기도의 방법론으로서의 관상의 영성이 그의 작업 속에 내재하고 있음을 느낍니다. 불교식으로 말한다면, 정신의학에서의 무의식과 상통하는 제8식인 아뢰야식(阿賴耶識, 유심론에서 말하는 인간의 근본의식, 과거의 인식·행위·경험·학습 등에 의해 형성된 인상·잠재력을 종자(種子)라 하는데 이 종자를 저장하고 안이비설신의(眼耳鼻舌身意)라는 육근(六根)의 지각 작용을 가능하게 하는 가장 근원적인 심층의식, 모든 선악을 포용하는 바다와 같은 함장식(含藏識))까지 천착하는 깊이라고나 할까요. 그의 예술이 추구하고자 하는 간절한 넓이 도달한 지점을 저는 그렇게 읽었습니다.

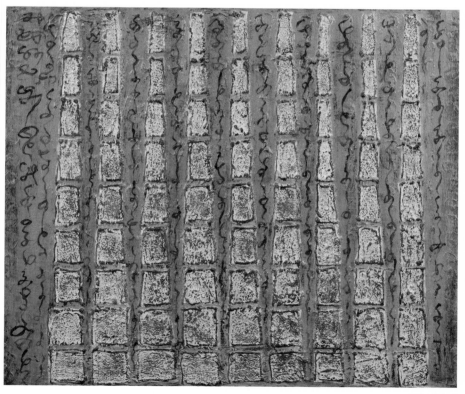

에토스(Ethos)
52.5 X 45 X 3cm 나무보드 위에 혼합재료 2010

The Great Platitude

신창호(申昌鎬) 유작전(遺作展)

2012. 12. 15 - 12. 30 • 새미갤러리

　　자연의 감동을 캔버스에 옮기는 순수한 사실 화풍으로 일관했던 '자연주의자' 신창호 화백의 유작전이 2005년 화집 발간을 기념해 열렸던 추모전 이래 약 7년이 지난 지금 새미 (Samii) 갤러리에서 다시 한 번 더 열리게 되었습니다.

　　화가는 경북 달성 출신(1928년 생)으로, 근대기로부터 서양화의 전통이 깊었던 대구의 계성중학교(5년제, 현 계성고등학교) 미술반에서 회화의 기본을 익히는 수업의 시기를 보냈는데, 당시 계성(啓聖)학교의 도화교사인 도쿄(東京) 미술학교 출신의 서진달(徐鎭達) 화백으로부터 소묘를 배웠고, 선배 김창락(金昌洛) 화백과 김우조(金禹祚) 화백의 영향으로 본격적인 화업에의 뜻을 품게 되었다고 합니다. 그러나 6.25의 발발로 1950년 공군에 자원입대해 1954년 상사로 제대했고, 이듬해(1955) 미술 전공이 아닌 경북대학교 법대에 입학하는데, 소위 제도권 미술대학의 정규 교육을 받지 않고도 이후 올곧게 화가의 길을 걸어가게 됩니다. 1962년 부산으로 이주한 이래 2003년 돌아가실 때까지 하단과 을숙도를 중심으로 한 부산 근교 일대의 풍경들을 서정적인 필세로 화면에 담아왔으며, 1968년부터는 '신창호 미술연구소'를 개설하여 학생들의 미술 실기를 지도하는 스승으로 지역 미술계에 크게 기여하였고, 배출해 낸 수많은 제자들로부터 오랜 세월 사랑과 존경을 받아왔습니다.

　　생전에는 로타리화랑(1985), 유화랑(1988), 타워미술관(1994), 현대아트홀(1997), 열린화

랑(2000) 등에서 개인전을 가졌는데, 그림을 시작한지 수십 년이 지난, 환갑에 가까운 나이인 58세에야 비로소 첫 개인전을 열었던 점이나 생전에 전부 다섯 차례밖에 개인전을 갖지 않았던 점 등은 그가 자신의 그림에 대한 완성도에 얼마나 엄격한 결벽을 지녔는가를 보여주는 한 예증일 것입니다. 생전에 그는 "과거 중학시절, 현재의 대학을 몇 번이나 나올 정도로 그림을 그렸다. 미술교사와 선배들이 사회에 나갈 때까지 색을 만지지 말라고 해, 죽자 살자 석고 데생을 했다"라고 자신의 치열한 정진의 시간을 회고하기도 했습니다.

자화상
38 X 45.5cm 천 위에 유채 1975

남원 오작교
33.3 X 24.2cm 천 위에 유채 1985

유존되는 작품들 중 비교적 이른 시기에 드는 '강촌(1975)'이나 '자화상(1975)' 등의 그림에서는 유밀(柔密)한 필촉으로 갈색조의 고요한 색감과 안정적인 구도를 지향했던 김창락 화백의 영향이 엿보입니다. 이 시기 작업에서도 이미 회화의 기본이 되는 대상에 대한 사심 없는 정직한 관찰과 치밀한 사실주의적 묘사 등을 어렵지 않게 느껴볼 수 있습니다. 그로부터 조금 더 시간이 지난 1980년대 초, 중반기의 풍경화 작업에서는 응축된 화면의 구성과, 따박따박하고 찬찬한, 이후 작업들과 비교할 때 상대적으로 대상의 윤곽이 선명하게 드러나는 묘사적 특징들이 두드러지고 있습니다. 이러한 몇몇 특징들을 잘 보여주는 작품으로는 '하단 정경(1980)', '을숙도의 정(1982)', '하단(1984)', '남원 오작교(1985)' 등을 꼽아볼 수 있겠습니다. 그러나 1990년대로 접어들면서부터는 만년으로 갈수록 이전보다 더 풀어진 느낌이랄까, 외현적 사실 묘사에 대한 욕심이나 집착보다는 안으로 흐르는 감흥이나 심화를 자유롭게 표현하는데 더 집중하게 되면서, 세부보다는 전체로서의 회화적 느낌에 대한 숙도가 차츰차츰 깊어지고 고양되어져 나가는 일련의 양상들을 간취할

수 있습니다. 화면 위로 붓을 그저 무심히 치는 듯 보이지만, 회화의 전범과 기본이 꽉 배인 대범하고 큰 느낌을 보여주는 1990년대 이후 돌아가시기 전까지의 말년작들을 우리는 신창호 회화의 본령이라 말할 수 있는데, 이 시기의 대표적 풍경화들로는 '을숙도의 흔적(1993)', '도방동 풍경(1996)', '봄(1999)', '불모산(2001)', '매화꽃 핀 강변(2001)', '가을의 언덕(2001)', '을숙도의 노을(2002)' 등을 지목해 볼 수 있겠습니다. 이번 전시에서는 이 시기의 작업들을 집중적으로 조망함으로서, 신창호 회화의 최종적 성취와 귀결점을 보여주는데 기획의 초점을 맞추고 있습니다.

전체적으로 이러한 신창호 화백의 1980년대 작품들과 1990년대 이후 작품들 사이의 작풍 변화는 우리나라 인상주의 회화의 거목인 오지호(吳之湖) 화백의 1960년대 작품들과 1970년대 이후 작품들 사이의 그것과 방불한 양상을 보여주고 있습니다. 이것은 일생동안 진지하게 자연을 탐구했던 화가들이 연대기적으로 과연 어떠한 공통의 궤적을 밟아나가게 되는가를 보여주는, 대단히 흥미로운 지점이기도 합니다.

풍경화에서의 이러한 특징들은 인물화에서도 마찬가지로 나타나는데, '자화상(1975)'과 '만해(卍海) 한용운(韓龍雲) 선영상(1994)'을 서로 비교해 보면, 후자의 경우 화면 전체를 채우고 있는 붓 터치에 의한 윤곽의 불명료함과 떨림의 효과가 인물의 전신(傳神)을 드러내는데 절묘하게 기여하고 있습니다. 또한 이 작품은 비슷한 시기에 제작된 풍경화 '강정(1993)'과 유사한 기법과 효과를 분유(分有)하고 있기도 합니다. 정물화의 경우에서도 1980년대 작품인 '장미(1985)'와 1990년대 이후 작품인 '꽃(1997)'을 비교할 때, 후자에서 신창호 화백 특유의 활달한 터치감이 전자에 비해 한층 더 뚜렷해지는 양상을 발견하게 됩니다.

전람회의 준비과정에서 작품들을 실견하기 위해 화가의 장남인 신홍직(申洪直) 화백의 연화리 화실을 찾았을 때, 캔버스 뒤에 기재되

을숙도의 흔적
72.7 X 60.6cm 천 위에 유채 1993

봄
72.7 X 60.6cm 천 위에 유채 1999

불모산
65.1 X 50cm 천 위에 유채 2001

매화꽃 핀 강변
33.3 X 24.2cm 천 위에 유채 2001

을숙도의 노을
72.7 X 60.6cm 천 위에 유채 2002

어 있는 제작년도 및 화제와 실제 그림의 내용이 전혀 다른 경우가 상당히 많았습니다. 그것은 작품을 완성한 후에도 "이건 내 자식이 안 되겠다"라며, 몇 년 후 그 위에 다시 그림을 그리는 경우가 잦았기 때문이라고 합니다.

화가의 1990년대 이후 화풍이 1980년대 화풍과 현저하게 달라진 이유를 짐작할 수 있게 해주는, 실마리로서의 한 정황이 있습니다. 화가는 1970년대 후반부터 돌아가시기 전까지 김창락 화백이 창립회원으로 관여했던 '신미술회'의 회원전에 꾸준히 작품을 출품해 왔는데, '자연을 진지하게 보아야 한다'는 김창락 화백의 가르침대로만 그림을 그리다보니 어느 시점부터는 회화적 틀에 대한 강박관념이 생기고 그림이 답답해진다는 느낌이 들었다고 합니다. 그러나 평생을 스승으로 깍듯이 모셨던 김창락 화백을 의식하지 않을 수 없었기에 자신의 화풍을 완전히 일신하지 못했는데, 1989년 김창락 화백이 별세한 이후로는 그러한 부담에서 벗어나, 1990년대부터는 내적 감흥을 자유롭게 분출하는, 그리고 자신의 기질에 부합하는 스타일을 마침내 형성해 나갈 수 있게 됩니다.

또한 화가를 지도하면서 작업 전반에 영향을 끼친 중요한 작가로는, 김창락 화백 외에도, 생전에 가깝게 지냈을 뿐만 아니라 화가를 매우 아꼈던 스승 장리석(張利錫) 화백이 있었으며, 직접 사사한 바는 없지만 송혜수(宋惠秀), 이득찬(李得贊) 화백들과도 친근하게 교류하면서 그분들의 작화 태도나 안목에 영향을 받았던 것으로 알려져 있습니다. 이 외에도 화가는 '아틀리에'와 같은 일본 미술 잡지나 여러 이론서들을 항시 손에서 놓지 않는데, 특히 고이토 겐타로(小絲源太郎)의 작품을 좋아했고, 우메하라 류사브로(梅原龍三郎), 야스이 소타로(安井曾太郎) 등 일본 근대기 대가들의 작품 연구도 게을리 하지 않았다고 합니다.

화가의 아들은 "진실한 그림을 그려라", "빨리 성공하려고 애쓰지 말아라", "늦된 자가 오히려 앞선다", "천천히 뚜벅뚜벅 네 길을 걸어가거라", "까불거나 재주 부리는 그림은 그림이 아니다"라는 이야기를 아버님 평생에 귀에 못이 박히도록 들었다고 했는데, 신창호 화백의 작화 태도와 그림에서 느껴지는 진실함이 그 가르침들과 조금도 다르지 않습니다.

화가는 철저한 '현장주의자'로 문하의 제자들에게 항상 실경 사생의 중요성을 강조하고

또 강조했는데, 풍경 사진을 보고 베끼는 것을 너무나 싫어한 나머지 자신의 아들에게도 "자연에서 느껴라. 사진 보면서 그림 그리는 일이야말로 젊은 화학도(畫學徒)들의 예술적 감수성을 다 죽이는 짓이다"라며 여러 번 야단을 쳤다고 합니다. 아들은 몰래 사진을 보며 그려보다가도, 아버지가 방으로 들어오시는 기척이 나면 깜짝 놀라서 흠칫 그림을 숨긴 적이 여러 번이었다 합니다. 뿐만 아니라 색깔을 화려하게 쓰는 제자들에게는 "원색 좋아하네, 화려하다고 그림 되나? 색 좀 눌러! 눌러!(おせ! おせ!)" 그리 가르쳤

신록
33.3 X 24.2cm 천 위에 유채 2001

다고 합니다. 그의 그림에는 시시각각으로 변화무쌍한 현장의 불안정한 공간 – 비가 오거나, 바람이 불거나, 햇살이 비치거나, 눈이 내리는 – 속에 던져진 한 화가가 제한된 시간 안에 툭툭 원터치(one touch)로 그려내는 현장 사생의 본질적 의미와 자연을 그린다는 행위 자체의 문제를 돌아보게 하는 깊은 여운이 있습니다. 화가가 보여주고 있는 이러한 사생의 정신이 그가 오늘날 부산 미술에 제시하는 중요한 예술적 속내가 아닐까 생각해 봅니다. 세상에 그림 잘 그리는 화가는 많지만, 전심으로 그 마음 하나 붙들고 끝까지 자신의 길을 관철해 나가는 화가는 극히 적습니다. 왜냐하면, 그것은 진실로 좁은 문이고 험한 길이기 때문입니다.

화가가 별세하시기 1–2년 전부터 화가의 아들은 "아버지, 산이나 풍경 같은 그런 뻔한 그림은 이제 그만 좀 그리세요. 지금 세상에서는 그런 그림 안 돼요"라며 줄곧 타박을 했답니다. 그러면 화가는 "나는 그림 팔리고 그런 거 모른다"라고 답했고, 또 화가의 아들은 "오늘도 이거(산, 풍경) 그리고 집에 돌아가면 아들한테 야단맞겠다"는 이야기를 아버지와 함께 야외스케치 다니던 '수미회' 동호인들에게 더러 전해 듣기도 했다 합니다. 아들 신홍직 화백은 "지금 생각하면 쥐뿔도 모르고 그런 말을 함부로 지껄였던 게 너무나도 아버님께 죄스럽고, 그 때 아버님 마음을 상하게 한 일들이 지금까지도 가슴에 한으로 남는다"고 했습니다.

신창호 화백은 아들의 표현대로 '산이나 풍경 같은 뻔한 그림'만 일평생 그리다 가신 분입니다. 기실 그럴듯한 전람회도 몇 번 하지 않았고, 공명심이나 자신을 내세우려는 태도 없이

소박하게 작업해 온 면모가 주변 사람들에게 깊이 각인되어 있는 분이기도 합니다. 그러나 이 현란의 시대, 진보의 시대에 정말 다시 돌이켜 되짚어 보아야 할 지점이 있습니다. 없는 것에서 있는 것을 만들어 내는 예술, 물론 그것은 위대한 세계입니다. 새로운 시대를 여는 일이니까요. 그러나 있는 것을 더 깊게 바라보아 주는 예술, 그것도 귀한 것입니다. 그러한 과정을 통과하고 나서야 비로소 새로운 것이 나올 수 있기 때문입니다. '늦된 자가 오히려 앞서는 것'이지요. 신창호 화백은 조급하게 무엇인가 이루어내려고 하기보다는 꾸준하게 벽돌 한 장 한 장을 차곡차곡 쌓아올려 나가듯이, 자신의 사물에 대한 개안(開眼)을 정직하게 보여준 훌륭한 작가입니다. 사람들은 큰 것을 보여주는 것이 예술이라고 착각을 하고 있는지도 모릅니다. 그러나 성실의 축적에 의해 만들어진 미세하지만 선명한 진보, 그것이 바로 신창호의 예술이 오늘 우리에게 보여주는 '위대한 평범(The great platitude)'입니다.

에로스로 표현된,
외로움에서 벗어나려는 융합의지와
본원에로의 회귀열망

황인학(黃仁鶴) 유작전(遺作展)
2013. 3. 15 - 3. 29 • 미광화랑

몇 해 전 어느 겨울날이었던 것으로 기억된다. 김기봉 사장님이 화랑 사무실 한쪽 구석에서 때 묻어 꼬질꼬질하게 낡은, 어린아이 손바닥 크기만 한 작은 수첩 하나를 꺼내들더니, 한 페이지 한 페이지씩 차례대로 넘겨보고 있었다. '그거 뭡니까?' 물으니, 이미 오래 전에 작고한 마산 작가 '황인학(1941-1986)'의 볼펜 드로잉들이 그려져 있는 수첩인데, 양평의 정일랑 화백이 소장하고 있던 것을 가져온 것이라고 했다. 거기에는 주로 남자와 여자 그리고 아이들이 덩어리로 얽혀 있는, 마치 이중섭의 군동화(群童畵)를 연상케 하는 도상들이 여럿 실려 있었고, 수첩 중간쯤에는 아내(왕숙자)와 아들딸(황 희, 황미쁨)의 모습도 그려져 있었으며, 군데군데 여백에는 당시(1978) 그와 친분이 있던 지역 작가들(김동환, 정상돌, 최 운, 현재호 등)의 연락처가 듬성듬성 적혀 있었다.

올해 겨울 어느 날, 김 사장님은 보여줄 작품들이 있다며 화랑으로 나를 불렀다. 전에 보았던 수첩에 드로잉을 남긴 바로 그 작가의 동판 부조작업 여러 점을 한꺼번에 입수했다는 것이다. 가서 보니, 대작 1점을 포함해 전체 8점이었다. 새파랗게 군데군데 녹이 슨 대작 동판에 새겨진 도상들과 다른 몇몇의 도상들은 수첩에서 보았던 내용들과 그 형용이 대체로 흡사했고, 표면으론 거대한 수족, 과장된 유방, 드러난 성기 묘사 등이 일견 그로테스크해 보이

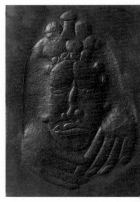

자화상
25.5 X 36.5cm 동판부조 1982

지만, 이면으론 어떤 끈끈한 감성의 체취가 물큰하게 풍겨나고 있었다. 그렁그렁 눈물방울에 젖어드는 애련한 촉감이 동판 위로 환영처럼 스치며, 보는 내내 가

군상
360 X 36.5cm 동판부조

습 한 구석이 시리고 아팠다. 아마도 그것은 작가의 마음에 드리워져 있었을 깊은 외로움의 그림자가 강물에 비친 달빛처럼 설핏 그 위에 어른거렸기 때문이리라.

과감한 성기의 노출이나 농염한 일련의 성적 코드에도 불구하고, 결코 작품의 본질이 에로스(eros)만으로 설명될 수 없는 이유는 고독한 인간 실존을 극복하려는 처절한 몸부림과 원시적 열렬함이 (단지 그 형식에 있어서만) 성을 매개로한 결합에의 의지로 표출되고 있기 때문이다. 다시 말하자면, 본원(本源)에로의 귀의열망이라는 몸(내용) 위에 성애적 도상이라는 옷(형식)을 입힌 것이 그의 작업의 기본적 얼개라 할 수 있겠는데, 이중섭의 군동화가 헤어진 가족에 대한 그리움과 해후를 향한 열망의 표현에 조금 더 가깝다면, 그의 동판 부조는 존재의 심연에 드리워진 본원의 외로움을 초극하고자 하는 생명의지에 조금 더 가깝다. 화면에 등장하는 남근(凸)과 여근(凹)은 고독을 몰아내고자 하는 결합의지와 그에 수반되는 열락을, 거대한 유방은 모성을 향하는 유아적 퇴행(regression)과 모체와의 융합적 공생(symbiosis)에 대한 환상을 지시하는 기표로 읽힌다. 여기에서의 모성이나 모체란, 본원의 다른 이름이자 육화(incarnation, 肉化)이자 서로게이트(surrogate, 代理)인 것이다. 또한 바늘 하나 들어갈 틈조차 없이 타이트하게 밀착된 채 얽혀진 동어반복적 시니피앙(기표)으로서의 인간 군상들은 공극에 대한 공포와 분리에 대한 불안이라는 시니피에(기의)를 표상한다. 나는 이 동판 부조작품들의 표면에서 극심한 분리불안(separation anxiety)을 온 몸으로 견디면서 시퍼렇게 질린 표정을 하고 서 있었을 마음 여린 한 사내의 창백한 정면상(正面相)을 가감 없이 목도했다.

이름 없이 스러져버려 그 존재의 기억이 허공에 흩어져버린 작가들의 유작전이란, 이승을 떠도는 넋을 영계로 인도해 안식하게 하는, 일종의 천도제와 같은 해원(解冤)의례에 가깝다. 생의 마지막까지 따라붙은 가난과 신병(身病)조차 막을 수 없었던 작가의 치열했던 예술에의 의지가 이 유작전을 통해 깊이 위로받게 됨은 물론, 그 예술적 성과물들도 많은 사람들에게 널리 알려져 세상에 회자될 수 있게 되기를 진심으로 바라마지 않는다.

'소와 여인'과 '풍경화'를 중심으로 바라본 송혜수의 예술세계

작가탄생 100주년 기념 송혜수(宋惠秀) 전(展)

2013. 5. 3 - 5. 24 • 미광화랑

'작가탄생 100주년 기념 송혜수 전(2013. 5. 3 - 2013. 5. 24, 미광화랑)'의 전시평문을
필자(김동화)가 부분적으로 수정, 보완하여
'부산의 작고작가 9 〈송혜수 탄생 100주년 : 예술은 마음의 눈물이다〉 전
(2013. 12. 14 - 2014. 2. 16, 부산시립미술관)'의 전시도록에 재수록함

이번 미광화랑(美廣畵廊)의 송혜수 전은 작가 탄생 100주년을 기념해 사후 8년여 만에 열리는, 본격적인 의미의 첫 회고전이라 할 수 있다. 아직까지 그의 유작전이 부산에서 한 번도 열리지 않았다는 점이 도리어 의아하게 여겨질 만큼, 부산 화단에서 작가가 차지하는 사적(史的) 비중은 가히 절대적이다. 부산 미술의 계보를 열거할 때, 그 정점에 일본 데이코쿠(帝國) 미술학교 출신인 송혜수와 김종식(金鍾植)이 자리 잡고 있음은 주지의 사실이다. 미술 교육 측면으로서의 성취는 부산 화단의 주요 작가들 상당수 – 김원호(金元鎬), 김응기(金應基), 김정명(金正明), 안창홍(安昌鴻), 이강윤(李康潤), 이동순(李東珣), 전준자(全俊子), 허 황(許 榥) 등 – 가 '송혜수 미술연구소' 출신의 직계 화실제자라는 점이며, 화업 측면으로서의 성취는 자유로운 예술정신에 입각한 재야적, 반골적 기풍으로 일평생 전업을 견지하면서 민족적 원형질과 원초적 생명력을 추구한 근대기의 전형적 작가상을 확립해 내었다는 점이다. 이 두 가지 측면의 종합을 통해 우리는 그의 인생 전체의 거대한 윤곽을 요약적으로 스케치해 볼 수 있다. 또 작가는 별세하기 전, 현금과 부동산 등의 사재를 출연해 자신의 이름을 내건 '송혜수 미술상'을 제정함으로서, 지역 미술 발전에 크게 기여하기도 했다.

이번 회고전에서는 크게 두 가지 흐름을 중심으로 작가의 전체 작업을 조망하고 있다.

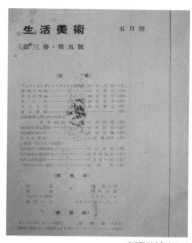

會友では李大鄕君の「牛と少年」、「望月」、「女
人」等の疎漫ではあるが、その淸新潑剌をを取る。
一般では亞雁朵君の「紅梅」、宋惠秀君の「牛」等
が李君と共に一種の民族性を凝視してその特異性
を根强く發揮しようとしてゐるのはよい。
（昭和十八年四月）

그 중 첫 번째는 '소와 여인' 연작으로, 이 계열의 작업들은 작가가 일평생을 지속적으로 천착해 온, 그야말로 필생의 테마였다. 일제강점기 근대미술가들이 추구했던 정조의 핵심은 민족 정체성의 표현으로서의 향토의식 혹은 향토성이라고 말할 수 있는데, 이와 연관되어 민족적 상징의 강력한 모티브로 차용되었던 가장 대표적인 소재가 바로 '소'였다. 중일 전쟁과 태평양 전쟁의 발발 전후로 일제의 단말마적 광증이 극에 달했던 1930년대 후반부터 1940년대 초반까지는 성전미술(聖戰美術)의 종용과 화필보국(畵筆報國)의 기치 하에 예술의 순수성은 훼절되었고, 말과 글은 물론 이름까지 빼앗겼으며, 젊은 장정들과 꽃다운 처녀들은 징용과 정신대로, 군수물자와 곡물들은 전장으로 실려 가던 절망의 시절이었다. 전시체제의 식민수탈이 극한까지 치닫던 민족의 암흑기에 '소'를 그린 대표적 화가들로는 이중섭(李仲燮), 진 환(陳 瓛), 최재덕(崔載德) 등의 조선신미술가협회(朝鮮新美術家協會) 회원들과 데이코쿠 미술학교 출신인 고 석(高 錫), 송혜수 등을 거명해 볼 수 있겠다. 이들이 그린 '소'는 단순한 향토적 풍물이라거나 회화적 소재로서의 소가 아니었다. 그것은 민족을 향한 사랑과 일제에 대한 저항의 의미를 내포하는 것으로, 당시 문학에 있어서의 이육사(李陸史)나 윤동주(尹東柱)가 성취한 고결한 시정신(詩精神)에 값하는 것이었다. 평론가인 다나카 신이쿠(田中信行)가 '생활미술(生活美術)' 1943년 5월호에 '미술창작 제7회전' 출품작들에 대해 언급한 글 속에는 "송혜수의 작품 '소'와 이중섭의 몇몇 작품들('소와 소년', '망월', '여인')의 경우, 일종의 민족성을 응시하고 있으며, 이러한 특이성이 근강(根强)하게 발휘되고 있다"는 논평이 실려 있다. 이것은 그의 작품이 지닌 민족주의적 속성과 특질들이 일본인 전문가들에게까지 얼마나 분명하게 투영되어져 있었는가를 보여주는, 매우 의미 있는 자료이다.

물론, 그림에서 단순히 소재만으로 작업의 우열을 가릴 수는 없는 일이다. 그러나 화가에게 있어 여타의 소재들과 '소와 여인'이라는 소재를 비교할 때, 그 중요성에 있어서는 둘 사이에 현저한 차이가 있을 수밖에 없다. 여기에는 화가가 추구한 예술정신의 정수가 녹아들어 있기 때문이다. 그는 묵묵히 일하며 인내하는 '소'를 민족의 상징이자 민족혼이 체현된 일종의 성수(聖獸)로 생각했고, 소의 황토 빛과 백의의 흰 빛을 지극히 사랑했다. 또한 '여인'은 풍요로움과 다산 그리고 자애로움의 의미를 담고 있는 모성 자체이기도 하고, 남성 이미지인 소 – 마치 피카소(Pablo Ruiz Picasso)가 즐겨 그린 미노타우로스(Minotauros)처럼 – 에 대

응하는 에로틱한 뮤즈적 대상이기도 하다. 특히 초기작에서는 후기인상파 화가인 고갱(Paul Gauguin)의 영향이 강하게 드러나는데, 타히티(Tahiti) 시절 고갱 특유의 원시적, 초현실적 에로티시즘이 스며든 듯한 화포 위로 설화적 신비와 성애적 감성이 절묘하게 버무려져 있으며, 토속적 소재 이면으로 관능성을 포함하는 세련된 감각이 반짝이고 있다.

연필화 '소와 여인'에서 약간 흐린 윤곽선으로 그려진 여인은 삼단 같은 긴 머리카락을 늘어뜨린 채, 왼손으로는 소의 어깨를 안고, 구슬을 든 오른손으로는 소의 목덜미를 만지려 하고 있다. 소는 편안한 표정으로 여인에게 안겨 있는데, 피카소의 작품 속 반인반수 미노타우로스와는 달리 화가의 소는 온순하고 착해 보인다. 요즈음 식으로 말하자면 꽃미남 소라고 할 수 있겠는데, 연필로 두덕두덕 짓뭉개며 그린 소의 얼굴 윤곽선의 느낌이 얼마나 감미롭고 사랑스러운지 모르겠다. 소와 여인의 표정은 서로를 향한 연민과 애잔함으로 가득하다. 평화를 사랑하는 우리 민족의 심성을 느끼게 하는, 모가 깎여 부드러워진 우리나라 노년기 산들의 윤곽선 같은, 전형적인 한국적 선조이다. 이 그림은 비록 작은 드로잉 소품이지만, 뭉툭함 속에 감추어진 작가의 감각적 예기(銳氣)가 유감없이 발휘된 보기 드문 명품이다.

'소와 여인'을 그린 초기작들 – 예컨대, '소와 여인 A(1945)'나 '소와 여인 B(1946)' 등 – 의 경우, 이후의 작업들에 비해 어두운 색조나 거친 터치를 한층 더 강조함으로서, 암울한 시대상과 그 시대상과 연관된 울분의 감정을 화면 속에 잘 반영해내고 있다. 즉 초기작들의 경우, 소의 민족적 상징으로서의 측면이 상대적으로 더 크게 부각되고 있다면, 후기작들의 경우에서는 '소'와 '여인' 양자 간의 사랑이나 의존, 위무(慰撫)나 성희(性戱) 등의 다양한 감성과 상호

소와 여인
19 X 25.7cm 종이 위에 연필 1950년대

소와 여인 A
39 X 49.5cm 천 위에 유채 1945

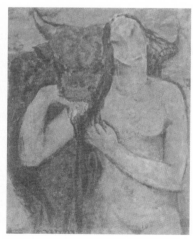

소와 여인 B
23.7 X 33cm 천 위에 유채 1946

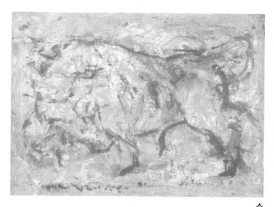

소
30 X 22.5cm 천 위에 유채 1991

소와 여인
27.8 X 35cm 천 위에 유채 1991

적 행위의 층위들이 복합적으로 결합, 투영되고 있다는 점에서, 소가 가지는 욕망적 존재로서의 측면이 새롭게 부각되고 있다. 여기에서의 '소'란 송혜수 자신의 남성성이 투사된 자아상이며 '여인'은 그 남성성에 대응하는 대상으로서의 여성

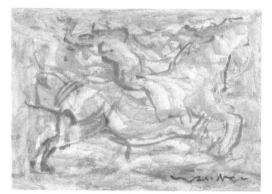

소와 여인
30.5 X 23cm 천 위에 유채

성을 표상하고 있다. 이 '소'와 '여인' 둘 사이에서의 리비도적 농완(弄玩)을 통해 펼쳐지는 정감의 향연은 화가 자신에 내재한 본원적 욕동의 투사상(投射像)이므로, 결국 그의 작업은 자신의 욕망의 분출에 다름 아닌 것이다. 바로 이 지점 – 욕망 해소의 방편이라는 측면 – 이야말로 화가로 하여금 하등의 싫증이나 지루함 없이 동일한 소재들(소, 여인)을 평생 무수히 반복해 나갈 수 있도록 만들어 주었던 가장 강력한 원동력일 것이다.

화가의 작업은 말년으로 진행할수록 모티브와 주제의식의 심화 속에서 구체적 형상들은 해체되어 차츰 불명료하게 바뀌고, 추상성을 띠는 암시적 터치와 분방한 색조의 뒤엉킴을 통해 회화 본연의 표현적 특질을 점증시켜 나가고 있다. 초기의 작업들이 사실성이나 설화적 요소들을 통해 민족정서나 향토성을 환기시켜 내고 있다면, 후기에 이르러서는 간략하면서도 대담한 선묘의 구사로 대상의 골격만을 추려내는 회화의 탐미적 속성에 깊이 천착하게 된다. 즉, 다이내믹한 선조의 기운과 동세만으로 짙은 풍토성에서 나오는 색채 및 형상요소들을 대체함으로서 정감으로 표출되는 생명력 그 자체를 드러내고 있는데, 이것은 선묘를 중심으로 하는 북방계 예술의 중요한 특징이기도 하다. 이번 전시에 출품된 '소(1991)'나 청색조의 '소와 여인' 등 1980년대 이후의 후기작들은 이러한 포정해우(庖丁解牛)적 기운생동을 잘 보여주고 있다. 바로 이것이 그의 화면이 담아내고 있는 동양성의 본질일 것이다.

그러나 일평생을 지속한 '소와 여인'이라는 소재의 동어반복 속에서 초기에 지녔던 작가

무제
13 X 17cm 종이 위에 연필 1930년대

무제
17 X 13cm 종이 위에 연필 1930년대

무제
13 X 17cm 종이 위에 연필 1930년대

무제
28.6 X 24.3cm 종이 위에 연필 1935

정신의 근본을 후기의 모든 작업들 속에 올곧게 투사해 갔는가의 문제에 대해서는 다시 한 번 정확히 되짚어 볼 필요가 있다. 후기로 진행할수록 회화 그 자체의 표현적, 감각적, 형식적 요소들에 대한 천착이 깊어지면서, 원래 '소'라는 소재가 담고 있었던 내면적, 현실적, 정신적 요소들이 탈각된 측면이 없지 않으며, 시대 변화에 합당한 '소'의 변용이 시대정신(Zeitgeist)을 반영하면서 정당하게 이루어져 왔는가에 대해서도 엄중하게 재검증할 필요가 있을 것이다. 화가의 경우, 그의 후기작을 근거로 '감각적 형식주의자' 내지는 '스타일리스트(stylist)'라는 평가를 받게 될 소지가 있음은 분명하다. 만약 초기작인 연필화 '소와 여인'의 경우에서처럼 번득이는 예리함을 덤덤한 무딤으로 덮는 방향으로 후기 작업이 진행되었더라면, 예술성에 있어서는 오히려 지금보다 더 나은 평가를 받게 되지 않았을까 싶은 아쉬움이 있다. 재(才)가 지나치게 승(勝)한 것이 예술적 속성에서는 도리어 손해가 될 때도 있는 것 같다. 날카로운 것을 무디게 하고 헝클어진 것을 풀며, 번쩍이는 빛을 부드럽게 하여 더러운 티끌과 같이 되는 것(挫其銳 解其紛 和其光 同其塵)은 일견 범인(凡人)들의 어리숭한 모습처럼 보이지만, 사실 이것이야말로 인간이 도달할 수 있는 인격과 예술의 가장 높은 경지이기 때문이다.

　한편 '소와 여인'이라는 소재는 이중섭의 1940년대 작품에서도 여러 차례 나타나고 있으므로, 이 둘(송혜수, 이중섭) 사이의 영향 관계의 선후에 대해서도 추후 좀 더 자세한 연구가 필요할 것으로 사료된다. 그러나 한 가지 확실한 것은, 화가의 데이코쿠 미술학교 재학 시절 혹은 그 전후 시기의 것으로 추정되는 크로키 북(표지에는 불어로 'SPIRALE CAHIER DE CROQUIS' 라고 인쇄된 종이가 붙어 있고, 내지는 총 14장임. 최장호(崔長鎬) 소장) 안에 '소

와 인물' 또는 '소와 여인'을 소재로 다룬 연필화 몇 점 - 소를 탄 인물과 소 옆에 서 있는 사람을 그린 드로잉 1점, 소 옆에 서 있는 여인과 피리 부는 남자 및 아이를 그린 드로잉 1점, 소를 탄 채 피리를 부는 사람과 그 옆에 서 있는 남자를 그린 드로잉 1점 등 - 이 남아 있고, '1935 Hee soo'로 서명된 비슷한 소재의 드로잉 1점(스케치북 종이 위에 소와 그 소를 탄 인물, 동물을 안은 채 서 있는 소녀, 양이나 염소처럼 보이는 동물과 그 옆에 앉아 있는 여인 등이 그려져 있음. 최장호 소장)이 지금까지 전해지고 있어, 이를 통해 화가가 '소와 여인'이라는 소재를 제작의 모티브로 형성해 나가기 시작한 시점의 상한(上限)을 대략 1935년 이전으로 비정해 볼 수 있다.

다음으로, 이 회고전에서 살펴볼 수 있는 두 번째의 흐름은 풍경 작업들이다. 작가는 부산, 경남 일원과 경주 남산, 제주도, 미국 LA 근교 등을 그린 풍경화들을 다수 남겼음에도 '소와 여인' 연작들과 비교될 때마다 제작의 본령이 아니라는 점에서 소홀히 간과되어져 버린 측면이 있다. 미술학교 재학 당시부터 이루어진 도쿠리츠텐(獨立展)과 지유텐(自由展)의 출품에서 볼 수 있듯 - 독립미술가협회는 야수파적 경향의, 자유미술가협회(1940년부터는 미술창작가협회로 명칭이 변경)는 기하추상 계열을 주조로 구상적 사실주의와 야수파 계열까지 포괄하는 아방가르드 경향의 단체였으며, 이들의 공모전인 도쿠리츠텐과 지유텐은 니카텐(二科展)이 그러했듯 일본의 주류 미술제도인 분텐(文展)에 반기를 든 재야 미술인들의 활동공간이었다 - 그의 관심이 당시 일본 화단에서 신경향파로 통칭되는 반(反) 아카데미즘의 표현파나 초현실주의에 경도되었음에도, 역설적으로 그의 풍경화에서는 정통적 테크니샹(technicien)으로서의 면모가 강렬하게 부각되고 있는 것을 발견하게 된다. 이 점은 그의 전형적 작품들의 재야적, 전위적 속성을 풍경화에 나타나는 클래식한 회화가로서의 면모로 보족(補足)하는 측면을 보여주는 것이다.

충무 앞 바다
53.2 X 45.8cm 천 위에 유채 1967

천마산
45 X 33.5cm 하드보드 위에 유채 1950년대

씨레이션 박스지에 그린 '천마산'은 6.25이후인 1950년대 중, 후반기의 작품으로 추정되는데, 가까이에서 볼 때, 화면의 갈색조 부분은 그저 붓 터치에 불과하지만, 멀리서 보면 웅장한 산의 전경을 드러내는데 결정적으로 기여하고 있다. 근대적 감성이 진하게 풍기는 이 작품은 중년기 화가의 필력과 걸출한 테크닉을 유감없이 보여주는 명품이다. 1960년대 작품인 '충무 앞 바다(1967)'는 일견 단조로운 듯해 보이지만 산의 덩어리를 두 가지 색채로

송정
30.5 X 23cm 천 위에 유채 1988

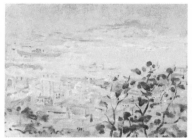

부산항
30 X 23cm 천 위에 유채 1991

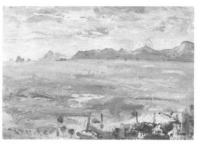

오륙도
33.5 X 24cm 하드보드 위에 유채 1991

구성하면서 하늘과 바다의 경계를 나누는 한편, 한 쪽 끝으로 나무를 배치함으로서 구성의 묘를 살리고 있다. '송정(1988)' 역시 이와 비슷한 구도를 취하고 있는데, 고적한 바다 풍경은 관조와 휴식을 주는 묘한 미적 감흥을 내포하고 있다. 영주동에서 바라본 부산항과 산이 보이는 원경을 회연두(灰軟豆)의 단색조로 그려낸 작품 '부산항(1991)'에서는 작가 특유의 감각적 색채구사와 세련된 화면처리 기법을 제대로 감상해 볼 수 있다. 오륙도와 이기대 일원의 해경을 그린 작품 '오륙도(1991)'의 경우, 바다와 하늘을 처리한 격정적이고 낭만적인 붓 터치가 인상파적 풍취를 느끼게 해 준다.

　　그러나 그의 풍경화에서의 브러시 스트로크(brush stroke)를 단순히 인상주의의 맥락으로만 서술할 수 없다. 오히려 여기에는 서구의 인상주의 개념을 넘어, 겸재(謙齋)의 진경산수 개념으로 풀어내야 비로소 보이기 시작하는 지점이 존재한다. 물론 현장에 즉해 그 순간의 느낌을 풀어낸다는 점에 있어서는 양자가 서로 공통적이다. 그러나 인상주의적 프레임에서는 그리는 주체가 화면 속 대상을 타자로 응시 ─ 주객 분리 ─ 하고 있는데 반해, 진경산수의 경우에서는 그림을 그리는 나 자신이 화면 속에 들어가 있다는 점, 즉 화가 자신과 화면 속 대상이 어우러지는 주객의 합일이 일어나게 된다. 이것이야말로 동서양 사유체계에 있어서의 가장 결정적인 차이점인데, 그의 화면에서는 서양화 재료들을 사용했음에도 감정과 흥취를 따라 마음이 느끼는 대로 자신이 화면 속에 들어가, 화면 속의 대상과 혼연히 동화되는 물아일치의 경지가 드러나고 있다. 바로 이것이 그의 풍경화가 가지는 최대(最大), 최미(最美)의 덕목이라 하겠다. 실경이 아닌, 진경(眞景)으로서의 풍경은 주체의 마음으로 육박하는 교감적 진실이므로, 그것은 표상화된 풍경이 아니다. 이것은 오히려 실재로서의 풍경에서 본질이 아닌 모든 분식(粉飾)들을 지운, 가

추상
45 X 52.5cm 천 위에 유채 1971

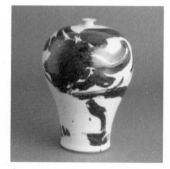

소
25 X 25 X 37cm 백자 매병 위에 철화 1994

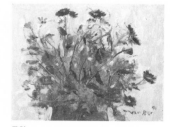

국화
25 X 20cm 천 위에 유채 1991

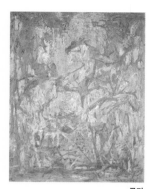

군마
56 X 71.5cm 하드보드 위에 유채 1959

말과 여인
13.2 X 21.1cm 종이 위에 연필

망월
12.8 X 17.6cm 종이 위에 연필 1950

이중섭 **망월** 1943

장 심플한 양상으로 눈앞에 드러날 가능성이 높다. '송정(1988)'의 담백한 정경에 스민 자연에 대한 화가의 무심한 교감이나 격랑에 휘감긴 듯한 '오륙도(1991)' 풍경에 실린 격정적 교감은 그 안에 주체의 의경(意境)이 드리워져 있다는 점에서 마치 청전(靑田)이나 소정(小亭)의 산수화 속에 점점이 조그맣게 그려져 있는, 대자연과 합일된 인간의 마음과도 그 차원을 같이하고 있다.

이 외에도 1967년, 1971년 작(作)인 추상화 2점과 백자 매병 위에 철화로 '소(1994)'를 그린 도화(陶畵) 1점, 화가의 작업으로서는 이례적 화목(畵目)인 정물화 '국화(1991)' 등이 함께 출품되고 있어, 화가 작업의 다채로운 장르적 특성들을 일별해 볼 수 있다. 또한 화가의 1960년대 이전 그림으로는 비교적 대작에 속할 뿐 아니라 이번 전시에 출품된 작품들 중에 가장 간판 격이라고 할 수 있는 '군마(1959)'의 경우, 고구려 고분벽화의 화면을 연상케 하는 적황색 계열의 색조로 이루어진 바탕 위에 암시적 필선을 구사해, 신비롭고도 경쾌한 감정을 드러내고 있다. 대상과 화면의 상호 침투 때문에 윤곽선을 주의해서 보지 않으면 형태를 알아보기 힘든 이 작품은 화가의 선조 위주로 이루어진, 구상이되 추상적 양상을 풍기는 후기 작업의 한 단초를 보여주고 있다. 조선신미술가협회의 회원이자 작가의 동향 친구였던 문학수(文學洙)가 주로 말을 그리는 중에 더러 소를 취재한 것과는 반대로, 화가는 주로 소를 다루는 가운데 그 변주의 일환으로 말을 그리기도 했다. 연필화 '말과 여인'의 경우도 이러한 작례(作例)의 하나로, 동명(同名)인 유화 작품(1971)의 에스키스이다. 또한, 이번 전시에는 출품되지 못했지만 '불상'이나 '수렵도' 역시 작가가 즐겨 다루던 소재로, 이 계열의 작업들은 작가가 북방적, 불교적 내용들에서도 짙은 예술적 영감을 수득(收得)하고 있었음을 잘 보여주고 있다. 또

다른 연필화 '망월(1950)'은 화가와 이중섭 사이의 예술적 교유나 서로가 서로의 예술세계에 미친 영향을 잘 반영하고 있는 의미 깊은 작품이다. 1943년 제7회 지유텐(미술창작가협회전)에서 태양상을 수상한 이중섭의 작품 '망월(1943)'에는 달 아래에 소 한 마리와 사람 한 명이 그려져 있고, 화가의 연필화 '망월'에는 달 아래로 소 두 마리가 그려져 있다는 점 외에는, 전체적인 분위기나 구도에 특별한 차이가 없는 것으로 보인다. 초현실주의적 감각과 더불어 민족적인 정서까지도 잘 표현되었고, 윤곽선과 바탕을 칠한 거친 선의 조화가 아름답다. 화가가 생전에 남긴 진술에 의하면, 이중섭은 제7회 지유텐에 출품할 작품 '망월'을 완성하고 친구들을 불러 모아 축하 모임을 가졌다고 한다. 그런데, 원래 그림에는 여자였던 인물이 다음날 남자로 바뀌어 출품되었다는 것이다. 모임을 마치고 돌아온 이중섭이 밤사이에 새로 그림을 그렸기 때문이었다(최석태(崔錫台)의 '이중섭 평전' p75). 이처럼 드로잉 작품 '망월'에는 화가와 이중섭 사이의 여러 가지 사연을 환기시키는 색다른 요소가 들어 있기도 하다.

일제강점기 일본 유학생 출신 화가들의 작업에서 특별히 주목해 보아야 할 바는 이들 중 상당수가 쉬르리얼리즘(surrealism)이나 포비즘(fauvism)적 사조로 향토적 정취와 민족적 정체성을 표현하고 있다는 점이다. 이것은 화가 뿐 아니라 친구들인 문학수, 이중섭 등의 작업에서도 공통적으로 나타나는데, 화가 작품들 중에서는 '이조시대(1942)'나 '설화(1942)' 등이 가장 대표적인 예이다. '이조시대'는 묵직한 암색조의 더께 위에 야수파적 필촉의 구사가 특징적인 표현주의 계열의 작품인데, 황토색과 흰색의 사용으로 향토적 정서를 강조하고 있으며, 갓 쓴 남자들, 물동이를 인 아낙네와 다른 여인들, 몇몇 아이들이 나란히 횡렬해 서 있는 모습 위에 조선적 정감과 애환을 투영시키고 있다. '설화'의 경우, 전경에는 소를 탄 채 장죽을 든 남자와 물동이를 이고 가는 여인의 모습을 현실적으로 묘사하고 있다. 그러나 그 후경은 무언가 논리적으로는 설명하기 힘든 기묘한 비현실의 내용들로 가득 채워져 있다. 머리를 길게 땋은 젊은 여인이 청태 낀 비석 앞에서 슬픔에 겨워 몸을 가누지 못하고 있는데, 그 옆으로는 고구려 고분벽화 속 무사상이나 신상처럼 보이는 상투머리의 남성이 두 팔을 활짝 벌린 채 덩실덩실 춤추듯 걸어오고 있다. 이 남자가 마주보고 있는 하늘 공간에는

이조시대
33 X 23.7cm 하드보드 위에 유채 1942

설화
60.5 X 50.2cm 천 위에 유채 1942

84

비천상을 연상케 하는 한 여인의 혼이 긴 옷자락을 휘날리며 떠돌고, 화면 좌측 언덕 위에는 화려한 복색을 한 일군의 남녀들이 모여 춤을 추고 있다(작품에 대한 더 자세한 내용은 김희대(金熙大)의 글 '송혜수의 〈설화〉'를 참조할 것). 국립현대미술관 학예연구관이었던 김희대는 "마치 마법에 걸린 듯이 무거운 침묵 속에서 각자 다른 행위들을 조용히 진행해 나가고 있는 사람들은 더 이상 현실적인 존재가 아니라 가위눌린 꿈에서 등장하는 고독과 절망의 화신들로 여겨진다. 그것은 한치 앞도 내다볼 수 없는 암담한 상황 속에서 그저 강요된 일상을 살아가는 식민지 우리들의 모습일지도 모른다. 작가는 낯선 이국땅에서 서글픈 망향가를 부르며 고향에 두고 온 이웃의 핏기 없는 얼굴들을 머나먼 전설 속의 존재로 그렸던 것이다"라고 이 그림의 의미를 해석하고 있는데, 화면의 내용에서는 한국적 느낌을 풍기는 듯 보이지만, 형식에 있어서는 몽환적 분위기가 짙은 초현실적 구성이다. 일본의 경우, 당시 초현실주의는 재야 미술가들에게 가장 큰 영향을 끼쳤던 사조였기에, 일본에서 유학하던 우리의 미술학도들이 이를 적극적으로 수용해 식민지 현실에 대한 비감한 심경을 표현하는 상징적, 은유적 수단으로 삼았던 것이다(예컨대 진 환의 '날개 달린 소(1935년경)', '시(翅)(1941)', '나르는 새들(1942)' 등, 이쾌대(李快大)의 '상황(1938)', '운명(1938)', '2인 초상(1939)' 등, 문학수의 '비행기가 있는 풍경(1939)', '춘향단죄지도(1940)' 등, 이중섭의 '망월(1940)', '소와 여인(1940)', '연못이 있는 풍경(1941)', '망월(1943)', 엽서화 '반우반어(1940)' 등 외 다수). 망국의 설움과 암울한 현실에 대한 시름은 그들로 하여금 현실 너머의 설화나 역사 속 원형적, 이상향적 형상들을 갈구하게 만들었고, 당시의 화가 역시도 '있는 것' 보다는 '있었으면 하는 것'을 표현할 수 있는 가장 적합한 양식으로 민족적 기조에 바탕하는 환상과 초현실의 세계를 채택한 것으로 보인다.

화가는 생전에 '예술은 마음의 눈물이며, 그림은 마음의 낙서'라는 말을 남겼다고 한다. 그것은 '그림은 다만 마음을 담는 그릇일 뿐, 중요한 것은 혼과 정신'이라는 점을 강조한 것이다. 예술이 상업적 기준으로만 판단되고 있는 시류와, 예술품이 그만큼의 돈의 액수로만 평가되고 있는 세태에, 참된 예술은 사람의 마음을 움직이는 눈물 같은 것이라는 작가의 견해를 이 시대에 우리들이 한 번쯤은 음미해 볼 만한 가치가 있는 것이라 생각한다.

'그리는' 물질에서
'치는' 정신으로

이정자(李貞子) 전(展)
2013. 11. 26 - 12. 8 · 수가화랑

노염(老炎)이 기승을 부리던 성하(盛夏)의 어느 저녁나절에 어느 화랑 주인 한 명과 함께 달맞이 언덕에 있는 작가의 화실을 찾았다. 문을 열고 들어가니 그 곳 작업실 한 쪽에 놓인 책꽂이와 책상 위로 동양 고전들 여러 권이 이리저리 흩어져 있었고, 팔대산인(八大山人)의 화집 한 권과 논어(論語), 장자(莊子)를 필사한 노트 한 권이 책상 중앙에 반듯이 놓여 있었다. 나는 이 문기어린 화실의 정경에서 작가가 표현해 내고자 하는 구극(究極)과 내밀한 작가의 속내 한 자락을 흘긋 들여다본 것 같은 기분을 느꼈다.

그녀의 최근 작업은 '그리는' 물질을 가지고 '치는' 정신의 세계로 진입하고자 하는 욕망과 맞물려 있는 듯 보였으며, 일견 반듯하고 단정해 보이나, 사이사이로 단사(丹砂)빛 농염한 흥취가 살짝 배인 그녀의 회화는 아래로 또 아래로 차츰차츰 고요히 침잠해 들어가는 향긋한 일기(逸氣)를 그 화심(花心)에 품고 있었다. 또한 서양적 재료로 '그리는' 행위와 동양적 화법의 '치는' 행위 사이에서 서로 엇갈리지만 다시 서로 상관하는, 일종의 변주로서의 회화를 지향하고 있는 듯 보였다.

'그리는' 세계는 지지체(캔버스) 위에 매체(물감)를 쌓아올려 매체와 지지체 사이, 매체와 매체 사이를 각각 차폐함으로서 불투성(不透性)을 확보하는 것을 작화의 근본으로 삼고 있

으며, 충충적적(層層積積)하는 반복성의 원리가 그 기저에 자리 잡고 있다. 또한 이는 인과적 필연성에 기반을 두고 있는 논리적 작법이기도 하다. 반면 '치는' 세계는 지지체(종이)와 매체(먹)가 스밈과 번짐을 통해 일체가 되는 세계로, 선염을 통해 드러나는 농담과 종이와 먹이라는 두 재료의 합일에서 오는 운치와 그윽함을 작화의 근본으로 삼고 있다. 또한 성패를 불문하고 한 번에 끝내버리는 일회성의 원리가 그 기저에 자리하고 있기도 하다. 바로 이 일획의 우연성에 기초한 직관적 작법은 석도(石濤)가 이른, 일획을 긋는 것이 만획의 근본이자 만상의 근원이 된다는, 일획지법(一劃之法)의 화론에 다름 아니다.

매화
50.5 X 72.2cm 천 위에 유채 2013

매화
60 X 60cm 천 위에 유채 2013

매화를 그린 작업들에서 색채로 겹겹이 쌓아올린, 아직 채 마르지 않은 두꺼운 유채의 바닥은 수묵화에서의 종이 바탕에 상응할 것이고, 그 위로 밀어붙이듯 쳐낸 일획의 필세는 수묵화에서의 먹의 궤적과 비백에 상응할 것이다. 과연 여기에서 작가는 운치의 문제, 즉 용필에 의한 비백이나 꺾임에서 드러나는 자연스러운 먹의 삐침, 은은하게 흐르는 먹의 번짐을 통해 드러나는 높은 격조와 고아의 경지를 어떻게 성취할 수 있을까?

재제로서의 화면 속 매화는 청고한 정신의 체현(體現)이므로, 그것은 단순한 소재적 취택이 아닌 주체의 정신이 투사된 대상물이다. 즉, 그것은 대상의 형태를 취했지만 사실은 주체 자신인 것이다. 또한 그것은 망설임 없이 한 붓으로 '치는' 정신이기도 하다. 그러나 한편으로 그것(이정자의 회화)의 표면은 주체(이정자)가 세계를 바라보고 '그리는' 풍경처럼 드러난다. 바탕과 대상을 묘사한 색의 다채로움은 외상(外相)이 정신의 프리즘으로 걸러지기 이전의 세계를 그대로 반영한다. 빨주노초파남보 칠색으로 분리되어 존재하는 가시광선이 합해 흰빛이 되기 전의, 바로 그 분광된 칠색 무지개의 세계를 보여주고 싶은 욕망이 그녀의 화면 속에 엄존하고 있다. 즉 사물이 정신화하기 이전의 풍경, 정신의 이름을 입고 있으므로 정신의 표상이되, 정신 이전의, 정신으로 추상화하기 이전의 생생한 세계로서의 대상을 열어 보이고 싶어 하는 작가의 난만한 욕망이 거기에 내재한다. 바로 그 때문에, 생생함의 희석이나 정신화의 과정을 통해 원래보다 더 선명하게 표출될 수 있었던 (동양적) 운치의 세계가 일부 손상될 수밖에 없는 것이다. 성리학적으로 표현하자면, 사단(仁義禮智)의 본연지성(本然之性)에

서 드러나는 정(情)의 세계보다는 칠정(喜怒
哀樂愛惡慾)의 기질지성(氣質之性)에서 드
러나는 정의 세계, 이승(理乘)의 세계보다는
기발(氣發)의 세계에 더 근사(近似)하다. 이
정자의 회화는 진공(眞空)을 통해 묘유(妙
有)를 생하기보다는, 묘유를 통해 진공의 그
림자를 보게 하는 그림이다. 거칠고 투박한
매화등걸이라는 유현의 세계에서 놀랍게 피
어오르는 새하얀 매화가 드러내는 빛의 세
계, 이 그림자와 빛, 어두움과 밝음의 세계
를 노자(老子)는 '지기백(知其白) 수기흑(守
其黑) 위천하식(爲天下式)'이라는 한 구절로
간결하게 요약한다. 이것은 무극(無極)으로
돌아가는, 텅 비어 충만한 도에 대한 이야
기이기도 하지만 예술의 근원과 본질에 대
한 강력한 메타포이기도 하다. 이 진공묘유
의 철리 속에서 그림을 보는 관객들은 대영
약충(大盈若沖)의 현현(玄玄)한 세계와 얼핏
스치게 되는 것이다.

매화
130.3 X 162.2cm 천 위에 유채 2013

색채와 바탕의 세계가 같을 수는 없기에, 작가의 화면에서 색이 표상하는 조형 지향성이
바탕이 표상하는 여운의 지향보다 승하다는 점은 명백하다. 이 때 조형을 강조한다는 측면
에서 본다면, 진달래를 그린 그림과 매화를 그린 그림은 서로 많이 다르다. 진달래를 그린 그
림은 바탕을 처리할 때 색채나 마티에르에서 훨씬 더 다양한 변이의 요소들을 가지며, 그 위
에 펼쳐진 꽃의 처리 역시 – 위를 향하거나, 아래를 향하거나, 활짝 피거나, 채 만개하지 않았
거나, 꽃술의 모양이 조금씩 서로 다르다거나 하는 등의 – 많은 내용적, 형태적 변주를 포함
한다. 이러한 요소들이 서로 어우러지면서 화면에 생동감을 불어넣어주고 있으며, 유채 안료
의 물성에 대한 강조 역시 한층 더 뚜렷하다. 그에 비해 매화의 경우는 바탕의 처리에 있어서
도 비교적 모노톤의 느낌에, 형태에 있어서도 비교적 변화가 뚜렷하지 않은 양상을 보여주고
있다. 매화는 동양적 서정과 정신성을 드러내는데 적합한 소재이기에, 작가가 이를 관심하고

취재했을 것이다. 그러나 동양화에서 먹이 주는 번짐과 비백의 효과가 이러한 속성들을 드러내기에 적합한 측면이 있었던 반면, 서양화의 기름이 가지는 불투과적 특질은 이러한 여운의 오묘함을 드러내기에는 본질적인 제한점을 가진다. 작가는 이를 마르지 않은 바탕 위에서 속필이 내는 효과를 통해 극복해보려 했으나, 바탕과 형태의 평이함과 단조로움이 여백과 대상이 부딪히면서 환기되는 긴장감을 유발시키는데서 일부 난점을 드러낸다. 이는 어찌 보면 물질을 정신화 하는 과정 그 자체의 지난함을 반영하는 것이기도 하다.

진달래를 그린 그림에서는 여백으로 표현되는 무형의 대기와 존재로 드러나는 유형의 꽃들이 한 화면 안에 공존하고 있는데, 작가는 이 비가시적 가동태 – 대기 – 와 가시적 정지태 – 꽃들 – 가 부딪히는 결정적 순간을 무르녹은 한 방의 필세를 통해 흥취의 기분으로 포착해내고 있다. 이에 반해, 매화를 그린 그림에서는 대기감의 탈각이나 꽃들이 가지는 형상 요소들의 단순화 및 축약을 통한 대상의 관념화가 두드러지면서, 인간적, 현상적 정취보다는 규범적, 당위적 지향을 드러내고 있다. 이로 보아 진달래는 파토스(pathos)와 피시스(physis)의 세계를, 매화는 로고스(logos)와 노모스(nomos)의 세계를 각각 표상한다. 작가의 눈길은 매화로 예표되는 맑고 높은 고절의 경지를 바라보고 있으나, 작가의 손길은 진달래로 상징되는 예민하고 섬세한 아취의 언저리를 더듬고 있다.

진달래
60 X 60cm 천 위에 유채 2013

주정이(朱廷二)의 목판화
복제에서 유일로 향하는,
내면으로 침잠하는 격조의 세계

유령(流靈) 전(展)
2013. 12. 13 - 12. 22 · 마린갤러리

　　나무판에 어떤 형상을 새기면 어느 부분은 툭 튀어나오고 또 다른 부분은 쑥 들어가는 음양의 요철이 생기고, 만들어진 틀로서의 판 자체는 고랑과 이랑을 동시에 그리고 함께 자신의 육체에 내함(內含)하는, 하나의 고정된 괴체로서의 양상을 띠게 된다. 그러나 목판화라는 장르에는, 반드시 입체인 틀을 만들어 낸 후에 이 틀을 평면으로 변용시키는 두 단계의 작업 과정이 전제된다. 작업의 완성을 향한 과정에서 3차원의 틀이 꼭 필요하기는 하되, 이것 자체가 바로 작품이 되는 것은 아니며, 항상 마지막은 2차원의 평면 위에 잉크가 묻어 흔적을 남김으로서 완성되는 최종의 결과물을 지향하는 것이다. 새겨놓은 목판 그 자체는 목적이 아닌 방편에 불과하다. 득어망전(得魚忘筌)이라고 했던가? 고기를 잡는데 통발이 필요하지만, 일단 고기를 얻으면 통발은 잊는다. 강을 건너자면 뗏목이 있어야 하지만, 강을 건너면 뗏목은 가차 없이 버리는 것이다(捨筏登岸). 판화 작업의 본질은 새김을 통해 찍음(박음)을 이루는 것인데, 이 찍음의 과정에서의 미세한, 사소한 차이들의 조합이 진실로 그 작품을 작품되게 하는 것이다. 그러나 기존 목판화 작업들은 새김의 과정에만 방점을 찍을 뿐, 그 찍음의 미묘함을 도외시한 경우가 대부분이다. 그러다보니 찍음으로서의 결과물 속에는 그저 같음만 남아있을 뿐, 찍을 때 마다 표현되는 - 이번에 찍을 때는 나타났다가 다음 번 찍을 때는 사라져버리는 - 그 예민한 다름을 놓아버리게 되는 것이다. 그에게 있어 목판화 작업이란

언덕 1
31 X 28cm 목판화 1995

언덕 2
31 X 28cm 목판화 1995

혼불
27 X 32cm 목판화 1976

이 다름을 만들어내기 위해 유희하기도, 고민하기도, 방황하기도 하는 과정의 연속일 뿐이다. 판화가 가지는 복수로서의 예술성 혹은 복제적 속성은 그에 이르러서는 마침내 부인되어, 한 장 한 장이 모두 독자적 개별성과 디테일을 지닌 단독 작품으로 화하게 된다. 그가 작품에 에디션을 일절 남기지 않는 것도 자신의 판화 작품들을 '이 작품은 전체 몇 개의 (같은) 작품들 중에 몇 번째의 작품이다'라는 개념으로 설명할 수 없다는 그 자신의 완강한 판화관(版畵觀)의 한 표현인 것이다. 그는 작업의 수단으로 판화라는 도구를 사용하기는 하지만, 궁극적으로는 회화가 가지는 유일성의 차원을 지향한다고 이야기할 수도 있다. 그에게는 판각으로 찍는 것이나 물감으로 그리는 것이나 단지 표현의 도구가 다를 뿐이며, 그것은 우열의 문제가 아니라 차이의 문제이므로, 자신은 자신의 판화가 단지 기존의 통념 속의 판화로만 평가받는 것을 용납하기가 어렵다고 말했다. 작가로서의 자존심이 도저한, 그러면서도 곰곰이 짚어보면 일리가 있는 언급이다.

작가의 시선은 순도 높은 단순함을 지향하고 있지만, 단순함 그 자체에 맹목적으로 함몰되지 않고, 오히려 그 단순함 너머의 미묘하지만 결정적인 변이를 응시한다. 2000년 6월 갤러리 누보에서 열렸던 작가 개인전 도록에 실려 있는 작품 '언덕'은 야트막한 구릉의 끄트머리에 한 그루 나무가 서 있는 풍경이 전부였는데, 나중에 필자가 그의 작업실에서 본 동명(同名)의 작품은 형상이라고 하기도, 형상이 아니라고 하기도 어려운, 구릉의 한 부분을 긁어낸 것처럼 보이는 널따란 흔적들이 화면에 첨가되어 있었다. 이러한 처리는 단조로운 화면에 악센트를 부여해 활력을 불어넣어 줄 뿐 아니라, 표면의 흔적을 고요히 음미할 수 있는 관조와 여운을 관자(觀者)의 심상 속으로 침잠시켜 주기도 한다. 또한 산과 새를 단순화시킨 것처럼 보이는 반추상적 도상이 새겨진 1970년대 작품 '혼불'의 경우, 형태의 골간을 이루는 선각 부분과 그 주변부 바탕에 구사된 문지르고 비벼낸 듯 보이는 풍부한 음영의 흔적들이 작품 전체의 느낌을 대단히 풍부하고도 극적으로 연출해 내고

있다. 작품을 정말 작품으로 성립하게 만들어 주는 것은 작품의 형상이라기보다는, 그 형상 주변의 억제되거나 혹은 강조된 음영들의 섬세한 변주인 것이다. 얼룩 같은 하나의 작은 점, 검은 바탕 위를 지나가는 바탕색보다 약간 더 검거나 덜 검은 음영들과 그것들의 배열, 화면 구석을 슬쩍 스쳐지나가는 희미한 선 하나가 작품을 득의(得意)한 것으로 만들 수도 있고, 그 반대로 속기에 빠진 범용(凡庸)으로 전락시킬 수도 있기에, 그 약간의 변화를 어떤 방향으로 주어야 하는가에 작가의 감각이 온통 집중될 수밖에 없는 것이다.

당나라 시인 가도(賈島)가 자신의 시구에 '밀 퇴(推)'를 쓸 것인가 '두드릴 고(敲)'를 쓸 것인가를 놓고 고민하고 있을 때, 당송팔대가(唐宋八大家)의 한 사람인 한유(韓愈)가 '두드릴 고'로 하는 것이 좋겠다고 대답했다는 '퇴고'의 고사가 이와 유사한 예에 해당하는데, 별 것 아닌 듯 보이는 한 글자(詩의 경우)나 한 획(畵의 경우)의 디테일이 작품을 살리기도 죽이기도 할 뿐 아니라, 문학이나 예술 작품이 완성되기까지의 전체 과정 중에서도 실은 여기에서 가장 많은 시간이 할애된다. 이것은 글을 다듬을 때에 유사한 의미를 가진 여러 단어들 중에서 이 문맥에서는 과연 어떤 단어를 선택해야 하느냐의 문제, 조사를 어떻게 구사하느냐의 문제 등과 방불한 측면이 있다. 문장이 고급이 되느냐 아니냐는 형식의 문제에서는 대부분 일물일어설(一物一語說)에 입각한 어휘의 적확한 선택과 조사의 적절한 사용에서 결판이 난다. 이 예민한 부분의 문제가 바로 주정이 예술의 핵심이 되는 지점이다.

주정이의 작업에서 다른 이들의 판화 작업에서는 잘 보기 어려운 점 한 가지는 원래 판각의 형상을 자신의 기분에 따라 확 하고 달리 바꾸어 버린다는 사실이다. 1995년 10월 갤러리 누보에서 열렸던 개인전 도록에 실려 있는 원작 '감실부처'는 나중에 감실 속 석불이 사라지면서 길 위에 사람이 서 있는 도상 ─ '회향' ─ 으로 바뀌어 버렸고, 2000년 6월 갤러리 누보 개인전 도록에 실린 '산 속의 집'이라는 작품도 도상의 중앙에 있던 집을 파내버리면서 '통천지'라는 제목의 다른 작품으로 바뀌어 버렸다. 이런 작가의 작업 성향은 어떤 완결되고 고정된 결정적, 최종적 도상을 추구하기보다는, 생각의 흐름에 따라 자연스럽게 도상이 바뀔 수도 있다는 유연하고 과정 중심적인 작가의 예술관과 밀접하게 연관된다. 무수한 판각들을 만들었다가도 두고 보다가 마음에 들

감실부처
27 X 27cm 목판화 1990

회향
27 X 27cm 목판화 1990

산 속의 집
30 X 30cm 목판화 2000

통천지
30 X 30cm 목판화 2000

가야의 돌
27 X 27cm 목판화 1985

박씨 집
30 X 30cm 목판화 2013

지 않으면 바로 땔감으로 난롯불에 던져버리는 괴팍한 행태도 이러한 작가의 기질과 무관하다 할 수 없을 것이다. 그래서인지, 작가의 제작 연조에 비해 남아 있는 목판의 숫자가 그리 많지 않다고 한다.

창밖으로 보이는 맑은 산의 모습과 비 내리는 산의 모습, 창밖에 흐르는 구름과 창 안으로 쏟아지는 햇살 등, 같은 공간을 바라보면서 시간의 경과에 따른 일상의 변화를 놓치지 않고 그저 그런 사소한 것들을 귀하게 보아주는 작가의 시선에 새삼 감탄하게 된다. 1995년 10월 갤러리 누보 개인전 도록에 실린 작품 '가야의 돌'에서는 고태 서린 연화석(蓮花石)의 표면, 정취 있는 달빛, 흑백의 고적한 배경을 통해, 윤오영(尹五榮)의 수필 '달밤'에서 느껴지는 적막과 달관의 분위기를 시현하고 있으며, 조지훈(趙芝薰)의 시 '봉황수'에서 풍기고 있는 황량한 폐사지나 추초(秋草) 무성한 옛 황궁 터에 스며진 무상한 기분을 느껴보게도 한다. 가장 최근에 제작된, 검은 허공 아래로 집 한 채만 박혀 있는 작품 '박씨 집'의 경우는 막막함으로 다가오는 작가의 높은 정신 풍경을 엿보게 한다. 이런 것들은 대개 원숙한 경지에 도달하지 않고서는 보여주기 어려운, 말년의 도상이기도 하다.

개인적으로 필자가 가장 좋아하는 작품은 2009년 10월 부산공간화랑에서 열린 개인전에 출품되었던 '동밖이모'이다. 이 작품에서 가장 눈길을 끄는 요소는 춤을 추듯 하늘에 둥실 떠 있는 한 여인의 모습이다. 그녀는 고구려 고분벽화 속 여인네들의 복색처럼 보이는 의상을 걸치고 있는데, 긴 소매가 흐르듯이 휘날리며 펼쳐내는 맵시와 정감어린 얼굴의 표정을 통해 기가 막히도록 한국적인 느낌과 정서를 잘 담아내고 있다. 벽공(碧空)에 뜬 달과 그 아래 누옥의 표면 질감도 절묘할 뿐 아니라, 도상 자체가 보는 관객으로 하여금 '어, 도대체 이게 뭐지!' 하는 기이한 의외성을 던져주고 있다. 집과 나무와 달은 우리 주변에서 언제나 볼 수 있는 예측 가능한 풍경인데, 여기에 홀연히 둥실 떠 있는 여인의 모습이 나타나는 순간, 그것은 우리의 마음을 현실에서 환상으로 옮겨버린다. 이처럼, 현실과 환상의 접면을 드러내는 일이야말로 예술이 우리들 삶에 베풀어 줄 수 있는 가장 큰 선물이자 은혜인 것이다. 작가의 말에 의하면, 어릴 때 고향마을에 몽유병을 앓던 한 여자가 있었는데, 동문(東門) 근처에 산다고 사람들이 그녀를 동

밖이모라 불렀다고 한다. 밤에 거리를 돌아다니는 동밖이모를 보면서 동네 이웃들이 '그 여자 정신이 약간 이상해'라고 수군거리던 기억이 어느 날 불현듯 떠올랐고, 하늘에 떠 있는 사람이라면 동밖이모처럼 정신이 있는 듯 없는 듯 약간만 이상한 사람, 꿈꾸는 듯한 사람이라야 하지 않겠나 싶은 생각에 그냥 한 번 만들어 본 작품이라고 했다. 꿈길을 더듬는 동밖이모의 몽유와 공중에 붕 뜬 그녀의 형상, 이것이야말로 − 도가(道家)의 신선이나 선녀처럼 − 현실이면서 동시에 환상인 예술에 대한 절묘하고도 기막힌 메타포가 아닐까?

그의 작품에서 발견할 수 있는 아름다움의 핵심은 억지스런 태를 내지 않은 수수하고 눌박(訥樸)한 바탕의 음영과 뼈대처럼 완강한 선각의 힘, 우연히 발견되는 자연의 사소한 변화에도 경이로움을 마음에 품은 채 주위를 신선하게 바라볼 줄 아는 눈길, 무욕한 관조에서 나오는 담박과 적료의 심경 같은 것들이다. 미상불(未嘗不) 그 사람으로 보나 그 작품으로 보나 어디로 보아도 '剛毅木訥近仁(강의목눌근인)' − 강직하여 불의에 굽히지 않고, 의연하여 고난을 잘 참아내며, 가식이 없이 소박하고, 말은 서툴러 더듬거리는 사람이 어짊에 가깝다 − 이라는 논어(論語)의 한 구절에 비견할 만하다.

그러나 필자가 작가에게 한 가지 더 기대하고 싶은 포인트가 있다면, 그것은 이제껏 작가가 다루어 온 소재들이 공통적으로 지녀왔던 의고성(擬古性)의 극복에 대한 문제이다. 작가는 옛 분위기를 드러내는 전(前) 시대의 소재들 − 산사와 탑, 석불, 탈의 형상, 도인의 모습, 산과 소나무, 수레바퀴, 목어나 목안 또는 와당이나 떡살 등의 민속품에서 볼 수 있는 다양한 도상 등 − 이나 단순화시킨 시골 마을의 풍정과 거기에서 유래하는 탈속한 감성적 뉘앙스를 작업의 주요 대상으로 삼아 왔다. 물론 그것이 지금까지 작가가 구축해온 예술적 성취의 근간이 될 수 있었고, 그를 통해 작품을 보는 사람들에게 깊은 감흥과 예술적 흥취는 물론 정신적 격조까지도 전달해 줄 수 있었다. 또한 그것이 가능할 수 있었던 이면에는 작가가 가진 절제와 해학을 아우르는 미학적 깊이, 칼칼하고 거친 듯 보이지만 극도로 예민한 칼맛 등의 탁월한 정신적, 기술적 경지가 내재하고 있었음은 두말 할 나위 없이 자명하다. 그러나 이러한 소재적 편식과 국한은 작가가 지니고 있는 수많은 강점에도 불구하고, 예술이 드러내어야 하는 리얼리티의 문제를 감추어 버리거나, 예측 가능한 감성적 소재주의에 빠져버릴 수 있다는 위험성을 내포한다. 또한 자신이 살아가는 시대를 드러내는 예술적 당대성의 획득에 실패할 수 있는 내재적 징후를 암시하기도 한다. 작가의 경우, 리얼리티를 보여줄 수

동밖이모
32 X 30cm 목판화 2009

있는 형식적, 기법적 수준은 이미 충분히 갖추고 있는 것으로 판단되므로, 이를 무기로 옛 정취와 적막한 산골의 정서를 탈피해 현대적 감성과 도시적 파사드(facade)로 성큼성큼 침투해 들어가, 일도양단(一刀兩斷), 촌철살인(寸鐵殺人) 하는 기발한 예측 불가능성(unpredictability)을 한 번 멋지게 보여주었으면 하는 개인적 바람이 있다. 작품 '동밖이모'는 이러한 변화 가능성의 단초를 예측하게 하는 한 작례(作例)로, 비록 이것이 의고적 소재와 전통적 대상을 취했다는 한계를 가졌음에도, 여기에서 보여준 의외성과 예측 불가능성이라는 예술적 덕목이 이 시대 첨단의 대상들과 소재들에 한 번 제대로 덧씌워져 기발하게 발휘된다면, 향후 작가가 가

일층 비약하는 작업 세계를 성취해 낼 수 있을 것이라고 필자는 확신한다. 작품 '동밖이모'의 경우에서 이야기(서사, story-telling)적 요소가 더 강조되고 있다면, 작품 '혼불'에서는 암시적 (suggestive) 요소가 더 부각되고 있다. 그러면서도 이 둘 모두에서는 화면에 담긴 형상들이 보는 사람의 상상력을 강하게 이끌어내고 있다는 공통점을 가진다. 작가의 작업에서 차후 이러한 상상력의 요소를 극대화시킬 수 있는 방향으로의 진행과, 너무 선명한 형상요소를 직접적으로 제시하기보다는 보는 사람들로 하여금 무언가 생각할 수 있는 여지를 주는, 암시적이면서 여러 방향으로 해석될 수 있는 미묘한 형상들을 포착해 낼 수 있다면, 작품이 줄 수 있는 예술적 감흥의 밀도가 이전보다도 훨씬 더 극대화될 수 있을 것으로 필자는 생각한다.

김정호(金槙昊)의 회화

감미로운 감각을 추구하는
탐미적 예술세계

유령(流靈) 전(展)

2013. 12. 13 - 12. 22 • 마린갤러리

김해의 도요마을에 있는 작가의 작업실에 도착한 시간은 늦은 밤이었다. 작업실로 가기 전에, 필자를 마중 나온 작가를 먼저 삼랑진에서 만났다. 삼랑진이라는 곳은 오래된 적산가옥들이 드문드문 남아 있고, 개발이 되지 않은 구시대의 퇴락함이 생생하게 느껴지는, 지금 껏도 전형적인 시골의 읍내 풍경을 간직하고 있는 동네였다. 예전에 본 전라남도 벌교의 풍경과도 흡사했다. 식당도 저녁 일곱 시 반쯤이면 거의 문을 닫는다는데, 이거 낭패다 싶었지만 어찌어찌 열려 있는 역전(驛前) 식당 한 군데를 겨우 찾아내 같이 한술 뜨는 것으로 허기를 채웠다. 늦은 밤 대면한 그 동네의 얼굴은 마치 오래된 절간의 뒤뜰처럼 황량했다. 식당을 나오자마자 휭하게 부는 찬바람이 얼굴을 스쳤고, 만추의 쓸쓸한 공기가 가슴에 사무쳤다. 삼랑진에서 작업실로 향하는 도중에 만난, 길의 한 쪽 옆구리를 끼고 흐르는 달빛에 비친 강물은 그저 무연한 표정을 짓고 있을 뿐이었다. 작업실 가는 길에 필자는 이미 작가 작업 외의, 또 다른 한 예술의 형태와 조우하고 있었다.

가끔은 이런 생각을 해 볼 때가 있다. 만일, 세상에 좋은 예술이 있다고 하자. 그렇다면, 그 예술은 그것을 보는 사람에게 자기 속을 있는 그대로 보여줄까? 혹은 에둘러 슬쩍 암시만 할까? / 그 예술이 사람의 마음을 즐겁게 해 줄까? 혹은 그를 사색하게 만들까? / 또 그 예

부유하는 통나무 (부분)
259 X 194cm 천 위에 아크릴 2013

술은 사람의 마음을 풍부하게 할까? 혹은 강파르게 할까?

어쨌든 예술에는 어떤 대상의 본질 속으로 들어가려는 깊은 사념적 속성도 있고, 동시에 마음의 표면을 즐겁게 해주는 유희적 속성도 있는데, 그것은 격조와 감각이라는 두 가지의 상반되는 특질로 드러난다.

작업실에 도착했다. 그의 작품들이 양쪽 방 여기저기에 가득히 놓여 있었다. 소프트 아이스크림 같은 유백질(乳白質)의 감미로움, 화장을 한 아리따운 아가씨의 얼굴을 보는 것 같은 설렘을 느끼게 하는 화면이었다. 그는 화려한 감각을 소유한 화가였다. 화면을 유려하게 다룰 줄 아는 회화적 관록도 엿보였다. 단색조의 화면에 가깝지만 원색을 구사하는 화가들이 만들어내지 못하는 묘한 장식성을 구사해내기도 했다. 여러 가지 측면으로 보건데, 이전부터 그는 예술에서의 탐미적 속성에 끊임없이 천착해 온 듯하다.

그의 작품에는 자연물과 그것들이 의인화된 정령이 화면의 구성 요소로 등장하면서, 자연의 내밀한 음성을 들려주고 있다. 나무가 사람인지 사람이 나무인지 모를 형상은 자연과 인간이 하나 되는 합일의 세계를 희구하는 화가의 마음을 보여준다. 사랑하는 두 남녀가 키

97

스하는 장면은 황홀한 인생의 한 순간, 그 휘황한 정오 같은 로멘티시즘(romanticism)을 짜릿하게 뿜어낸다. 그가 어느 계절을 그려도, 설혹 백화가 만발하는 봄이나 녹음이 우거진 여름이라 할지라도, 그의 화면 속 계절은 언제나 가을이나 겨울일 것만 같다. 그것은 화가가 사용하는 색채와도 연관이 있을 것인데, 이러한 효과가 그 사랑스럽고도 달콤한 화면의 요소들을 살짝 담백하게 윤색해 준다.

그럼에도 그의 그림은 감미로운 쓸쓸함이라기보다는 쓸쓸한 감미로움에 가깝다. 봄, 여름에 열리는 공연인데, 공연장의 무대 세트는 가을, 겨울로 세워진 느낌처럼 말이다. 감미롭지만 묘하게 우수가 깃든 페이소스가 화면에 스며들어 있는 그의 그림 속에서는 어디선가 낙엽이 바람에 날리는 소리가 들리고, 백설이 분분한 백러시아의 벌판 같은 분위기가 깃들어 있다.

작업실에서 집으로 돌아오면서 생각했다. 나는 그 날 예술의 두 얼굴을 본 셈이다. 하나는 삼랑진과 그 주변의 풍경에서였고, 또 하나는 그의 작업실에서였다. 일찍이 마티스(Henri Matisse)는 예술을 편안한 안락의자와 같은 것이라고 이야기했다. 그의 말처럼 김정호의 예술은 커피 향처럼 안락했고, 거기엔 적당한 달콤함도 또 적당한 우수도 설탕과 프림처럼 묻어 있었다. 빼어난 서정과 낭만의 포에지를 느꼈다. 그것은 분명 아름다운 세계이다. 그러나 한편 추사(秋史, 金正喜) 세한도(歲寒圖)의 강파르고 준열한 정신, 고람(古藍, 田琦) 계산포무도(溪山苞茂圖)의 스산한 초탈의 얼굴도 떠올랐다. 결국, 격조와 감각이

방랑자
259 X 194cm 천 위에 아크릴 2012

시인
259 X 194cm 천 위에 아크릴 2012

지붕 위에서
130.3 X 97cm 천 위에 아크릴 2011

연인
193.9 X 130.3cm 천 위에 아크릴 2011

라는 서로 다른 두 차원의 세계가 그 날 내 마음 속에서 서로 복잡하게 교차하고 있었던 것이다.

그의 예술이 지금처럼 감각의 세계에 계속 머무를지, 지금보다 더 깊은 감각적 차원으로 진행해 갈지, 아니면 완전히 다른 세계로 진입하게 될지는 필자도 알 수 없다. 그러나 필자는 어쩐지 그가 풀잎을 흔드는 미세한 바람의 진동에도 마음의 현(絃)을 떠는 '감각파' 쪽의 작가라는 인상을 떨칠 수 없었다. 감각(sensation)은 쾌(pleasure)와 연관되고, 쾌의 근원은 새로움(newness)에 있다. 그러하기에 무릇 감각을 추구하는 예술가라면 자기도 모르게 클리셰를 구사하거나 상투적이 되는 것을 가장 경계하여야 한다. 진부함과 감각은 서로 상극의 위치에 놓여 있기 때문이다. 그래서 필자는 그의 장점인 예술의 감미로움이 더 새롭고 풍부하게 발휘되어, 더 많은 관객들의 사랑을 받는 지점으로 진행해 나가기를 기대한다. 별로 그렇게 진행할 것 같지는 않지만, 혹여 그가 새로이 격조의 세계를 경모(敬慕)해본다 하더라도, 필자는 작가를 응원하고 싶다.

안재국(安宰國)의 조각

맺고 푸는 절제와 자유의 미학

유령(流靈) 전(展)
2013. 12. 13 - 12. 22 • 마린갤러리

　　작가는 예고(藝高)에 강의도 나가고, 생활의 방편으로 여러 가지 아르바이트도 하는 것 같았다. 서로 만날 시간을 맞추기가 어려웠지만, 작업실이 필자의 직장과 그리 멀지 않았기 때문에, 점심시간을 전후해 온천장의 한 슈퍼마켓 2층에 있는 작가의 작업실을 찾아가 보았다. 그 날 그 자리에는 갤러리 인디프레스(INDIPRESS)의 김정대(金正大) 대표가 동석했다.

　　유령(流靈) 동인의 다른 네 명 작가들의 경우와는 달리, 그 때까지 나는 부산에서 안재국이라는 조각가의 작품을 단 한 점도 실견한 적이 없었다. 아니 작품의 이미지조차 단 한 번도 본 적이 없었다. 또 안재국이라는 이름을 들어 본 적도 없었다. 작가와 작품에 대한 일체의 정보 없이, 그야말로 완전히 생짜로 작업실에 간 셈이다. 도착해보니, 작업실에 작품이 그렇게 많지는 않았다. 그러나 작품을 자세히 살펴 본 연후에야 비로소 그 이유를 알게 되었다. 그의 작업은 지독하게 손이 많이 가는 반복적 공정을 거칠 수밖에 없는 작업이었기에, 한 작품 한 작품을 제작하는데 엄청나게 많은 시간과 공력이 필요하다는 점을 수긍할 수밖에 없었다.

　　먼저 철이나 알루미늄 같은 금속으로 만든 굵은 철선들을 가로와 세로로 놓아 수직으로 교차시키고, 그 교차점을 철사로 묶는 것을 기본적인 단위로 삼아 진행하는 작업이었다. 어찌 보면 매우 단순한 구조로서 선과 선이 만나면서 점이 형성되고, 점과 선을 매개로 사각

의 면과 입체로 진행하는 극히 베이식(basic)한 조형적 구성체였다. 어떤 형상이나 이미지 이전에, 조형적 시도에 천착하는 예술적 속성이 드러나는 작품이라고 느꼈다. 또한 구조의 문제 이전에, 재료의 완강함에 대항하고 있는 작가의 무지막지한 완력을 느끼게 하는 요소도 있었다. 재료를 다룬다는 문제에 있어 쉽지 않은 요소들이 거기에 포함되어 있었기 때문이었다. 재료를 다루는 난이도의 수준이 정말로 상당했다. 짧게 묶어 철선들을 엮는 과정의 반복과 그 배열의 정연함에서는 절제를, 길게 묶어 격자구조 외부에 선형의 변이 요소를 만들어 내는 과정의 늘어짐과 풀어짐에서는 자유를 느끼게 한다. 묶음의 장력으로 이루어진 그

옷
500 X 250 X 120cm 종이끈 2012

구조의 탄탄함에서는 일면으로 프리미티브 (primitive)하면서도, 또 다른 일면으로 세련된(refined) 조형의지를 읽을 수 있었다. 세밀하면서도 성긴, 섬려하면서도 강경한 요소들을 모두 구사하고 있었다. 이런 두 가지 속성들과 요소들을 한 구조 안에서 모두 드러낼 수 있다는 것은 대단한 조형적 미덕일 수 있다. 최근에는 종이를 재료로 같은 프로세스의 작업을 진행하고 있었는데, 재료의 바뀜이 있었을 뿐, 추구하는 조형적 목표는 철선을 재료로 하는 작업의 경우와 별반 다르지 않은 것으로 필자에게는 닿아왔다.

그러나 그의 작업 전반에서 아쉬운 점이 전혀 없었던 것은 아니었다. 그의 작품에는 방법으로서의 재료적 측면에 비해 결과로서의 산물(産物)적 측면에 약점이 있었다. 조금 다르게 표현해 보자면, 좋은 식재료를 가지고 있으나 맛있는 요리를 만들어 내지 못하고 있다는 것이다. 자연산 횟감 같은 신선한 생선이나 화학 비료를 사용하지 않은 유기농 과일 같은 좋은 재료들을 창발적 방식으로 형

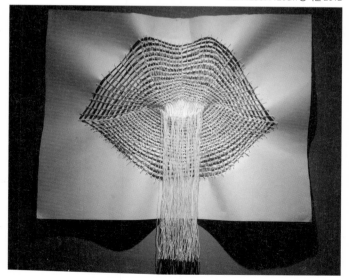

입술
143 X 130 X 7cm 한지 2012

태 속에 관철시키면서 뛰어난 예술적 결과물을 만들어 낼 수 있는 남다른 재질이 엿보이나, 데치고 굽고 삶는 등의 다양하고 능숙한 요리법을 구사해 맛있는 음식을 만들어 내듯이 좋은 결과물로서의 예술을 이끌어 내는 점에 있어서는 무언가가 결여된 듯한 미진함을 느꼈다. 그것은 작가의 역량이 매우 출중함에도 그것이 충분히 발휘되지 못한다는 의미이기도 하다.

그의 작업의 핵심은 세밀한 선형으로 풍부한 양감을 구사한다는 점이다. 그런데 선형이 적절한 간격을 잃고 지나치게 조밀해지면서 굵은 맛, 물컹한 맛을 잃어버리고 있었다. 이러한 조각일수록 덩어리가 주는 틈을 통해 관객의 마음을 열어주는 힘을 발휘해야 하며, 그 볼륨의 허(虛)를 통해 정중동(靜中動)의 동세를 발휘하는 지점이 필요하다. 또한 그 틈이 열어주는 공간들의 형성과 배열을 통해 대범함과 과감성 그리고 의외성이 드러나야 하는데, 후기작의 경우에서는 오히려 초기작에 비해 이러한 대범한 요소가 축소되면서 공예적 측면이 더 강조되고 있었다. 형태에 대한 예술적 직관이 필요하며, 다양한 경험이나 사색을 통해 예술적 가치에 대한 작가 나름의 통찰력을 더욱 신장시켜 나가야 할 것 같은 느낌을 받았다.

신체가 수행하는 노동적인 공력이 대단하다는 느낌이 있지만, 그보다 더 중요한 것은 그 노동적인 공력을 뛰어넘는 어떤 다른 차원이 필요하다는 점이다. 부조적인 양상을 띠거나 디자인적 요소를 첨가하기보다는 입체 조형이 가지는 가장 원초적인 요소에 집중하려는 시도가 훨씬 좋은 작업을 만들어 낼 수 있는 동인이 되지 않을까 싶었다. 또한 작업에 구상적 요소나 컬러풀한 색채를 첨가하는 것보다 순수 추상적 요소와 재료 자체가 지닌 내추럴한 단색에서 작가의 강점이 더 잘 발휘될 것 같은 느낌을 받기도 했다.

그럼에도 불구하고 작가에게 애정 어린 시선을 거둘 수 없

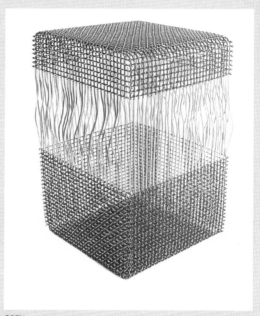

OPEN
63 X 63 X 102cm 철선, 동 1999

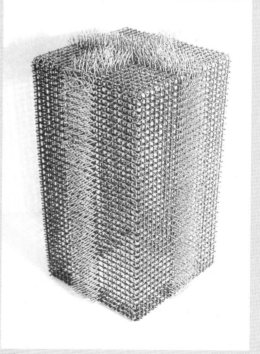

포장
50 X 50 X 86cm 철선 1999

는 이유는 그가 젊은 시절부터 진행해 왔던 좋은 재료적 요소들을 이제껏 잘 보존하고 있다는 점이다. 이러한 요소들을 버리지 않고 오랜 세월 견지해 왔다는 점이나 탁월한 미술적 조형 수단을 갖추고 있다는 점이 예술가에게는 얼마나 중요하고 큰 덕목인지 모른다. 다만 이제부터라도 예술의 본질에 대한 사색과 관조에 집중하면서 더 큰 예술을 이루는 요소들에 대해 스스로 묻고 답하는 과정이 진지하게 진행되어지기만 한다면, 입체조형 예술가로서의 남다른 성취를 이룰 것을 그에게 한 번 기대해 볼 수도 있을 것이다.

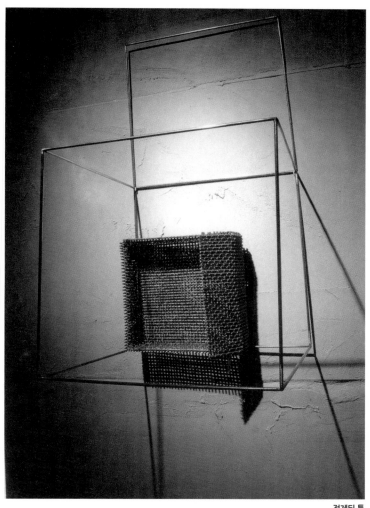

절제된 틀
30 X 30 X 60cm 알루미늄, 동, 스테인리스 스틸 2007

서정우(徐定佑)의 회화

현상의 전모를 남김없이
드러내고야 말겠다는,
그 집요한 의지와 강박적 시도

유령(流靈) 전(展)
2013. 12. 13 - 12. 22 • 마린갤러리

그는 왜 사람의 얼굴만을 계속 그런 방식으로 그리고 있을까?

2009년 8월 갤러리 샘에서 열린 작가의 개인전과 2010년 12월 갤러리 이듬에서 열린 작가의 개인전 제목은 둘 다 '얼굴 – BASIC'이었다. 필자는 화랑의 요청으로 갤러리 이듬 전시 작품 중 한 점의 모델을 서기도 했었고, 그 전시를 참관하기도 했다. 최근 작가가 남산동 작업실에서 그리고 있는 그림도 대부분 소묘풍의 얼굴 대작들이었다. 작가를 만났을 때, 필자는 그에게 물었다. 왜 하필 얼굴만 그리느냐고?

전에는 정물도 풍경도 그렸다고 했다. 그러면서 얼굴을 안 그리려는 노력도 무척이나 했었는데, 결국 시간이 지나면서 다시 인물을 그리고 있는 자신을 발견했다는 것이다. 인체가 주는 특이한 물질성은 다른 대상들의 물질성과는 근본적으로 다르다며, 그는 피부 특유의 반투성(半透性)적 특질에 대해 이야기했다. 뼈와 지방과 혈액이 피부 아래에 있으면서 그들 때문에 묘하게 피부의 색이 달라지는데, 이 피부색은 그냥 표면의 색이 아니며, 이 피하의 여러 요소들이 서로 겹치면서 반영되는 표피는 단순한 표면의 색과는 완전히 다르다는 것이다. 이 특유의 미묘한 반투성에 매료된 작가는 대상을 관찰하고, 재현하고, 재료를 연구함으로서 인물화에서 배울 수 있는 것이 너무나 많다는 것을 느꼈다고 했다. 실제로 그의 작업실 안

쏠갯물
112.1 X 162.2cm 천 위에 유채 2013

에는 안료와 같은 미술재료들에 대한 연구 논문들이 수북이 쌓여있었다.

어릴 때는, 잘 그린 그림은 좋은 그림이 아니라고 생각했다한다. 자기 내면을 보여줄 수 있는 그림이 예술이라고 생각했고, 그래서 초현실주의나 추상을 좋아했으며, 잘 그린 그림은 의도적으로라도 애써 피했다는 것이다. 그런데, 어느 날 우연히 艾軒(Aixuan, 아이쉬엔)이라는 중국 작가의 '靜靜的 凍土帶'라는 작품을 보았다고 했다. 소녀가 눈밭에서 얼어 죽은 모습을 그린 그림이었는데, 그 동사한 소녀의 얼굴에서 자신은 격렬한 감동을 느꼈고 엄청난 쇼크를 받았다는 것이었다. 잘 그린 그림은 예술이 아니라고 생각했었는데, 그래서 잘 그린 그림은 일부러 상대도 안했는데, 그 그림을 보면서 너무 잘 그린다면 오히려 좋은 것을 끌어낼 수도 있겠다는 생각이 들었다고 했다. 그동안 너무나 잘 그린 것이 아닌, 약간 잘 그렸거나 잘 그린 것처럼 보이는 그림들만을 보았기 때문에, 자신이 그동안 그런 생각을 했다는 것이었다.

그래서 나 자신을 배제하고, 있는 것을 있는 그대로 세심하고 철저히 관찰하고, 그 관찰한 전모를 빠짐없이 모두 끄집어내고, 그것을 화면에 옮기리라 결심했다고 한다. 현상이 담고 있는 전모를 남김없이 추출해 화면으로 옮기지 못했고, 그것이 바로 자신의 작품이 아직 예술적이 될 수 없었던 이유일 수 있겠다는 생각이 들었다는 것이다. 비유하자면, 어떤 본질의 성격을 지닌 엑기스가 컵 안에 담겨 있고, 그것을 아래로 쏟아 부어 흙에 스며들게 했다면, 천재는 그 엑기스를 흙에서 뽑아내 다시 컵 속으로 옮겨 담아낼 수 있는 존재이지만, 자신에게 그런 능력은 없다고 했다. 그 대신 자신은 그 엑기스가 쏟아진 땅을 몽땅 삽으로 떠내 다른 화분으로 옮기겠다는 것이다. 그러면 결국 그 엑기스 전체는 – 전자(前者)와는 전혀 다른 방식이지만 – 어쨌든 보존되고 드러날 수 있지 않겠느냐는 이야기였다.

필자는 작가의 이야기를 들으면서, 그가 생각하고 있는 하나의 독특한 미적 관점을 인지할 수 있었다. 대개의 경우 예술이 추구하는 것은 어떤 '가치'를 추구하는 것이다. 그래서 대상들이나 대상들이 가진 요소들 가운데서 높다고 생각되는 어떤 가치를 선택, 추출하고, 또 시간이 지나면 그 높은 것보다 더 높다고 생각되는 가치를 선택, 추출하는 반복을 통해 가

치의 궁극을 추구하는 것이다. 즉 대상의 선별에 있어서 가치지
향적인 속성을 가진다는 것이다. 그러나 현재 서정우가 추구하
는 예술의 내용은 가치가 아니라 '현상'이었다. 중립적인 입장에
서, 가치에 대해 작가 스스로 이것이 저것보다 높거나 낮다고 섣
불리 판단하지 않겠다는 것이며, 이것이 저것보다 가치가 높다는
일반의 통념에 지배되지 않겠다는 것이다. 현상을 읽어내는 관점
이 결여되어 있거나 읽어내는 능력이 부족할 뿐이지, 그 속에 실
은 무한한 가치가 선재(先在)하고 있다고 생각하는 것이다. 그 현
상 속에 깃들여져 있는 모든 것을 극한치까지 집요하게 관찰하
고, 재현하고, 연구한다면 분명히 그 안에서 그 이전에는 발견되
지 않았던 가치가 드러나게 될 것으로 생각하는 것이다. 그래서
하나의 가장 보편적인 '현상'으로서의 얼굴에 천착하게 된 것이
며, 심지어는 얼굴을 찍은 사진 이미지에 남아 있는 얼룩이나 흔
적까지 – 그것이 하나의 현상이므로 – 그대로 그려내고 있는 것
이다. 그는 얼굴을 그리는 것이 아니라 얼굴을 찍은 사진 이미지
자체를 그리는 것이다. 그 행위의 기저에는 사진이라는 미미한
하나의 현상을 끝까지 그리고 치열하게 파헤쳐 나가다보면, 반드
시 거기에서 가치가 스스로 발현될 수 있을 것이라는 작가 나름
의 예술적 확신이 있는 것이다.

2010.10.17. PM03:52
130.3 X 193.9cm 천 위에 연필 2010

작가의 작업에 대한 논리는 나름대로 충분한 타당성과 설
득력을 가지고 있는 것으로 보인다. 물론 작가는 아직 젊고, 시
작하는 단계이며, 작업이 계속 진행되는 과정 속에 있기 때문에,
현재의 상태만으로 작가의 예술 전체를 성급히 예단하거나 평가
할 수는 없다. 그러나 어쨌든 지금 시점에서 내릴 수 있는 미술적

벚꽃계절
162.2 X 130.3cm 천 위에 연필 2013

인 평가는 현재까지의 성취에 국한되는 것이므로, 이제까지의 작업들 속에서 그가 그간 집요
하게 천착했던 현상의 추구를 통해 현재의 지점에서 과연 어떤 가치가 드러나고 있는가에 집
중할 수밖에 없다. 현상이라는 것이 보이는 것이라면 가치라는 것은 보이지 않는 것이다. 사
실적인 얼굴을 그린다는 현상의 문제가 아니라, 이 얼굴을 통해 드러나는 가치가 무엇인지,

화면에 그려진 하나의 표상을 통해 그 이면에 감추어진 진실이 과연 드러나고 있는가의 문제에 집중하지 않을 수 없다. 가치는 은유적, 의미적 속성을 띠고 있는데, 필자의 눈에는 작가의 화면 속 인물들의 경우, 있는 그대로의 모습이 제시되고 있을 뿐, 그 극강(極强)의 현상성이 드러내고자 하는 어떤 지점들이 선명하게 잡히지 않는다는 느낌이 들었다. 혹 필자가 현상주의자가 아닌 가치주의자이기에, 필자의 눈이 그림 안에 도사리고 있는 너무나 명백한 은유나 의미를 아직 포착하지 못하고 있는 것은 아닐까?

我心에게#1
91 X 117cm 천 위에 연필 2013

작가는 피부가 반투성의 특질을 가진다고 말했다. 이와 마찬가지로 화포 역시도 반투성을 가진다. 화포 배면(背面)에 도사리고 있는 가치, 의미, 진실 같은 보이지 않는 요소들이 화포의 반투막을 투과해 전면(前面)으로 드러나야만 한다. 앞으로 작업의 진행 속에서 이러한 요소들이 좀 더 선명하게 드러나게 되었으면 하는 기대가 있다. 작가의 작업을 보면서, 무엇을, 어떻게 그리는가의 문제도 중요하지만, 그보다는 왜 그리느냐의 문제에 대한 고민이 필요할 것 같다는 생각과, 무엇을, 어떻게 그리는가의 과정을 통해 왜 그리느냐에 대한 해답에 접근하려는, 이전과 다른 새로운 시각이 필요할 것 같다는 생각을 해보게 된다.

我心에게#2
91 X 117cm 천 위에 연필 2013

이가영(李佳穎)의 회화

스스로를 유폐시킨,
궁극을 응시하는 정신의 극첨 極尖

유령(流靈) 전(展)
2013. 12. 13 - 12. 22 · 마린갤러리

　　2013년 10월 중순의 어느 날 밤에 작가가 작업실로 쓰고 있다는 밀양 영취산에 있는 영산정사라는 절의 한 골방을 찾아가 보았다. 거기는 제법 깊은 산을 타고 들어가서 있는 곳이라 홀로 있으면 외로움이 느껴질 법한 적적한 거소였다. 필자는 2007년 작가가 서울에 거처할 때, 갤러리 604 전창래(田昌來) 대표와 함께 작가의 상도동 작업실을 찾았던 적이 있었다. 그러고 보니 그녀의 작업실 방문이 초행은 아닌 셈이었다. 상도동 작업실에서 본 그녀의 첫인상은 단정하면서도 명민해 보였으며, 새롭게 시작하는 자신의 작업에 대해 갈등하는, 무언가 생각대로 잘 진행되지 않아 답답해한다는 느낌을 받았다. 그러나 그 즈음 작업하는 젊은 작가들 같지 않게 진중한 노장(老丈)의 면모가 있었고, 예술과 삶에 대한 본질적인 고민이 깊다는 인상을 받았다.

　　2009년 7월에는 갤러리 604에서 열린 그녀의 개인전을 보았다. 어려운 그림이었다. 만년에 이른 노경의 작가가 수많은 파란과 곡절을 겪은 후에야 겨우 도달하게 되는, '이제는 돌아와 거울 앞에 선 내 누님 같이 생긴' 그림이라는 생각을 했다. 채 나이 서른이 되지 않은 홍안의 앳된 작가가 무엇을 알아 이런 늙은 그림을 그렸을까 하는 생각이 없었던 것도 아니었다. 이 작가가 지나치게 메마른 관념적인 궁극(ultimateness)을 극한까지 추구하고 있는 것은 아닐까? 차라리 이 나이에는 누릴 수 있는 감각적 다양성과 풍부함을 지향하면서, 그러한 경험

들의 귀납을 통해 자연스럽게 도달할 수 있는 결론으로서의 궁극을 추구하는 것이 훨씬 더 자연스럽게 작업을 풀어나갈 수 있도록 만들어주지는 않을까라는 생각을 혼자 해보기도 했었다. 그녀의 작업은 대전제(大前提)와 같은 세계의 근원과 원형으로부터 시작하는, 그래서 그 명제로서의 대전제인 보편자가 세상의 모든 개별자를 포괄하는 일련의 연역적 과정을 따라 진행되고 있었는데, 눈에 보이지 않는 본원(本源)의 유출자(流出者)로서의 실체를 본다는 일이 그 얼마나 암중모색이었겠는가? 과연 정말로 그것을 발견해 낼 수는 있는 것일까? 그러니 그녀의 그림은 당연히 어려울 수밖에 없고, 이번에 만났을 때도 어김없이 그녀는 자신의 작업을 매우 어려워하고 있었다. 그러나 골이 깊으면 산이 높은 법이다. 어려움이 깊다는 것은 그녀가 추구하는 예술의 경지가 그만큼 높다는 뜻이기도 하다. 거기에는 그 어려움이 풀려나갈 때, 그녀의 성취가 어떠할 것인지 기대하지 않을 수 없는 지점이 있는 것이다. 그녀는 자신이 이제껏 추구해 왔던 그것을 아직 잡을 수 없었고, 아직은 그 '언저리'를 맴돌고 있을 뿐이며, 그림에 자신의 의도가 있다 하더라도 그림이 그 의도대로 되는 것이 아니라는 것을 뼈저리게 느꼈다고도 했다.

70 X 80cm 천 위에 유채 2010

80 X 70cm 천 위에 유채 2013

작가의 그림들 중 현재까지의 본령은 원과 사각으로 화면을 구성한 검은 바탕의 회화이다. 그녀의 작업의 주된 조형 요소는 '중심', '선분', '선분 내부의 공간' 이 세 가지로 구분되고, 모든 문제에는 원으로 상정되는 '중심'이 있으며, '선분'의 경우, 중심과 중심이 아닌 부분, 특히 관념에 있어 맞다 아니다, 이것이다 저것이다 등의 명제와 반명제 사이를 구분하는 역할을 하는 요소로 이해할 수 있다. '선분'은 그 내부에 완충지대와 같은 '선분 내부의 공간'을 배태하고 있는데, 그것은 서로 다른 명제와 반명제를 동시에 감싸 안는 포용의 공간이기도 하다. '선분'은 구분하지만 '선분 내부의 공간'은 포용하는 것이며, 그러므로 구분의 내부에 이미 포용이 전제되고 있는 것이다. 또한 '선분 내부의 공간'은 다시 그 공간의 '중심'을 가지게 되고, 다시 그 '중심'은 구분의 경계가 되는 '선분'을 낳고, 그 '선분'은 다시 '선분 내부의 공간'이 되는 영겁의 순환과 회귀를 반복하게 된다. 오랫동안 반복되는 회화적 프로세스가 극한에 이르면 모든 화면은 검게 무화되어 아주 최소한의 표지만을 남기는데, 이것은 이가영의 회화적

공간이 이것으로 또는 저것으로 명명할 수 있는 코스모스의 공간이 아닌, 이것도 아니고 저것도 아닌 어떻게도 명명할 수 없는 카오스의 공간임을, 아니 오히려 그것은 코스모스와 카오스를 모두 아우르는 혼융의 회화 공간임을 지시해주고 있다.

필자는 작가의 과거 작품들이 보관되어 있는 어느 폐교의 창고에서 흥미 있는 도상이 담긴 두 점의 그림을 발견했다. 하나는 '손'을 그린 연작 중의 한 점이었고, 다른 하나는 '뱀'을 그린 연작 중의 한 점이었는데, 그것들을 통해 너무나 추상적인 원이나 사각 등의 기하학적 조형 요소들이 손이라는 생생한 구상체로부터 유래되었음을 보여주고 있었고, '중심'이나 '선분', '선분 내부의 공간' 등의 개념이 똬리를 튼 듯 보이는 뱀의 형상에서 유래된 것이 아닌가 하는 데에까지도 생각이 미치게 되었다. 특히 '손'의 경우, 조형적 함의가 대단히 풍부하고, 공간의 깊이감과 공간의 집중감에 대한 연상을 불러일으키는, 구상이되 추상의 함의를 내포한 탁월한 작업이었다. 이 과거 작업들을 통해 현재 작업에까지 연결되고 있는 작가의 조형적 진행의 과정을 확인할 수 있었던 것이 그곳을 방문해서 얻은 가장 큰 수확이었다.

100 X 100cm 천 위에 유채 2011

도달해야 하는 예술의 종착지가 너무 멀기에, 거기에 인생을 던지는 예술가는 끝 모를 무모함을 감당하고 있는 것이다. 그래서 예술은 위험하다. 어쩌면 예술가는 사제와 같은 존재인지도 모른다. 그것이 자기 인생을 던지지 않고서는 결단코 성취할 수 없는 어떤 것이기 때문이다. 그러나 이 시대의 예술은 그렇지 않은 것, 즉 안전한 것이 되어버렸다. 그것이 때론 아무리 유치하고 치졸해 보일지라도, 또 예술을 향한 무모함으로 인해 설혹 그 인생이 완전히 파멸해 버릴지라도, 그 꽃다운 산화 속에서 강렬한 파문과 진동을 일으키는 예술가의 혼이 설핏 그녀의 안광을 잔영처럼 스치고 지나가는 것을 나는 보았다.

80 X 120cm 천 위에 유채 2011

70 X 80cm 천 위에 유채 2010

구조의 근원을 관통하는, 그 한없이 투명한 묵중黙重

배동신(裵東信) 전(展)

2014. 3. 19 - 3. 30 • INDIPRESS

배동신 화백은 우리나라의 화단 풍토로 볼 때, 탁월하지만 상당히 이례적인 면모를 갖추고 있는 작가입니다. 해방 이전의 이인성(李仁星), 손일봉(孫一峰)에 이어, 해방 이후 우리나라에서 최고의 수채화를 그린, 그리고 거의 수채만을 그린, 가장 대표적 수채화가이기 때문입니다. 초년의 일본 유학시절을 제외하고는 거의 평생을 수채로 일관했음에도, 그의 그림에서는 그 어떤 유화 작품에서도 보기 어려운 중량감이 화면을 가득 채우고 있습니다. 또한 그림의 중심에는 철골과도 같은 강고한 뼈대로서의 선조가 꼿꼿하게 화면을 지탱하고 있기도 합니다. 그는 광주 무등산이나 나주 금정산을 포함하는 일련의 산 풍경, 과반 위에 놓인 사과 등의 과일들을 그린 정물, 여수나 목포 등 남도의 항구들을 그린 해경, 풍만한 살집의 여인 누드 등을 소재로 한 작업들을 주로 진행해 왔습니다. 이번에 인디프레스(INDIPRESS)에서 열리는 유작전에서는 무등산, 누드, 해경 등을 그린 몇 점을 제외하고는 전부 과일을 그린 정물화들만 출품되고 있습니다.

화가의 정물화는 거의 똑같은 소재를 거의 똑같은 구도로 다루고 있음에도, 색채의 배합이나 다양한 면 처리방식, 번짐의 효과 등에 있어 매우 다채로운 양상들을 띠고 있습니다. 이질적인 소재를 다루어도 어쩐지 작품의 전체 분위기에서 천편일률의 뉘앙스만을 풍기는 작가들이 있는 반면, 그의 정물은 동일한 소재를 다루고 있음에도, 모든 작품들이 제각기 서로 다른 미묘한 변주로서의 양상을 보여주는 독특함이 있습니다. 한 대상이 가질 수 있는 수없이 많은 다양한 측면을 끊임없이 화면으로 이끌어내고, 이 대상이 불러일으키는 무궁한 영감을 화면에 옮겨내는 화가의 시선은 무수한 반복에서 도출될 수밖에 없는 필연적 피로감과 도식화의 위험을 넘어서서 새로운 세계를 발견해내는 그만의 놀라운 역량이라 아니할 수 없습니다. 그것은 분명 과일을 그린 것이지만, 사실은 과일을 그린 것이라기보다는 과일을 통

해 하나의 구조를 드러내고 있는 것이며, 이를 통해 구조라는 하나의 세계가 지닌 다양한 현상을 반영하고 있다는 점에서, 대상의 형태로부터 사물의 본질을 향해 들어가는 화가의 시선을 감지해 볼 수 있습니다. 현상의 종합을 통해 물자체(Ding an sich)를 지향하는 것이겠지요. 이는 결국 세잔(Paul Cezanne)의 시도와도 크게 다르지 않습니다. 그는 무등산을 그리든, 과일을 그리든, 누드를 그리든, 대상을 하나의 덩어리로 파악하고 있으며, 이 거대한 매스(mass)를 다루고, 해부하고, 분석하고, 종합하는 방식들이 바로 방법론으로서의 배동신 예술의 핵심인 것입니다. 선의 그음과 물의 번짐에서 기교와 꾸밈을 피하고, 소재와 관계없이 그 형사(形似)에 관심하기보다는 골기(骨氣)를 통한 구조의 근본을 통찰함으로서, 그 안에 내재된 기하학적 본질에 이르는 과정을 보여주고 있습니다. 결국 이를 통해 형태를 지우면서 근원에 도달하려는, 구상화임에도 추상이 지향하는 어떤 지점을 드러내고 있는 것입니다.

그의 정물에서는 긁어낸 것 같은 필선의 흔적을 군데군데 남기거나, 형태를 선명하게 만드는 거칠고 굵은 윤곽선을 사용하거나, 흐르듯이 자연스런 물의 번짐을 활용하거나, 샤프하게 각을 처리하는 방식으로 둥근 과일의 형태를 각면체의 모양으로 변용시키거나 하는 등의 여러 가지 기법들이 구사되고 있으며, 색조의 처리 역시 단색이되 부분부분 미세한 톤(tone)의 변화를 주는 방식으로부터 많은 색들을 배치하고 이를 풍부하게 구사하는 방식에 이르기까지 다양한 스펙트럼의 기법들을 두루 시도하고 있습니다. 타의 추종을 불허하는 걸출한 데생력, 대범하고 꺼끌꺼끌한 선조에서 유래하는 놀라운 감성적 흡인력, 오래 걸어두고 보아도 항상 좋은 예술적 격조 등은 그의 회화가 지니고 있는 고상한 미덕이기도 합니다. 물의 침윤을 통해 식물성의 맑음과 깨끗함을 추구하는 한편, 칼에 긁힌 생채기처럼 종횡으로 그어진 선조들로 작은 화면 속에 모뉴멘털하면서도 육중한 구성미를 발휘해내는 그의 작업에서 우리는 청신(清新)과 둔중(鈍重)의 양면을 모두 읽어낼 수 있습니다. 거기에서 상투적이지 않고 태초의 새벽처럼 신선한 화면이 열리는 것을 발견하게 됩니다. 이는 그저 표면적인 느낌이 아니라 마음 속 깊은 곳에서 번져 오르는 법열(法悅) 같은, 소리가 그치고도 여음(餘音)이 남아 있는 고종(古鐘)의 울림과도 같은, 심원하고도 정신적인 어떤 세계인 것입니다.

조야하고 졸박한 화법으로 세련되고 청고한 미감을 선사하는 그만의 색다른 조형을 음미해보는 과정이야말로 매우 흥분되면서도 흥미로운 관조의 여정입니다. 그의 회화는 예술의 본령을 깊게 이해할 수 있는 예민한 안목을 가진 사람들에게만 감응될 수 있는 특별한 요소들을 지니고 있습니다. 모쪼록 이 전람회를 통해, 고수들의 마음 속 깊숙이 드리워진 예술의 오묘하고도 아련한 경지를 한 자락 체감하는 귀한 시간이 되시기를 바랍니다.

박생광의 소묘 :
그 말년의 경이로운 불연속적 도약
이면에 감추어진 내밀한 예술영역

박생광(朴生光) 소묘전(素描展)
2014. 4. 19 - 5. 11 · INDIPRESS

이번 부산 청사포의 인디프레스(INDIPRESS)에서 열리는 박생광 화백의 소묘전은 화가의 3남인 박 정(朴 廷) 선생님의 도움으로 성사될 수 있었습니다. 전시를 기획하고 준비하는 과정에서 유족이 소장하고 있는 소묘 약 200여 점을 실견하게 되었고, 이 작품들을 보면서 화가의 예술세계 전반과 진행 과정에 대한 이해를 얻는데 큰 도움이 되었습니다. 전체 작품들을 소재별로 대략 분류해 보자면,

1. 동물 및 곤충 : 소, 범, 거북, 개구리, 고양이, 원숭이, 다람쥐, 새, 물고기, 당랑(螳螂) 등

2. 식물 및 과실 : 모란이나 맨드라미 등 여러 종류의 꽃들, 나무, 잎사귀, 으름 넝쿨, 귤, 화조 등

3. 여성 : 여인 좌상 및 여인 누드, 빨래하는 여인 및 악기를 연주하는 여인 등

4. 민속적 소재 : 탈, 도자기, 토기, 국악 연주, 문창살, 단청문 등

5. 풍경과 사찰 및 누각 :

 진주 (남강과 촉석루, 진주 창렬사, 영남포정사, 진주성 쌍충각, 청곡사, 금호지, 문산 등)

 경주 (석굴암의 전경 및 본존불과 금강역사와 문수보살, 남산 사방불, 토함산 일출 등)

 제주 (한라산과 백록담, 중문폭포 및 중문계곡, 천제연, 제주 해안 등)

 기타 (해운대 일출, 송도 일출, 남해 금산, 금산 보리암, 금강산, 설악산, 백두산 천지, 도봉산,

바닷가 풍경, 가락국 수로왕비 허씨릉, 금정산 범어사, 합천군 가야산 해인사, 통영 제승당,

창녕 만옥정, 창녕 술정리 동 삼층석탑, 전주 한벽당, 아산 맹씨 행단 등)

6. 인도 여행 : 인도의 군상 및 다양한 풍경과 유적들

7. 불교 및 무속 : 다양한 종류의 불상들, 청담 스님, 달마절로도강도(達磨折蘆渡江圖),

무속회(巫俗會) 등

8. 기타 : 신체 부위(발), 신기료장수, 가축을 몰고 가거나 타고 가는 인물들, 일본 원전 출품작인

'수춘'과 '군'의 하도들, 자다도(煮茶圖) 등

이상으로 나누어 볼 수 있으며, 연대별로는 금강산과 설악산 일원(보덕암, 一. 장안사, 三. 다보탑, 四. 영원동, 五. 천일대에서 바라본 정양사, 七. 수미탑, 八. 구구동, 九. 분설담, 十一. 진주담, 十二. 가섭동, 十三. 마하연, 十四. 은선대에서 바라본 십이폭, 十五. 비봉폭, 十六. 구룡폭, 二十. 총석, 二十一. 환선정에서 바라본 총석, 二十二. 삼일호, 二十三. 해금강, 二十四. 낙산사, 二十五. 계조굴, 二十六. 설악 쌍폭, 二十七. 설악 전경, 二十八. 설악 경천벽 : 이상의 숫자와 화제는 각각의 소묘에 표기되어 있음)을 그린, 제작년도가 1940년대 전후로 추정되는 20여 점의 소묘들로부터, 6.25 기간과 이후 1950년대부터 1970년대까지의 다양한 지역과 소재를 사생한 소묘들을 거쳐, 1980년대에 인도 여행을 하며 그린 말년의 소묘들까지 광범위한 시기를 아우르고 있으며, 형식에 있어서는 풍경이나 대상물을 자유롭고 편안한 필치로 가볍게 사생한 것으로부터, 하도(下圖)의 성격을 띤 정교한 초본들까지 다양한 범주를 포괄하고 있습니다. 또한 초기 수묵화에서 다루었던 도상들은 물론, 만년의 채색화에서 다루던 탈이나 단청, 인도 여행 및 청담 스님 등의 내용들에 이르기까지 그의 작업 전반(全般)의 도상들이 거의 망라되어 있습니다. 또한 1980년대 무속도의 직접적인 밑그림은 아니라 해도, 그것들의 맹아(萌芽)를 암시하거나 보여주는 내용들이 다수 포함되어 있기에, 그의 말년 그림들이 형성되어 가는 과정들을 추적해 나가며 차근차근 해독해 볼 수 있는, 싱싱한 재료(raw material)로서의 전람회이기도 합니다.

이 소묘들을 전체적으로 일별하면서 특히 주목해야 하는 지점은 그의 후기 채색화의 도상들이 그 이전의 어떠한 과정들을 통과해 나가면서 최종적으로 드러날 수 있게 되었는가 하는 문제입니다. 화가의 만년작들에는 무속적, 민속적 소재(무녀, 굿, 장승, 제웅, 부적, 누각, 단청, 탈, 문창살, 지합, 목안, 가마, 부채 등), 불교적, 밀교적 소재(반가사유상이나 수월관음

상 등의 다양한 불상, 토함산의 일출, 석가모니의 열반, 마야부인의 잉태, 인도의 힌두 제신들, 연꽃, 목어 등), 역사 인물(명성황후, 전봉준 등), 여성(나녀, 시집가는 여인, 한복 입은 미인 등), 동물 및 곤충(용, 봉황, 소, 범, 고양이, 공작, 뱀, 옥토끼, 돼지머리, 잉어, 나비 등)과 십장생(거북, 학, 사슴 등), 승려(청담, 혜초 등), 국악기(가야금, 장고, 피리, 꽹과리 혹은 징 등) 등의 다양한 도상들이 출현하고 있는데, 이 소재들의 상당수가 이미 그 이전 소묘들 속에서 등장하고 있으며, 소묘 속 도상들이 여러 가지 방식으로 확장되거나 압축되거나 변형되거나 조합되면서 말년작의 도상들을 이루어 나가고 있습니다. 작품의 최종 도상이 나오기까지의 과정을 여러 시기의 다양한 소묘들을 통해 추적해 볼 수 있으며, 오랜 시기에 걸친 다수의 소묘들이 한 작품의 마지막 완성에 어떻게 기여하는가를 계통적으로 살펴볼 수 있게 도와주기도 합니다.

이에 대한 일례(一例)로 제시할 수 있는 가장 대표적인 작품은 화가가 여러 차례(1979, 1981, 1982, 1984)에 걸쳐 반복 제작한 채색화 '토함산 해돋이'입니다. 이 작품의 가장 직접적인 모티브는 '토함산 일출(1977.12.18)'이라는 제목이 붙어있는 두 점의 연필 소묘입니다. 그 날 해와 운무와 산들과 나무들이 어우러져 있는 일출의 장면을 스케치하면서 화가는 채색화 '토함산 해돋이'의 큰 구상을 시작했던 것으로 보입니다. 그러나 이 그림의 배경 사이사이를 채우고 있는 석굴암의 본존불, 문수보살, 금강역사와 범 등의 도상은 이미 훨씬 오래 전의 소묘들에서부터 그 편모(片貌)를 부분적으로 드러내고 있으며, 이러한 도상들이 1977년 토함산의 일출 인상을 그린 소묘들의 이미지와 결합되면서, 수십 년간의 소재적 요소들이 한 화면 속에 압착되어 하나의 작품으로 정리되고 있습니다. 또 다른 작품 '사바세계의 청담대종사(일명 고행기, 1981)'의 경우에서도 범, 고탑(古塔), 석불, 청담 스님 등의 개개 소재들은 1950년대 이래 1980년대까지 오랜 시간에 걸쳐 소묘들 속에서 다루어져왔던 대상들입니다. '혜초스님(1983)'에서도 육감적인 여인의 모습을 한 힌두의 제신(諸神)들 및 코끼리 등의 인도 여행 스케치에서 그렸던 도상들이 다시 등장하고 있으며, '범과 모란(1984)'에서의 범, 모란, 새, '이브의 공양(1981)'에서 보이는 나녀(裸女)와 석불 등의 소재 역시, 오랜 세월 스케치 속에서 빈번히 다루어져 온 소재들입니다. 이러한 예들이 너무도 많다보니, 그 전부를 일일이 다 나열하기란 실로 불가능할 지경입니다. 이를 통해, 박생광의 만년작들이란 마치 장강(長江)이 하류에 도달하면서 토사가 퇴적되어 형성된 삼각주처럼, 얼마나 많고 오랜 회화적 여로와 두꺼운 층위를 통과하면서 형성된 결과물인지를 새삼 재발견하게 되는 것입니다.

또한 그의 스케치에서 비중 있게 다루어지는 소재 중 한 가지가 사찰 및 누각의 풍경을

그린 내용들입니다. 이로 보아 화가는 오랜 세월 끊임없이 전통 건축물과 채색 단청의 아름다움을 보아왔을 것이고, 대웅전의 불화나 산신각의 무화들을 접했을 것입니다. 이러한 지속적이고 반복적인 시지각(視知覺)적, 심안(心眼)적 경험의 축적이 결국 오방색의 내용과 배치, 구성을 형성하는데 크게 기여했을 것이라는 사실도 익히 짐작해 볼 수 있습니다.

　　여기에 한 가지만 더 첨언하자면, 사천왕(四天王), 신장(神將), 마군(魔軍), 나찰(羅刹) 등의 얼굴에서 풍기는 본래의 무섭고 험상궂은 느낌이 화가의 그림에서는 상당 부분 완화되면서, 오히려 곤혹스러워하는 모습이나 익살스러운 표정으로 관찰되기도 합니다. 이와 유사하게 화면 속 범의 표정 역시, 무섭다기보다는 도리어 보는 사람들로 하여금 미소를 짓게 만드는 해학적 감흥을 불러일으키는데, 이러한 일련의 도상적 특징들을 조선시대 민화 정신의 현대적 변안으로 이해해 볼 수도 있겠습니다. 이 같은 골계적 감각은 화가 그림에서 나타나는 한국적 미감으로서의 크고 뭉클한 느낌과도 밀접하게 연관되고 있습니다.

　　다음으로, 그의 소묘에서 정말 고민해 보아야 할 더 중요한 사안은 '임계점(critical point)'에 관한 문제입니다. 물이 끓을 때, 99℃까지는 수증기가 발생하지 않다가 딱 100℃(임계점)에 도달하면 그 때부터 기화로 인해 수포가 비등(沸騰)하게 됩니다. 이같이 박생광의 회화 역시도 1970년대 중, 후반기 이전과 그 이후는 한 임계점을 전후로 전혀 다른 양상을 드러내고 있습니다. 아까 앞에서는 만년작의 소재들을 내용적 측면에서 여러 소묘들과 비교해 보았다면, 이번에는 만년작의 형상적, 구성적 특징들이 여러 소묘들로부터 어떻게 발전되어 나왔는가 하는 점을 이야기하고자 합니다. 그의 만년작(특히 무당이나 무속 그림과 역사화)의 주요한 특징 중의 한 가지는 화면 전체를 채우는 – 서구 추상회화에서 말하는 균질의 개념과는 다소 차이가 있지만 – 일종의 '올−오버 페인팅(all−over painting, 전면균질회화)'의 구사입니다. 소재가 되는 다양한 대상들을 거의 빈틈없이 화면에 꽉 채워 넣는 방식 또는 구체적이고 명확한 형상 요소들을 화면의 군데군데에 배치하면서 그 나머지의 배경에 산수문과 운문, 기타 양식화된 문양들을 채워나가는 방식을 취하고 있는데, 이 배경부의 처리는 고려나 조선시대 도자기에 등장하는 인동문, 당초문이나 회교 사원의 아라베스크 문양 또는 인도 사원의 조각에서 보이는 패턴화된 문양들과의 친연성을 보여주기도 합니다. 이런 올−오버적 양상은 그의 초년작에서는 잘 드러나지 않고 있다가, 1970년대 후반기 이후 1980년대 초반기부터 급작스레 현저해지고 있습니다. 박생광은 우리 현대미술사에서 유래를 찾기 어려운 대단히 이례적인 작가입니다. 많은 평론가들이 언급해 왔던 것처럼, 1970년대 중반까지도 일본화풍을

벗어나지 못하다가, 후기 10년 동안 돌연히 어마어
마한 그림을 그리는데, 이것이 어떻게 가능했을까
를 규명하는 것이 이 소묘들을 통해 밝혀야 할 숙
제가 될 것입니다.

저는 이 박생광 회화의 임계점을 그가 나이
70이 넘어 일본에 건너가서 원전(院展) 출품작들
을 그려내다가 다시 귀국해 진화랑에서 개인전을
열었던 1974년부터 1977년 사이의 시기로 파악하
고 있습니다. 특히 그가 1975년 제60회 원전에 출
품했던 '수춘(樹春)'과 1976년 제61회 원전에 출품
했던 '군(群)'을 화가의 회화적 형식과 구성에 변화
를 일으키기 시작한 가장 결정적인 작품으로 보고
있습니다. 제가 왜 그렇게 생각하느냐 하면, 화가의
그 이전 소묘와 이 이후 소묘를 가르는 특징이 '수
춘소하도(樹春小下圖)'와 '군'의 소묘들 – 그 중에서
도 특히 '군'의 소묘들에서 – 에서 명확하게 나타나
고 있기 때문입니다.

군 1
54.5 X 39.8cm 종이 위에 연필 1976

'수춘소하도(1975)'에는 노경에 다다른 화가 자
신의 깊고 간절한 심회가 은연중에 표출되고 있는
데, 화면 속 늙은 고목나무에서 꽃이 피어나듯, 고
희(古稀)를 넘긴 나이에 일본으로 다시 건너간 화

군 2
54.5 X 40cm 종이 위에 연필 1976

가 역시도 자신의 말년에 예술의 정화(精華)를 한번 제대로 꽃피워 보겠노라 다짐하고 있습니
다. 이 그림 속에는 무언가 음습하고 유현한 기운이 안개나 연기처럼 스멀거리고 있는데, 마
치 제주도 무속신앙의 대상인 천년 묵은 구렁이라도 한 마리 그 안에 똬리를 틀고 앉아 있을
법한, 아주 오래된 당산나무 같은 데서 느낄 수 있는 신령하면서도 오싹한 분위기가 제법 스
산하게 드리워져 있습니다. 단순히 소재 자체만으로는 본령에 해당하는 무속화 계열의 작품
들과 별 상관이 없는 듯 보이지만, 기분과 뉘앙스에서는 상당 부분 일맥상통하는 지점이 있
습니다.

방향이 각각 서로 교차하는 육중한 홀스타인 젖소 네 마리를 중첩해 그린 '군'의 소묘 두

점(1976)은 대상과 대상, 대상과 배경, 면과 면을 서로 연접시키며 전체 화면을 조밀하게 구성해 나가는 박생광 후기 회화양식의 단초를 보여주는 매우 중요한 작품입니다. 화가 말년의 채색화들 대부분에서는 화면에 소재의 종류와 수효가 많고 밀도가 촘촘할수록 더 좋은 작품으로 평가받는 경우가 많습니다. 일반적으로 화면 구성의 요소들을 줄이고 적당한 수준에서 손을 떼어야 좋은 그림이 나오는 것이 상식인데, 박생광의 경우는 전혀 다른 정반대의 경우에서 가장 좋은 그림들이 나왔다는 것이 이례적입니다. '수춘소하도'에서도 그랬지만, 특히 '군'의 소묘 두 점에서는 네 마리의 소가 역동적으로 화면을 꽉 채우면서 전체 화면을 스케일에서 압도하고 있음은 물론, 색면과 색면 사이에 여백을 두지 않고 주황색 윤곽선으로 내용물을 감싸면서 배경과 어우러져 화면 전체를 빽빽하게 덩어리로 구성하는 후기작의 특징을 선묘만으로 완벽하게 암시하고 있다는 점이 대단히 중요합니다. 한참을 보고 있노라면, 마치 범종을 때리는 커다란 당목(撞木)이나, 느리지만 묵직한 헤비급 복서의 너클파트(knuckle part)에 정통으로 한 대 얻어맞은 것 같은 멍한 충격과 감동을 느끼게 됩니다. 이 두 점의 소묘는 연필로 그렸지만 완결성을 갖춘 작품으로 보아도 아무 무리가 없는, 스펙터클한 장중미가 돋보이는 박생광 연필화의 최고 걸작이라 말할 수 있습니다. 몸통의 얼룩을 연필로 짙게 칠해 넣

은 한 점과 선으로만 처리해 놓은 나머지 한 점이 서로 보족하면서 대비를 이루고 있어, 둘을 하나의 쌍으로 묶어 감상하는 눈맛도 각별하다 하겠습니다. 이중섭(李仲燮)에 비교하자면, 원산 시절의 그림으로 추정되는 연필화 '세 사람'과 '소년' 두 점 정도에 대응시켜 볼 만한 수준의 그림이기도 합니다.

눈금을 그은 종이 위에 연필로 그린 '수춘소하도'나 '청담 스님 2(1983)' 소묘는 화가가 철저한 계산과 밑그림을 바탕으로 전체 화면을 구상한 다음에야 비로소 본 작업을 진행했음을 잘 보여주고 있습니다. 이는 불모(佛母)가 불화의 초본을 그리는 방식과도 방불하며, 일본 교토(京都)시립회화전문학교 등에서 북종화를 배우던 시기에 이루어진 치열한 학습의 결과와 교오쿠라 센진(鄕倉千靷)의 문하에서 받은 탱화적 수련의 한 면모를 반영하고 있기도 합니다.

오른쪽에서 왼쪽으로 '사천삼빅십사히 십일달십팔일 경주남산 박생광'이라고 서명한 연필화 '경주 남산(1981.11.18)'의 경우는 화가

가 경주 남산의 사방불(四方佛) 서쪽 바위의 여래좌상을 그린 소묘로, 인도 방문 후 '그대로가 붓다의 땅에 가다 그림 선'이라는 제목의 전시를 열고나서 진행하려 했다는 '경주 남산 전'의 계획의 편린을 보여주는 작품입니다. 화가는 남산의 사방불 중에서도 서쪽 면 여래좌상의 잠든 아이 같은 어진 얼굴을 가장 탐스러워 했다고 합니다(수유리 가는 길, 김이환, p130, p135). '경주 남산 전'은 결과적으로는 미완이 되고 말았지만, 이 소묘 한 점이 남아 '내 나라 옛 것'에 해당하는 민족적 소재의 대표로 경주 남산을 채택하고 이를 화면에 옮기려 했던 박생광의 마음을 그대로 증언하고 있습니다. 마애불이 새겨진 석벽의 갈라진 틈과 주름을 그린 부분은 대단히 양식화된 선조로 이루어져 있는데, 이는 박생광 말년 그림에서 볼 수 있는 선조적 특징의 일면을 드러내고 있습니다.

청담 스님 1
16.8 X 20.4cm 종이 위에 연필

　또한 몇몇의 도자기들 ― 해수용문호(海水龍文壺), 분청어문병(粉靑魚文甁), 쌍이수족로(雙耳獸足爐) 등 ― 을 그린 소묘 속 용, 물고기, 귀면 등의 표정과 모양에서는 우현(又玄) 고유섭(高裕燮) 선생의 표현 ― 적요(寂寥)와 명랑이라는 두 개의 모순된 성격이 동시에 성립된, 적요한 유모어, 어른 같은 아해(兒孩) ― 그대로, 어리숭하며 우스꽝스럽고 눌박(訥樸)한 민화적 기분을 간취해 볼 수 있고, 소묘 소품 '청담 스님 1'의 얼굴 주름을 처리한 부분에서는 휘돌며 맵차게 올려치는 필선을 통해 박생광 특유의 화면을 장악하고 다루어내는 섬세한 디테일을 읽어볼 수 있습니다. 얼굴의 주름을 통해 청담 스님의 전신(傳神)을 잡아채는 선조에는

새
25.8 X 17.1cm 종이 위에 연필 1983

고양이
51.1 X 39.4cm 종이 위에 연필, 펜

어미 소와 새끼소
21 X 15.5cm 종이 위에 연필, 볼펜

여느 화가들이 쉽게 흉내 내기 어려운 불조(佛祖)의 엄숙하고도 숭엄한 기운이 짱짱하게 서려 있습니다. 더불어 딴딴하면서도 강렬한 표정에서 뿜어져 나오는 회화성이야말로 필설로는 형언하기 어려운, 언어도단의 경지를 드러내고 있기도 합니다.

소묘 '새(1983.5.12)'에서는 세밀하고 정교한 선묘의 처리로, 소묘 '고양이'에서는 야멸차고 매서운 눈매의 묘사로 생동하는 필선의 맛을 제대로 살려내고 있습니다. 소묘 '범'은 김홍도(金弘道)와 강세황(姜世晃)이 합작한 '송하맹호도(松下猛虎圖)'의 호랑이 부분을 모사해 그린 것으로, 화가가 가졌던 전통화에 대한 관심의 일면과 임모 및 해석의 과정을 보여주고 있습니다. 소묘 '새의 연구'의 화면 왼쪽에 그린 새의 발이나, 소묘 '어미 소와 새끼소'에서 화면의 위쪽에 따로 그려본 소의 눈매 등에서는, 대상의 내용과 분위기를 생생하고 적확하게 묘사하기 위해 그가 기울인 형태에 대한 고민의 일단(一端)을 슬쩍 감지해 볼 수도 있습니다.

의자에 걸터앉은 채 헌 신발을 고치고 있는 신기료장수와 그 주위에 늘어놓은 수선 용구들을 그린 '통영(1951.5.14)'이나 진주 문산(文山)의 냇가에서 빨래하고 있는 아낙네들과 그 옆에 있는 한 소녀의 모습을 그린 '문산(1952.11.2)' 등의 연필 소묘는 6.25 당시 일반 서민들의 생활상을 핍진하게 묘사하고 있습니다. '문창살', '단청문(丹靑文)', '아산 맹씨 행단(牙山 孟氏 杏壇)' 등의 소묘는 전통적 대상, 특히 건축물과 연관된 전통 소재에 대한 화가의 깊은 관심을 반영하고 있습니다. 소묘 '누드(1973.5.8)'는 부드러움과 각진 양상이 혼재되어 있는 선조를

통해, 전체적으로는 흐르는 듯 평활하면서도 간간이 포인트를 느끼게 하는 형태감을 뽑아 내고 있습니다. 이러한 나녀들의 도상은 이후 채색화에서는 붉은 색채의 몽롱한 선의 흐름 을 통해 야릇한 색기(色氣)와 무속적 기운을 풍기는 양상으로 진화해 나가게 됩니다.

마지막으로는 인도 여행(1982.2.11-1982.3.2) 중에 그린 소묘가 있는데, 화가가 문 예진흥원전(1984) 전시 초대장에 손수 '모시 여 기다립니다. – 잘생긴 것은 내 나라의 옛에 서 찾고, 마음을 인도에서 보고, 그것들을 그 린 나의 어리석은 그림들을 선보이오니 … ' 라 고 적었듯, 인도에서 받은 인상은 그의 말년작 에 결정적인 영향을 미쳤다고 볼 수 있습니다. 그 중에서도 '인도 여인들(1982.3.2)'을 그린 소 묘에서는 필선의 유려함과 부드러움이, '열반 (1982)'을 그린 소묘에서는 경건한 종교적 분위 기가 돋보입니다. '인도 1(1982)', '인도 2(1982)', '인도 군상(1982)' 등의 소묘들에서는 힌두 신 들의 밀교적 분위기나 남방의 이국적 정취를 한껏 느껴볼 수 있습니다. 화가는 아그라, 산 치, 아잔타, 엘로라, 칼라 동굴, 카트만두, 룸비 니, 다질링, 부다가야 등에서 중요한 불교 유적 지와 힌두 사원, 회교 사원들을 두루 돌아보 며, 붓다 깨달으신 자리, 붓다의 깨달은 곳 탑, 산치 대탑, 사르나트의 다메크 대탑, 부다가야 의 정각산, 엘로라 제10굴 부처님, 열반에 든 석가모니, 힌두 신들의 조각, 코끼리, 불두(佛

인도 여인들
25.7 X 17.1cm 종이 위에 연필 1982

열반
25.5 X 16.8cm 종이 위에 연필 1982

03年33

인도 1
25.2 X 16.5cm 종이 위에 연필 1982

頭), 인도 고전 무용, 인도의 모자(母子), 수도자 등의 다양한 도상을 그렸습니다. 이 전체 소묘들은 나중에 '탁몽', '출가', '항마', '열반', '나란다 대학 옛터', '힌두 신' 연작, '혜초 스님', '청담 스님', '칼리' 등의 모티브가 된 것들입니다.

한 화가의 평생 그린 소묘 대부분을 한 번에 모아서 본다는 것은 흔히 조우할 수 있는 미술적 사건이 아닙니다. 안광(眼光)이 지배(紙背)를 철(徹)하는 공력으로 이 소묘들 전부를 낱낱이 뜯어보면서, 박생광이라는 화가가 다루어 왔던 회화의 소재들과 예술적 진행 과정은 물론 그가 만년에 이룩해 낸 경이로운 불연속적 도약이 어디에서 기인하고 있는지를 개략적으로 살펴보았습니다. 한 예술가가 누십년(累十年)에 걸친 내공으로 민족적 소재와 동아시아적 영기(靈氣)를 담아 마지막 노년의 투혼을 불사른 작업의 기초가 되었던 그 낱낱의 편린들을 통해, 예술을 관통하는 핵심과 근원으로서의 소묘를 새삼 다시 생각해 보게 됩니다.

다시 모더니스트, 신학철

한국현대미술 화제의 작가 신학철(申鶴澈) 전(展)
2014. 5. 13 - 6. 29 · 김해문화의전당 윤슬미술관

전시도록에 수록했던 평문을 필자(김동화)가
부분적으로 수정, 보완하여 본 책자에 재수록함

민중미술 1세대 대표작가인 신학철 화백은 1970년대 초반의 전위그룹인 '한국 아방가르드 협회(이하 AG)'에 참여하면서 작가로서의 시작을 모더니스트로 출발했지만, 1980년대 초부터 발표하기 시작한 '한국근대사' 및 '한국현대사' 연작으로 민중미술이라는 한국현대미술사의 중요한 흐름 속에서 사적(史的)인 맥락을 확보한 기념비적 작가로 자리매김하게 되었다. 그는 한국의 1970년대와 1980년대를 관통해 온 모더니즘과 민중미술이라는 양대 사조를 모두 섭렵한 특이한 이력의 작가로, 회화의 형식논리와 사변적 이론 확립을 중시하던 홍대 출신의 당대 주류 작가집단에서 자신의 몸을 빼내, 현실에 대해 발언하고 시대의 리얼한 현장성을 표출하는 작업 속으로 뚜벅뚜벅 진입해 들어갔다. 대부분의 민중미술 계열의 작가들이 민족적 형식에 관심하며 이를 통해 민중적 내용으로 들어가려고 했던 것과는 달리, 그는 기괴한 초현실적 분위기, 남근이나 살상용 무기로 상징되는 마초(macho)적 야수성, 거대한 기계 구조물과 우람한 근육질 사이에 낀 피폐한 인간 군상들로 표상되는 가학–피학성의 내용에 상응하는 서구풍의 형식 – 콜라쥬(collage), 포토몽타쥬(photomontage), 포토리얼리즘(photorealism) 등 – 으로 장강(長江)의 물결처럼 도도하고도 유장한 한국 근, 현대사의 흐름을 모뉴멘털한 하나의 매스(mass)로 구조화하며 시간의 공간화를 구현해 내었다. 시간의 육화(肉化)라고까지 할 수 있는 이 시간적 공간 속에 역사의 질곡이 서린 개별 사건들을 차례로 삽입, 배치하고, 그 틈새에 민중의 집단적 무의식(collective unconsciousness)과 리비도

에너지(libidinal energy)를 하나하나 용해시켜 가면서, 자신에게 주어진 회화적 태스크(task)를 해결해내고 있었다.

그는 민중미술 작가들 중에서도 조형 과정의 구축성에 대한 예민도가 특별히 남다른 편인데, 순수한 미적 관념의 추구가 아닌 실체로서의 현실 그 자체를 드러내는 것을 작업의 핵심으로 여기는 화가의 경우에 있어, 쌓아올리면서 만들어가는 요소들이야말로 현실의 내용들을 효과적으로 표현할 수 있는 가장 적합한 형식이라고 생각해 볼 수도 있다. 왜냐하면 이러한 화면 구성은 다양한 종류의 스토리를 압축적으로 담아낼 수 있을 뿐 아니라, 그 스토리들의 조합 자체가 결과적으로는 하나의 조형적 완결성을 지향하기 때문이다(사실 작업이 설명적 혹은 서사적으로 된다는 것이야말로 조형예술의 분야에서는 치명적인 약점으로 거론될 수 있다. 그러나 그의 작업에서 미시적 서사 요소들의 총합이 거시적으로는 결국 서사보다는 조형의 수월성(秀越性)을 지향하는 방향으로 진행된다는 점은 극히 아이러니컬한 사실이다). 즉 미시적으로는 내용의 완결성을, 거시적으로는 형식의 완결성을 동시에 지향할 수 있다는 특유의 이점이 있는 것이다. '한국근대사' 연작의 경우는 이러한 한 전형을 보여주는 대표적인 작례(作例)라 하겠다. 또한 AG의 활동 시절부터 익혀왔던 오브제적인 제시나, 콜라쥬를 통한 합성 및 변형 등의 작법은 그 이후에도 폐기되지 않고 그대로 계승되어, 현실적 상황을 전달하는 수단으로서의 역할을 계속 담당하게 된다. 화가는 특히 대상이 지닌 오브제로서의 속성에 주목하면서 작업을 진행해 왔는데, 사물을 있는 그대로 받아들인다는 오브제적인 속성은 후에 특정 사건들과 관련된 사물(오브제)인 사진 자료들 – 이를테면 전두환의 얼굴이나 6월 항쟁 장면 등 – 을 통해 군부독재나 독재정권의 정치적 억압을 극적으로 표현하는데 활용되었다.

작가의 정치, 사회사적 관점을 극명하게 드러내고 있는 '한국근대사'와 '한국현대사' 연작의 경우, 과거로부터 현재에까지 이르는 시간의 흐름을 위아래로 긴 종적 화면구성을 통해 시각화하고 있는 반면, 서민들의 생활사를 그려낸 '한국현대사─갑순이와 갑돌이(1998-2002)(fig.1)' 등의 경우, 횡으로 펼쳐지면서 점차 확장되는 방식으로 화면이 구성되고 있다. 이 작품 속에 등장하는 장삼이사(張三李四)로서의 대중들은 거대한 억압기제에 짓눌리면서도 이를 뚜렷하게 인식하지 못하는 우민화(愚民化)된 양상을 띠기도 하지만, 다른 한편으로는 그들의 내면으로부터 역사의 물줄기를 바꾸는 드라마틱한 힘과 에너지가 발원되어 종내에는 이것이 현실 사회의 지금─여기(here-now)로 격렬하게 분출되는 중대한 지점에 있기도 하다. 작가의 표현을 빌자면, 이 작업들에는 '역사의 진행에는 의식을 아무리 집어넣어도

125

fig.1 한국현대사-갑순이와 갑돌이
122 X 200cm X (16) 천 위에 유채 1998-2002

fig.2 한국현대사-갑순이와 갑돌이
83.2 X 14.8cm 종이 위에 포토몽타쥬 2014

그 기저에 작용하는 무의식이 훨씬 근본적이며 중요하게 존재한다는 지점이 분명하게 드러나고 있는 것이다. 생각하지 않아도 나오는 것, 잘 설명될 수 없지만 표현되는 것, 그런 보이지 않는 힘들이 감성적 강렬함과 함께 작품 속에 단단하게 내장되어 있는 느낌이었다. 이러한 본능적인 무의식적 요소들로는 울퉁불퉁한 근육질과 서로가 서로를 찌르는 칼로 대표되는 폭압적 공격성(aggression), 여근 속으로 삽입된 남근과 사출되는 정액 그리고 남녀의 입맞춤으로 상징되는 성적 본능(sexuality) 등이 포함된다. 그에게 있어, 화면에 등장하는 모든 대상(object)들은 욕동의 연장(extension)에 다름 아니다. 이런 맥락에서 본다면 그의 작품 속 대상 개념은 관계(relation)보다 욕동(drive)을 중시한다는 점에서 지극히 프로이디언(Freudian)적이다.

작가는 다작을 하지는 않았지만, 시대와 현실을 반영하는 중요한 대작들을 남겼다. 나는 민중미술 계열의 작가들 중에서도 신학철과 오 윤(吳 潤)의 경우, 다른 작가들보다 한층 더 특별하게 평가될 수 있는 어떤 요소들을 분명히 가지고 있다고 생각한다. 오 윤의 경우, 민족적 양식을 통해 보편적 조형원리에 도달한 점, 기와 운동감을 발하는 특유의 떠낸 듯한 선각(線刻)으로 우리 민족 고유의 한과 신명을 표출해 낸 점 등에 주목할 이유가 있고, 신학철의 경우, 모더니즘적 외래 사조의 수용과 자기화라는 어려운 과정을 통과하면서 내면의 무의식적 요소들을 시간의 추이에 따라 중층으로 배열해 나가는 독특한 양식을 창안한 점, 또 이 양식을 통해 역사라는 서사구조를 조형으로 승화시켜 낼 수 있었다는 점 등에 주목할 필요가 있다.

　　우리나라 미술에서의 리얼리즘은 1922년 조직된 '염군사(焰群社)'와 1923년 조직된 '파스큘라(Paskyula)'가 결합해 1925년 8월에 결성된 '조선 프롤레타리아 예술가 동맹(KAPF)'을 통해 싹트기 시작했다. 그러나 당시 사회주의적 사실주의 계열의 작품으로 단지 몇몇 삽화류의 시사만화나 포스터, 판화 등만이 알려져 있을 뿐, 현재까지 유존되고 있는 본격적인 조형예술품으로서의 회화 및 조각 작품은 거의 전무한 실정이다. 당시 미술계에서 이러한 흐름을 주도하던 김복진(金復鎭), 안석주(安碩柱), 윤희순(尹喜淳) 등의 작가나 평자들의 경우, 사회주의의 이념적 수용과 이를 통한 현실 비판적 문제 제기에는 일정수준 도달하고 있으나, 이를 조형적, 양식적 수준에까지 성취해내는 데에는 결과적으로 실패하고 말았다. 그 후 해방 이후 6.25 전후까지 좌, 우익의 대립이 첨예하던 시기에 활동하다가 월북한 좌익계열 작가들 – 길진섭(吉鎭燮), 김용준(金瑢俊), 김주경(金周經), 배운성(裵雲成), 임군홍(林群鴻), 정현웅(鄭玄雄) 등 – 의 작업에서도 좌익의 이념적 성격이나 특징이 뚜렷이 드러나는 작품들은 실상 희소하며, 당시 우익계열 작가들과의 조형적 차별점도 사실은 찾아내기가 어렵다. 그러나 이들 중, 해방공간의 혼돈과 격동을 서사적 구성으로 담아낸 '군상' 시리즈를 제작한 이쾌대(李快大)의 경우, 거대한 스케일과 구축적 양식화의 측면에서는 이전의 어느 작가도 도달하지 못했던 놀라운 수준의 성취를 보여주고 있다(한국의 사회주의적 미술 현상에서의 사실성–KAPF에서 민중미술까지, 김재원, 한국미술과 사실성(눈빛) p143–171 일부 참조). 그로부터 약 20년 이상이 지난 1969년에 결성된 '현실동인'으로부터 1980년대의 '현실과 발언', '광주자유미술인협의회', '임술년', '두렁' 등으로 이어지는 민중미술 작가군에 이르러서야 군부독재와 민주화, 독점자본과 비인간화, 통일과 전통문화의 회복 등 당대의 현실인식에 기반한 제 문제들을 비로소 조형적으로 다루어낼 수 있는 단계에까지 이르게 되는데, 이 흐름들 속에서도 서사적 조형화의 측면에서 가장 탁월한 성취를 보여주었던 작업은 단연 신학철 화백의 '한국근대사' 연작이었다. 이 작업들은 해방공간에서 이쾌대가 성취한 조형적 유산을 발전적으로 계승하고 있을 뿐 아니라, 그 이전 한국의 사회주의적 사실주의 회화에서 결여되어 왔

던 내용의 측면에 있어서도 당대의 구체적, 역사적 현실과 이에 대한 비판의식을 그 형식요소 안에 명확히 노정(露呈)하고 있다는 점에서 한국 리얼리즘 회화의 역사에 한 획을 긋는 기념비적 위상을 점하게 된다. 이쾌대의 '군상' 연작의 경우, 수평적, 병렬적 구성을 통해 인물들이 역사의 시공간 안에서 겪고 있는 사건들의 역동적 분위기와 손에 잡힐 듯한 구체적 사실감을 마치 알몸처럼 나이브하고 드라마틱하게 드러내고 있는 반면, 신학철 화백의 '한국근대사' 연작은 수직적, 압축적 구성을 통해 수많은 인물과 사건의 다채로운 교직(交織)으로 이루어진 서사의 나신 위에 모던하고 세련된 블랙 앤 화이트(black and white)의 의상을 입힘으로서 이전 시대와 비교할 때 형식 측면에서도 한층 정제된 양상으로의 진행을 보여주고 있다. 이것은 그의 1970년대 모더니스트로서의 작가적 경험과 밀접하게 연관되어 있다. 이후 '한국현대사' 연작으로 진행하면서 일부 작품들 – '한국근대사—누가 하늘을 보았다 하는가 (1989)', '유월항쟁과 7·8월 노동자 대투쟁도(1991)' 등 – 에서는 붉은 색조가 화면의 주조로 등장하게 된다. 언젠가 작가는 부장품들 – 예컨대, 금이나 다이아몬드 같은 광물질들 – 은 대개 무덤에서 나오는 것으로, 그 영원성에도 불구하고 오히려 역설적으로 죽음의 문화를 상징하는데, 이는 땅속에서 만들어진 것이며, 그 곳 심부(深部)에서 용융되어 끓어오르는 마그마, 꺼지지 않고 영원히 타는 지옥 불, 현대 문명의 사악한 에너지 등과 상통하는 측면이 있다는 내용을 한스 제들마이어(Hans Sedlmayr)의 글에서 본 적이 있다고 말했다. '한국현대사' 연작의 땅으로부터 공중으로 치솟는 레드(red)는 이러한 진술의 맥락과 밀접한 연관이 있어 보인다.

작가의 작업 전체를 일이관지(一以貫之)하는 가장 중요한 개념은 자생성과 의식성의 문제이다. 그는 이 개념의 틀로 사회주의와 자본주의 체제에 대한 이해에 접근하고 있었다. 사회주의는 유물론에서 시작되었으나, 레닌, 스탈린, 마오쩌뚱(毛澤東) 등의 소수 지도자들을 전지전능한 존재로 교조화, 무오화(無誤化)함으로서, 이들 지도자의 의식이 전체 민중들에게 절대화 되어버렸다는 것이다. 물질의 자생성이 의식의 절대화로, 유물이 반유물로 전위(轉位)된 셈이다. 지도자의 의식이 민중들에게 무비판적으로 강요되고, 민중들의 자생적 에너지와 물질적 욕망은 저급한 것으로 억압되면서, 자생성에 비해 의식성이 비대화되었다는 논리이다. 역으로 자본주의는 인간 주체의 자율성과 자유, 평등과 같은 의식의 개화로부터 출발하였기에 본래는 반유물적이었다. 그러나 산업혁명, 신자유주의 등의 진행에서 볼 수 있듯, 자본의 힘이 극대화되면서 마침내는 오히려 유물화로 귀결되고 만다. 자본주의는 의식성에

서 출발하였으나, 거대자본이라는 물신(物神)과 이 물신을 향한 욕망의 자생성이 애초의 의식성을 압도해 버린 셈이다. 그는 '자본주의가 일면 사나운 짐승처럼 잔인하고 무자비하다'고 했다. 그렇다면 자본주의를, 재벌을 어떻게 제어해야 하는가? 그럼에도 그는 재벌의 해체에는 반대했다. '우리나라 재벌들이 가진 에너지가 질적으로는 사악하지만 양적으로는 엄청나지요. 만일 나쁘다는 이유만으로 이 거대한 에너지 덩어리를 전부 제거해 버린다면, 사회주의 체제에서처럼 의식만 남고 물질이 없어지게 될 겁니다'라고 답했다. 욕망에서 오는 자생성이 사라진다는 것이다. 그는 자본에 대한 욕망이라는 수성(獸性)의 에너지를 살려내면서도, 동시에 이를 조련하여 순치시키는 것을 이 시대에 부여된 중요한 과제로 여기고 있었다. 북한의 경우도 지도자의 과도하게 절대화된 의식을 지워나가면서 민중들의 무의식적 욕망과 힘을 되살려내어야 하는데, 지금은 남북 모두 자생성과 의식성에서 공히 불균형의 상태에 놓여 있으며, 그러기에 새롭고 적절한 균형점을 찾아야 한다는 점을 작가는 강조하고 있었다.

자생성과 의식성의 상대적 비율을 결정짓는 핵심 변수는 무의식(unconsciousness)이다. 무의식이 커지면 자생성이 확장되고, 의식이 커지면 의식성이 확장된다. 무의식은 욕동이며, 그 자체로서 에너지와 등가이다. 역사의 진행과 발전은 이 무의식 에너지의 흐름이며, 이것은 한(恨)과도 연관된다. 또한 갑순이 갑돌이 같은 갑남을녀(甲男乙女) 한 사람 한 사람들에게서 유래한 에너지의 총합이 바로 한국의 근대 100년을 추동한 힘이며, 작가 작업의 가장 중요한 모티브인 것이다. 작가가 그리고 있는 것이 표면적으로는 역사의 기록들 같지만, 더 깊이 들어가면 실은 그 역사를 추동하는 보이지 않는 욕동 에너지에 대해 발언하고 있는 것이다. 그에게 있어 리얼리즘이란 쿠르베(Gustave Courbet)의 방식처럼 있는 그대로를 묘사하는 것이 아니라, 현실에서 오는 느낌과 눈에 보이지 않는 세상의 구조까지도 함께 조형화하는 것이며, 이것이 가시화되는 과정에서 그림이 표면적으로는 마치 초현실주의적으로 보인다는 것이다. 즉 초현실적 요소처럼 보이는 내용들이 실은 거대하고 추악하고 야만적인 에너지라는 비가시적, 무의식적 실체에 대한 가장 리얼한 묘사이기 때문에, 초현실적으로 묘사되는 내용들이 결코 실체가 아니라고 할 수 없다는 것이다. 나 역시 넓은 의미에서, 그리고 더 진실한 의미에서 이러한 초현실적 개입이 만들어내는 세계가 통상적 의미의 리얼리즘보다 실재로서의 리얼리즘에 더 가깝다는 견해에 전적으로 동의한다. 쾌락원리(pleasure principle)와 일차과정사고(primary process thinking)가 지배하는 무의식의 세계에 초현실적 판타지의 요소가 없을 수 없기 때문이다. 또한 작가는 자신의 작업에 나타나는 남근적 성상(性像), 거대한 기계, 사나운 야수 등에 대해서도 객관적 실제 현상이 형상으로 전치된 것일 뿐, 자신의 내적 요

소가 표현된 것이라거나 자신의 성적 아이덴티티나 무의식적 공격성이 표출된 것으로 보아서는 안 된다고 했다. 자신의 작업에 등장하는 것들은 사진이든 실물이든 그것이 무엇이든, 인지의 측면에서는 하나의 동일한 오브제이자 실재이며, 그것이 실재이므로 단순히 자신 안에 있는 눈에 보이지 않는 심리적 요소로만 – 혹은 이미지나 상징과 같은, 실재가 아닌 추상이나 실재를 대체하는 어떤 것으로만 – 그림 속 형상을 설명하는 것은 옳지 않은 것 같다고 했다. 그러나 이는 전적으로 동의하기는 어려운 견해이며, 어느 작가의 경우라도, 특히 이처럼 상징적 구성을 갖춘 형상에는 작가의 개인적 무의식 혹은 집단적 무의식이 발현된 것이라고 볼 수밖에 없는 지점이 있다. 꿈이 이루어지는 과정에서 응축(condensation)이나 전치(displacement), 상징화(symbolization) 등의 방어기제를 통해 원래의 무의식적 욕동이 의식되지 못하도록 위장되어 표현되는 것과 마찬가지로, 작가가 구축한 형상에는 그 자신과 집단의 무의식적 욕동이 위장되어 나타나고 있는 것이다. 다만 그가 표현하는 내용이 전적으로 어린 시절의 무의식만의 것은 아니며, 살아온 과정에서 축적한 의식이 이러한 실재로서의 형상 요소의 정립에 기여한 바가 있기에, 그가 무의식 외의 의식 요소를 크게 강조하고 있다는 정도로 이해해 볼 수는 있을 것이다. 나는 자생성과 연관된 무의식은 물론이지만, 의식성과 연관된 이 의식의 요소가 추후 신학철의 작업에서 매우 중요한 역할을 담당할 것으로 기대하고 있다.

fig.3 변신
19.8 X 35.5cm 종이 위에 포토몽타쥬
1997

나는 신학철의 에스키스들 다수를 개인적으로 수장(收藏)하고 있다. 그 동안 부산에서 작가의 작품을 꾸준히 소개하고 취급해 온 갤러리 인디프레스(INDIPRESS)의 김정대(金正大) 대표가 내 컬렉션의 취지를 십분 이해하고, 나를 돕겠다는 차원으로 작가에게 개인적으로 부탁해서 처음에는 2점을 받아 전해주었다. 그 중 한 점은 1997년 7월 8일 작인 '변신(fig.3)'이라는 제목의 작품인데, 3장의 사진 이미지를 카피한 후에 부분적으로 잘라, 이것을 다시 검은 바닥종이 위에 붙인, 사이보그(cyborg)나 야수의 느낌을 강하게 풍기는 포토몽타쥬 계열의 작업이다. 소처럼 보이는 동물의 몸통과 다리, 오토바이처럼 보이는 기계의 체부, 늑대나 개처럼 보이는 동물이 입을 벌린 채 이빨을 드러내고 있는 모습 등 3개의 이미지를 조립, 결합한 작업으로, 1982년 작인 '한국근대사–8'과 부분적으로 유사한 양상을 보이고 있다. 작가는 한때 월간 여성잡지 등에서 이미지를 구한 후 이것을 복사해 흑백의 이미지를 만드는

fig.7 한국근대사–종합(4)
23 X 78.5cm 종이 위에 연필 1983

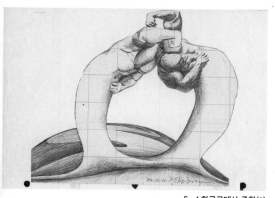

fig.4 한국근대사-종합(1)
27 X 19.5cm 종이 위에 펜 1982

작업을 시도했는데, 카피된 이미지에서 풍기는 느낌을 좋아해서인지 복사기를 이용, 원래 이미지를 확대, 축소시키고 이들을 조합하는 방법으로 큰 작품들을 만들기도 했다. 작업에 복사기를 활용하면서부터 그 이후로는 거의 데생을 하지 않았기 때문에, 현재 작가에게 남아있는 '한국근대사' 이후 시기의 데생 작품은 거의 없다고 한다. 작가가 자신의 집에서 김 대표에게 건네준 나머지 한 점은 '한국근대사-종합(1983)(fig.9)'의 몇 점의 초본들 중에서 가장 나중에 제작된 것(fig.7)이었다. 작품을 넘겨주던 그 날(2010.5.5), 화가는 그림의 뒷면에 자신의 서명을 남겼다. 작가는 이 그림 외에도 몇 점의 '한국근대사-종합(이하 '종합') 에스키스들이 분명히 집에 있었는데, 이사하면서 어디에 두었는지 도무지 찾을 수가 없었다고 했다. 그래서 초벌로 그렸던 나머지 데생들이 마저 발견되면, 김 대표를 통해 다시 내게 연락을 주기로 했다.

그 후, 약 3년이 지난 2013년 3월 16일, 나는 김 대표와 함께 작가를 처음으로 대면하게 되었다. 장소는 장안동 현대홈타운 아파트 – 작가의 댁 – 근처에 있는 한 식당(흥부골)이었다. 함께 저녁 식사를 하고 근처의 호프집(만식이 호프)으로 자리를 옮겨 새벽 4시까지 있었는데, 그 자리에서 작가는 3년 전에 찾지 못했다던 데생 4점을 최근에야 찾았다며, 안산 경기도미술관에서 열리는 '사람아, 사람아' 전(신학철, 안창홍 2인전) 오프닝 날(2013.4.4) 그 작품들을 내게 전해주겠다고 했다. 오프닝 당일에는 많은 작가, 화상, 평론가들 – 신학철, 안창홍(安昌鴻), 김용태(金勇泰), 주재환(周在煥), 장경호(張慶昊), 박불똥(朴相模) 내외, 성완경(成完慶), 최석태(崔錫台), 김정대 등 – 이 참석했고, 나는 약속대로 그날 전시장에서 4점의 에스키스 모두를 작가로부터 건네받았다. 저녁에는 인사동으로 자리를 옮겨, 세 곳의 가게들(낭만, 유목민, 무다헌)을 차례로 거치며 뒤풀이를 하기도 했다.

이 날 가져온 에스키스들 가운데 제작 시기가 가장 빠른 것은 일제강점기와 해방을 지나며 분단된 남과 북이 서로 엉겨 있는 장면 – 이것은 나중에 '종합' 하단의 일부인, 남과 북이 서로를 칼로 찌르는 도상으로 바뀐다 – 을 묘사한 그림(fig.4)이다. 이 그림은 1982년 12월 12일 늦은 밤, 당시 작가가 미술교사로 재직하던 남강고등학교의 숙직실에 혼자 우두커니 앉아 있다가, 문득 떠오른 작품의 구성과 연관된 발상들을 종이

위에 처음으로 옮겨 본 에스키스로, '종합'의 최초 모티브가 되는 도상이다. 그 다음의 것은 '종합'의 하단부 2/3에 해당하는 에스키스이고, 나머지 2개가 상단부 1/3에 해당하는 에스키스들이다. 처음(fig.5)에는 속옷 상의를 벗어던지려는 몸짓으로 상단부 1/3을 처리했다. 이 상단부 1/3에 해당하는 유화 작품(130 X 130cm, 1983.8.12)(fig.8)은 실제로 시각적 강렬함에 있어서는 최종의 도상을 능가하고 있는데, 작가에 의하면, 남녀 간의 성기 결합은 남과 북이 부부와 같이 하나가 된다는 의미를 담고 있으며, 속옷 상의를 벗어던지는 몸짓은 외세의 굴레와 질곡의 역사를 떨쳐낸다는 의미를 담고 있다고 했다. 그런데 작가의 아내가 아래 부분의 남녀 성기결합 장면이 너무 노골적이어서 남우세스럽다며, 한 번 다르게 그려보라고 작가에게 권했다고 한다. 아내의 검열(?) 때문에 결국엔 남녀가 키스하는 장면이 상단부 1/3의 최종 도상(fig.6)으로 낙점(?)을 받게 되었다고 하는데, 에스키스의 최종 도상은 - 유화 작품에서 키스하는 두 남녀의 아랫부분이 백두산 천지로 그려진 것과는 달리 - 키스하는 두 사람의 아랫부분이 연화대좌의 형상으로 처리되어 있다.

이 4점의 에스키스는 작가의 데생들 중에서도 매우 중요한, 어찌 보면 데생으로서는 가장 중요한 작품들이다. '한국근대사' 시리즈 중에 가장 대표적인 작품을 들라면 '돼지머리'라는 별칭으로 알려져 있는 '한국근대사-3(1981)(fig.10)'과 '종합', 이상의 두 점을 꼽아야 할 터인데, 그 중에서도 작가의 작업 에너지가 가장 왕성하게 투입된 작품을 딱 한 점만 들라면 아마도 '종합'을 꼽아야 할 것이다. 그는 보통 데생을 남기지 않고 캔버스 위에 바로 작업을 하는 경우가 많았는데, '종합'을 제작할 때는 조형의 발상 과정에서부터 상당한 고민을 했고, 그 때문에 이 작품의 경우, 작가로서는 극히 이례적으로 초본을 남기게 되었던 것이다. 하단부 2/3의 주요 모티브는 유화 작품의 그것과 거의 동일한 구성을 보여주고 있다. 발기된 채 삽입된 남근의 이미지, 근육질의 단단하고 우람한 남성의 상체, 오토바이와 그 아래 깔린 인물의 하체, 칼을 쥔 채 서로를 찌르는 사람들의 손과 몸 등의 이미지는 큰 틀에서 유화 작품의 그것과 전혀 다르지 않았고, 이 큰 구도 안에서 화면의 내용을 구성하는 수많은 인물들의 이미지가 하나하나씩 삽입되어져 갔음을 유추할 수 있었다. 또한 상단부 1/3의 경우에는 작가가 처음에 구상했던 도상과 최종적으로 결정한 도상 모두를 보여주고 있다. 이 초본들은

fig.5 한국근대사-종합(2)
22.9 X (45.7+22.9)cm 종이 위에 볼펜, 연필 1983

fig.10 한국근대사-3
100 X 128cm 천 위에 유채 1981

작가의 대표작인 '종합'이 어떤 발상의 흐름을 따라 진행되어 나갔는지를 명쾌하게 보여주는, 사적(史的)으로 대단히 중요한 작품이기에, 개인적으로는 작가의 일반 유화 작품들의 미적 가치수준을 훨씬 뛰어넘는 측면이 있다고 평가한다. 피카소로 치자면, '아비뇽의 처녀들'이나 '게르니카'의 데생 작업에 해당하는 정도가 된다는 뜻이다.

'종합'에 대해 유홍준(俞弘濬)은 '신학철의 작품에 대한 나의 비평적 증언'이라는 글에서 하기(下記)의 내용을 기록해두고 있었다. 분량이 적지 않음에도, 이 내용이 '종합' 에스키스의 의미와 중요성을 단적으로 설명해 주고 있기 때문에, 아래에 인용한다.

fig.6 한국근대사-종합(3)
22.9 X (45.7+23.2)cm 종이 위에 볼펜, 연필 1983

신학철이 우리에게 작가로서 강렬한 인상과 신선한 충격을 준 것은 '한국근대사-3'이었다. 그림의 윗부분이 돼지의 비명으로 마무리되어 있기 때문에 '돼지머리'라는 별명이 붙은 작품이다. 지금도 신학철은 이 '돼지머리'에 강한 애정을 갖고 있다. 그로서는 본격적으로 현실 문제를 다루기 시작할 무렵의 작품이었기 때문에 '홍대논리' - 그는 강요된 모더니즘적 사고를 이렇게 말한다 - 와 싸우면서 어떤 때는 신나서 그리다가, 어떤 때는 과연 이렇게 해도 괜찮을까 회의도 하면서 그린 작품이기 때문에 가장 즐거웠고 또 가장 고통스러웠던 작품이 이 '돼지머리'라고 한다. 그리고 첫 개인전 이후 이 그림에 대한 호응에 힘입어 한번 본격적으로 이 주제를 다시 다뤄보겠다고 착수한 것이 '한국근대사-종합'이었다.

'종합'은 '돼지머리'와 여러 면에서 달랐다. 우선 스케일이 비교가 안 된다. '종합'은 높이 4미터, 폭 130센티미터의 대작이다. 이 대작을 위하여 그는 별도의 작업실이 필요했지만 여의치 않아 그의 화실 천정높이 3미터 정도까지 그리고 나서 윗부분을 이어 붙였다. 그림에 등장하는 사건의 인물도 이루 헤아릴 수 없을 만큼 장대한 스팩타클을 보여준다. 여기서 보여준 우리 역사의 어둠과 혼란, 비극적 상처들은 처절의 극을 달리며, 가슴팍으로 파고드는 쥐는 돼지의 비명 못지않게 끔찍한 상황이고 아픔이다. 우리의 분단 상황을 그는 이렇게 표현했던 것이다.

둘째는 '종합'은 '돼지머리'와 달리 분단 상황을 그리는데 그치지 않았다. 여기서 한발 더 나아가 분단을 극복하는 통일에의 의지를 담아낸 것이다. 그만큼 신학철의 역사의식은 진전됐다고 말해도 좋을 것이다.

그러나 상단부를 형성할 통일에의 의지를 어떻게 형상화시킬 것인가라는 문제가 대단히 어려운 조형적 과제였다. 하단부까지는 사건의 사진을 몽타쥬하면서 우리 근대사를 생생하게 복원시켜 놓았고, 또 가슴

을 파고든 쥐라는 상징적 설정까지 마친 그 다음을 또 시작해야 한다는 어려움이었다. 그는 이 고민을 해결하는데 <u>1년 반</u>이라는 시간을 보내야 했고, 무수히 지우고 다시 그리는 고통을 겪어야 했다.

①<u>처음에는 속옷을 벗어던지려는 몸짓을 그렸다.</u> 그것 자체로는 그림이 될 듯 보이기도 했지만, 여기에는 떨어진 것이 만난다는 감동이 풍기질 못하는 것이 흠이었다. 그래서 윗부분은 다 지워지고 원위치했다. 만남! 통일은 만남이다. 만남을 강렬하게 표현할 수 있는 것은 무엇일까? 어떻게 만나는 것이 떨어지지 않는 혼연일체의 만남일까? 더욱이 남과 북의 만남에는 환희가 동반되는, 더는 떨어져서는 안 된다는 다짐이 있는 만남이어야 하지 않는가? 그렇다면 사랑으로 만나는 것이다. 그래서 ②<u>결혼하는 그림을 그렸다.</u> 그러나 이렇게 되고 보니 뭔가 화끈하게 끓어오르는 힘이 없다. 설명은 되지만 감동이 죽는다. 그는 다시 지웠다.

이번에는 불타는 정열을 동반한 사랑을 묘사하기로 마음먹었다. ③<u>한 쌍의 남녀가 성적으로 결합하는 화끈한 섹스 장면으로 상단부를 마무리시켜 보았다.</u> 그려놓고 보니 윗부분의 이미지가 너무 강하여 아래쪽이

fig.8 한국근대사-종합(초본 상단)
130 X 130cm 천 위에 유채 1983

fig.8 + fig.9의 하단부 2/3 : 한국근대사-종합(초본)
130 X 390cm 천 위에 유채 1983

눈에 들어오질 않는다. 그는 미련 없이 지우고 다시 시작했다.

이렇게 지우고 다시 그리고 하는 과정에서 그는 이런 결론을 도출해가고 있었다. 통일에의 의지는 만남이며, 살이 부딪히는 사랑의 만남이어야 한다는 생각이다. 이것이 주제를 상승시키게 표현할 방법을 찾고 있었다. 그러던 어느 날 신문에서 '어우동' 영화 광고를 보면서 강렬한 키쓰신을 보고는 그렇다! ④입맞춤으로 하자. 그것만으로 부족한 결합의 이미지는 성교장면을 아래로 깔고 그 사이에는 통일된 세계에서 일하는 사람들의 행복을 그리면 될 것 같다. 이리하여 '종합'은 완성되었다. 이 작품이 상하로 끊겨있는 부분에 발기된 남근이 위로 향해 뻗혀 있고, 그 위로 녹아 흐르는 액체가 그려 있는 것은 이것을 묘사한 것이며, 키쓰신은 '한국영화의 에로티시즘'이라는 책에서 찾아낸 가장 화끈한 사진을 이용했다. 완성까지 2년 6개월이 걸렸다.

이 증언은 그가 하나의 작품을 완성하기 위하여 얼마나 치열하게 사고하는가를 보여줌과 동시에 사변적, 논리적 사고가 아니라 감성적이고 형상적인 사고의 결과로 이끌어 가고 있음을 말해주는 좋은 예가 될 것이다.

fig.9 한국근대사-종합(최종본)
130 X 390cm 천 위에 유채 1983

fig.9의 상단부 1/3 : 한국근대사-종합(최종본 상단)
130 X 130cm 천 위에 유채 1983

* 유홍준은 '종합'의 상단부가 총 4단계(①,②,③,④)의 변화를 거쳐 완성된 것으로 기술하고 있으나, 신학철은 이를 부인하고 명확히 단 2단계(fig.5, fig.6)만을 거쳐 완성되었다고 진술하였으며, 유홍준은 '종합'의 전체 완성 기간을 2년 6개월로, '종합'의 상단부 완성 기간을 1년 반으로 기술 – 자신의 평론집 '80년대 미술의 현장과 작가들(1987, 열화당)' p57에 '한국근대사-13'으로 제목이 명기된 작품 '종합'을 1986년 작으로 표기함 – 하고 있으나, 신학철은 전체와 상단부 완성 모두에서 유홍준의 기술보다는 짧은 기간이 소요되었던 것으로 기억 한다고 진술하였다(이상은 필자가 신학철과의 면담(2013.11.2)과 전화 통화(2014.5.20)를 통해 확인한 내용임). 또한 '종합' 하단부(리움 소장) 캔버스 뒷면에는 제작년도가 '1982.12~1983.8.12'로, 초본 상단부(개인 소장) 캔버스 뒷면에는 '1983.8.12'로 표기되어 있다. 반면 최종본 상단부(리움 소장) 캔버스 뒷면에는 제작년도의 표기가 없다. 이로 보아, 작업의 발상부터 하단부와 초본 상단부를 모두 완성하는데 총 8개월의 기간이 소요 – 최초 에스키스(fig.4)의 제작 시점이 '1982.12.12'이며 '종합' 초본(하단부 + 초본 상단부)의 완성 시점이 '1983.8.12' 이므로 – 되었음을 알 수 있고, 최종본 상단부를 완성한 시점 – 작가는 "두 번째로 다시 그린 그 윗부분을 83년 말(末)이나 늦어도 84년 초(初)에는 완성했던 것 같은데…, 아니야 83년 말이 맞는 것 같아요"라고 진술 함 – 은 캔버스 뒷면에 제작년도의 표기가 없으므로 정확히 알 수는 없다. 그러나 작가의 기억과 진술을 존중해, 본고(本稿)에서는 '종합' 최종본(리움 소장)의 제작년도를 1983년으로 표기하였다.

* 신학철의 2단계와 유홍준의 4단계를 굳이 연관시켜 본다면, fig.5는 ①,②,③(특히 ①,③)에, fig.6은 ④에 대응 시킬 수 있다.

* 유화 작품 '종합'의 상단부 버전(version) 2종류를 서로 비교해 볼 때, 최종본 상단부의 경우, 작품이 가져야하는 보편성과 안정감과 조화로움이 더 크게 강조되고 있다면, 초본 상단부의 경우, 작가의 심사(心思)로서의 원시성과 역동감과 기이함이 더 강렬하게 표출 되고 있다. 최종본 상단부의 경우가 수많은 퇴고의 과정을 거친 고민의 최종 결정체라 는 느낌을 더 강하게 풍기고 있다면, 초본 상단부의 경우는 작가의 무의식에서 쑥 빠져 나온 듯한, 즉발적이고 스피디한 감흥의 미묘한 분위기를 더 강하게 내뿜고 있다. 정신기 구(psychic apparatus)에 비유하자면, 최종본 상단부는 갈등의 조정자로서의 자아(ego)의 형상에 더 가깝고, 초본 상단부는 타고난 욕동으로서의 원본능(id)의 형상에 더 가깝다. 특히 이번에 처음으로 공개되는 초본 상단부는 성적 요소의 도입을 통해 해방의 이미지 를 성공적으로 표현해낸, 미술사적으로 매우 희귀한 작례에 해당하는 작업이다. 한 시대 (1980년대)의 미술을 대표하는 신학철이라는 걸출한 작가의 많은 작품들 중에서도 그를

fig.11 돼지머리
13.4 X 18.1cm 종이 위에 펜 1972

fig.12 한국근대사-3 습작
50 X 74cm 종이 위에 콜라쥬, 채색 1981

fig.13 메이퀸 추락사건
34.5 X 51cm 종이 위에 콜라쥬, 채색 1971

표상하는 최고의 대표작이라 할 수 있는 이 작품에서 표출되고 있는 상이한 2 가지의 면모는 앞으로도 두고두고 미술적으로 회자될 수 있는, 매우 풍부한 일화(逸話)로서의 스토리들을 담지(擔持)하고 있다. 어쩌면 작품 '종합'은 이 2종류의 상단부 버전을 종합하는 과정을 통과하고 나서야 비로소 종합적으로 해독될 수 있으며, 이 둘 사이의 상보(相補)적 기제를 통해서야 비로소 해석의 완전성(integrity)을 획득할 수 있게 될 것이다. 이번 김해문화의전당 윤슬미술관에서 열린 '한국현대미술 화제의 작가-신학철' 전(2014.5.13-6.29)을 통해 '종합'과 관련된 유화 작업들 전체(fig.8, fig.9)와 에스키스들 전체(fig.4, fig.5, fig.6, fig.7)가 최초 공개되었다.

다시 그로부터 약 7개월, 11개월이 지난 2013년 11월 2일, 2014년 3월 1일 두 차례에 걸쳐, 나는 작가의 스크랩북에서 여러 작품들을 더 선별했고, 이를 개인적으로 수장하게 되었다. 그 중에는 제단 위에 돼지머리가 놓인 도상이 그려진, '한국근대사-3'의 원형적 모티브를 보여주는 매우 중요한 에스키스 1점(1972)(fig.11)도 포함되어 있었는데, 작가의 설명에 의하면, 이것은 제3회 AG전(1972.12.11-12.25)이 열리기 얼마 전에 그려보았던 것이라 한다. 당시 생각해 낸 아이디어와 도상이 그로부터 거의 10년이나 지나서야 제작된 '한국근대사-3'에서 거듭 차용되고 있음을, 이 에스키스 1점이 분명하게 알려주고 있었다. 또 과거 소마미술관에서 열린 '한국 드로잉 30년 1970-2000' 전(2010.9.16-11.21)에 출품되었던, 형태를 먼저 콜라쥬로 만들고 그 위에 채색의 덧칠을 올려 원작의 도상을 미리 본격적으로 제작해 본 '한국근대사-3 습작(1981)(fig.12)'은 색조 구성상으로는 원작이 가진 요소들과 그 느낌을 원작보다 더 원초적으로 절묘하게 뽑아낸, 기가 막힌 작품이었다. 고통으로 일그러진 돼지머리가 짓는 표정이 표현주의적으로 정말 리얼하게 닿아왔고, 원작과 같은 검은 배경 위로 원작보다 어둡고 붉은 내용물의 색조가 자연스럽게 묻혀 들어가면서, 도드라지지 않는 강렬함을 가열(苛烈)하게 뽑아내고 있었다. 이 외에도, 내가 굉장히 관심

있게 주목했던 초기작 1점은 '한국 드로잉 30년 1970-2000' 전에 '한국근대사-3 습작과 함께 출품되었던 Ⓐ<u>메이퀸 추락사건(1971)(fig.13)</u>'이었다. 검고 어두운 배경과 더불어 선형으로 처리된 하얀 바닥 위에 육면체의 건물이 서 있고, 그 건물 위쪽 창문에서 수직으로 하강하는 궤적을 검은 화살표와 붉은 동그라미로 표시한 다음, 덕성여대 메이퀸의 사진을 건물 아래쪽에 붙인 이 콜라쥬는 신학철 작업의 역사에서 특별히 중요한 미술적 의의가 있는 작품이다. 그 이유는 그가 1980년대 이후 작업에서 현실의 '역사'와 '사건'을 본격적으로 다루어 나가기 시작하는데, 그 다루어 나가는 양상들의 가장 이른 단초를 제시하고 있는 것이 바로 이 작품 '메이퀸 추락사건'이기 때문이다('메이퀸 추락사건'과 동일한 계열로 묶을 수 있는 작품으로는, 작가가 같은 해에 제작한 '버스 추락사고(1971)'가 있다). 이 작품에 이르러서야, 비로소 그는 '현실'에서 '실제'로 일어나는 '사건'을 다루기 시작한다.

Ⓐ : 이 작품은 1971년 6월 30일 하오 11시 30분경 서울 중구 충무로 1가 25 대연각 호텔 17층 13호실에서 투신한 덕성여대 메이퀸 유(柳)모양의 변사 사건을 다룬 시의성 있는 작품이다. 이 사건은 당시 덕성여자대학 메이퀸에 연정을 품어오던 피해여성의 오빠친구 이(李)모씨가 결혼을 전제로 한 교제를 허락해 주지 않자 앙심을 품고 공범과 함께 납치, 호텔에 강제투숙 후 피해자가 추락한 사건이다. 하지만 살해를 당한 것인지 단순 추락사 한 것인지 명확치 않아 피고인이 1심에서 무기징역, 항소심에서 무죄, 대법원에서 파기환송, 다시 무죄, 대법원 또 파기환송, 고등법원에서 무기징역 확정이라는 기나긴 '핑퐁재판'을 연출하다 결국 최종형으로 징역 10년을 받은 사건이다. ('한국 드로잉 30년 1970-2000' 전 전시도록 p178 일부 참조)

2012년 10월 안국동에 있는 갤러리 175에서 열린 '두 개의 문 신학철 김기라' 2인전에 걸렸던 신학철의 2012년 작 '한국근대사—관동대지진(한국인 학살)(fig.14)'을 보면서, 불현듯 전에 환기미술관에서 보았던 김환기(金煥基)의 1973년 작 전면점화 '공기와 소리(I)'을 뇌리에서 떠올리게 되었다. 위로는 동심원 모양으로 퍼져나가는 푸른 점들의 일렁이는 파장이 마치 팽창하는 우주 공간처럼 번져나가고 있었고, 아래로는 겹겹이 수평선 형태의 푸른 점들이 차분하고 고요히 흐르고 있었다. 그리고 이 두 공간 사이를 섬광처럼 가르고 지나가는 하얀 선이 있었다. 그 아득하고 아름다운 푸른 점화의 실제 내용이 되는 색점(色點)보다 어쩐지 그 하얀 선 – 하얗게 그은 선처럼 보이지만 사실은 아무 것도 그리지 않은 빈 공간 – 에 더 눈길이 가던 기억이 난다. 김환기의 그림은 밤하늘에 펼쳐진 무수한 성좌들의 별빛으로 화포가 온

fig.14 한국근대사-관동대지진(한국인 학살)
193.9 X 130.3cm 천 위에 유채 2012

통 채워져 있는 듯 아름다운 작품이었지만, 신학철의 그림은 온 하늘과 온 땅이 피비린내 나는 살육의 시신으로 가득 채워진 몸서리쳐지는 작품이었다. 원한과 분노에 찬 원귀들의 곡성으로 꽉 채워진 그 아비규환의 틈 사이로, 마치 김환기의 그림 속 하얀 선에 상응하는 듯 보이는 하늘과 땅 사이의 검은 공간이 꿈결처럼 지나가고 있었다. 그것은 하늘도 땅도 아닌 제3의 공간이었다. 나는 세상에서 대표적인 모더니스트라고 말하는 김환기와 세상에서 대표적인 리얼리스트라고 말하는 신학철의, 서로 너무나 다르면서도 서로 너무도 비슷한 이 흰 공간과 검은 공간을 비교해보게 되었다. 그리고 이 두 '공간'의 정체가 도대체 무엇인지에 대한 기이한 상념에 젖어들게 되었다. 그 때 내 눈에는 마치 이 전혀 다른 두 점의 그림이 환영처럼 오버랩 되는 기묘한 느낌이 들었던 것이다.

또한 나는 작가 자택에서 양일(兩日, 2013.11.2 & 2014.2.16)에 걸쳐, 주로는 홍대 미대 재학시절인 1960년대 중반부터 AG에서 활약하던 1970년대 초반까지, 일부는 남강고등학교에 재직하던 1980년대 초반 무렵까지, 그가 틈틈이 정리해 두었던 두꺼운 스크랩북 4권과, 그 이후에 제작된 다수의 콜라쥬, 포토몽타쥬 작업들을 실견했고, 그 전모를 하나하나 꼼꼼

하게 확인해 볼 수 있었다. 스크랩북 2권 전부와 1권의 일부에는 신문이나 잡지의 화보 혹은 기사들 가운데에서 자신의 미술적 모티브가 될 만한 이미지와 내용들을 오려 붙여둔 자료들이 가득 채워져 있었고, 1권의 일부와 나머지 1권 전부에는 대학시절 이전(중학교 2학년)부터 대학 재학시절을 지나 AG 활동시기와 그 이후 1980년대 초반까지를 망라하는 오랜 기간 동안 그린 소묘들과 작업 에스키스들이 모조리 스크랩되어 있었다. 이것이야말로 작가의 속살에 해당하는 밑그림이자, 정신의 흐름을 그대로 반영하는 생생한 삶과 예술의 흔적들이었다.

자료 스크랩북 속에는 젊은 시절의 치기가 엿보이는, 작가가 직접 기록한 시적 단상들과 더불어, 서구의 여성 모델들이나 오드리 햅번, 엘리자베스 테일러, 리차드 버튼, 로렌스 올리비에, 브리짓 바르도, 바바라 부세, 클로딘 란게, 에바 튤린, 리켈 웰쉬, 헬가 루덴돌프 등 당대 영화배우들의 사진, 다양한 영화나 광고의 이미지들, 영화 평론, 라이프지에 실린 사진들, 타임지나 뉴스워크지 등에 실렸던 예술관련 특집기사들, 가학-피학적 성애 또는 동성애와 관련된 사진 이미지들, 성적 판타지를 유발시키는 젊은 여성들의 누드 및 남녀 누드 사진들, 수영복 차림의 여성들 사진, 물침대 위의 아가씨 사진, 아프리카 여인들의 군무, 인디언 초상화 이미지, 피겨 스케이트를 타는 여인의 사진들, 패션쇼 장면으로 보이는 이미지들, 설악산 추경 등의 풍경 사진, 육상 허들경기 장면 사진, 장례식 장면 사진들, 파리 비엔날레와 밀라노 비엔날레 관련 기사들, 프랑스 현대 명화전과 근세 명화전 관련 기사들, 만화 관련 기사, 연극 관련 기사들, 살인사건 내용을 담고 있는 기사들, 사후 세계나 종교에 관한 기사, 설초(雪蕉) 이종우(李鍾禹)의 우리나라 근대 '양화 초기' 관련 '남기고 싶은 이야기' 연재 글 등이 지면에 일일이 다 열거하기 어려울 정도로 많은 내용들이 붙어 있었다. 이 외에도 우가리트 서판, 비너스 상, 산드로 보티첼리, 렘브란트 판 레인, 오귀스트 로댕, 장 오귀스트 도미니크 앵그르, 빈센트 반 고흐, 프란시스코 고야, 클로드 모네, 에드가 드가, 알브레히트 뒤러, 귀스타프 쿠르베, 모리스 드 블라밍크, 파블로 피카소, 조르주 브라크, 마르크 샤갈, 에드바르트 뭉크, 살바도르 달리, 알베르토 자코메티, 마르셀 뒤샹, 마크 로스코, 도날드 저드, 니키 드 생팔, 앤디 워홀, 로이 리히텐슈타인, 프랭크 스텔라, 프레드 샌드백, 로버트 모리스, 로버트 마더웰, 클래스 올덴버그, 앤드류 와이어스, 르 코르뷔제, 서구 미니멀리즘 조각들, 레너드 버스킨의 조각(압박 받는 사람), 인도 미술, 베트남 미술, 태국 미술, 인도네시아 힌두교 사원의 부조, 라마 불교, 대지미술, 미국 현대음악, 아트 페스티벌과 미술품 컬렉션 관련 기사들, 중국의 고화, 일본인 화가들의 그림, 백제 무령왕릉 출토 금제품들, 백제 금동보관, 고신라 금제이환(金製耳環), 불국사, 다보탑, 석굴암 본존불 및 부조, 에밀레종 비천상, 청자어룡형주

전자, 분청사기병, 백자각병, 백자철화용문호, 나전칠기농, 하회탈, 까치 호랑이와 운룡도(雲龍圖)와 호렵도(胡獵圖) 등의 민화들, 연담 김명국의 달마도, 겸재 정 선과 호생관 최 북의 산수화, 화재 변상벽의 작묘도(雀猫圖), 단원 김홍도의 삼공불환도와 산수도, 단원 김홍도와 혜원 신윤복의 풍속도들, 현재 심사정의 맹호도, 고송유수관도인 이인문의 산수도, 두성령 이암의 모견도(母犬圖), 이명욱의 어초

fig.15 닭
13.4 X 18.2cm 종이 위에 펜 1972

fig.16 무제
19.3 X 26.7cm 종이 위에 수채 1967

문답도, 추사 김정희의 불이선란도, 오원 장승업의 호취도(豪鷲圖), 작자 미상의 투견도, 이중섭의 '흰 소' 2점, 정 규의 '곡예', 김환기의 '어디서 무엇이 되어 다시 만나랴', 박서보의 '유전질' 시리즈, 백남준과 샬롯 무어만, 송영수, 이성자, 이우환, 김기창, 박래현, 최기원, 이 일, 김종업, 김소월, 서정주 등과 연관된 이미지들이나 기사들은 물론, 장 폴 사르트르, 마하트마 간디, 마셜 맥루한, 벌허스 프레더릭 스키너, 토마스 스턴스 엘리엇, 아놀드 토인비, 어니스트 헤밍웨이, 앙드레 말로, 버지니아 울프, 프랑수아즈 사강, 아돌프 히틀러, 린위탕(林語堂), 알버트 아인슈타인, 재클린과 오나시스, 체 게바라, 지미 핸드릭스 등의 다양한 인물들에 대한 사진들과 기사들로 가득했다. 이 스크랩 자료들은 그의 작가적 학습기의 다양하고도 광범위한 예술적 관심과 편력을 잘 보여주고 있는, 작가에 대한 중요한 연구 자료들이었다.

소묘 스크랩북 속에는 자화상, 부인, 어머니, 할머니, 모자상, 노인, 남녀 누드, 여인 누드, 여인 좌상 및 와상 등을 그린 습작기의 다양한 인체 소묘들, 김천의 고향 마을 풍경을 그린 소묘, 홍대 실기실에 있었다는 소의 해골을 그린 소묘, 홍대 실기실 천장에 매달린 마른 가오리와 이것을 그리는 인물을 묘사한 소묘, 지쳐 쓰러진 소를 그린 소묘들, 털이 뽑힌 채 죽은 닭이나 제단 위에서 피를 흘리는 닭 등을 그린 소묘들(1972, 제3회 AG전 출품작과 관련된 에스키스)(fig.15), '한국근대사─3'에 나오는 돼지머리를 연상케 하는 내용을 담은 소묘, 고문당하는 누드의 여인들을 그린 소묘, 앤드류 와이어스 풍의 분위기가 짙게 나는 여인과 풍경이 그려진, 고적하고 격절된 느낌을 풍기는 다수의 소묘들, 푸른색 볼펜으로 해골이나 재난의 이미지 또는 몽환적 여인과 동물의 이미지 등을 묘사한, 살바도르 달리나 김종하(金

鍾夏) 화백의 화풍과도 친연성이 있는 초현실풍의 소묘들, 기하학적 혹은 옵아트적 추상 공간과 간명하게 요약된 익명의 인물들이 결합된 소묘들(fig.16)과 조르조 데 키리코 풍의 다수의 소묘들, '현재, 과거, 미래적 표현'이라는 부제가 붙은 소묘들(fig.17), 여인과 두루마기를 입은 남자가 함께 등장하는 소묘, AG 시절의 모더니즘 화풍을 연상케 하는 다수의 소묘들, 1967년에 제작된 추상화 원화들의 에스키스들(fig.18), 작품 '내가 사는 도

fig.17 현재, 과거, 미래적 표현
18.6 X 27cm 종이 위에 연필

fig.18 추상
25.3 X 19.3cm 종이 위에 수채 1967

fig.19 산
25.6 X 17.8cm 종이 위에 연필

fig.20 길
25.6 X 17.8cm 종이 위에 연필

fig.21 무제
19.1 X 26.2cm 종이 위에 담채 1967

시'의 분위기를 담고 있는 에스키스, 길 위를 걷는 두루마기 입은 노인의 이미지를 그린 작품 '밤길'의 에스키스, 작가의 여러 작품들 속 배경에 해당하는 산과 길의 형상을 연필로 섬세하게 그린 소묘들(fig.19, fig.20), 박서보(朴栖甫) 화실과 그 곳에 있던 인물들을 그린 에스키스, 개나 말, 사자, 호랑이, 새, 닭 등의 동물들 또는 동물과 인물이 함께 등장하는 소묘들, 화가의 자료 스크랩에 등장하는 광고나 영화 속 서구 여인들을 그린, 다분히 팝아트적 요소가 묻어 있는 다수의 소묘들(fig.21, fig.22), 기타 치는 인물을 그린 소묘, 마치 문갑의 목리문(木理紋)을 묘사한 듯 보이는 에스키스, '메이퀸 추락사건'의 콜라쥬, '가설' 연작의 에스키스, 조각 작품들('명상', '소음', '어떤 눈물' 등)의 에스키스들, '변신' 조각 연작들의 에스키스들(fig.23), '숫자놀이', '지성', '부활' 연작의 에스키스들, '종합'에서 보이는 서로가 칼로 찌르는 형상의 원형을 암시하는 드로잉을 포함하는, '순환' 연작의 에스키스들(fig.24), 그로테스크한 남근적 형상의 원형을 보여주는 에스키스, 몸을 웅크린 채 도립(倒立)한 아기 3명을 탑처럼 수직으로 쌓아 올린 형상을 그린 에스키스, 두부와 발, 두부와 손이 수직의 타워처럼 연결된 기괴한 신체상을 보여주는 에스키스(fig.25), 십자가상의 예수를 그린 에스키스, 잡지에 등장하는 인물 사진이

fig.22 무제
24.7 X 17.6cm 종이 위에 수채 1967

fig.23 변신
26.2 X 19cm 종이 위에 사인펜 1983

나 인체 부분의 사진을 옵아트적 공간의 소묘와 결합시킨 에스키스들, 탄피와 여성의 이미지를 결합해 콜라쥬한 에스키스, 작품 '한국근대사−9'와 유사한 도상에 근육 이미지를 콜라쥬한 에스키스, 1979년 작인 '변신−1' 콜라쥬 작업(fig.26), 콜라쥬와 채색으로 원작의 도상을 미리 본격적으로 제작해 본 1981년 작 '한국근대사−3 습작' 등의 수다한 소묘들과 에스키스들, 콜라쥬들이 남아 있었다. 이 외에도 작가의 목판화 3점(소, 밀밭, 다래키를 멘 여인)과 '인식과 감정의 차이'에 대한 단상, '관념과 실재, 시간과 행위' 등에 대한 단상, '신의 정체' 등에 대한 단상 등을 적은 육필의 흔적들이 스크랩북 사이사이에 개재(介在)되어 있었다.

50년 가까운 세월이 흐른, 오래 되어 페이지를 넘길 때마다 종이가 삭아 바스러져나가는 이 스크랩북들을 펼쳐보면서, 나는 신학철이라는 작가의 미적 이상(aesthetic ideal)에 대해 깊이 반추해 보게 되었다. 화장

fig.24 순환
18.2 X 25.7cm 종이 위에 수채

fig.25 무제
18.2 X 25.7cm 종이 위에 색연필 1979

fig.26 변신−1
27.1 X 34.2cm 종이 위에 포토몽타쥬 1979

을 지운 민낯과도 같은 그 자료들과 소묘들을 보면서 그가 학습기에 추구했던 세계를 볼 수 있었던 것이다. 테크닉이 뛰어나다는 생각이 들지는 않았다. 그러나 끈질기게 자기 세계를 견인하고 지속시키는 끈기와 완력이 거기에 묻어 있었다. 그리고 자신의 관심사에 대해 물고 늘어지는 집요한 천착도 읽을 수 있었다. 그 스크랩들 속에는 우리나라와 세계 각처에서 이루어놓은 고금(古今)의 좋은 감각과 예술에 대한 관심이 생생하게 드러나고 있었다. 조형적 아름다움, 그리고 아주 구체적으로는 아름다운 여인들의 자태와 매력에 관심이 있었다. 그도 애초에는 탐미성이 짙게 깔린 유미적 관점으로 예술을 바라보고 있었던 것이다. 그의 이후 작업의 양식적 기조가 된 초현실주의와 팝아트적 흐름이 중심에 깔리면서, 기하학적 옵아트의 성격이 더불어 부가되고 있었다. 요컨대, 그는 모더니스트였다. 모더니스트라는 점에서 당시 그가 추구한 세계는 김환기로 상징되는 우리나라의 모더니스트들이 추구한 세계와 별반 다르지 않았다. 그러나 그 자신 스스로도

모든 사물들이 내가 아닌 관념이나 외부적인 것의 영향에 의한 베일을 통해서 보여졌으며 그러한 감각에 의하여 작품이 이루어졌음을 알게 되었다. 이러한 의식은 점점 뚜렷해졌고 현실화되었으며 마치 대항하기 힘든 괴물로 둔갑해 버렸다. … 이러한 나의 제작방법은 신체의 일부분을 비집고 나오는 것이 아니라 사고나 사변에서 출발하여 이것에서 끝나버리는 것이었다. … 어떤 의미에서는 무한의 자유에서 벗어나려는 몸부림, 그것도 자율성에 의한 조성 때문이었는지도 모르겠다. 순수라는 이름아래 자율적으로 이루어지는 시각 위주의 조형이 아니라 근원적인 질서에 의해서 얻어지는 조형을 찾으려는 것이다. … 사변적인 것에서 얻어진 무한의 자유와 자율적인 조형에서 벗어나기 위하여 작품에 나를 몰입시키려 했다. … 이제 외진 곳에서 내면의 심연 속에서 그리고 높은 산정에서 내려와 현재 속에 나 자신을 던져야 하겠다.

이상의 문장으로 언명한 바처럼, 1970년대 후반부터는 현실을 바꾸는 도구로서의 미술로 진로를 선화하게 된다. 모더니즘에서 리얼리즘으로의 극적인 회심과 개종의 경험을 하게 되는 것이다. 그는 1982년 서울미술관에서의 첫 개인전에서 '순수'가 아닌 '현실'의 옷을 입고 혜성처럼 등장했고, 무수한 찬사 속에 미술계의 스타가 되었다. 그는 당시 군부독재의 시대상황과 맞물리며 시대에 조응하는 예술로 사람들의 열광을 받았고, 평단에서는 너나할 것 없이 그에게 '민중미술가'라는 레테르를 붙여주었다. 그리고 십여 년, 그 뜨거운 세월도 이제는 다 지나가 버렸다. 그는 어쩌면 그동안 예술가로서 자신이 원하는 대로만 살거나 가고자 하는 대로만 가지 못했을지도 모른다. 이제는 그에게 예술가로서 살기 위해 새로운 에너지와

새로운 시도, 새롭게 스스로에게 도취될 수 있는 어떤 것이 필요한 시간이 되었다. 그는 현실과 역사를 다루었지만, 그가 다른 민중미술 화가들보다도 미술적으로 탁월한 평가를 받게 되는 저류에는 소위 형식미의 문제가 크게 작용하고 있다. 모더니즘의 세례를 받으며 만들었던 그 자율적 형식의 세계가 그 현실적 내용의 전달에 결정적으로 기여했다는 사실을 결코 간과할 수 없다. 내가 전혀 다른 미술이라고 생각했던 '공간(미술적 형식)'을 다룬 '공기와 소리(I)'과 '대상(미술적 내용)'을 다룬 '한국근대사—관동대지진(한국인 학살)'에서 동일시의 일루전(illusion)을 경험하게 되었던 것 역시 어쩌면 이런 이유 때문이었을지도 모른다. 나는 신학철이 더 이상 현실 진영에서 대(對)사회적 역할과 발언만을 지속하는 작가로 남기를 원치 않는다. 그 자신의 미적 이상을 자유롭게 구가하는 한 예술가로 남은 생을 보내는 것이 이제 그에게 남은 온당한 몫이라고 생각한다. 그 키(key)는 어디에 있는가? 그것을 나는 리얼리스트 이상으로 모더니스트로서의 풍부한 자산을 갖추고 있는 또 다른 신학철의 정체성과 연관되어 있다고 생각한다. 사람들은 자신이 10대, 20대의 나이에 들었던 유행가를 그 이후로도 일평생을 듣게 되고, 죽을 때까지 그 가락과 서정에 눈물을 쏟는다. 바로 그 시기가 인간에게 감성적으로 가장 예민한 시기이기 때문인데, 신학철이 자신의 20대에 몸을 의탁했던 모더니즘이야말로 바로 그러한 지점이라는 것은 누구도 부인할 수 없는 팩트(fact)이다. 그는 나에게 '모더니즘과 운동권의 차이는 진실의 문제와 관련되어 있다'고 말했다. '모더니즘은 눈만 있다. 세련되었지만 삶이 없다. 논리 이전에 내 몸이 문제이다. 나는 삶의 문제를 그릴 것이다'라고도 말했다. 그러나 이제는 그가 '민중미술'이 아닌 '미술'에 대한 생각을 하기를 원한다. 그는 '이발소 그림'과 '뽕짝'에 대한 이야기도 했다. 그 상투적인 것의 진실함을, 우아하고 고상한 척 하며 무시했던 투박하고 촌스러운 것에 숨겨진 힘을 이야기했지만, 정말 별처럼 빛나던 젊은 시절, 그가 추구했던 미적 이상이 과연 그것뿐이었을까? 2014년 2월 16일 화가의 아파트 거실에는 거의 완성된, '갑순이와 갑돌이'를 그린 유화 한 점이 덜렁 놓여 있었다. 동양화 풍의 산수 배경에 갑순이와 갑돌이가 춤을 추며 행복해하는 모습이 그려진 이 작품에서 풍기는 전체적인 느낌은 작가 자신의 표현대로 상투적인 이발소 그림의 그것과 조금도 다르지 않았다. 그것이 앞으로 자신이 추구하려는 세계라고도 말했다. 그러나 정말 기이하고 위대한 예술은 서로 다른 둘 이상의 이질적 요소들 간의 충돌에서 나온다. 농촌에서 보낸 어린 시절의 토속적 기억들이 작가 정신의 저층을 이루고 있겠지만, 작가로서의 뼈대를 세운 것은 모더니스트로 닦아 온 세련의 시간들이다. 그가 젊은 시절 모더니즘에 경도되었던 이유에, 우선은 시대적 분위기도 있었을 것이고, 촌놈 의식을 극복하려는 의식과도 연관이 있었을 것이

다. 어쨌든, 나로서는 이 토속(土俗)과 세련(洗練), 주정(主情)과 이지(理智)가 만나는 지점, 두 가지가 융합된 지점이 그가 앞으로 진행해 나가야 하는 회귀의 귀결점이 아닌가 하는 생각이 들었다. 그 두 가지 중 한 가지만으로는 안 된다. 토속만으로는, 이발소 그림 같은 것만으로는 안 되는 것이다. 그가 잘 쓰는 '의식과 무의식', '자생성과 의식성'이라는 표현을 빌자면, 그의 무의식과 자생성은 '토속'이고 그의 의식과 의식성은 '세련'이다. 검열 과정 없는, 파편화되고 상호연관성이 없어 보이는 의식의 흐름인 자유연상(free association)이 심저(心底) 무의식의 내용을 이끌어내듯, 의식(세련)이 무의식(토속)을 불러내며 의식의 상승이 무의식을 촉발시키는 것이다. 무의식 외에 의식에도, 자생성 외에 의식성에도 천착할 필요가 있다. 언젠가 몇몇 사람들과 함께 어울렸던 주석(酒席)에서 누군가가 '이제 운동권의 사람들과 세계에서 좀 자유로워지시면 좋을 텐데' 하니까, 그는 '자유가 아니라 자율이지' 라고 대답했다. 그러나 자율은 체제 내적인 것, 한계 지워진 것이고 법이 있는 것이다. 그러나 자유는 정신이 한계와 체제를 뛰어넘는 어떤 것이며 법이 없는 것이므로, 나 역시 그가 '자율'로 가는 것이 아니라 진실로 '자유'하기를 원한다. 또한 그가 앞으로 자신의 진정한 미적 세계를 관철시켜 나가기 위해서라도 지금까지 쌓아온 작가적 정체성을 뒤돌아보거나, 타인의 시선을 의식하지 않기를 바란다. 왜냐하면, 이렇게 하지 않는 것이야말로 바로 그 자신의 미적 이상과 직결된 가장 올바른 대응이기 때문이다.

토속과 세련을 대표하는 두 명의 가수가 있다. 그 하나는 김민기(金珉基), 다른 하나는 정태춘(鄭泰春)이다. 그들은 탁월한 서정성을 갖추고 있으면서 동시에 참여적 경향을 보여준 우리 시대의 대표적 가객들이다. 토속의 대표 선수인 정태춘의 경우, 거칠고 텁텁한 시골 촌놈 정서를 '양단 몇 마름', '장마', '여드레 팔십리' 등의 초기작에서, 또 사랑과 그리움이 묻어나는 섬세한 서정을 '봉숭아', '사랑하는 이에게', '사망부가(思亡父歌)' 등의 중기작에서 잘 보여주고 있으면서도, '그의 노래는', '인사동', '우리들의 죽음', '아, 대한민국'과 같은 치열한 현실인식을 그의 후기작에서 드러내고 있다. 그 이후의 더 후기작들에서는 치기 어린 관념성이나 퇴영적 낭만성이 탈각됨은 물론, 매우 차분하고 담담한 어조로 시대의 현실을 노래하게 된다. 거칠게 휩쓰는 파도가 다 지나가고 정적만이 남은 바다 같은 그의 노래에는 서정과 참여가 절묘하게 어우러지고 있다. 세련의 대표 선수인 김민기의 경우, 결벽한 사유, 세상의 어두움을 향한 시선, 가사와 화성의 완결성, 섬세하고 예민한 감성과 절제된 논리적 통어능력 등에 있어 여타의 가수들이 보여주지 못한 높은 경지가 드러나고 있다. 무엇보다 그의 노래는 원래

참여적 목적으로 지어진 것이 아니다. 김민기의 노래가 운동권에서는 저항가요로 불리지만, 사실 그의 노래 대부분은 자신의 예민한 서정과 감성, 인생을 살아가는 한 주체가 그 도상에서 만나게 되는 고민을 그대로 솔직하게 읊어 낸 것이다. 그의 노래는 참여성과 목적성을 빼고는 아무 것도 없는 조악한 데모 노래들과는 격조가 다르다. '사계'와 '그날이 오면'의 작곡가 문승현이 김민기의 노래에서 지식인적 성격과 추상성 – 이것은 모더니즘적인 것에 다름 아니다 – 을 한계로 지적하였음에도, '아침이슬'에 대해 '탁월한 음악적 수준과 가사, 멜로디, 리듬에 대한 거의 완벽한 형식상의 배려', '한 개인의 실존적 결단을 그려내는 데 있어서 아직껏 어느 작품도 도달하지 못한 경지'라고 말했다는데, 이것은 서정과 참여의 복합체라 할 만한 하나의 새로운 세계이다(세시봉, 서태지와 트로트를 부르다, 이영미, p132–142 & p155–173 일부 참조). 내가 신학철의 작품에 기대하는 것은 그의 마음 기저에 깔려 있는 유년기의 토속과 수련기에 갈고 닦은 세련이 함께 어우러져 참여의 강박에서 벗어나 있되 서정의 깔때기를 통해 걸러져 나오는 정련된 참여정신이다. 이는 홍운탁월(烘雲托月)의 지극한 경지이기도 한데, 구름을 그려 달을 드러내는 것처럼, 극강(極强)의 세련을 통해 자연히 스며져 오르는 토속을 보여주는 것, 최고의 모던을 통해 스스로 배어나오는 현실을 표현하는 것이다. 그러기에 지금 그에게 있어 모더니즘은 다시 중요하다. 모더니즘은 '절대영도(絕對零度)'와도 같은 아련한 이상의 세계이기는 하되, 이것이 현실과 만나야 한다. 뽕짝과 이발소 그림이 가지는 장점들 그거 다 부정하자는 거 아니다. 면면히 흐르는 예술적 생명력, 진솔하고 뜨거운 인간적 체취, 그런 거 분명히 거기에 있다. 굽이굽이 인생의 애환이 새겨진 끈끈한 느낌, 순정한 사랑의 감정, 그런 거 나도 정말 좋아한다. 옛날 고려가요나 사설시조들, '목포의 눈물'이나 '이별의 부산 정거장' 등의 노래들 사실 다 그런 거 아닌가? 그거 예술 맞다. 그러나 작가는 뽕짝이나 이발소 그림으로 자신의 미적 이상을 더 이상 디나이얼(denial)해서는 안 된다. 미끈한 몸매를 굳이 통자루 같은 옷으로 가리는 우를 범할 필요는 없다. 내용과 정체성을 바꾸라는 말이 아니다. 지금 이 시대의 사람들이 공감할 수 있고, 지금 이 시대에 어필할 수 있는, 지금 이 시대의 방법과 지금 이 시대의 양식을 고민해야 한다는 것이다. 신학철은 1980년대 왕년의 신학철이 아니라 2010년대의 현역 신학철이기 때문에, 그는 현재 처한 자신의 예술적 상황에 대해 깊이 각성하고 이제부터 다시 앞으로의 10년을 큰 틀에서 고민해야 한다. 과연 그것이 가능할지 어떨지 아직은 잘 모르겠으나, 나에게는 그 좋은 예술가, 그 진실한 인간 신학철이 박생광(朴生光)의 말년이 보여준 것과 같은, 일신하는 큰 예술의 세계를 한 번 제대로 펼쳤으면 하는 관객으로서의 그에 대한 마지막 바람이 있을 뿐이다. 작업 진행의 기승전결(起承轉結)

이라는 측면에서 본다면, 모더니스트로서의 기(起), 리얼리스트로서의 종적 회화 시기인 승(承), 리얼리스트로서의 횡적 회화 시기와 그 이후 지금까지의 전(轉)을 지나, 이제는 마지막 결(結)만이 그에게 남았는데, 이 '결(結)'의 문제를 그가 과연 어떻게 해결하느냐가 초미의 관심사이다. '기(起)'의 모더니즘적 요소로 회귀하느냐, 지금의 요소들을 더 밀고 나가느냐는 전적으로 작가의 선택이겠으나, 나는 그의 예술의 '결(結)'에 이후 한 치의 아쉬움이나 여한이 없었으면 좋겠다.

사실 나에게는 신학철의 토속이나 키치적 원초성에 대한 동경, 주정적 심사 등 – 투박함 – 을 존중하는 마음도 있다. 그러나 그러한 요소가 예술이 되려면 반드시 선결되어야 하는 전제가 있다. 무명 도공이 만든 백자나 안중근(安重根)의 유묵을 보면, 거기에는 자신이 예술가라는 의식 또는 예술을 하고 있다는 의식이 없다. 프로이드(Sigmund Freud) 식으로 말하자면 자유연상적인 것이고, 금강경(金剛經) 식으로 말하자면 아상(我相)이 없는 것이다. 물론 그들에게도 최소한의 미적 개안이나 미감 발현은 있었을 것이다. 그러나 단지 그 뿐이다. 그런데도 예술을 의식하지 않은 바로 그 지점에서 전문적인 예술보다 더 예술 같은 것이 나오는 기막힌 역설이 존재하는데, 이 때 예술을 의식하지 않은 채 무의식적으로 발현되는 투박함은 세련보다 더 위대한 세계가 될 수 있다. 신학철이 추구하는 투박함이 그러한 차원이라면 나 역시 그것을 인정하지 않을 수 없다는 점은 분명히 해 둔다. 그러나 신학철의 투박함이 그러하기 위해서는 의식적으로 투박함을 추구하겠다는, 키치가 되어야겠다는 그 마음조차 버려야 한다는 것이다. 철저하게 속기(俗氣)가 제거되고, 무의식적이 되어야 한다는 것이다. 그렇게 되지 못한다면, 현재 신학철이 처한 예술의 입장에서는 세련을 추구하는 편이 옳다.

그의 회화의 경우, 이발소 그림 풍의 '갑순이와 갑돌이' 연작에서 구사되는 나이브한 형태나 화려한 원색보다, '한국근대사' 연작에서처럼 단색조의 명암으로 표현되는 그라데이션(gradation)의 예민한 차이를 잡아내는데 훨씬 더 뛰어난 특장(特長)이 있다. 형태를 꼭 복잡하게 구성한다거나 화면을 아주 크게 그린다거나 거기에 너무 많은 내용들을 집어넣으려 한다거나 할 필요 없이, 형태를 큰 덩어리로 더 단순하게 구성해도 좋을 것 같다. 설명적 요소가 들어가되 이를 최소한으로 절제하고, 이전보다 조형적으로 더 아름답고 우아하게, 그리고 더 환원해 들어가는 양식의 심화가 지금에는 오히려 작가에게 새로운 출구를 열어주지 않을

신학철 (장안동 자택, 2014)

까 생각해 본다. 이것은 양식에 혹은 형식에 함몰되라는 말이 아니다. 오히려 내용이 더 큰 호소력을 가지기 위해서 그렇게 해야 한다는 뜻이다. 1978년 작 '피난길'은 내가 보았던 작가의 다른 어느 작품들보다 이러한 예에 적합한데, 피난 가다가 길에서 죽은 부부의 참혹한 모습을 그처럼 흑백으로 단순하고 우아하게 그려내기란 정말 어렵다. 나는 경기도미술관의 전시에서 이 작품을 실제로 보았는데, 그 서러움(내용)과 고상함(형식)의 모순형용 – 한편으론 꽃답지만 반면으론 참혹한 – 에 몸이 떨리는 경이감을 느꼈다. 도저히 양립할 수 없을 것 같은 비장미와 우아미가 함께 어우러진 이 작품은 비참하고 섬뜩한 내용만을 나열해 놓은 어지럽고 조악한 화면으로는 도무지 표현해 낼 수 없는, 매우 유려하면서도 섬세한 예술적 격조를 숨 쉬듯 뿜어내고 있었다.

　　그러나 일반적으로, 작가 작업의 화면 구성은 대단히 공격적이고 남성적이며 권위적이다. 무언가 생생한 날 것 – 비유하자면 고깃덩어리 같은, 창자 같은, 쇳덩어리 같은 – 을 그대로 드러내려는 요소가 강하다. 그림을 보는 관객들의 감정을 조이고 압박하면서 생짜로 육박해 들어가는 전투적 방식이다. 그러나 이러한 방법이 꼭 좋은 것일까? 조금만 비틀어 생각해보자. 나는 마지막 임종을 지키면서 병실에서 운명하신 아버지의 시신을 처음으로 대면했을 때, 깊은 애도보다는 혼란스러운 감정을 느꼈다. 오히려 영안실에 내려가 하얀 시트로 덮인 아버지의 시신을 보면서 그제야 비로소 북받쳐 오르는 강렬한 슬픔의 감정을 느낄 수 있었다. 시트를 덮을 때 아버지의 형상은 내 시야에서 사라졌다. 그러나 아버지가 보이지 않는다고 해서 거기에 아버지가 계시지 않는 것은 아니었다. 오히려 보이지 않기 때문에 아버지의 실재감은 더 강력해졌다. 이와 마찬가지로, 예술의 경우에서도 생생하게 모든 것을 있는 그대로 다 보여준다고 해서 결코 더 강렬한 것이 되는 것은 아니다. 인간이 느낄 수 있는 가장 절실한 감정을 불러일으키기 위해서는 마치 아버지의 유체를 덮었던 시트처럼, 물상의 구체성을 소거하되 그 물상의 존재를 암시적으로 드러내는 '미적 휘장(aesthetic curtain)'이 필요하다. 예술은 다큐멘터리가 아니라 시(詩) 같은 것이기에, 미적 상상력을 발휘하도록 만드는 장치가 반드시 있어야 한다. 예술에서는 압도적이고 강력한 것, 생생한 날 것의 내용으로만 해결해 낼 수 없는 요소가 있다. 오히려 내용이 보이지 않고, 형식(휘장)을 통해 내용이 가려질 때, 그 내용의 실재감이 더 오롯해질 수도 있다.

지금 걸작으로 평가받는 과거 신학철의 작품들을 찬찬이 살펴보면, 의외로, 많은 내용을 담았지만 그 내용 자체가 한 눈에 들어오기보다는 그 내용을 하나의 도상으로 응축시킨, 그래서 오히려 내용보다는 그 도상 자체의 존재감이 더 뚜렷하게 부각되고 있음을 발견할 수 있다.

　미용실에서 파마를 하거나 얼굴을 예쁘게 꾸미는 것을 '미장(美粧)'이라고 하듯, 공사 현장에서 벽이나 천장, 바닥에 흙이나 회, 시멘트 등을 바르는 일도 '미장'이라고 한다. 내가 신학철에게 요구하고 싶은 것은 전자의 미장이 아닌, 후자의 미장이다. 아기자기하고 세밀한 것에 집착해 예쁘고 보기 좋게 화면을 만들라는 것이 아니다. 쎄멘 부로꾸(시멘트 블록)를 쌓아올려 집을 지을 때, 다 짓고 나서 그걸 그대로 둔 채 마감하지 않은 생짜배기 재료 그대로의 상태만을 고집하지 말고, 대범하고 굵직굵직한 예술적 장치로서의 미장, 조형의 본질을 드러내는 장치로서의 미장을 하라는 것이다. 그것이 내가 생각하는 모더니즘적 꾸밈(세련)이자 모더니즘적 형식이다.

　작가는 '현실(내용)'을 고민하다 보면 형식이 자연스럽게 나오게 된다. 나의 경우는 선후가 그렇다. 먼저 형식이 있고 나중에 현실이 있는 것도 아니며, 그저 형식만 있는 것을 진실한 미술이라 할 수도 없다. 현실의 문제들로 끊임없이 향하는 나의 마음을 나 스스로도 어떻게 억제할 수가 없다라고 말했다. 작가가 지금의 현실을 고민하면서 과거 1980년대에 만들었던 형식에 필적하는 새로운 양식을 지금 다시 만들어 내거나 적절히 변형해내든지, 형식을 고민하면서 그 양식 속에 현실의 문제를 담아내든지, 그 선후가 어떠하든 간에 형식과 양식의 문제는 신학철의 예술에서 중요하다. 또한 그에게는 1980년대에 가졌던 그 뜨거움과 열정이 지금 다시 필요하다.

　나는 생각한다. 진실한 삶을 그리는 아름다운 예술은 남자와 여자처럼 같지만 전혀 다른 둘이 운명처럼 홀연히 만나, 서로의 눈을 마주보며 뜨겁게 키스(kiss)하고 격렬하게 섹스(sex)하는 것이다. 주정(主情)의 나신에 이지(理智)의 옷을 입히는 것, 바로 이것이 앞으로 나아가야 할 신학철의 길이다.

　PS : 이상은 김해문화의전당 윤슬미술관에서 열린 '한국현대미술 화제의 작가-신학철' 전 개막일 (2014.5.13)에 있었던 전시 세미나의 발제문이다. 전시 디스플레이가 이루어지던 날(5.9)과 전시 개막 당일에야 나는 흑백 톤을 주조로 하는 '한국근대사' 연작이 아닌, 컬러가 풍부하게 구사된 작가의 유화 작품

fig.27 신기루
60.5 X 72.5cm 천 위에 유채 1984

fig.28 중산층 연작-따봉
53 X 40.9cm 천 위에 유채 1990

들 상당수를 처음으로 실견하게 되었다(그간 경매시장이나 인디프레스 등의 화랑에서 유색조(有色調) 유화 작품들을 더러 보기는 했으나, 대부분의 작품들이 미술관 등의 기관 소장품 혹은 개인 소장품이었기 때문에, 그리고 오랜 기간 동안 신학철 선생의 회고전 형식의 대형 개인전이 없었기 때문에, 나로서는 그간 실제 작품들에 제대로 접근할 수 있는 기회가 별로 없었다). 이 과정에서 나는 그의 컬러풀한 유화 작업에 대한 내 편견의 상당 부분이 실물을 충분히 접하지 못한데서 오는 문제라는 사실을 깨닫게 되었다. 화집에 실린 도판을 통해 접했던 그의 유색조 유화 작업들에서 나는 다분히 더듬거리는 터치와 탁하고 퍽퍽한 질감, 포스터나 영화간판 그림에서 느껴지는 조악함을 떠올리곤 했었다. 그런데 그 날 보았던 실제 작품들의 느낌은 의외로 많이 달랐다. 작품 전체에서 풍기는 투박하고 촌스러운 기운(토속)은 화면의 심부에 깊게 뿌리박혀 있었지만, 유화라는 표현 매체를 완숙하게 다루고 있다는 점(세련)은 확실했다. 또한 내 보기에는 분명 작품이 완성된 상태 그 이상으로 훨씬 더 풍부하고 원숙하게 화면을 다루어낼 수 있는 필세의 역량이 그에게 있음에도, 묘하게 어느 선까지만 표현해 버리고는 거기에서 더 이상 진행하려 하지 않고 있었다. 자신이 표현하고자 하는 어떤 지점까지만 도달하면, 미련 없이 그 이상의 미려(美麗)와 수식(修飾)을 포기해버리는 극히 정직한 필세의 그림이었다. 그것은 자기가 전달하려는 대상에 대한 이미지와 느낌만 정확히 전달된다면, 더 할 수 있는데도 딱 거기까지 필요한 만큼만 하고, 나머지는 다 버린다는 뜻이기도 하다. 다시 말하자면, 그것은 자신의 회화 속에서 우쭐거림과 척하는 것과 자기 자랑을 던진다는 의미이기도 한데, 이는 도달하기 위한 목적을 위해서라면(사실이 사실로 드러날 수만 있다면) 전적으로 자신을 포기할 수 있다(잘 그리는 것에 대한 욕망을 버릴 수 있다)는 단호함을 내포하는 것이기도 하다. 그것이 바로 그가 그림을 그리는 '마음'이었다. 정말 좋은 작품들은 하등의 분칠과 군살이 없어도 아름답다는 공통점을 가진다. 실은 그것들이 모두 제거되어져 버려야 비로소 명품이 되는 것이다. 예술이 그 의도적인 미려와 수식 때문에, 그 아상(我相) 때문에, 속기에 젖어 망하게 되어버리는 경우가 얼마나 많은지 모른다. 그 정직함이 발휘되는 지점에서 나오는 회화적 격조, 진실함을 드러내는 순전(純全)한 미덕 같은 것들이 내 눈에 설핏 보였다는 것이

다. 특히 '신기루(1984)(fig.27)'나 '중산층 연작-따봉(1990)(fig.28)' 등과 같은 작업에서 나는 그가 화면을 다루어내는 디테일의 예민함을 읽을 수 있었다. 유색조의 전시 출품작 중에 특히 '신기루'의 경우는 대단히 뛰어난 작품이었다. 그것을 느끼게 된 순간, 나는 몹시 당혹스러운 감정에 휩싸일 수밖에 없었다. 그 세련된 흑백 톤의 '한국근대사' 연작을 그려내는 절륜(絶倫)의 기량을 가지고서, 일련의 유색조 유화 작업들에서는 왜 그런 투박한 분위기를 일부러 내고 있는가에 대한 의아함 때문이었다. 그것은 실제로는 착한데도 악한 척하는, 일종의 위악성(僞惡性)의 문제로 나에게 다가왔다. 도대체 왜 세련의 문법을 구사할 줄 알면서도 끊임없이 토속의 방언을 사용하는가에 관한, 이 양 극단에 놓인 정반대의 두 가지 스펙트럼을 어떻게 화해시켜야 할지에 관한 의문이었다. 그가 자신의 '마음'을 표현하기 위한 방편으로 그런 형식이 더 적합하다고 생각했던 것일까?

전시 오프닝 다음 날, 나는 박불똥 화백과 이 문제에 대해 잠시 이야기를 나누게 되었다. 그는 그림과 현실이 유리되지 않은 진짜 삶에서 나오는 투박한 힘과, 자신의 몸을 현실에 붙이고 완벽하게 자본화된 세상에 맞서온 신학철의 강고한 뚝심을 이야기했다. 이러한 보이지 않는 힘과 거대함에 정면으로 맞서면서 그 부조리를 드러내려는 신학철의 정직성과 용기야말로 다른 1980년대 화가들과 차별화되는, 오랜 세월을 변치 않고 지켜온 신학철의 지조이자 신학철 회화의 힘이라는 점을 지적했다. 그는 앞으로 진행해 나갈 신학철

fig.29 한국근대사-금강
130 X 260cm 천 위에 유채 1996

의 유색조 유화 작품들이 가지는 가능성에 대해 큰 기대를 걸고 있었다. 왜 그림 잘 그리는 신학철이 세간의 부정적 평가에도 불구하고 그런 촌스럽게 보이는 그림들을 계속 그리고 있는지 그 속내를 잘 들여다 볼 필요가 있다고도 말했다.

어쩌면 예측 불가능한 그의 회화적 기조와 화면을 다루는 그의 절륜한 역량이 이런 '위악'을 부리는 유색조의 유화 작업에서 훨씬 더 극대화될 수 있지는 않을까 하는 상상을 해본다. 앞으로 '한국근대사' 연작에

fig.30 한국근대사-3
130.3 X 162.2cm 천 위에 유채 2005

서 그가 그 동안 다루지 않았던 역사적 사건들을 몇 개 더 그린다 해도, 그것은 내용만을 풍부하게 만드는 일련의 동어반복일 수 있지만, 만일 그의 유색조 유화작업에서 어떤 이상하고 기묘한 회화적 출구 - 특히 기법과 형식의 측면에서 - 가 뻥 뚫린다면, 과연 그것이 어떤 모양으로 어떤 표정을 짓게 될까 하는 것에 대한 궁금함을 지울 수 없다는 것이 전시를 감상한 이후의 내 솔직한 심정이기도 하다.

마지막으로 언급할 내용은 신학철 작품의 '형상'에 관한 문제이다. 전시 오프닝 다음 날, 장경호 선생은 신학철의 작품에서 화면의 '내용'들은 인과관계를 부여할 수 없는 단순한 역사적 사실의 나열일 뿐이며, 우리가 진짜로 의미 있게 주목해야 할 부분은 '형상'인데, 신학철 작품의 진짜 핵심은 몸, 형상으로 다가온다고 말했다. 우리가 이 형상에 주목할 때, 한 가지 분명한 것은 이 형상이 건강하고 완전한 상태가 아니라는 점이며, 하나의 병리적 증상(pathological symptom) 혹은 왜상(anamorphosis, 歪像)이라는 사실이다. 즉 어떤 전일(holistic, 全一)하고 완벽한 하나의 구조로서의 형상이 무언가에 의해 휘어지고 구겨지고 꺾이어진 왜상으로 변형된다는 것이다. 이 세계와 삶의 역사는 본래 하나의 체계로 통합될 수 없는 비전체성의 구조로 이루어져 있었는데, 근육, 남근, 무기 등으로 표상되는 전체성 - 세계를 하나의 체계로 통합하려는 힘 - 의 구조가 침투해 들어오면서 이러한 비전체성을 격멸시키고, 화면 속 전일한 형상 - 세계의 비전체성 - 을 일그러뜨리는 균열의 원인으로 작용한다는 것이다.

거대한 기계, 우람한 근육질, 발기된 남근 등의 남성성적 요소가 개입되면서 트라우마(trauma)의 양상들이 만들어내는 뒤틀어진 형상성 그 자체가 작가의 개인적 무의식의 변화의 과정이자 한국근대사의 질곡 그 자체 - 집단적 무의식 - 의 상징이라는 생각이 들었다. 형상 속에 등장하는 '내용'이 신학철 회화의 '의식'의 반영이라면, 내용을 담고 있는 이 '형상' 자체야말로 신학철 회화의 '무의식'의 반영이 아닐까?

초묵焦墨 으로 이루어 낸,
치밀하고 그윽한 중첩의 미학

류회민(柳會玟) 먹그림 전(展)
2014. 8. 1 - 8. 30 · 미광화랑

세간에서는 한국화가 위기라고들 한다. 시장판에서도 색이 번쩍거리는 서양화를 찾는 사람들은 쌨고 쌨지만, 시커멓게 먹을 쓰는 한국화는 고루하다며 관객들이 외면하고 있기 때문이다. 그러다보니 한국화를 치열하게 잡고 파들어 가는 작가도 갈수록 점점 드물어지고 있다. 사실 준법을 다루면서 산수를 해석해 나가는 그림이야말로 진짜 우리네 고유의 것인데, 이제는 실낱 같이 내려오던 그 가녀린 전통의 명맥마저 완전히 끊어져버리는 것은 아닐까 싶은 우려가 들 정도이다. 지금은 화광동진(和光同塵)이나 진광불휘(眞光不輝)의 시대는 아닌 듯하다. 그러나 그것을 그저 이 시대의 풍조나 탓으로만 치부해 버리기에는 그 편향이 너무나 부당하고도 자심(滋甚)하다.

2010년 9월에 미광화랑에서 열린 '류회민 부산풍경 전'을 보았다. 바다도 보이지만 아파트도 보이는 이 시대 부산의 모습을 담은 실경화였다. 전통적 관념산수가 아닌 한국화가 해결해야 할 당대성의 문제에 대해 고민한 흔적이 역력한 작업이라 생각했다. 그리고 그 때 처음으로 만났던 작가의 모습에서 번다한 세사의 이해(利害)에 대한 관심보다는 작업에만 마음을 쏟고자 하는 구도적 결기 같은 것이 엿보였기에, 지속적인 작업으로 차분한 시간을 보내기만 한다면 어쩐지 남다른 성과를 이루어 낼 것 같은 느낌을 받은 바 있었다. 이번 전시(2014. 8. 1 - 8. 30)가 시작되기 일주일 전, 우연히 들렀던 미광화랑에 미리 걸려 있던 한 점의 전시

선운산
149 X 212cm 한지 위에 먹 2014

산이 아프다
73 X 90cm 한지 위에 먹, 콘테 2013

출품작 '선운산'을 보게 되면서 이 글은 시작되었다. 4년 전 작가의 전시에 출품되었던 작품들과 비교해 볼 때, 이번 작업에서는 그야말로 파격적이라 할 만한 엄청난 변화가 있었다. 이번 작업은 한국화의 재료를 썼지만 전혀 물의 바림(渲染)을 느낄 수 없는, 그야말로 뻑뻑한 생먹을 계속해서 켜켜이 쌓아 올린 적묵(積墨)의 그림이었다. 어느 부분에서는 근대기 6대가 중 소정(小亭) 변관식(卞寬植)의 그림에서 풍기는 야취(野趣)를 느끼게 만드는 요소가 있었다. 마치 먹을 유화 물감처럼 사용해, 종이 위에 그렸지만 캔버스에 오일을 바른 것과 방불한 기세를 발휘하는 그림이었던 것이다. 그러나 적묵을 썼다는 점 외에, 변소정(卞小亭)의 그림에 비해서는 그 대비가 훨씬 더 섬세한 느낌이었다. 가까이에서는 온통 시커멓게 채워진 그을음 같은 초묵(焦墨)이 종이 위로 제멋대로 비벼지고 무질서하게 뭉개진 것처럼 보였지만, 거리를 두고 화면을 응시하니, 해가 뉘엿뉘엿 저물어 가는 해거름에 높은 산봉우리에 지는 그림자와 그 사이사이로 골짜기에 비치는 가녀린 햇살과도 같은 예민한 컨트라스트(contrast)가 절묘한, 시각적으로 잔잔하고 침잠(沈潛)한 분위기를 연출해 내고 있는 것이 아닌가? 이렇게 농담이 없는 초묵을 사용하는 방식으로 디테일의 세밀한 일루전을 만들어내는 그림은 그간 어디에서도 흔히 잘 볼 수 없었던 것 같다. 일견 시커멓게 뭉개진 것 같지만 대단히 섬세하게 계산된 그림이었다. 또한 근경을 흐리게 그려 원경처럼, 원경을 짙게 그려 근경처럼, 그렇게 원근을 서로 도치시키는 효과 역시도 이전의 화가 그림에서는 보기 어려운 장면이었다. 전시 리플렛 제일 뒷면에는 한지 위에 먹과 콘테로 그린 작품 '산이 아프다'의 이미지가 실려 있었는데, 거기에서는 산불이 나면서 연기가 뭉게뭉게 올라오고 있는 모습이 그려져 있었다. 즉 화면의 단조로움을 깨뜨리기 위해 붉은 색조로 부유하고 있는 화염 이미지를 한

번 도입해 본 것인데, 이것은 화가가 묵화를 그리지만서도, 조형요소의 하나로 먹뿐 아니라 필요하다면 색도 다루겠다는 분명한 의지를 표명한 것으로 보인다. 대작 '8월의 강'에서 녹조로 인해 연두로 바뀐 물의 외현(外現)은 내용적으로는 일종의 사회 고발적 요소를 담아본 것이라 하겠으나, 내심 형식적으로는 조형의 변이를 보여주기 위해 색조를 개입시킨 것이 아닌가 하는 심증이 들었다.

빈 배
145 X 149cm 한지 위에 먹 2014

작품 '빈 배'의 경우에서 만일 배가 그려져 있지 않았더라면, 화면의 아래쪽 절반이 물이라는 사실을 한 눈에 알아보기가 어려웠을는지도 모른다. 그러나 배를 보면서 '아하! 이곳이 물이구나' 라고 생각한다면, 그 순간 정밀(靜謐)하고 잔잔한 수변의 호젓함이 더할 수 없이 그윽하게 빛을 발하는 생생한 화면으로 펼쳐지게 된다. 옛시에 '산형(山形)은 추갱호(秋更好)요, 강색(江色)은 야유명(夜猶明)이라' 했던가? 그의 화면의 검은 배경은 스산한 바람 맞으며 나뭇잎 떨어지는 가을 산이 그러하듯, 어둑히 깔린 야음 속 달빛에 희번덕거리는 찰나의 물빛이 그러하듯, 강산이 자기 안에 품고 있는 그 진짜 강산 됨이, 그리고 가장 강산 됨이 무엇인지를 그대로 드러내고 있었다. 자연이 담고 있는 자연 됨, 표피 안에 덮여 있는 속내로서의 자연, 또 그것을 밖으로 드러내고자 하는 화가의 욕망, 이 모든 것들을 나는 그의 그림 한 장 속에서 설핏하니 읽어버렸다.

미륵산 쪽에서 통영 시가지를 바라보고 그린 대작 '통영'은 산과 바다와 건물이 어우러진 파노라마와 같은 그림이었다. 산첩첩(山疊疊) 수중중(水重重)한 이 미항(美港)에서 연하여 펼쳐지고 달리는 산들의 옅고 짙은 색조의 변화들은 멜로디와 화성이 조화롭게 짜인 노래의 가락처럼 자연스럽게 흘러가고 있었으며, 그보다 더 옅은 색조의 도심 풍경과 여백으로 표현되는 바다의 경관은 이 산들의 짙은 빛깔과 서로 대비되면서 화면 전체를 거대한 흑백의 심포니로 만들어 주고 있었다. 나는 오늘 바흐(J. S. Bach)의 마태수난곡을 들으며 이 그림을 쳐다보고 있다. 농담의 변이가 보여주는 세계는 음률의 변이가 보여주는 세계와 수평적이다. 소밀(疏密)의 차이와 진동수의 차이가 서로 조응하면서, 들으면서 동시에 보는 사람의 감정의 진폭을 팽팽하게 조율하고 있다.

화가의 그림에서 디테일의 섬세함은 조금도 나무랄 데가 없어보였다. 어쩌면 소름이 끼칠 정도로 그 섬세함을 극한까지 밀고 나갔다는 느낌도 없지 않았다. 그런데도 불구하고 그림을 볼 때 어딘가 아쉬운 약간의 미진함이 느껴졌다. 나는 혼자서 그게 무엇일까 생각해 보았다. 곰곰이 생각하다보니 그것은 부분에 대응하는, 화면의 전체 덩어리가 만들어 내는 효과의 문제였다. 나는 그의 그림을 보면서 디테일은 더욱 섬세하게, 그러나 전체의 느낌은 더욱 거칠고 불규칙하게 만들어 나가야 할 것 같다는 느낌을 받았다. 부분의 섬세함에 대비되는, 강하고 거친 전체의 기세가 아직 미진하다는 생각이 들었던 것이다. 그러나 전혀 다른 이 두 가지 요소가 서로 잘 어우러지면서도 동시에 그것이 시각적 쾌(快)와 감흥을 일으키게 만드는 것은 상당한 수준의 난도를 요할 것으로 보인다. 그러나 4년 전의 그림으로부터 지금의 그림을 만들어내는 그의 저력을 보면서, 어쩌면 화가라면 이 문제를 해결해 낼 수 있지 않을까라는 기대를 가져보게 된다. 어쩌면 소정(小亭)의 거친 필법의 금강산 그림에서 그 실마리를 찾아볼 수 있지 않을까 하는 생각도 해 보았다. 거칠 뿐 아니라 리듬감과 운동감도 살아있는, 무거우면서도 경쾌한 그림이 된다면 더욱 좋을 것이다. 그렇게 된다면 화가가 만들어낸 그 디테일의 힘이 더 견고해지면서 한층 전체와의 관계에서 시너지스틱(synergistic)한 효과를 발휘할 수 있을 것으로 보인다.

통영
447 X 142cm 한지 위에 먹 2013

고일高逸 과 초연으로
구현된 피안적 적멸경

오영재(吳榮在) 회고전(回顧展)
2014. 11. 8 - 11. 26 · 미광화랑

2008년 7월, 해운대에 있던 갤러리 솔거에서 오영재 화백의 회고전이 열린 바 있었다. 당시 화가의 미망인(황금자 여사)이 소장하고 있던 409점의 작품들을 양산 법기의 작업실에서 전부 가져와 166점을 전시장 벽에 걸었다. 그 중 대부분은 곡면(曲面)과 난색(暖色)으로 구성된 '파라다이스(Paradise)' 연작이었으나, 서명이 없는 기하학적 추상작업들과, 각면(角面)과 한색(寒色)으로 구성된 1990년대 이전 작품들도 여러 점 눈에 띄었다. 면분할 방식의 구상계열 풍경화와 인물화(구작)들도 일부 섞여 있었다.

혹자는 화가의 1980년대 작품 속 푸른 계열의 차가운 색채와 곧게 뻗은 직선은 영도 바닷가의 거친 파도에서, 1990년대 작품 속 붉은 계열의 온화한 색채와 부드러운 곡선은 법기 수원지의 잔잔한 물결에서 옮겨온 것이라 이야기하기도 한다(그는 1985년까지는 부산의 영도 청학동에서, 1985년부터는 양산의 법기 수원지 근처에서 살았다).

그 때의 전시장에서 작품 '풍경—수원지(1976)'에 유독 시선이 끌린 것은 연록의 색조와 고요한 물결이 마치 녹음처럼 싱그럽고 얼음처럼 투명했기 때문이었다. 차고 맑은 추수(秋水)에 가녀린 소녀의 청안(淸顔)을 씻는 듯한 청신함이 돋보여, 작가의 깨끗한 품

풍경-수원지
52.8 X 41.2cm 천 위에 유채 1976

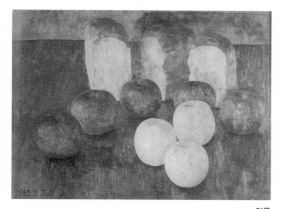

정물
60 X 44.8cm 천 위에 유채 1949

성까지도 화포 위로 환하게 번지는 것 같았다. '풍경-수원지'의 물과 숲의 분위기, 빵과 사과를 그린 정물화(1949)의 구도와 색채, 항아리를 그린 작품에서의 질감 및 색조 등에서는 스승인 손일봉(孫一峰) 화백의 영향이 남아있으면서도, 한편으로 자기만의 독특한 감각과 화면 해석이 살아있어 구태를 벗은 참신함을 느낄 수 있었다. 마치 스승의 그림 위에 반투명의 색유리 한 장을 살짝 더 끼워 넣은 듯, 번뜩이지 않는 투명한 분위기가 화면 깊숙이 스며들어 있었다.

부산과 경남 지역 색면추상 회화의 선구자적 역할을 담당했던 화가는 1923년 전남 화순에서 태어나 일본 도쿄의 아사카다니(阿佐賀谷) 미술학원에서 수학했고, 1953년에 경주예술학교 회화과를 졸업했다. 그는 자신의 작품세계의 변천을

1. 사실주의적 습작 과정의 제작 (1943-1960)

2. 구상화풍의 주된 제작에 겸해서 추상작품 시도 제작 (1961-1980)

3. 추상작품의 주된 제작에 겸해서 구상화 제작 (1981-1988)

4. 정리된 결과로서 일관되게 추상작품 제작 (1989-)

이상의 4단계로 요약했는데, 화가의 작품세계를 연대기적으로 이해하는데 이 구분은 상당히 유용하다. 또 그는 자신과 피카소의 작품을 비교하며 자신의 예술세계를 다음과 같이 정리하기도 했다.

피카소는 여러 방향에서 본 어떤 대상을 해체하여 한 장면으로 재구성한 구상적 입체주의 화풍을 성립시켰다. 나의 경우, 인간을 포함한 대자연의 대상을 해체하여 한 장면 상징성으로 재구성하는 추상적 입체주의의 방법을 갖는다. 그것에 자연이 지닌 영적이자 미적 절대성을 인간적 체질화로 전위(轉位)하는 경우, 사랑의 정회(情懷)가 다양적 형세로 작용하여 이루는 인간 상호간의 진실된 삶의 교화기류(交和氣流)가 인간의 본질적 소망인 자유+평화+행복=낙원이 되는 보람을 차지하게 된다는 나 나름의 자각에서, 작품상 표현의 주제는 자유+평화+행복=낙원이며, 이러한 근거에서 작품의 명제로서 파라다이스가 되고 있는 것이다.

그는 화가로서 일평생 가난을 숙명처럼 짊어지고 살았다. 그림 외에는 아무 것도 몰랐고 관심도 없었기에, 처자들이 겪은 생활고는 필설로 다 형언하기 어려울 정도였다. 영도 청학동의 달동네 셋집에 살면서 생계가 핍절했을 때, 한 화랑 주인이 찾아와 선금을 주면서 이해하기 어려운 색면추상 작품 말고 애호가들에게 팔릴 수 있는 구작을 다시 그려달라고 요청했다는데, 화가는 석 달 동안 단 한 점의 그림도 그리지 못했다는 것이다. 그는 작가적 신념과 현실의 선호도가 상충할 때 그 둘 사이에서 적당히 타협하거나 절충할 줄을 몰랐던 심지가 곧은 사람이었고, 그림을 돈이나 명예를 얻기 위한 수단으로 이용할 줄 몰랐던 진정한 예인이었으며, 미술 애호가들의 눈높이를 따르기보다 자신의 예술적 신념을 투철하게 견지해 온 천생의 작가였다. 작품의 완성도에 대한 엄격함 때문에 첫 개인전을 환갑이 지나서야 열었고, 1999년 작고할 때까지, 일평생 개인전을 단 두 차례만 가졌을 뿐이었다. 생전의 화가를 기억하는 사람들은 그의 성실함과 과묵하고 꼼꼼했던 성격 그리고 소설을 집필할 만큼 뛰어났던 문재(文才), 미술 이론에 대한 깊은 조예 등을 회고하기도 했다.

전시장에 있던 수많은 그림들 중에서도 그의 작업의 원천을 짐작해 볼 수 있게 하는 드로잉적 성격의 작품들은 채 열 점이 안 될 정도로 적었고, 풍경을 그린 수채화를 모두 포함한다 해도 스무 점 남짓이 전부였다. 그 중 이채로운 작품은 1960년대 초반에 그린 것으로 추정되는 '사각상자'라는 제목의 수채 드로잉이었다. 육면체를 그린 이 작품의 고아하게 곰삭은 갈색조의 색감과 명확하고 단순한 형태가 내 마음을 한순간에 사로잡았다. 지적인 느낌을 강하게 풍기는 이 드로잉은 면분할의 구상계열 작품들과 파라다이스 연작들의 시원과도 같은 도상이다. 이 작품들은 모두 색면으로 이루어져 있는데, 이 색면의 기본형은 바로 직육면체 혹은 입방체이기 때문이다. 즉, 작품 '사각상자'는 색면의 기하학적 최소단위만을 화면에 옮겨서 형태와 명암의 연구를 시도한, 일련의 조형적 퇴고의 흔적이 그대로 남아있는 매우 중요한 작품인 것이다. 다시 말하자면, 이것은 화가의 추상적 회화세계의 원형을 담고 있는 일종의 컨셉트 드로잉 (concept drawing)인 셈이다.

또 다른 그림 '파라다이스'는 색채 없이 명암만 달리한 면분할적 컴포지션이다. 필자가 부산공간화랑 신옥진(辛沃陳) 사장님께 "이 그림은 도무지 상하와 좌우를 분간할 수 없다"고 말했더니, 신 사장 왈(曰), '파라다이스'를 그리고 서명을 하기 직전에 내가 "오 선생님 작품

사각상자
38.1 X 26.6cm 종이 위에 수채

파라다이스
98 X 98cm 천 위에 유채 1981

파라다이스 (새벽 노을)
72.5 X 72.5cm 천 위에 유채 1987

파라다이스
39.2 X 39cm 종이 위에 연필

파라다이스
37.4 X 37.5cm 하드보드 위에 유채

은 어디가 위쪽이고 어디가 아래쪽인지 도대체 알 수가 없다"고 말하자, 오 선생이 "내 그림은 사면 어디서 보아도 다 작품이 되지"라고 대답하며 빙긋이 웃던 기억이 난다고 했다. 그런데 유채로 그린 '파라다이스'보다 이게 오히려 더 아르카익(archaic)한 느낌이 있었다. 사실 만년에 그린 '파라다이스' 유화는 세상에 대단히 많지만, 흑백의 연필로 그린 작업은 전시장의 전체 작품 중에서도 이것이 유일했다. '파라다이스' 연작을 시작하면서 작업의 발상을 조형으로 전환해 본 최초의 에스키스일 수도 있고, 유화 물감이 아닌 다른 재료로의 매체실험을 시도한 것일 수도 있다. 단순한 가운데 변이가 있고 정지태와 가동태가 서로 맞물려 있어, 오래 보아도 질리지 않는 격조를 자랑한다. '파라다이스' 유채(油彩) 연작들은 가난과 척박한 현실을 벗어나 자유, 평화, 행복을 통해 낙원에 이르고자 하는 작가의 염원과 이상을 간직하고 있으며, 단호, 선명, 예민한 색면들의 에지(edge) 처리와 작가의 섬세한 숨결을 느끼게 하는 정밀(靜謐)한 붓질의 흔적은 고결한 기품과 대가적 풍모에 촌치의 미달조차도 허(許)하지 않는다.

또 다른 한 점의 작품은 스테인리스 반합을 연필로 정밀하게 그린 데생인데,

파라다이스
53 X 53cm 천 위에 유채 1989

파라다이스
64.5 X 64.5cm 천 위에 유채

반합의 표면에 부딪힌 빛의 비산(飛散)을 예리하게 묘사한 것이 특징적이다. 표면의 기둥처럼 생긴 형태는, 이후 풍경을 면분할로 해석하는 유채 작품 속 각면체의 그것과도 유사했다.

나머지 한 점인 '무제'는 종이에

정물
53.2 X 38.8cm 종이 위에 연필

양면으로 그려져 있는데, 전면은 1961년작 수채화이고, 후면은 1974년작 유화이다. 여기서 특별히 언급할 부분은 전면인데, 이 수채화는 지금까지 알려진 화가의 추상작업 전체를 통틀어 제작의 연기(年記)가 가장 상한으로 추정되는 매우 중요한 작품이다. 이 작품 속에는 삼각형, 사각형 등의 다양한 직선적 형태소들과 적색, 녹색, 청색, 황색 등 한란(寒暖)의 다종한 색채소들이 포함되어 있는데, 이들 형태소와 색채소를 결합시키는 최초의 시도는 이후 추상작업이 분화, 진행되어 나가기 전의 가장 순수한 조형적 원형을 보여주고 있다. 색채소의 관점에서 볼 때, 이후 제작의 시

무제(전면)
54 X 41.4cm 종이 위에 수채 1961

기별로 다르게 나타나는 한색과 난색 모두가 이 한 작품 속에서 구유되고 있으며, 형태소의 관점에서 볼 때, 비록 초기 작업에서 등장하는 각면 중심의 구성과는 달리 후기 작업의 구성이 주로 곡면으로 이루어졌다고는 하지만, 대부분의 경우 이 곡면이 꼭짓점 없는 원형을 이루는 방식이 아닌, 도형 내부에 꼭짓점들이 존재하는 상태에서 각 선분들만 곡선으로 구성되어지는 것이기에, 결국은 직선으로 이루어진 삼각형이나 사각형 같은 도형들의 곡선화된 변이에 다름 아닌 것이다. 즉 형태 측면에서 볼 때, 후기 작품은 초기 작품의 직선 요소들을 곡화시킨 것에 불과하다. 따라서 이 작품은 화가의 전체 작업의 통시적 양상 모두를 자신 안에 혼일융회(混一融會)하고 있는 대단한 문제작이라 할 수 있다. 암색 계열이 주조를 이루고 있는 세련된 색채의 사용과 예리한 도형들이 서로 부딪히며 만들어내는 구성의 역동성은 화가가 지닌 탁월한 조형적 감각과 역량을 여실히 증명하고도 남는다.

무제(후면)
41.4 X 54cm 종이 위에 유채 1974

이 외에 이번 미광화랑 전시에 새롭게 출품된 '원질(原質, 1981)'의 경우는 화가가 1980년대에 주로 제작하던, 날카롭게 각이 진 기하학적 도상들을 연필로 섬세하게 음영 처리한 작업이다. 이는 당시 화가가 진행하던 작업의 구성과 형태감을 잘 보여주고 있는데, 사각사각 거리며 종이를 스치고 지나가는 연필심 소리가 들리는 것 같은 감칠맛 나는 필촉의 예민함이 특히 돋보인다. 보통의 드로잉들에 비해 거의 강박적이라 할 만큼 정교함이 발휘된 이 작품의 제목에서 우리는 화가가 추구했던 '순수한 본래적인 바탕' — 화가 자신은 이것을 '이성화 정신작용' 또는 '지정의(知情意)의 평균 작용성'이라는 용어로 설명

원질
25 X 35cm 종이 위에 연필 1981

하는데, 자연은 지정의적 분할이 없는 절대적 통일성으로 그 내면이 조화되어 있으며, 이러한 자연의 속성처럼 분할이 없는 인간의 평균 작용성을 이성이라 정의했다. 이러한 자연의 완전함에 근접하려는 인간의 모습은 〈중용(中庸)〉에 나오는 '誠者 天之道也 誠之者 人之道也 (誠(성)은 하늘의 道(도)이고 誠(성)을 행하는 것은 사람의 道(도)이다)' 라는 구절을 연상케 한다 – 에 대한 깊은 관심을 느껴볼 수 있으며, 이러한 바탕들의 집적으로 구축해 낸 세계를 휘어진 입체들로 묘사하면서, 양감이 느껴지는 강력한 형상으로 상징화시켜 표현해 내고 있다. 화가는 자신의 작업을 설명하면서 '구조주의'라는 개념을 도입하고 있는데, 구조주의에는 '변화에 치우친 것에 통일을 있게 하고, 통일에 치우친 것에 변화를 주어, 변화 중 통일, 통일 중 변화가 있는 가운데 균형이 잡혀 조화적 분위기를 있게 하는 적극적 전개능력이라는 내의(內意)가 있음을 명확히 적시하고 있다. 그는 이러한 바탕에서 시간성과 공간성을 종합한 종합성(자연, 인간, 문화의 종합)으로 현재를 기반한 문제해결을 통해 보편성으로 나아가는 예술을 지향했다. 주객의 한계를 없애고, 이상과 현실, 현재와 과거와 미래를 종합해 그 중 어디에도 치우치지 않는다는 그의 예술적 지향은 바로 중용을 의미하며, 복합적인 것의 균형을 추구한다는 점에서는 동(動, 변화)과 정(靜, 통일)의 조화적 개념이 관련된다고도 볼 수 있다. 1981년은 구상을 주로 하던 시기를 지나 화가의 추상작업이 본격화되기 시작하던 시점으로, 이 작품이야말로 1980년대 전반기 작업의 전형적 도상과 사유의 양상을 보여주는, 매우 중요한 컨셉트 드로잉이기도 하다.

화가는 1984년 12월에 열렸던 제1회 개인전(유화랑) 전시도록에 '1980년 후반 무렵부터 현재 하고 있는 추상형식의 실마리가 생겨졌는데, 추상화를 꼭 그린다거나 그와 같은 형식을 갖는다는 의도나 계획은 전혀 없었다. 따라서 나 자신도 어쩔 수 없는 경황에서 스스로 그렇게 되어버렸다' 라고 자술한 바 있다. 또한 그는 '제작을 해 가는데 있어서의 정신적 태도로는 시종여관 무계획의 중화입장(中和立場)에서 직관적 전개방향을 지켜갔으며, 따라서 제작이 끝나야만 결과를 알게 되는 것으로 결말 되고 있다라고 언급하기도 했다. 조형적인 프로세스가 극도로 치밀하게 진행되어진 것처럼 보이는 그 작품 자체의 드러난 외표와는 너무나도 다르게 화가 자신이 '무계획'과 '중화', '직관적 전개'를 중시했다고 서술한 점은 그의 내면적 정신세계를 파악하는데 대단히 중요하다. 이것은 그 외현의 서구적 요소에도 불구하고 왜 그의 작업 속에 그토록 깊은 동양적 감흥이 서려 있는지를 설명할 수 있는 가장 핵심적인 열쇠가 되기 때문이다. 또한 '의도와 계획을 갖지 않았음에도 나 자신도 어쩔 수 없이 스스로 그

렇게' 추상의 형식으로 진척되었다는 언급 역시 서구미술이 추구한 이지적 조형의지 이상의 어떤 선적(禪的) 경지에 대한 희미한 힌트가 암시되고 있는 것이다. 전반적으로 이 시기의 작업에서는 색채와 형태의 조화를 통한 시각적 세련미가 잘 구사되고 있으며, 색채 구획 중 한두 곳 혹은 서너 곳을 여백으로 살짝 비워두는 방식으로 화면 구성상의 단조로움을 깨뜨리는, 일종의 악센트(accent)로서의 신선함이 발휘되고 있는데, 우리는 이를 파격과 자유정신의 은유로서 읽어볼 수 있다. 인간을 포함하는 자연을 입체와 평면, 여백과 선으로 조합, 직조하면서 1990년대 이후로는 화면의 분위기가 담담한 문인화적 멋과 정취의 세계로 진행되어 나가고 있음을 살펴볼 수 있다. 이 시기의 작업은 소위 인간세를 초탈한 듯한 뉘앙스가 담겨진 잔잔한 유토피아적 달관을 느끼게 한다. 이는 결국, 서구의 형식과 동양의 정신이 결합된, 소위 '한국적 근대성'의 한 단면적 반영이기도 한 것이다.

　　이후로도 부산의 몇몇 화랑에서 더러 화가의 작품들을 접할 기회가 있었다. 이지적 화면 구성, 정제된 색조 사용, 조형의 정교함과 치밀함 등에서 실제 화력(畵力)에 비해 현저하게 저평가되어 있다는 느낌을 떨칠 수가 없었다. 2009년 9월에 열린 '꽃피는 부산항' 전에 출품되었던 '청류(淸流, 1986)'는 청고한 화격이 돋보이는 보석 같은 작품이었다. 미광화랑의 '꽃피는 부산항' 전 전시 서문과 작품 해설을 쓰기 위해 출품작 26점 전부를 리뷰하면서, 오영재 화백의 '청류'와 김윤민(金潤珉) 화백의 '개울', 서성찬(徐成贊) 화백의 '부귀화' 등의 작품에서는 깊은 예술적 감동을 받았다. 그러나 독자적 조형어법으로 일가를 이룬 지역 대가들(오영재, 김윤민, 서성찬)의 작품이 전국 단위는 고사하고 부산 내에서조차도 평단과 미술시장의 합당한 평가를 받지 못하고 있었다. 그럼에도, 우리들이 미술사적으로 절대 간과해서는 안 될 중요한 지점들이 있다. 화가는 추상화(抽象化)의 과정에서 논리적 맥락이 얼마나 중요한지를 인식시킴으로서 부산, 경남 지역 현대미술의 흐름에 지대한 영향을 끼쳤다. 1970년대에는 대상을 기하학적 단위입자들의 집적으로 파악했지만, 1980년대 이후로는 면분할의 구성을 통해 순수조형의 정수를 보여주었다. 그의 작업에서는 일반 구상에서 시작해 추상적 구상을 거쳐 완전 추상(올—오버의 전면 추상)에 이르기까지의 전 과정에 걸쳐 인과적 필연성에 기초한 이지적 논리가 투철하게 유지되고 있어, 그의 치열한 작가정신의 단면과 궤적을 여실히 읽어낼 수 있다. 극한의 난관 속에서도 작가적 신념과 현실의 요구를 타협, 절충하지 않고, 관념적 이상세계와 낙원경을 간단없이 추구했던 그는 부산, 경남이 자랑할 수 있는, 그야말로 대표적인 추상화가이다. 전국적으로도, 전후 동시대 작가군 중에 이 정도 성취를 이루어 내었다고

내세울만한 사람은, 내 보기엔 그저 김환기(金煥基) 화백 정도뿐이다.

부산시립미술관에서의 회고전을 앞두고 열리는 이번 미광화랑에서의 오영재 전은 부산의 추상미술 계보에서 화가의 비조(鼻祖)적 위상을 확고하게 정립하는 의미 깊은 전람회이다. 이번에 전시된 작품들 중에서도 구상계열인 '유광(流光, 1980)'이나 '초설(初雪, 1987)'과 같은 작품은 화가의 진면모를 유감없이 보여주는, 풍경화(風景化) 된 단위격자 구조들을 잘 보여주는데, 이 작품들은 일견 명확히 형태로 구현되어 나타난 구상화처럼 보이지만, 실은 회화의 근원적 요소를 표현하는데 화가가 훨씬 더 중점을 두고 있다는 것을 읽어낼 수 있게 한다. 또한 세계를 결코 더 이상 분절될 수 없는 기본 단위로 파악해 내겠다는 세잔(Paul Cezanne) 류(流)의 견고한 구성의지가 드러나고 있기도 하다. 세계와 존재의 근원과 궁극을 향해 계속 거슬러 올라가고자 하는 화가의 이성적 조형의지는 필연적으로 추상화(抽象化)의 경로를 밟아나갈 수밖에 없었는데, 그가 마지막으로 도달했던 회화의 세계는 모든 열렬한 것, 모든 부유하는 것들이 차분히 가라앉아 잔잔해진 맑고 고요한 관조와 침잠의 경지였다. 단순한 형태소와 색면들이 반복되는 화포 속에서 광풍제월(光風霽月)의 쇄락(灑落)과 평정(平靜)함을 읽었던 것이 필자만의 감흥이었을까? 나는 그 촘촘한 짜임새의 구성적 배열에도 불구하고 역설적으로 그 그림들 속에서 고화에서 보는 성긴 수풀에 외로운 정자 한 채가 서 있는, 용슬재도(容膝齋圖, 倪瓚 作)와 같은 원인(元人)의 일품(逸品)을 방(倣)한 소림모정(疏林茅亭)의 황간(荒簡)한 정조를 느꼈다. 그 고화 속 탈속한 담졸의 경지를 서양의 재료로 표현한다면 바로 이런 그림이 되지 않았을까? 망상(網狀)의 패턴화

유광
60.2 X 45cm 천 위에 유채 1980

초설
72.5 X 53cm 천 위에 유채 1987

된 구성과 듬성한 사의적 심회가 서로 부딪히고 있는 기묘한 세계가 그 안에서 역동적으로 혼융되고 있었던 것이다. 바로 그 고일(高逸)과 초연(超然)의 경지가 현실의 치열한 바이브레이션(vibration)을 떨쳐낸 적멸의 파라다이스 아니었을까? 그 피안적 적멸성, 바로 그것이야말로 오영재의 회화가 최후로 도달한 동양적 의경이라 말할 수 있겠다. 그의 회화에서는 형상의 바이브레이션(動)이 보이되 이 바이브레이션을 형태적 패턴화를 통해 화면 속에서 동조화(靜)함으로서 전체를 안정화시키고 있으며, 색채의 변주(動)가 있으되 이 색채들을 동일 계열의 색조로 범주화(靜)시킴으로서 전체를 의연하게 만들고 있다. 이 동중정(動中靜)의 경이로운 세계야말로 차안과 피안, 사바와 극락을 모두 품어 낸 총체적 파라다이스라 할 것이다. 또한 그것은, 시퍼렇게 날이 선 채 곧추 세워진 정신의 고도를 표상하는, 가히 심상의 오벨리스크(obelisk)라 할 만하다.

무상의
현존에 붙인
영원의
이름

『화골(畵骨)』을 출간했던 2007년 3월 이후로 새로이 수득(收得)한 드로잉들 중에서, 생존과 작고를 불문하고 어떠한 방식으로든 부산과 연관이 있는 - 예컨대 고향이 부산이거나, 지금 부산에서 활동하고 있거나, 전에 부산에서 활동했거나 - 작가들에 해당되는 내용들만을 모아, 여기에 따로 부기(附記)한다.

강선학 姜善學

―

[Memento Mori]

 2007년 9월에, 2년간 폐암으로 투병하시던 아버님께서 별세하셨다. 당시 나는 부산의 한 종합병원 정신과에 6개월 동안만 한시적으로 근무하기로 약정하고 서울을 떠나 온지가 얼마 되지 않았을 때였다. 8월 31일, 항암치료 때문에 세브란스 병원에 입원하실 때만해도 아버님의 병세가 그렇게 급박하게 진행되리라고는 미처 생각지 못했다. 9월 2일에는 출근 때문에 부산에 내려왔다가, 9월 5일, 아버님의 의식이 차츰 흐려지고 병상(病狀)이 위중하다는 어머님의 연락을 받고 그날 저녁 KTX로 급히 상경했다. 아버님의 간과 신장의 정상적인 기능 상태가 점차로 악화되면서 어떠한 내과적 치료에도 병세가 회복되지 않아, 결국 9월 12일 새벽에 아버님은 병상(病床)의 가족들이 지켜보는 가운데 평안히 하나님의 부르심을 받으셨다.

 임종 앞에서 죽음이라는 절체(絕體)의 한계상황을 목도하고, 황망 중에 장례를 치른 후 다시 부산에 내려오니, 불현듯 아버님에 대한 그리움과 이왕(以往)의 불효가 가슴에 사무쳐, 앉을 때나 설 때나 종일 목이 메고 눈물이 흘러내렸다.

 그 후로 보름 남짓한 시간이 흐른 10월 초의 어느 저녁 무렵, 해운대 중동역 근처에 있는 한 카페에 미술평론가이자 화가인 강선학 선생과 나를 포함한 여러 사람들이 우연히 모여 서로 만나게 되었다. 그 자리에서 강 선생이 갑자기 카페의 로고가 찍힌 냅킨 한 장을 집어 들더니, 그 위에 먹으로 내 얼굴을 그렸다. 며칠 후에는 액자를 만들어 그림을 넣었고, 액자의 배면(背面)에 그 즈음 품었던 내 소회(所懷)의 일편(一片)을 몇 줄의 글로 남겼다.

〈김동화 상(金東華 像)〉에 제(題)함

2007년 10월 1일 저녁, 부산 해운대 중동역 근처의 다실(茶室)인 Eton Valley에서 미술평론가 강선학(姜善學), 부산공간화랑(釜山空間畫廊) 사장 신옥진(辛沃陳), 미광화랑(美廣畫廊) 사장 김기봉(金基奉), 대동병원(大同病院) 정신과 과장 김동화 등의 몇몇이 우연히 만나 더불어 이야기하던 중, 강선학이 Eton Valley의 마크가 찍힌 napkin 위에 홀연히 먹으로 희작(戲作)하여 김동화의 얼굴을 그렸다. 후에 napkin을 활짝 펼쳐보니, 그 형상이 차츰 흐려지면서 좌우와 상하가 서로 대칭인 4개의 얼굴이 찍혀 나왔다. 이것을 김기봉이 배접하였고, 부산액자 사장 박춘수(朴春水)가 액자로 만들었다. 후에 김동화는 자상(自像)의 화제(畫題)를 〈Memento Mori〉로 정했다.

아! 사람의 형적(形迹)이 서서히 흐려짐이여! 그 얼굴의 묵흔(墨痕)이 흐려짐과 같이 그 인생도 쇠잔하여지다가 마침내는 사라져가나니, 인생의 덧없음이 이 그림 속 형상의 흐려짐과 같도다. 별세하신 아버님을 회억(回憶)하다가 마음이 느꺼워, 여기에 문득 한 줄의 제발(題跋)을 남긴다.

2007년 10월

閔閭 書

액자를 찾은 그날 밤 자정, 홀로 숙소로 돌아온 나는 정태춘(鄭泰春)의 곡(曲) '사망부가(思亡父歌)'를 들으며 통읍(慟泣)했다. 가슴에서 뜨거운 것이 왈칵 올라오는 것 같더니, 이내 눈가가 축축하게 젖어들었다.

저 산꼭대기 아버지 무덤

거친 베옷 입고 누우신 그 바람 모서리

나 오늘 다시 찾아 가네

바람 거센 갯벌 위로 우뚝 솟은 그 꼭대기

인적 없는 민둥산에 외로워라 무덤 하나

지금은 차가운 바람만 스쳐갈 뿐

아, 향불 내음도 없을

갯벌 향해 뻗으신 손발 시리지 않게

잔 부으러 나는 가네

저 산꼭대기 아버지 무덤
모진 세파 속을 헤치다 이제 잠드신 자리
나 오늘 다시 찾아 가네
길도 없는 언덕배기에 상포자락 휘날리며
요랑 소리 따라가며 숨 가쁘던 그 언덕길
지금은 싸늘한 달빛만 내리비칠
아, 작은 비석도 없는
이승에서 못 다하신 그 말씀 들으러
잔 부으러 나는 가네

Memento Mori
21.8 X 23cm 냅킨 위에 먹 2007

저 산꼭대기 아버지 무덤
지친 걸음 이제 여기 와 홀로 쉬시는 자리
나 오늘 다시 찾아 가네
펄럭이는 만장 너머 따라오던 조객들도
먼 길 가던 만가 소리 이제 다시 생각할까
지금은 어디서 어둠만 내려올 뿐
아, 석상 하나도 없는
다시 볼 수 없는 분 그 모습 기리러
잔 부으러 나는 가네
잔 부으러 나는 가네

부산에서 강선학 선생을 만나기 전에는 그를 미술평론가로만 알고 있었다. 만난 후에야 그가 개인전을 여러 차례 열었던 이력이 있는 화가이며, 여러 권의 시집을 낸 시인임을 알게 되었다. 12월에는 그의 개인전이 열린 전시장을 찾기도 했다. 수묵으로 그린 산수와 인물이 어우러진 심상의 풍경들이 차분하게 걸려 있었다.

천붕지통(天崩之痛)의 참담했던 심정에 깊은 위로와 더불어, 잠시나마 생멸(生滅)을 마주하며 바라볼 수 있도록 그림을 그려준 작가에게 깊은 감사의 뜻을 표한다. (2007. 12)

김동화 정신과 의사 - 강선학의 그림 'Memento Mori'

묵흔처럼, 저 사라짐의 뜻은

처음에는 6개월만 있기로 마음을 정하고 내려온 부산이었는데, 돌이켜 보니 벌써 3년이 넘는 세월이 흘렀다. 3년 전, 내가 부산에 도착한 지 불과 보름이 지났을 즈음에 폐암으로 투병하시던 아버님께서 그만 유명을 달리하셨다. 그러한 까닭에 부산 시절에 대한 나의 첫 메모리는 애꿎게도 온통 잿빛 슬픔으로만 남아 있다.

서울로 올라가 아버님의 임종을 지키고 황망 중에 장례를 치렀다. 그리고 다시 부산으로 돌아왔다. 당시 어머님과 처와 아이들은 모두 서울에 있었고, 나만 혼자 용호동의 숙소에 기숙하고 있었는데, 늦은 밤 퇴근하고 거처에 돌아와 어두운 방 안에 홀로 앉아 있노라면, 돌아가신 아버님에 대한 그리움과 이왕(以往)의 불효가 가슴에 사무쳐 종일 목이 메고 눈물이 흘러내렸다. 하늘이 무너지는 천붕(天崩)의 아픔을 그저 혼자서 조용히 삭이고 있을 때, 부산의 몇몇 지인들이 베풀어 준 깊은 후의는 말할 수 없이 큰 위안으로 다가왔다.

10월의 어느 날 저녁 무렵이었다. 해운대의 한 찻집에서 미술평론가 강선학 선생, 부산공간화랑 신옥진 사장, 미광화랑 김기봉 사장을 만나 서로 무슨 이야기를 나누던 중에, 강 선생이 갑자기 카페 로고가 찍힌 냅킨 위에 홀연히 먹으로 희작(戱作)하여 내 얼굴을 그리는 것이 아닌가? 먹이 마른 후에 냅킨을 펼쳐 보니 좌우와 상하가 서로 대칭인 4개의 얼굴이 찍혀 나왔다.

화면 속 얼굴의 흐려져 가는 묵흔(墨痕)처럼, 또 은성(殷盛)했던 꽃과 풀이 시드는 것처럼, 우리의 젊음도 육신도 서서히 쇠잔해지다 결국은 사라지는 것 아니겠는가? 인생의 덧없음도 그림 속 형상이 서서히 흐려짐과 다를 바 없는 것이다. 이 그림은 아버님의 죽음 앞에 서 있던 내 비감한 소회의 일단을 거울처럼 비추고 있었다. 며칠 후, 그림을 깨끗이 배접해 액자를 만들어 숙소의 벽에 걸었다. 그런데, 벽에 걸린 그 그림은 다시 나에게 이야기하고 있었다. '죽음이 있기에 삶의 시간이 빛나는 것임을, 그림자가 없으면 빛도 없음을, 사라짐이 없다면 존재 또한 무의미함을, 그리고 이 모든 우리의 연약(죽음, 그림자, 사라짐)을 십자가의 사랑으로 채우신 하나님 안에서 내 아버님이 영존(永存)하고 계심을…'

절체절명의 카이로스의 시간 그 앞에서 이 그림은 내게 벽력같은 깨달음을 던지고 있었다. 그 날, 나는 이 자상(自像)의 화제(畵題)를 'Memento Mori'로 정했다. (2010. 10. 30. 부산일보 22면)

* Memento Mori : '죽음을 기억하라'라는 뜻의 라틴어 경구.

김경 金耕

—

[말과 여인]
[소]

제작은 우리들에게 부과된 지상의 명령이다. 붓이 문질러지면 손가락으로 문대기도 하며 판자 조각을 주어서는 화포를 대용해 가면서도 우리들은 제작의 의의를 느낀다. 그것은 회화라는 것이 한 개 손끝으로 나타난 기교의 장난이 아니요, 엄숙하고도 진지한 행동의 반영이기 때문일 것이다. 새로운 예술이라는 것이 천박한 유행성을 띄운 것만을 가지고 말하는 것이 아닐진대, 그것은 필경 새로운 자기인식 밖에 아무 것도 아닐 것이다. 여기에 우리들은 우리민족의 생리적 체후에서 우러나오는 허식 없고 진실한 민족미술의 원형을 생각한다. 가난하고 초라한 채 우리들의 작품을 대중 앞에 감히 펴 놓은 소이는 전혀 여기에 있다. (1953)

이 글은 해방 이후 부산 최초의 서양화 동인인 '토벽(土壁)'의 창립 발기문이다. 전후의 열악한 시대적 상황 속에서도 진지하게 창작의 의지를 불태우던 6인의 작가들 — 김 경, 김영교, 김윤민, 김종식, 서성찬, 임 호 — 이 결성한 '토벽'의 회원이었던 김 경 화백은, 향토성과 근대성이라는 당시 우리 미술의 중요한 양대 과제를 성공적으로 구현해 낸 근대기 부산의 상징적 작가이다.

2009년 12월 부산시립미술관에서 열린 '김 경, 부산의 작고작가 I' 전에서는 평소에 보기 힘들었던 그의 유화 및 데생 작품들이 대거 전시되기도 했었다. 생전에도 더할 수 없이 불우했던 화가의 작품들마저도(특히 대작들), 사후에 버려지거나 관리 부주의로 사라져버려 너

말과 여인
22 X 22cm 종이 위에 연필

무나 안타까웠다는 회고를 그의 화우(畵友)였던 김영덕(金永悳) 화백으로부터 들었다고 한다 (미광화랑 김기봉 사장님 진술). 가난과 단명으로 뜨거웠던 열정을 완전히 사르지도 못한 채, 중도에 사그라진 화가의 피맺힌 투혼을 되돌아보게 하는 뜻 깊은 전람회였다. 최근 20여 년 동안, 제대로 된 김 경 화백의 유작전을 볼 수 있는 기회도 사실은 없었다.

그러나 최근 몇 년간 부산에 살다보니, 자주는 아니지만 더러 김 경 화백의 데생을 만날 기회가 있었고, 요행히 그 중 몇 점을 손에 넣기도 했다.

소묘 '말과 여인'은 2004년 2월, 서울 인사동의 한 화랑(갤러리 AM)에서 보았던 그림인데, 나중에 보니 몇 손을 거쳐 부산으로 옮겨져 있었다. 5년이 지난 2009년 2월, 반쯤은 선물의 형태로 결국 이 그림은 내 수중에 들어오게 되었다. 말을 그린 선의 동세는 기운차 보이고, 여인을 그린 피카소 풍의 선조는 요약적이다. 여인의 형태를 단순화시켜 그려본 선조에는

소
26.5 X 19cm 종이 위에 연필

작가의 작업이 구상에서 추상으로 옮겨가는 시기의 특징을 보여주는 것 같은 느낌이 있다. 여인에 대한 세세한 형태 묘사는 없어지면서 얼굴의 특징만을 간략하게 표현했다. 주로 소를 즐겨 그린 작가에게 말은 다소 이색적인 소재인데, 운동감이나 절규하는 모습을 전달하는 선조의 역동적 양상은 소를 그린 데생들과 차별이 없다. 1982년에 개최된 조선화랑(朝鮮畵廊)의 김 경 회고전 도록에 실려 있는 정방형의 소품이다.

　　연필 소묘 '소'는 용틀임하는 소의 동세가 상당히 매력적인 작품이다. 이것은 과거 부산 공간화랑의 신옥진 사장이 소장하던 드로잉으로, 그곳에서 작품을 구입했던 한 소장가가 오랫동안 지니고 있다가 다시 매물로 내놓은 것이다. 소를 그렸지만 언뜻 보기에는 고구려 벽화 사신도(四神圖) 중 현무도(玄武圖)를 연상케 하는 느낌이 있다. 또한 김 경 화백의 좋은 작품들에서 공통적으로 감지되는 견고한 형태감과 투박한 힘이 화면에 잘 드러나 있다.

저립(佇立)
61 X 80cm 천 위에 유채 1960

내가 과거에 소장하고 있던 '여인 와상'은 'DRAWING BLOCK'이라는 표지가 붙은 작고 낡은 김 경 화백의 스케치북 안에 있었던 데생이다. 시원시원한 선조로 펜과 연필을 사용해 그린 여인의 조각적 포름에는 발상과 구성 과정에서 툭 튀어나오는 대범하고 굵직한 미감이 잘 나타나 있었다. 마치 부산시립미술관이 소장하고 있는 화가의 목조(木彫) 작품인 '토르소에서 느껴지는 분위기와 어딘가 흡사한 구석이 있었던 것이다. 스케치북의 다른 페이지에는 추상 에스키스 2점이 그려져 있었는데, 내용적으로 화가의 후기 추상 작업과 깊게 연관된 도상들이었다. 또 다른 페이지들에는 절친한 친구였던 시인 장호(章湖)가 번역한 정음사(正音社) 출간 '세계명시선'의 표지 디자인을 구상한 흔적들과 중간 부분이 찢어져 나간 추상 에스키스 1점이 남아 있었고, 한 쪽의 빈 여백에는 3개의 전화번호(5-2579, 5-3191, 5-2787)가 적혀 있었다. 그 뒷면에는 '城北洞(성북동) 99의1 鄭 圭(정 규)', '通仁洞(통인동) 46의24 崔永斗(최영두) 方(방) 韓 黙(한 묵)'이라는 정 규, 한 묵의 주소지와, 한 묵이 거처하던 최영두의 집 위치를 연필로 그린 약도가 남아있었는데, 이것은 모던아트협회 동인이었던 김 경과 한 묵, 정 규의 교유를 보여주는 흥미로운 자료이기도 했다.

그런데 이 스케치북 속의 그림들과 자료들을 어느 한 전시회에 대여해 준다고 부산의 모(某) 화랑에 잠시 맡겼는데, 화랑의 관리 소홀로 인해 쓰레기로 버려져 그만 중간에 분실되고 말았다. 치미는 분을 꾹꾹 누르면서 그걸 찾아보겠다고 노염이 기승을 부리던 2010년 8월의 어느 날 정오, 부산의 서면 근처에 있는 쓰레기 집하장을 찾아가 화랑 여직원과 둘이서 쓰레기 더미 속을 세 시간너머 뒤적거렸지만 결국은 찾지 못했다. 참으로 안타까운 일이었다.

이 스케치북 안에는 페이지마다 '金昌斗'라는 한자가 새겨진 철인이 찍혀있었는데, 김창두(金昌斗)는 본명이 김만두(金萬斗)인 김 경 화백의 실제(實弟)이다. 김 경 화백의 스케치 중에는 이 철인이 찍혀있는 것들이 꽤 많다. 내가 소장하고 있는 또 다른 연필 데생 속에도 같은 철인이 찍혀 있는데, 이 철인이 찍힌 스케치는 모두 화가의 동생(김창두)이 가지고 있던 스

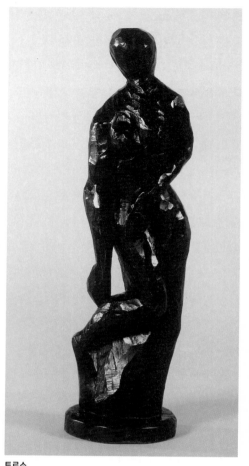

토르소
61 X 16 X 14cm 나무

소
23 X 36.5cm 하드보드 위에 유채

케치북에서 뜯겨져 나온 것이라고 보면 된다. 다음의 내용들은 1980년대에 부산에서 화랑을 했던 김수용 사장님으로부터 들었던 이야기이다. 부산에서 K화랑을 운영하던 J사장이 화가 사후 화가의 서울 집에 남아있던 작품들과 데생들을 모두 부산으로 가지고 내려왔고, 이것을 화가의 동생인 김창두에게 넘겨주는 과정에서 전체 중 일부 작품들이 두 사람(C모, J모)의 손을 차례로 거쳐 김수용 사장님께 왔는데, 결국 이것이 권상능(權相凌) 사장님께로 들어가 조선화랑에서 김 경 전시를 하게 되는데 중요한 역할을 하게 되었다는 것이다. K화랑의 J사장으로부터 시작해 나중에 서울 조선화랑으로 흘러 들어간 이 일부 데생 작품들 외에, 화가의 동생에게로 건너간 대부분의 데생 작품들은 부산 수로화랑(水路畵廊)에서 열린 김 경 유작전(1978)에 출품되는데, 이 출품작들에는 빠짐없이 '金토斗' 철인이 찍혔다고 한다. 수로

소녀
17.5 X 25.5cm 종이 위에 유채 1960

화랑 전시 얼마 전에 김수용와 최장호(최장호 갤러리 대표)가 화가의 동생을 만나, '사인도 없는 화가의 스케치들이 모두 흩어져버리면 그게 나중에 누구의 것인지도 모른 채 소리 없이 사라져버릴 수가 있고 또 가짜가 나돌 수도 있으니, 당신이 가지고 있는 당신 형님의 스케치북에는 따로 철인을 찍어서 구별해두라'고 제안해, 당시 화가의 동생이 보관하던 데생들에는 전부 이 철인을 찍었다는 것이다.

또 수로화랑 전시 오프닝 당일에는 도심 한복판에서 일반적으로는 도저히 일어날 수 없는 아주 기이한 사건 하나가 있었다고 한다. 정말 놀랍게도, 어른 팔뚝 둘레만큼이나 굵은 뱀 한 마리가 화랑 한쪽 구석에 쌓여 있는 김 경 화백의 전시도록 위에 올라탄 채 똬리를 틀고 앉아 있더라는 것이다. 어! 그러더니 조금 있다가 똬리를 풀더니만 마치 전시장을 둘러보듯 스르르 화랑을 한 바퀴 돌고는 유유히 밖으로 나가더라는 것이다. 그 때 화랑에 있던 사람들 몇몇이 그 뱀을 잡아서 태종대로 가져가 수풀이 무성한 풀밭 위에 놓아주었고, 그 이후 사람들 사이에 '김 경 선생의 혼령이 뱀이 되어 유작전이 열리는 화랑에 나타났다'는 소문이 파다하게 떠돌았다는데, 참 '전설의 고향' 같은 이야기이다. 게다가 당시 김 경 화백의 작품들을 거래하는 과정에서 뒤로 몰래 작품을 빼돌렸던 부정한 상인들은 하나같이 쫄딱 망했다고 한다. 그런데 전시가 끝난 뒤 전시수익금의 일부를 추렴해 살림이 어렵던 김창두 씨에게 쌀 세 가마니를 보낸 이후부터는 김 경 작품을 가진 사람들에게 사업상의 어려움이 생기지 않았다는 것이다. 누군가는 터무니없는 일화라 하겠지만, 생활고의 악전고투 속에서도 오직 일념으로 화혼(畵魂)을 불살랐던 그 생전의 한이 얼마나 깊었으면, 화가의 그림 주변에 이런 전설 같은 이야기들이 생겼을까 싶다.

김원백 金原白

[유전자로부터] 2점

김원백 화백은 형식적인 측면에서 여타 작가들의 제작방식과는 확연히 구별되는, 기발한 발상과 방법으로 작업을 진행해왔다. 캔버스 위에 여러 차례 물감을 겹쳐 칠한 다양한 색깔의 천들을 준비한 후, 이 천을 칼로 오려 갖가지 형상을 만들고, 마지막으로 이들을 캔버스 위에 겹겹이 쌓아 올려 작품을 완성한다. 타블로(平面) 위에 오일로 제작하는 일반적인 작업 과정에 비한다면, 다분히 릴리프(浮彫)적인 특징이 도드라진다. 제작 과정 중에서도 색 천을 오리는 단계와 오린 천을 화포에 붙여 배열하는 단계가 작품의 성격을 결정짓는 데에 특히 중요하며, 이 과정들을 통해 작가의 미학적 핵심이 드러난다고 할 수 있다. 화가의 진술에 의하면, 먼저 형태를 드로잉 한 연후에 색 천을 오리는 것이 아니라, 밑그림 없이 바로 칼을 사용해 즉흥적으로 오려낸다고 한다. 그것은, 반복을 통해 연마된 상당한 수준의 기술적 숙련이 없이는 불가능한 일이다. 또한 오려낸 형태들의 집적이 완벽한 조형적 균형과 긴장을 유지하면서, 동시에 전체적인 색감까지 알맞게 조율되는 것은 지난(至難)한 일이다. 화가는 재즈 운율의 흐름처럼 자연스럽게 작업이 진행되지 않으면, 중간에 작품을 망치게 된다고 말했다. 아무튼, 이렇듯 복잡하고 다양한 형태와 색조의 조합 속에서도 조금의 어색함이나 조잡함조차 없이, 작품의 유기적인 통일성이 잘 유지되고 있다는 점은 대단히 경이적이었다. 작품을 통해 읽히는 작가의 집요하고 강박적인 기질 역시 관객을 질리게 만들 정도로 강렬했다. 화가는, 자신이 칼을 즐겨 사용하는 이유는 칼이야말로 모호한 경계를 가장 선명하게 구분하고 드러내는 도구이기 때문이라고 말했는데, 이것이야말로 작가의 성정과 기질을 아주 잘 보여주는 코멘트였다.

유전자로부터 1
40 X 30cm 종이 위에 색연필 2006

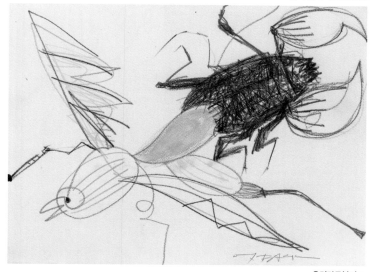

유전자로부터 2
40 X 30cm 종이 위에 색연필 2007

이러한 과정들을 거쳐 만들어진 연작의 화제(畫題)는 '유전자로부터'이다. 제목을 알고 그림을 보면, 화면 위에 수직으로 배열된 열주(列柱)들의 형태로부터 DNA 이중나선구조를 연상하는 것은 그리 어려운 일이 아니다. 각각의 열주를 구성하는 개개의 색 천들은 사람, 새, 물고기, 개 등의 구체적 형상을 연상시키는 측면이 있다. 그런데 재미있는 점은 이런 구상적 특성을 띤 소단위들이 모여 이루어진 전체 화면이 추상적이라는 사실이다. 2008년 6월에 열린 화가의 여섯 번째 개인전(미광화랑)에 출품된 작품 중에는 이런 추상 화면과 거미, 나비, 카멜레온을 그린 구상 화면을 붙여서 제작한 것들도 몇 점 있었다. 그런데, 구상 화면부를 구성하고 있는 색채의 구성과 색면의 중첩에서 묘하게도 추상적인 율조가 감지되는 것이 아닌가? 즉 화면이 추상인가 싶으면 그 속에 구상적 형태가 포진해 있고 구상을 그린 화면 속에도 추상적 원리가 함축되어 있는, 구상-추상 복합체(concreteness-abstraction complex)로서의 작품을 발견할 수 있었다. 이 전시에서는 복합성을 띠는 색면들의 밀도 높은 구성이 무엇보다 가장 돋보이는 관람의 포인트였다.

화가의 개인전 전시장에서 나는 색연필로 그린 두 장의 드로잉을 구입했다. 그 중 한 점인 2006년 작품은 추상 드로잉이다. 전시장에는 주로 수직의 기둥이 병렬적으로 배열된 구

성의 작품들이 주로 걸렸는데, 이 드로잉은 그와 달리 한 중심점을 기준으로 여러 색면 기둥들이 방사상으로 펼쳐져 있는 양상을 보여주고 있는 작품이다. 화가는 이러한 드로잉 작업을 여러 번 시도한 후에 실제 작업에 들어가는데, 드로잉 과정을 통해 전체적인 구성의 윤곽을 머리에 한 번 그려 본다고 한다. 이 작품에는 상당한 음악적 요소가 담겨 있는데, 각각의 색면들은 화음의 구성 원리인 조화로운 질서와 리드미컬한 감각을 느끼게 한다.

2007년 작인 또 다른 한 점의 작품은 풀잠자리와 장구벌레를 그린 구상 드로잉이다. 이 작품에서 풀잠자리는 예쁜 것, 매끈한 것, 화려한 것, 화사한 것 등의 표상이며, 장구벌레는 추한 것, 거친 것, 공격적인 것, 날카로운 것 등의 표상이다. 화가는 여기에 생명체의 구성요소들의 여러 가지 상반된 특징들을 서로 대비시켜 표현하고 있다. 화가는 카메라로 다양한 곤충들을 촬영해 형태를 관찰한 후, 그것들의 세부 형태를 변형시키는 과정을 통해 자신의 조형을 드러내 보여주고 있다. 생명체가 가진 거시적 특징은 형태를 가진 구상으로, 미시적 특징은 DNA를 연상시키는 추상으로 표현하고 있다.

유전자로부터
72.7 X 60.6cm 천 위에 유채 2007

유전자로부터
91 X 53cm 천 위에 유채 2007

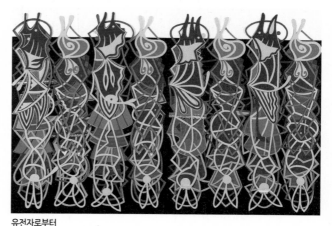

유전자로부터
106 X 72.7cm 천 위에 유채 2008

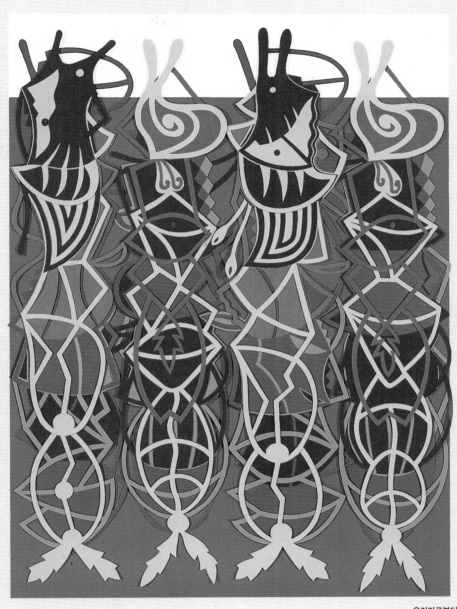

김종식 金鍾植

남장(南藏) 김종식 화백은 부산 동래에서 출생, 1943년에 데이코쿠(帝國) 미술학교를 졸업했다. 부산과 통영, 진해, 양산, 김해 등의 중학교에서 교편을 잡았고, 1968년부터 1983년까지 동아대학교 미대 교수를 역임했다. 해방 전에는 도쿄에 있는 미술학교 학생들의 모임인 백우회(白牛會)의 회원이었으며, 1953년부터 이듬해까지 김 경(金 耕), 김영교(金昤敎), 김윤민(金潤珉), 서성찬(徐成贊), 임 호(林 湖) 등과 더불어 '토벽'의 동인으로 활동했다. 일본에 유학했던 대부분의 친구와 동창들이 중앙화단에서 활약하며 화가에게 상경을 권유했지만, 화가는 끝까지 부산과 경남 지역을 떠나지 않았다. 장욱진(張旭鎭), 박고석(朴古石), 황염수(黃廉秀) 등과 같은 당대 일류급 화가들도 화가의 실력을 크게 인정했고, 대단히 높이 평가했다고 한다.

당시 대부분의 화가들이 가난했던 것과 달리 화가는 집안이 유족한 편이어서, 전람회에서 그림이 팔리지 않아도 크게 개의치 않았고, 자신의 작품에 대한 자존심이 하늘을 찌를 듯 도저(到底)했다 한다. 화가의 그림에는 기법의 능숙함을 넘어선, 정신적인 심도를 느끼게 하는 도가적 선미(禪味)가 그 기저에 흐르고 있는데, 거기에는 천상(天上)지향적 '날음(飛)'의 미학이라 명명할 법한, 그저 '왔다 가는' 무위의 초연과 달관의 기

천마 1
13.2 X 17.7cm 종이 위에 펜

운이 감득되는 바 있다. 미술평론가 옥영식(玉榮植) 선생은 하늘을 나는 말이나 구름과 흰 꽃과 달에서 감지되는 담백(淡白)과 유현(幽玄)의 세계를 '근원으로 향하는 마음(궁극적인 실제에 대한 어떤 예감의 단편)' 또는 '영묘(靈妙)한 기운'이라 표현하기도 했다.

무엇보다 그는 '화가의 눈'을 가진 화가였다. 화가라고 해서 다 '화가의 눈'을 가지고 있는 것은 아니다. 그는 화가가 아닌 다른 사람들은 볼 수 없는 이상한 것을 보았던 화가였다. 그것을 대략 '직감적 영기(靈氣)'라는 이름으로 한 번 총칭해 보겠는데, 특히 1960-1970년대의 풍경과 추상 작업들 중 일부에서 이러한 요소가 가장 강렬하기에, 나는 이 시기를 화가의 최(最)전성기로 본다. 최(最)말년의 일부 방만한 작업들에 깊은 아쉬움이 남는데, 이 무렵 그 기운의 느낌을 단순화하면서도 집중도를 높여 자신의 역량을 극대화시켰더라면 대단한 역작이 나올 수 있지 않았을까 싶기도 하다.

구상과 추상을 넘나드는 작업을 해 온 화가의 화력의 기본은 습관적인 드로잉 훈련에서 기인한 것이다. 다방이나 주점에 앉으면 항상 호주머니에서 휴대용 스케치북을 꺼내 그림을 그렸는데, 이렇게 남긴 소묘가 스케치북 600여 권에 모두 2만 점이 넘는다고 한다. 이런 어마어마한 손의 훈련으로 닦인 화가의 내공은 작은 드로잉 소품 한 점에서도 여실히 드러난다.

나는 2007년부터 지금까지 수년에 걸쳐 김종식 화백의 새로운 소묘 15점을 차례로 입수했다. 그 중 몇 점만을 소개해 본다. 송혜수 화백이 소의 화가라면, 김종식 화백은 말의 화가이다. 화가는 말을 즐겨 그렸고, 비마(飛馬)의 형상을 본떠 자신의 서명으로 사용하기까지 했다. '천마 3'이라는 드로잉은 펜으로 가볍게 그린 작은 소품이지만, 선묘를 다루는 화가의 뛰어난 역량을 잘 보여주는 훌륭한 작품이다. 좋은 그림은, 화면을 구성하고 있는 모든 선들이 화면의 내부에서 서로 완벽하

닭과 여인
56.5 X 86cm 하드보드 위에 유채 1956

닭과 여인
13.2 X 20.3cm 종이 위에 색연필

게 조화를 이루는 특징이 있다. 화면에서 선을 하나만이라도 더하거나 빼보면 잘 유지되고 있던 전체적인 밸런스가 그만 확 무너져버린다. 이처럼 전체의 균형이 딱 유지되는 절묘한 그림을 그리기란 사실 대단히 어렵다. 이 그림의 뛰어난 점은 화면에 조형적 긴장과 중용이 든든히 견지되고 있다는 사실에 있다. 선들이 지나가는 궤적의 위치와 배열이 시각적으로 조화롭고, 선들이 겹쳐지는 부분에서도 지저분한 느낌이 전혀 없다. 또한 형태감이 뛰어나며, 화면의 구성에 있어서도 전체의 무게중심이 한 쪽으로 쏠려있지 않아, 적절한 안정감이 유지되고 있다. 그림을 여러 날 동안 걸어두고 보았으나, 전혀 싫증이 나지 않는 기막힌 비례적 쾌감이 있었다. 이런 소묘는 아주 보기 드문, 명화에 해당하는 그림이다. 사실 명작과 범작은 선 하나의 미세한 차이에서 서로 엇갈린다. '천마 3' 외에도 '천마 2'와 '천마 1'을 각각 입수한 후, 석 점 모두를 한 액자 속에 넣어보았더니 썩 재미있는 모양새를 갖추게 되었다.

　'닭과 여인'은 1956년에 제작한 유화 작품의 에스키스이다. 화가의 초기작 전체에서도 대

그림 그리는 사람
22.3 X 31.3cm 종이 위에 연필

표작에 속하는 이 작품은 붉은색과 검은색을 주조로 해 형태를 단순화시키면서도 구상성은 살리고 있는데, 에스키스와 비교해보면 좌하단의 동물의 형태와 상단부의 나무의 구성 등에서 다소간의 변동이 있지만, 유화 작업이 이 에스키스를 근간으로 진행되었음을 누구나 알아볼 수 있을 정도이다. 최근에 필자는 부산일보사에서 발간한 '김종식 화집(1988)' p165-175에 실려 있는 데생 9점을 한꺼번에 입수하게 되었는데, 이 에스키스는 그 중의 1점이다.

'그림 그리는 사람'은 자신을 그린 것인지, 아니면 다른 화가를 그린 것인지 분명치는 않으나, 백지에 연필 같은 것으로 무언가를 그리고 있는 모습을 보여주고 있다. 차림새는 추레하지만 마주한 대상에 대해서는 형형(炯炯)했던 그 시대 화가들의 멋을 잘 보여주는 그림이다.

무언가 고전적 예술가상을 보여주는 감흥의 편린이 화면에 어슴푸레하게 서려있기도 하다. 선조의 능숙함은 더 말할 필요가 없겠다.

가벼운 떨림을 동반하면서도 거침없는 필세를 보여주는 먹그림 '삼존불'은 검은 색조가 화면의 분위기를 깊이 있게 만들어주고 있는 작품이다. 작은 화면에 단 한 가지의 색만을 썼음에도 어쩐지 중후한 느낌이 나는 것은 종교적 엄숙함을 표현하는데 단순미와 유현성(幽玄性)이 매우 효과적임을 잘 보여주고 있다.

또 다른 드로잉 '여인'을 보자. 여인의 머리카락, 얼굴, 옷깃의 선이 거침없이 유려할 뿐 아니라 날아갈 듯 가볍다. 측면이 보이는 여인과 정면이 보이는 여인의 얼굴 윤곽선이 서로 겹쳐져 있어, 마치 두 여인이 서로 입을 맞추는 것처럼 보인다. 측면이 보이는 여인의 머리카락을 그

삼존불
12.5 X 17.5cm 종이 위에 먹

장안사
53 X 45.6cm 천 위에 유채 1982

닭울음
31.8 X 40.8cm 천 위에 유채 1957

여인
17.7 X 23.2cm 종이 위에 펜

폐허로 방치되어 있는 남장 김종식 기념관
(구 김종식 작업실)

린 것인지, 신전의 석주(石柱)를 그린 것인지 알수 없는 중의적 묘사도 특이하고, 측면이 보이는 여인의 얼굴 위에 정면으로 보이도록 그린 입술은 입체파적 묘사의 특징을 보여주기도 한다. 또한, 정면이 보이는 여인의 왼쪽 어깨선이 측면이 보이는 여인의 턱과 목의 선을 이루고 있다(화면은 중첩, 중의, 파격, 공유의 네 가지 특징을 포괄하고 있다). 뜻 없는 낙서처럼 보이는 그림이지만, 선의 숙련도로 보아 능숙한 데생력이 없이는 그리기가 어려운 소묘임을 알 수 있다. 여인의 머리 위에 있는 작은 동물은 무엇을 그린 것일까? 작가의 의도를 상상하게 하는 재미도 있다. 계획되지 않은 작가의 무의식적 발상을 무질서하게 그대로 보여주는 것이 이 드로잉이 품고 있는 내밀한 매력이기도 하다.

방정아 方靖雅

[없으면 됐고요]
[우리]
[오리 스무 마리]

2010년 4월 8일부터 21일까지 미광화랑에서 열리는 '방정아의 미국, 멕시코 여행 스케치 전'의 전시 서문(序文)을 부탁받고, 전시 출품작들을 미리 한 번 보기 위해 김기봉 사장님과 함께 3월 12일 화가의 작업실을 방문했다. 화명동의 화신중학교 근처 천변(川邊)에 있는 화가의 허름한 작업실에는 '녹색화실' 이라는 이름의 작은 간판이 붙어 있었다. 그 날 화가는 미광화랑 전시출품작 말고 화랑미술제와 다른 화랑에 전시출품이 결정된 작품들도 여러 점 제작하고 있었는데, '부산', '가수협회 등록된 사람', '설치는 녀석들', '바쁜 관세음보살' 등의 작품들이 마무리를 앞두고 화가의 손길을 기다리고 있는 상황이었다.

'부산'은 진하게 화장을 하고 옷을 한껏 차려 입었음에도 어쩐지 싼 티가 나는 여자가 닭 한 마리를 안고 있는 모습을 화면에 담고 있었다. 화가는 꾸며도 어딘가 촌스러운 여자처럼, 어디로 튈지 모르는 닭처럼, 세련되지는 못해도 에너지가 넘치는 도시가 부산이라는 생각으로 이 그림을 그렸다고 했다. 부산에 대한 작가의 애정 어린 통찰을 느낄 수 있는 기발한 작품이었다. '가수협회 등록된 사람'은, 지금은 문을 닫았지만 전에 광안리해수욕장 로터리 근처에 있던 '체어맨' 이라는 노래방 여주인의 모습을 그린 작품이다. 이 노래방의 주인은 노래를 아주 잘 했는데, 실제로 가수협회에 등록된 회원이기도 했다. '체어맨'을 여러 번 가 본 나로서는 그곳의 칙칙한 실내 분위기, 촌스러운 색조의 소파, 그리고 노래방 주인이 손을 다소곳이 모으고 눈을 지그시 감은 채 정성껏 노래 부

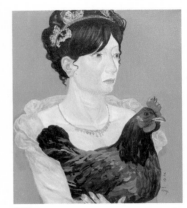

부산
60.5 X 72.5cm 천 위에 아크릴 2010

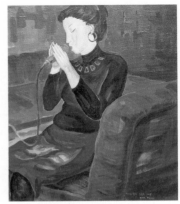

가수협회 등록된 사람
60.5 X 72.2cm 천 위에 아크릴 2010

설치는 녀석들
90.9 X 72.2cm 천 위에 아크릴 2010

르는 모습을 너무나 잘 알고 있었기에, 그림을 보는 느낌이 남다를 수밖에 없었다. '설치는 녀석들'은 넓은 마당 안에 고려시대 탑이 있는 집(온천동 수가화랑 근처)에 우연히 들어갔다가 컹컹 짖으며 달려드는 개들을 보고 놀랐던 일을 화면에 한 번 옮겨 본 것이라 했다. 반쯤 그려진 채, 화실 한 구석에 놓여 있던 '바쁜 관세음보살'은 관세음보살이 옷자락을 휘날리며 바삐 걸어가는 모습을 그린 작품이었다. 왜 이렇게 그렸냐는 화랑 주인의 질문에 화가는 '도와 줄 사람과 도울 일들이 천지인 이 세상에 두루 다니며 해결사 노릇하려면 관세음보살이 얼마나 바쁘겠습니까?' 라면서 능청스레 답변해, 우리 두 사람 모두는 배꼽을 잡고 웃었다. 그녀의 작업에서 통상 나타나는 특유의 재기(才氣)와 날카로운 기지(機智)가 가일층(加一層) 돋보이는 그림이었다.

구시가지(舊市街地)의 냄새가 풀풀 나는 이 동네에는 술이 거나하게 취한 채 길에서 마를 팔던 아저씨가 갑자기 작업실 문을 쓱 열고 들어와 값을 잘해 줄 테니 마를 사라고 때를 부리는, 약간은 사람냄새 나는 풍취도 있었는데, 화가의 작업에 등장하는 소재와 대상들이 바로 이런 생활의 현장에서 취재된 것임을 쉬 느낄 수 있었다.

바쁜 관세음보살
80.3 X 130.3cm 천 위에 아크릴 2010

'재개발구역의 오동춘
145.5 X 89.4cm 천 위에 아크릴 2008

없으면 됐고요
37.4 X 26cm 종이 위에 펜, 색연필 2006

예컨대, 그녀의 2008년도 작품 '재개발구역의 오동춘'의 화면 속 배경은 바로 이 화실의 맞은 편으로 보이는 풍경이었다.

아무튼 화가와 인사를 나누고 전시 작품들을 살펴 본 후, 며칠이 지나 전시 서문을 작성 해 작가와 화랑에 이메일로 보냈다. 그리고 4월 1일, 추적추적 내리는 비를 맞으며 다시 미광 화랑 사장님과 함께 작가의 화실을 찾아갔다. 화가는 전시 서문에 대한 답례로 자신의 드로 잉 몇 점을 골라갈 수 있도록 나를 배려해 주었다. 그래서 그 날 오후에 10권이 훌쩍 넘는 두 꺼운 에스키스 파일을 하나하나 들추면서, 몇 시간에 걸쳐 석 점의 그림을 뽑아냈다.

처음 고른 것은 '없으면 됐고요' 라는 제목이 붙은 2006년 작(作) 100호 아크릴화의 에스 키스였다. 배가 지나가고 있는 해변에 새떼들이 모여 있고 그 옆에는 새우깡을 들고 있는 여 자가 서 있는데, 여자가 새우깡을 던지면 새들이 순식간에 날아들었다가 새우깡이 없으면 일제히 여자의 반대 방향으로 고개를 돌려 외면하는 장면을 포착한 작품이었다. 몇 년 전에 이 작품의 이미지를 어디선가 발견하고는, 참 재미있는 작품이라고 생각했던 적이 있었다. 씁

없으면 됐고요
162.2 X 130.3cm 천 위에 아크릴 2006

쓸한 인간사의 한 단면을 보여주는 것 같다고 해야 할지, 달면 삼키고 쓰면 뱉는(甘呑苦吐) 우리네 속인(俗人)들의 세상사는 방식과 생리를 까발리는 것 같아서 한편으론 몹시 마음이 뜨끔하기도 했다. 인간과 동물의 미묘한 겨룸에서 인생사(人生事) 이치까지 읽게 하는 재치가 몹시 마음에 들었던 작품이었기에, 한 점은 이것으로 골랐다. 여자의 윤곽을 묘파한 선묘가 시원시원했고, 돌아선 새들을 그린 옆으로 '날리는 깃털' 이라는 글씨도 남아 있었는데, 발상과 퇴고의 흔적이 그대로 묻어 있는 싱싱한 느낌도 좋았다.

그 다음 고른 것은 중국집 광고 전단지 뒷면에다 그린 '우리' 라는 제목의 펜 스케치였다. 화가는 이 그림으로 2001년에 실크스크린 판화를 찍기도 했는데, 가사 노동과 작품 제작으로 피곤에 지친 그녀가 소파에 몸을 기대어 잠든 채 어린 아기에게 젖을 먹이는 모습을 그린 자전적인 작품이었다. 아기를 키우는 엄마의 얼굴에는 피로와 고단함이 잔뜩 묻어있지만, 그럼에도 엄마와 아기의 연대감과 일체감이 일상에서 자연스레 밴 가슴 뭉클한 작품이었기에 이 그림을 두 번째로 골랐다.

마지막으로 고른 것은 한겨레신문의 신문지 광고면 여백에 그린, 2002년 작 '오리 스무 마리' 라는 아크릴화의 에스키스였다. 실제 작품에서는 신문지에 그린 에스키스의 오른쪽 여자 부분만을 따로 떼어 그렸는데, 화가는 오리털 롱 파카를 구입한 날 우연찮게 제품설명서 딱지에 인쇄된 '이 제품은 우수한 품질의 20마리의 오리의 털이 사용되었음' 이라는 문구를 보고, 무고한 오리들이 나 한 사람을 위해 속절없이 희생되었구나 하는 생각에 이걸 한 번 그려보게 되었다고 설명했다. 인간들이 자신의 삶을 지키고 유지하기 위해 얼마나 많은 희생의 제물들 위에 서서 그들을 발아래로 굽어보며 살아가고 있는지를, 그리고 과연 그 희생들을 상쇄할 만큼 우리들이 스스로의 인생을 값지게 살아가고 있는지를 거듭거듭 되묻게 하는 묘한 작품이었다.

고른 석 점의 그림들 위에 화가는 자필로 서명을 남기면서, 마음에 드는 에스키스들만 밖으로 나가게 되어 기분이 나쁘지는 않다고 했다. 그녀는 '일단 내 손을 떠나버리면 비록 그

것이 내 것이라 할지라도, 그 작품에 대해서 나도 어떻게 할 수가 없어요. 마음에 들지 않는 내 그림들이 밖에서 여기저기 나돌게 된다면, 그걸 보는 작가의 심사(心思)도 좋을 수는 없겠지요. 그런데 김 선생님이 고른 에스키스 석 점은 모두 다 내 마음에도 들기 때문에, 불편한 마음 없이 내보낼 수 있어요' 라고 말했다.

화가의 드로잉은 광고 전단지 뒷면에 그려져 있는 게 많았는데, 좋은 종이에 그리다보면 잘 그리는 것을 의식하게 되고 그러면 오히려 그림이 잘 안되기 때문에, 전단지 뒷면이나 막 종이에 그린 것이 많다고 했다. 역시 자연스러운 감정으로 그려야 우연스레 좋은 그림이 나오는 것이지 의도적으로 그린 그림은 잘 되기가 어렵다는 생각이 들었다. 화가는 '나는 작품을 할 때 반드시 에스키스를 옆에다 두고서 그립니다. 작품을 하다 보면 처음 그 작품을 하기 시작했을 때의 신선하고 생생한 느낌을 어느 순간 잃어버릴 때가 있어요. 그런데 에스키스를 바라보고 있으면, 시간이 한참 지났음에도 다시 그 느낌들이 신기하게 살아납니다. 그래서 비록 아무리 사소한 메모 같은 것이라 할지라도 저는 에스키스를 꼭 보관해 두는 편입니다' 라고 이야기했다. 남들이 보기에는 별 것 아닌 것처럼 보일 수도 있는 에스키스 석 점이지만,

우리
24.5 X 19.5cm 종이 위에 펜 2001

자기의 잘난 분신들을 밖으로 시집보내는 애틋
한 작가의 심정이 환하게 읽혔다.

엄밀히 말하자면, 모든 데생(drawing)은 진
실이고 모든 본 작업(work)은 꾸몄다는 점에서
는 어쨌거나 분식(粉飾)이다. 순수한 발상이 바
로 흘러내린 메모 같은 순수한 석 점의 그림을
그저 들여다보고 있노라니, 오늘 하루가 그지없
이 발랄하고 유쾌하다.

오리 스무 마리
52 X 65 X 20 X 54cm 천 위에 아크릴 2002

193

서상환 徐商煥

—

[부활(공동묘지)] | 영원의 비밀

지난 9월 12일, 2년간 폐암으로 투병하시던 아버님께서 별세하셨다.

생의 마지막을 향하여 스러져가는 아버님의 모습과, 돌아가신 후 화장장에서 한 줌의 재로 사라져 버린 아버님의 흔적을 바라보면서, 육신에 속한 모든 것은 죽음과 함께 소멸한다는 사실을 뼈저리게 느꼈다. 육체도, 정신도, 직업도, 재산도, 호적도, 아버님의 몸에 속한 모든 것들은 그 자신으로부터 형적(形迹)도 없이 사라졌다. 죽음은 사람이 소유한 모든 것을 거두어들이는 힘을 가지고 있었다. 삶의 영속성이 죽음과 더불어 종식된다면, 우리들의 유한한 생명에 과연 무슨 의미를 부여할 수 있겠는가? 우리도 언젠가는 수고와 슬픔 속에서 죽음의 저편으로 그저 사라질 뿐이리라 …….

임종(臨終)의 순간은 존재도 소멸도 아닌, 존재하려는 힘과 소멸하려는 힘이 팽팽하게 겨루는 카이로스(καιρος)의 시간이다. 아버님의 임종의 순간에, 나는 존재와 소멸 사이의 틈새로 열려진 영원의 비밀을 엿보았다. 그 비밀은 육신에 속한 모든 것이 사라진 후에도 남는 최종(最終)에 관한 내용이었다.

부활(공동묘지)
45 X 53cm 천 위에 유채 1979

10월 9일부터 23일까지 부산 미광화랑(美廣畵廊)에서 열렸던 영설(令雪) 서상환(徐商煥) 화백의 회고전에서 나는 이 작품을 처음으로 보았는데, 그림의 제목은 '부활(공동묘지)'이었다. 아버님의 죽음으로 슬픔 속에 잠겨 있던 나의 시선은 화랑의 한쪽 구석에서 희미한 조명을 받으며 걸려 있던 이 그림 위로 섬광처럼 꽂혔다. 하늘색의 차분하고 고아(高雅)한 색조 위로, 공동묘지 가운데에서 하늘을 향해 승천하시는 예수의 형상이었다. 그 투명한 하늘색은 사도 바울이 올라갔다는 삼층천(三層天)의 모습처럼 3개의 색층으로 이루어져 있었다. 어머님은 아버님이 돌아가시기 일주일 전에 새파란 하늘이 세 번 열리는 꿈을 꾸시고, 아버님의 죽음을 미리 예감했다고 하셨다. 그 삼층천의 중심에는 고난의 가시관을 벗으시고 영광의 면류관을 쓰신 예수께서 홀로 서 계셨다. 주님은 슬픔으로 에워싸인 수많은 무덤들 가운데에서 육체의 죽음을 이기시고 다시 살아나셔서, 마침내 믿음 안에서 잠자는 자들의 처음 열매가 되셨다. 예수의 죽으심과 다시 사심을 믿는, 그가 십자가 위에서 흘리신 피의 죄를 사하는 효력을 믿는 믿음 안에 우리의 영원한 생명이 감추어져 있음을 이 작품은 감동적으로 보여주었다.

나는 이 그림을 통해 영원하신 하나님의 품 안에서 안식하고 계실 아버님의 모습을 그리며, 비로소 하나님께 감사의 기도를 드릴 수 있었다. 그리고 언젠가 아버님을 다시 만날 수 있다는 간절한 소망을 마음 속 깊은 곳에 품을 수 있었다. 결국, 나의 육신이 다한 후에 아버님을 다시 만날 수 있게 하는 최종의 비밀은 그리스도의 부활과 생명에 대한 믿음이었다. (Art in culture 2007년 12월호 p107)

〈화골(畵骨) - 한 정신과 의사의 드로잉 컬렉션 -〉의 출판기념회 전시장에서
아버님과 함께 촬영한 사진 (2007. 3. 31, 갤러리 AM)

서상환 徐商煥

—

[자화상]
[영서(靈書)]

2007년 10월, 광안리 미광화랑에서 서상환 화백의 회고전이 열렸
다. 전시장에는 1960년대부터 최근에 이르기까지 전(全) 시기에 걸친 유
화, 수채화, 목판화, 목각화, 도각화(陶刻畵), 테라코타 등의 작업들이 총
망라되어 있어, 작품세계의 변천과정을 정밀하게 파악할 수 있었다.

전시기간 2주 내내 뇌리를 맴돌았던 작품은 '예수의 최후(1979-
1980)'와 '부활(공동묘지)(1979)' 2점이었다. '예수의 최후'는 흰색과 검은색
그리고 붉은색의 선명한 색상대비와 차크라(chakra, 산스크리트어로 '바
퀴'의 의미) 형상의 원륜(圓輪) 속에 예수의 보혈을 알알이 채운 듯 보이
는 상징적 구성이 매력적이었고, '부활(공동묘지)'은 화포 안으로 스며드
는 듯 고아하고 깊은 하늘빛 색채와 단순하지만 뚜렷하고 강렬한 그리스
도의 형태 묘사가 인상적이었다. 이 외에, 화가의 뛰어난 판각 기술이 돋
보이는 목각화 '십자가(1981)'와 스승 김종식 화백의 화풍과 감각이 엿보
이는 유화 '간구자들(1982)' 역시 기억에 남는 작품이었다.

화랑 전시장에 걸린 데생 작품은 딱 한 점 - 낡은 종이 위에 잉크
로 그린 '자화상(1962)' - 뿐이었다. 안면부의 섬세한 터치나 세월이 지나
잉크가 날아가면서 생긴 옅은 갈색조의 부드러운 느낌이 은은하게 사람

예수의 최후
40.5 X 88.5cm 목판 위에 유채 1979-1980

의 마음을 잡아끄는 그런 그림이었다.

　벽에 걸어보면 왠지 공예품 같은 느낌이 드는 그림이 있고 진짜 예술품 같은 느낌이 드는 그림도 있는데, 이 작품은 공간 전체로 고요한 파문을 잔잔히 퍼뜨리는 것 같은 기묘한 감흥을 풍기고 있었다. 미목(眉目)이 청수(淸秀)한, 한 청년의 애상이 담긴 맑은 눈빛이 아득한 묘기(妙氣)를 발하고 있었다. 가늠할 수도, 헤아릴 수도 없는 느낌이랄까? 영원히 그 자리에서 변하지도, 움직이지도 않고 그대로 있을 것 같은 그런 느낌이었다. 화면 아래 잉크가 번져 얼룩진 자국도 마치 불꽃이 피어오르는 모양처럼 영기(靈氣)를 발하고 있어, 일편(一便) 신비스러웠다. 반복해 그어진 주변의 선들은 화면 속 자상(自像)의 형자(形姿)와 존재감을 더욱 뚜렷이 부각시키고 있었다. 직접 만들어서 각(刻)을 한 액자 역시 그림을 한결 돋보이게 하는데, 연한 미색조의 톤이 종이 색깔과도 잘 맞아 떨어진다.

　이 그림을 그린 1962년에 화가는 범천동 시궁창 옆의 판잣집에 살면서, 끼니를 잇기 어려운 극심한 가난 속에서도 예술에 대한 열정 하나로 밤낮없이 그림을 그렸다고 한다. 당시에는 그림의 모델을 구할 수도 없어 거울을 보고 자신의 얼굴을 그리거나, 눈에 보이는 것이라면 그것이 무엇이든 닥치는 대로 그릴 수밖에 없었다고 했다. 이 무렵의 데생으로는 '자화상' 외에도 '시궁창 묘사', '명태' 등의 몇몇 작품들이 남아 있는데, 이 그림들 속에서는 당시 작가의 핍절했던 정황과 그 안에 서린 저릿한 슬픔을 동시에 읽을 수 있다. 작품 '자화상'에는 앳된 스물세 살 화가의 섬약한 얼굴 이면에 감추어진 예술을 향한 뜨거운 열정이 지워지지 않는 문신처럼 촘촘히 아로새겨져 있다.

　전시기간 중에 화가와 함께 저녁식사를 한 적이 있었다. 화가는 자신의 이름인 '상환'이 본명이 아니라며, 자호(自號)한

십자가
36 X 61cm 목각 위에 채색 1981

간구자들
53 X 45cm 천 위에 유채 1982

사연을 들려주었다. 그는 젊은 시절 훌륭한 화가가 되겠다는 일념으로 이봉상(李鳳商)의 '상' 자와 김환기(金煥基)의 '환'자를 따서 자신의 예명을 지은 이야기며, 언젠가 부산을 찾았던 권진규(權鎭圭) 선생을 만나 대화를 나누었던 일 등을 조용히 회고하기도 했다. 작가로서 살아가는 희열과 더불어 물질적인 어려움으로 마음껏 작업하기 힘들었던 속내를 토로하기도 했고, 일심으로 작업에만 전념해 필생의 역작을 만들고 싶었다고도 했다. 그 날 저녁, 나는 전업 작가로 그가 얼마나 많은 간난신고(艱難辛苦)를 겪어 왔는지 어렴풋이나마 짐작할 수 있었다. 화가의 작품에 등장하는 간구자의 간구는 자신의 예술에 대한 빎이며, 고난을 극복한 후에야 열리는 하나님 나라를 향한 열망임을 알게 되었다. 그의 작품에서 가장 절실하게 닿아오는 하나의 정조가 있다면 그것은 간절함이었다. 화면 속 두 손을 모아 올려 드리는 간구자의 간절한 기도와 염원 속에 화가가 일생 추구한 신앙의 원력(願力)이 다 들어있었다.

서양과 달리 기독교적 성상화(icon)의 전통이 없는 우리나라의 풍토로는 이채롭게도, 화가는 기독교 성화에 한국적 색채를 입혀 토착화된 성상화를 제작해 왔다. 그 때문에, 기독교적 성화임에도 만다라풍의 밀교적인 느낌과 우리 문화의 전통적 도상이 혼재해 있다. 후기에는 방언(glossolalia)을 형상화한 자동기술적 기법의 영서 작업을 시도하기도 했다. 서상환 화백의 작업 전체에서 무엇보다 가장 두드러진 예술적 성취는 독창적인 판각의 기법과, 기독교 도상의 한국적 양식화의 성공에 있다고 평가할 수 있다.

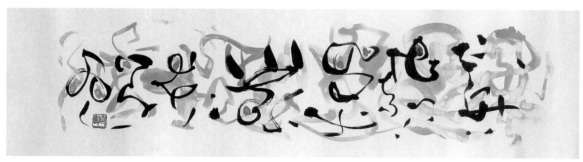

영서
48.5 X 13cm 종이 위에 먹, 수채 2014

자화상
26 X 37cm 종이 위에 펜 1962

안창홍 安昌鴻

—

[가족사진]
[인간 이후]
[안창홍의 얼굴]
[새]
[외치고 싶은 새]

갤러리 604의 전창래(田昌來) 대표와 함께 2007년 베이징(北京)을 방문했을 때, 중국에서 체류하면서 일시 사용하고 있던 화가의 페이자춘(費家村) 작업실에 들렀던 기억이 난다. 작업실 안에는 흑백의 톤으로 사람을 그린 대작 한 점이 놓여 있었는데, 색채에 무게감이 있어 보는 사람을 압도케 하는 회화적 역량이 돋보였고, 아이디어적이라거나 기교적이라기보다는 묵직한 가운데 자신의 미술적 핵심을 드러내려는 듯한 뉘앙스가 느껴지기도 했었다.

그러나 안창홍 화백의 전체 작업 중에서 '가족사진', '위험한 놀이', '불사조' 등으로 대변되는 1980년대 초, 중반기의 작업, 그 중에도 특히 색연필 작업들을 개인적으로는 가장 선호한다. 그 이후의 작품들보다 눈길을 끄는 자극적인 요소는 약간 덜 하다 할지라도 상황이나 감정에 대한 표현의 밀도가 짙을 뿐 아니라, 처연하고 진한 기운이 강렬하게 풍겨 나오는 느낌이 제작에 임하는 작가의 진정성을 은연(隱然)히 드러내고 있기 때문이다. 이 당시의 작업들은 작가가 처해진 현실의 긴박함을 심정적으로 절실하게 표출하고 있다는 점이 가장 인상적이었고, 작가 내면의 자아가 있는 그대로 솔직하게 표현되는 느낌이 다른 무엇보다도 먼저 가슴에 와 닿았다.

김 경, 김종식, 송혜수, 양달석 화백 등의 경우처럼, 내가 수년간 부산에 있었던 까닭으로 화가의 작품을 자주 그리고 많이 만날 수 있었을 것이다. 특히 초기 드로잉들은 부산에서 작업하던 시기의 것들이라 아직도 이쪽 지역에 더러 산재해 있다. 소개하는 작품 대부분은 과거 최장호 갤러리의 최장호(崔長鎬) 사장님이 소장하고 있었던 것들이다.

연필화 '가족사진'은 1980년대 초에 제작한 '가족사진' 연작들의 에스키스 중 한 점으로 보인다. 까칠한 연필 선으로 아버지, 어머니, 아들, 딸처럼 보이는 네 명의 사람들이 촛불을 들고 서 있는 모습을 그린 작품인데, 눈과 입에 구멍이 나 있고, 얼굴은 가면을 쓰고 있는 것처럼 보인다. 평화로운 가족들의 모임이 아닌, 절규하는 듯한, 그러면서 외표(外表)는 실제 자신의 모습이 아닌 왜곡, 변형된 모습을 하고 있어, 무언가 심상치 않은 분위기를 연출하고 있다. 이러한 연출은 작가의 절박한 심정과 상황을 보여주려는 나름의 극화(劇化, dramatization)일 것이다. 유화로 제작된 '가족사진' 연작은 무채색 톤으로 인해 건조한 느낌이 강한 반면, 연필로 그린 이 작품에서는 훨씬 더 표현적인 느낌이 강조되고 있다. 특히 아버지의 얼굴 표현은 나중에 나타나는 가면처럼 보이는 안창홍의 작업 속 인물의 얼굴들과도 유사한 외양을 보여주고

가족사진
162.2 X 130.3cm 천 위에 유채 1980

가족사진
17.9 X 18cm 종이 위에 연필 1980

있으며, 비슷하게 묘사한 나머지 세 명의 얼굴과 차이를 보여주려는 일종의 변주로 인식되었다. 비슷한 세 명 중에서도 딸의 얼굴에는 세로로 선이 나 있어 아버지의 얼굴과 유사한 양상을 보여주기도 한다. 이 에스키스 화면 안의 사람들은 '가족사진' 시리즈의 본격적인 작품들에서와는 달리 촛불을 들고 서 있는 모습을 하고 있다. 이것은 그가 본 작업을 하기 전에 다양한 구성을 시도해 보았다는 증좌(證左)가 되기도 한다. 작가들의 데생은 본 작업(work)이 완성될 때까지 이리저리 다양하게 시도했던 작업 구상의 흔적과 편린을 보여준다

인간 이후
31.1 X 23.7cm 종이 위에 연필, 색연필 1983

는 점에 독특한 가치가 있다. 작가의 발상이나 의식의 흐름을 잘 반영해 주고 있는 것이다.

　　1983년 작인 '인간 이후'를 보자. 인류가 절멸한 이후 새로이 출현한, 외눈과 이빨만 있는 무뇌충(無腦蟲) 신인류의 모습을 통해 인간의 본능적 악마성과 동물적 추악함을 드러내고 있는 이 작품은 수많은 눈에서 나타나는 섬세한 표정과 미묘한 뉘앙스의 묘사로 인간 내면의 음험함, 사악함, 기만성 등을 투영하고 있다. 또한 이빨의 선으로 드러나는 날카로운 울부짖음에는 인간의 수성(獸性), 이기적 성향, 존재의 절망감 등이 잘 표현되고 있다. 인간이 외부에서 극도의 사악함 – 이를테면 아무런 죄책감 없이 수많은 사람들을 죽인 연쇄살인범의 경우처럼 – 을 발견하고 크게 놀라는 이유는 사실은 그것이 자신의 내면으로부터 투사된 것이기 때문이다. 사람은 자기에게 없는 것을 보고 분노하거나 경악하지 않는다. 자신의 모습이 밖에 있는 거울에 비춰지는 것처럼, 자신의 내면의 악성을 이것을 포함하고 있는 특정한 외부 대상을 통해 발견하는 것뿐이다. 자신의 악을 직접적으로는 징벌할 수 없기에 – 자기 보존의 욕구 때문에 인간은 본능적으로 자신을 파괴할 수 없다 –, 내면의 악의 이미지(bad self image)를 무의식적 방어기제를 통해 외부로 투사하고 자신의 부정적 감정인 분노 역시 외부

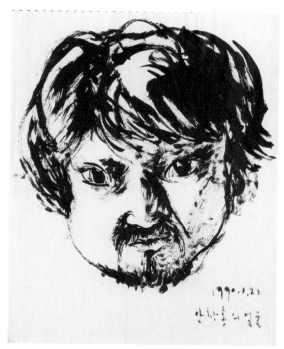

안창홍의 얼굴
28 X 35.5cm 종이 위에 먹 1990

로 표출하면서, 대상 – 사실은 대상 내부에 있는 자신의 표상 – 을 파괴하는 것이다. 그런 의미에서 그의 작업은 투사적 동일시(projective identification)*의 양상을 띠고 있다.

그의 초기 작업들은 대개 내적 분노를 그로테스크(grotesque)하게 표현하는 성향을 보이고 있는데, 화면이 주는 기괴하고 오싹한 느낌을 통해 작가가 가진 감성의 심도와 층위를 인식시키려는 흐름이 있는 것으로 파악된다. 당시의 작업들에서는 어찌 보면 똘똘 뭉쳐진 처절한 오기라 해야 할지, 그런 것들이 느껴지는데, 이것이 화가가 작업 속에서 자신을 표현할 수 있도록 만들어 주는 근원적인 저력 같기도 하다.

그의 '가족사진' 또는 '인간 이후' 연작에서 나타나는 훼손되고 변형된 인간 이미지의 의미는 구조적으로 결코 완전할 수 없는 이 세계의 비참한 현실과 이러한 세계에서 살아가는 인간이라면 그 누구도 피해갈 수 없는 본원적 고통의 까발림이라고 할 수 있을 것이다. 화가는 이러한 비극적 세계와 그 세계를 살아가는 인간을 표현함으로서 반대로 이 비극으로부터 회복되고자 하는 간절한 염원의 한 끝을 보여주고 있다. 위악(僞惡 or 爲惡)을 통해 역설적으로 그 이면에 드리워진 내밀한 진심을 보여주는 작가들이 더러 있는데, 안창홍의 경우도 이러한 예에 합당한 경우라 하겠다.

자신의 자화상인 '안창홍의 얼굴'은 1990년 1월 22일에 그린 것이다. 이 시기는 작가가 부산에서 양평으로 옮겨가서 그리 오랜 시간이 지나지 않았을 때이다. 이 작품에는 그런 낯설고 막막한 상황에 처해진 작가의 결연한 분위기와 표정이 잘 살아있다. 안광(眼光)이 불을 뿜는 듯 빛나고 사람을 쏘아보는 형형한 느낌이 인상적인 이 그림은 마치 윤공재(恭齋 尹斗緒)의 자화상에서 느껴지는 것 같은 강인한 기운을 뿜어내고 있다. 약간 일그러뜨린 얼굴과 악에 받친 은근한 표정에서는 세상을 집어삼킬 것 같은 야수적 근성과 생존의 본능이 감지되기도 한다. 그의 드로잉 중에서는 거의 득의작이라 할 만한 것으로, 작가라도 어쩌다가 한 점 정도나 그릴 수 있는 그런 예외적인 것이었다. 그의 자화상 중에서 – 내게 알고 있는 한 – 자신의 내면 묘사와 심리적 기술(記述)의 충실도 측면에 있어서는 단연 으뜸이라 할 만한 작

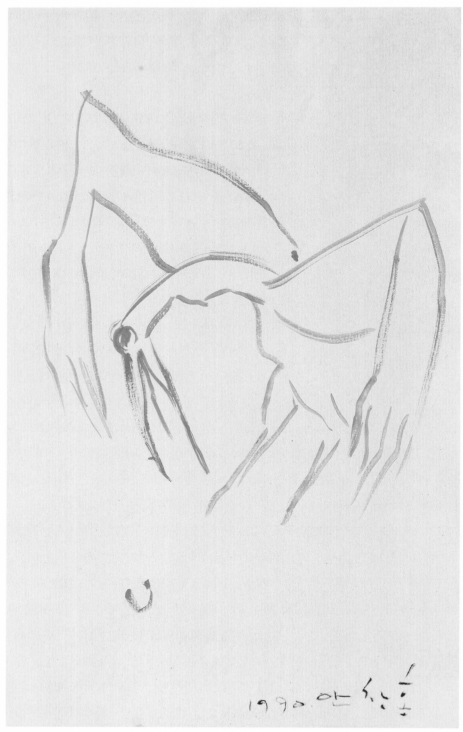

새
21.6 X 35.6cm 종이 위에 수채 1980년대 중반

화살 맞은 새
109.5 X 79.5cm 종이 위에 색연필, 드로잉 잉크 1986

외치고 싶은 새
109.5 X 79.5cm 종이 위에 수채, 드로잉 잉크 1985

품이었다. 작품을 쳐다보면 작가가 어떤 사람인지, 어떤 상황인지가 그대로 부딪혀 온다. 최장호 사장님이 작가의 양평 작업실에서 아주 오래 전(1990년 여름)에 가져 왔던 작품이라고 말했다.

또 다른 그림인 '새' 역시 최장호 사장님이 작가로부터 1990년에 받아온 드로잉이다. 제작년도 표기가 1990년으로 되어 있지만, 원래 서명이 되어 있지 않은 그림을 1990년에 가져오면서 1990으로 적었을 뿐, 실제 제작은 1980년대 중반이라고 한다(최장호 사장님의 진술, 그림은 붉은색이고 서명은 검은색으로 둘의 색이 서로 다르다). '화살 맞은 새(1986)'의 형태와 비슷한 것으로 보아 이 작품의 에스키스로 보이는데, 새를 그린 1980년대 중반의 몇몇 작품들처럼, 위태롭고 처연해 보이는 화면 위로 영락(零落)하는 존재의 안타까움과 슬픔이 잘 드러나 있다. 몇 개의 선들과 선들의 비백(飛白)으로 이러한 기분을 만들어 내는 작가의 기량이 자못 돋보이는 그림이다. 마지막으로, '외치고 싶은 새' 역시 1985년에 제작한 다른 동명(同名)의 대작이 남아 있어, 이

외치고 싶은 새
18 X 13cm 종이 위에 펜, 색연필 1985

계열 작업의 모티브가 되는 에스키스적 요소의 작품으로 보이는데, 목이 졸려 죽어가면서 마지막 일성(一聲)을 짜내듯 토해내는 모습에선 처절함이 극에 달한 느낌이다. 위의 '새'가 처연함을 잘 보여준다면, 이 '외치고 싶은 새'는 처절함을 잘 보여주는데, 이 시기의 시대적, 개인사적 흐름 모두가 이러한 작품의 분위기 조성이 기여했을 것으로 보인다.

화가의 똥
97 X 194cm 천 위에 아크릴 1999

화실풍경
109.5 X 79.5cm 종이 위에 색연필, 파스텔, 콘테 1984

꽃밭에서 2
194 X 130.5cm 천 위에 아크릴 1999

● _투사적 동일시(projective identification)

 환자와 치료자 사이에서 일어나는, 자기 자신의 측면을 부인하고 이를 타인에게 귀속시키는 무의식적 과정이다. 이 기제는 다음의 세 단계를 거친다.

1. 환자가 자기표상이나 대상표상을 치료자에게 투사한다.

2. 치료자가 투사된 것을 무의식적으로 동일시하여 환자의 대인간의 압력에 반응하여 투사된 대상표상 혹은 자기표상처럼 행동한다. 투사적 동일시의 이런 측면을 투사적 역동일시(counteridentification)라 한다.

3. 투사된 요소는 치료자에 의해 심리적으로 처리되고 변형되며, 치료자는 이를 재내재화 시켜서 환자에게 되돌려준다(함입적 동일시 : introjective identification). 반대로 투사된 요소의 변형은 다시 그에 상응하는 자기표상 혹은 대상표상을 변화시키며 대인 관계의 양식을 변형시킨다.

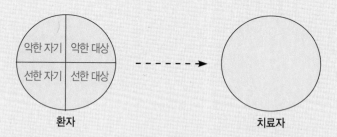

1. 환자는 악한 대상을 부인하고 치료자에게 투사한다.

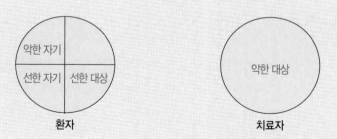

2. 환자에 의한 대인간 압력에 반응하여 치료자는 무의식적으로 투사된 악한 대상처럼 느끼고 행동하기 시작한다
 (투사적 역동일시).

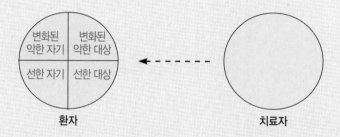

3. 치료자는 투사된 악한 대상을 받아들여 변형시키고 환자는 이를 재함입하여 소화한다(함입적 동일시).

유명균 劉明均

—

[몽(夢)]
[The Infinity Blue] 3점
[Photosynthesis] 2점

　　지금은 뉴욕을 오가며 작업 중인 유명균 화백은 여러 모로 독특한 이력을 가진 작가이다. 1962년 부산 출생인 그는 1985년 부산대 미술교육과를 졸업한 후, 1987년부터 1995년까지 일본에 건너가 야간에 대형 화물트럭을 몰면서 번 돈으로 호구지책과 작품제작을 병행해왔고, 그 기간 중 2년 동안 타마(多摩)미술대학 대학원을 다니기도 했다. 그는 최근까지도 인테리어 등의 다른 일을 하면서 생활비를 충당하는 사이사이에 진지하게 작업을 진행해 나가고 있었다. 그를 보노라면, 정말 말할 수 없는 고생을 겪으면서도 집요한 생활력과 예술을 향한 불요불굴의 의지로 살아가는 이 시대의 표본적 작가라는 생각을 하게 된다. 작가는 이전부터 회화 작업을 꾸준히 진행해 왔고(풍경 시리즈, 광합성 시리즈 등), 2007년 11월에는 서울 청담동의 갤러리 에이스토리에서 회화 작품(숲 시리즈)만을 모아 전시회를 가졌다.

　　그러나 개인적으로 작가의 작업 중에서 가장 인상적이었던 것은, 팔과 다리 그리고 얼굴이 떨어져 나간 수많은 인간 군상들(torso)이 모여서 얽힌 것처럼 보이는 형태를, FRP에 종이를 두껍게 바른 뒤 그라인더로 갈거나 흠집을 내는 방법으로 제작한 몽(1996)이라는 제목의 설치 작업이었다. 서로 뒤엉킨 인간 군상은 모뉴멘털한 거대함(290 X 280 X 760cm)으로 관객들을 압도하면서, 작가의 예술적 진정성을 말없이 웅변하고 있다. 지체들이 모두 떨어져 마치 고깃덩어리처럼 보이는 이 괴체가 서로 엉기면서, 개체들의 합이 발산하는 것보다 더 크고 끈끈한 에너지와 생명력을 응축하고 있었다. 작가는 작업에서 머리와 사지를 배제한 것

몽
18.2 X 21.2cm 종이 위에 펜 1995

은, 그것들은 에너지보다는 기능을 가진 부분이기 때문이라 했다. 또한 인물의 앞부분을 보여주지 않은 것은 앞을 향해 굴러가는 역사의 속도감을 강조하려는 의도 때문이라고 설명했다. 이 작품은 무명의 인간들이 서로 연합해 사회와 공동체를 움직이는 거대한 힘을 형성하는 과정과, 그 힘으로 시대와 역사를 변화시켜 나가는 과정을 표현하고 있다. 또한 인체의 역동성 이면에 엄존하는, 결국은 그 존재를 그치고 다시 무로 돌아갈 수밖에 없는 인간의 본질적인 슬픔까지도 펼쳐 보이고 있다.

작가는 이 작업으로 1995년 제7회 부산청년미술상을 수상했고, 1996년과 1997년에 걸쳐 도쿄국립근대미술관과 오사카국립국제미술관이 공동주최한 '1990년대 한국미술로부터―등신대의 이야기' 라는 대규모 전람회에 한국 현대미술을 대표하는 14명의 작가들(배병우, 정광호, 제여란, 김호득, 김홍주, 김종학, 김명숙, 김수자, 이영배, 엄정순, 박인철, 우순옥, 유명균, 윤석남) 중 1인으로 초대되기도 했다. 도쿄국립근대미술관은 한국의 국립현대미술관에서 1차 선정한 500명의 작가를, 자료 검토를 통해 50명으로 줄인 뒤, 10여 차례 작가들의 작업실 방문을 거쳐 14명을 최종 선정하는 등, 3년의 준비 과정을 거쳐 전시를 기획했다고 한다. 이 전시의 진행 과정과 참여한 작가들의 면면을 보면서 우리나라 현대미술의 흐름을 비교적 정확하게 파악한 후, 다시 이 흐름을 주도한 작가들을 예리하게 선별해 내는 일인(日人) 큐레이터의 기획력과 집요함에 깜짝 놀랐다.

2008년 4월 무렵, 해운대 미포오거리에 위치한 최장호(崔長鎬) 갤러리에서 화랑 사장님이 소장하고 계시던 드로잉 수십 점을 감상하다가, 작가의 '몽' 시리즈를 제작하는 과정을 보여주는 에스키스 한 점을 발견했다. 사장님께 여쭤보니, 1995년 4월, 작가의 작업실을 방문했다가 발견했던 것으로 당시 작가에게 구입한 것이라 했다. 중복해서 여러 번 반복해 그은

필선의 분위기가 설치 작업의 표면 위로 무수히 긁힌 흠집들과 유사한 느낌이었고, 인생의 질곡이 나이테처럼 새겨진 듯 보이기도 했다. 설치 작업에서 느껴지는 양감과 손맛이 잘 표현되어 있다는 점에 매력이 있는 작품이었다.

작가는 그 즈음 형편이 너무 어려워 자신의 대표작이라 할 만한 이 거대한 설치작을 미술관 측에 헐값으로라도 매각할 수밖에 없는 절박한 상황이었는데, 미술관 심의에서 구입 결정이 최종적으로 부결되어, 결과적으로는 아직까지도 작품을 가지고 있을 수 있게 되었다고 말했다. 지금 생각하면 판매되지 않아 오히려 다행이라며 살짝 웃었다. 그 때 내가 유 작가의 에스키스 한 점을 부산의 화랑에서 구입했다고 이야기하자, 자신의 작업을 알아주어 고맙다며 멋쩍어 하던 그의 표정이 지금껏 잊혀지지 않는다. 앞뒤 돌아보지 않고 그저 작업만 하는 작가들이야말로 이 세상에서 가장 외로운 사람일지도 모른다는 생각을 했다.

그 후 내가 부산에 살게 되면서 작가와 가끔 한자리에서 식사를 할 기회도 생겼고, 몇 차례 만나면서 작가의 작업에 관한 이야기를 나누다보니, 어찌어찌 개인적으로도 가까운 사이가 되었다. 최근에 작가는 미국과 부산을 왕래하며, 작업에만 전념하고 있다.

2010년 2월, 부산 갤러리 604와 서울 신세계백화점 본점 갤러리의 초대로 작가의 개인전이 열렸는데, 이 전람회에는 'The

The Infinity Blue
194 X 120cm 천 위에 아크릴, 색소 2009

The Infinity Blue
245 X 182cm 천 위에 아크릴, 색소 2010

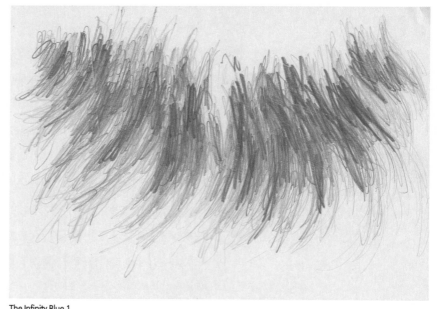

The Infinity Blue 1
29.7 X 21cm 종이 위에 연필 2010

Infinity Blue' 연작들이 출품되었다. 이 연작에서는 이전(2007) 작품들에 비해 형태 자체에 대한 추구보다는 형태 이전부터 존재해 온 에너지를 향한 추구로 작업의 방향이 더욱 선회하고 있다는 느낌을 받았고, 에너지의 원시성과 근원성의 측면에서는 이전의 '똥' 시리즈와도 유사한 계통적 맥락이 있음을 감지할 수 있었다. 과거 '똥' 연작이 에너지의 응축을 보여주는 측면이 일층(一層) 더 뚜렷했다면, 최근 작업 'The Infinity Blue'의 경우는 에너지의 발산을 반영하는 요소가 더욱 선명해졌다. 에너지의 다양한 현상적 측면을 여러 각도에서 조망하는 작업의 관점, 뛰어난 색감, 세계를 회화적 평면으로 바라보는 시각은 매우 신선했다. 돌올(突兀)한 시선으로 세계와 회화를 바라보는 역량과 이 시선을 지속적으로 고수할 수 있는 작가적 덕목을 느끼게 한다. 2007년 갤러리 에이스토리의 개인전에 출품된 평면 작업들은 숲이나 구름 같은 형상의 반영이 상대적으로 더 강조되었으나, 2010년 갤러리 604 개인전에 출품된 작품들은 화염이나 파도처럼 타오르고 퍼져가는 기운의 양상을 더 강하게 띠고 있었기에, 최근에는 작가가 정착된 존재감(질량, 양감)보다 흐름의 역동성(에너지, 운동성)에 집중해

The Infinity Blue 2
21 X 29.7cm 종이 위에 연필 2010

The Infinity Blue 3
21 X 29.7cmcm 종이 위에 연필 2010

Photosynthesis (부분)
29.4 X 21cm 종이 위에 연필 2010

작업한다는 느낌을 받게 된다. 그의 작업은 어떤 존재 이전에 그 존재보다 선재(先在)해 마침내 그 존재를 가능하게 하는 어떤 능력에 대한 회화적 진술처럼 읽히기도 한다. 그런 점에서 이 작업에는 존재의 근원에 닿아있는 어떤 본질에 대한 천착을 느끼게 하는 매우 중요한 지점이 있다. 그의 작업은 회화가 추구할 수 있는 세계의 궁극이 결국 무형(the amorphous)과 무한(the infinite)이라는 생각에 도달하게 만든다. 그것은 보일 수 없는 것을 보이게 하려는 시도인데, 이것은 어쩌면 궁극적인 존재(ultimate being) – 신(God) – 에 대한 추구인지도 모른다. 그의 작업에는 대폭발(big bang)과 같은 천지창조의 순간을 연상하게 만드는 기이한 은유가 감추어져 있다. 'The Infinity Blue' 연작 드로잉 석 점은 2010년 2월 갤러리 604 개인전을 위해 부산에 왔을 때 작가가 준 것이고, 2011년 1월 미국으로 떠나기 전에 선물한 'photosynthesis(광합성)' 연작 드로잉은 마이애미(Miami)에서 진행할 설치 프로젝트 도면의 일부(一部)로, 설치 작업의 전체 광경을 그린 도면 한 점과 전면(front)과 좌측(left)에서 바라

Photosynthesis (전체)
29.4 X 21cm 종이 위에 연필 2010

본 부분도 한 점, 이렇게 총 두 점이다. 마이애미의 해변에 설치할 이 작품은 수많은 재목(材木)을 쌓아서 완성되는데, 재목들의 사이로 사람들이 걸어갈 수 있도록 설계되어 있다. 2010년 12월에 작가와 함께 베이징(北京)에 갔을 때, 그는 이 설치 작업을 위한 드로잉들을 열심히 진행하고 있었다. 작업의 제목인 광합성은 식물이 빛에너지를 이용해 이산화탄소와 물로부터 유기물을 합성하는 과정을 의미하는데, 화가는 식물학적, 생물학적 현상에 한정하는 이 개념을 범자연적 수준으로 확장시켜 모든 에너지가 응집, 확산되면서 이것이 정태(靜態)로서가 아닌 유기적으로 연관되어 순환하는 일련의 동적 과정(dynamic process)으로 보여주고 싶다고 했다. 또 작가는 푸른색을 현실의 다양한 색조들과 영원한 세계 또는 밤을 상징하는 검은색 사이에 놓인 중간색으로 이해하고 있다는 자신의 견해를 피력했고, 마이애미의 바다와 하늘의 색인 블루와 어우러져 더욱 선명한 느낌을 환기시키기 위해 청색의 재목들이 공중에 부유하고 있는 이미지로 설치를 진행하겠다고 말했다.

이정자 李貞子

2013년 11월 26일부터 12월 8일까지 온천동 수가화랑에서 열렸던 화가의 개인전 전시 서문을 부탁받고 작품들을 실견(實見)하러 해운대 달맞이 언덕 위에 있는 작업실을 방문했다가, 우연찮게 거기 비치되어 있던 화가의 수많은 드로잉 북(drawing book)들 전체를 하나하나 들쳐가며 찬찬히 살펴 볼 일이 생겼다. 화가는 홍익대학교 미대 서양화과를 졸업하고 1990년대 초반, 중국과 우리나라가 수교한지 얼마 되지 않았던 시기에 중국으로 건너가, 베이징(北京)의 중앙미술학원에서 유학을 했던 경력이 있다. 그녀는 수가화랑 전시회에 진달래를 그린 작품 한 점 외에는 거의 대부분 매화를 그린 작품만을 출품했다. 즉 전시장엔 꽃을 그린 작품들만 전부 펼쳐져 있었던 것이다. 그러나 당시 작업실에서 화가는 그 작업들 외에도 종이 위에 흙과 물감을 섞어 바탕을 불규칙하게 만들고, 그 위에 일필(一筆)로 인체를 그려내는 작업을 함께 진행하고 있었다. 두 작업은 소재에 있어서는 서로 완전히 달랐지만, 단붓질로 작업을 진행해야 한다는 점에 있어서는 동양적 회화 전통과 연관된 유사성을 서로 공유하고 있었고, 하나(꽃)에서는 강렬하지만 화사함을 추구하는, 다른 하나(인체)에서는 은은하지만 역동성을 추구하는 특징이 드러나고 있었다. 작업실에는 1990년대 중국에 있으면서 그렸던 인물 유화 작업들 몇 점이 드문드문 놓여 있었는데, 지금과는 달리 그 당시에는 대단히 인체 작업에 깊이 천착했던 내력이 있었음을 짐작해 볼 수 있었다. 중국에서 그렸던 드로잉들 중에는 모델을 두고 작업한 다양한 인물 작업들 외에도 광활한 중국 대륙의 경관이나 실크

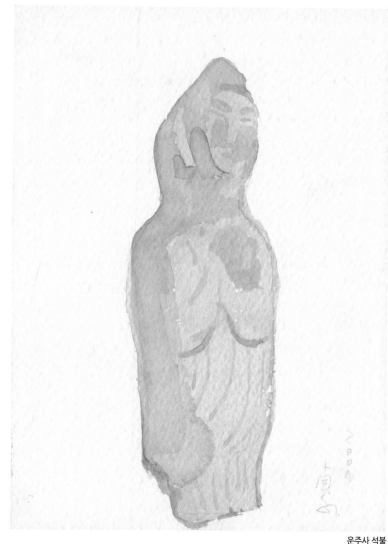

운주사 석불
12.4 X 18cm 종이 위에 수채 2007

로드 툰황(敦煌)의 석굴과 불상들을 묘사한 작업들이 다수 남아 있었는데, 인체와 대상물들이 담고 있는 포름과 정서를 가장 완성도 있게 장악해내기 위해 오랜 기간 수련했던 작가의 열정과 노력이 거기에 고스란히 새겨져 있었다. 오히려 지금 작업들만을 단편적으로 보게 된다면, 화가가 그간 연마했던 회화적 내공의 상당 부분을 놓치게 될 수도 있겠구나 하는 생각이 들기도 했었다. 작업실에 앉아서, 화가가 전에 가르치던 브니엘예고(藝高)의 학생들이나 작업실을 찾아왔던 친구, 후배들의 포즈를 자연스럽게 묘파해 낸 맛깔스런 드로잉들을 재미나게 넘겨보던 기억이 지금껏도 생생하다.

그 때 구한 화가의 드로잉들 중 한 점은 2007년에 그린 '운주사 석불'이다. 화가는 천불천탑(千佛千塔)의 운주사를 자주 방문하기도 했고, 이것을 회화의 모티브로 삼아 한동안 작업을 진행해 나가기도 했었다. 정치(精緻)하고 세련된 통일신라의 귀족적 탑파(塔婆)들이나 석불들과는 맛이 전혀 다른, 투박하면서도 소박한 탑들과 민불(民佛)들이 보여주는 나말여초(羅末麗初) 능주(綾州) 지방 호족들의 미감이 지니는 독특한 맛에 대해서는 새삼 더 설명할 필요가 없다. 이 둘 사이는 고려의 불화와 조선의 민화가 보여주는 미감의 차이와도 대응시켜 볼 수 있을 것이다. 나도 과거 운주사(雲住寺)를 찾아갔을 때, 여느 다른 절집이나 폐사지에서는 전혀 볼 수 없었던 이례적인 분위기에 깊이 매료된 바 있었다. 특히 잘 생긴 산들을 뒤로 두고, 노년기 지형의 암질(巖

質)에 새파랗게 이끼가 끼어 고태미(古態美) 가 물씬한, 풍화되어 젓갈처럼 삭아진 바위 위에 새겨진 얼굴의, 원래는 선명했을 그 이목구비의 윤곽선들이 자연스럽게 소멸되어 져 가는 그 아담한 불상들의 절묘한 표정에 서 이루 말할 수 없는 감흥을 느꼈던 바 있다. 그것은 바야흐로 형(形)을 넘어선 상(象)의 세계를 드러내고 있었던 것이다. 화가의 작업실 테이블 위에는 황색조로 운주사의 석불 하나를 그린 작은 수채화 한 점이 노란색의 액틀 속에 예쁘게 끼워져 있었다. 그 석불의 원래적인 느낌을 몇 개의 선과 몇 번

불수
12.6 X 9cm 종이 위에 펜

의 자연스런 번짐만으로 가장 맵시 있게 표현해 내었다는 느낌을 주고 있었다. 소위(所謂) 놓고서 가만히 보는 맛이 있는, 아주 조촐한 분위기의 그림이었다. 작은 화면이지만 물(水)이 가진 속성을 절묘하게 다루어내는 기량과 대상의 흥취를 화면 위로 옮겨낼 줄 아는 역량이 돋보이는 매력적인 작품이었다.

다른 한 점의 그림은 오른손의 포름을, 그야말로 단 몇 개의 선으로 뽑아낸 심플한 드로잉이다. 석불의 손을 그린 것 같은 이 그림의 형상은 내 마음을 묘하게 끌어들이는 기분이 있었다. 어찌 보면 너무 간단한 그림이라고 말할 수도 있겠지만, 나는 이 그림에 끌렸다. 중국과 우리나라의 수많은 석불들을 보면서, 심상에 내재된 불수들의 다양한 요소들을 선 몇 개로 간단히 끝내버린 작품이라고 생각했다.

또 다른 한 점은 화가가 중국에서 한국으로 돌아오기 직전인 1996년 7월, 중국 대륙을 최초로 통일한 진(秦)나라의 도읍인 시안(西安)의 병마용(兵馬俑) 유적을 방문했을 때 그 현장을 실사한 많은 스케치들 중의 한 점이다. 세계 8대 불가사의 중 하나로 꼽히는 이 유물들을 주황색조의 연필 파스텔로 그려본 이 스케치에서는 부드러운 색감과 함께 유연한 선조가 돋보인다. 중국이라는 제국의 거대함과 신비로움을 상상하게 하는 한 장면이 그림을 보면서 파노라마처럼 머릿속에 그려진다. 절대왕권의 상징인 피라미드나 병마용과 같은 거대 유적들은 그 엄청난 위용으로 그것들을 보는 사람들의 시야를 한 순간에 압도하도록 만들어버리는데, 수많은 노예들을 동원한 이집트의 파라오나 분서갱유(焚書坑儒)의 반문화적 폭군 진시

시안에서
20.5 X 15.6cm 종이 위에 연필 파스텔 1996

황과 같은 단 일인(一人)의 권력자를 위해 헤아릴 수도 없을 만큼 많은 사람들을 희생시킨 생생한 증언의 현장으로서의 이 유적들이야말로, 비정한 마키아벨리즘적 속성과 더불어 뿌리 깊은 인간의 야만성 그 자체를 변명할 여지없이 직면하도록 만들어버린다. 또한 이 땅에서 이루기를 꿈꾸는 영원불사(永遠不死)의 욕망이 실은 얼마나 덧없고 부질없는 미망(迷妄)인가를 새삼 뼈저리게 느끼도록 만든다. 그럼에도, 화가의 그림 속 따스한 색채와 경쾌한 필선은 그런 것들을 다 잊어버리고 병마용의 모습을 하나의 풍물적인 대상으로서만 응시할 수 있게 해준다.

그 다음의 또 다른 한 점은 여인의 얼굴을 그린 소묘이다. 1990년대 후반, 화가가 동래 명륜동의 작업실에서 작업하고 있을 때 찾아온 어느 여자를 모델로 그린 것이라는데, 눈매의 예리함은 샤프한 인텔렉츄얼리티(intellectuality)를, 살짝 아래를 응시하는 눈빛은 예민한 센서티비티(sensitivity)를 머금고 있다. 눈가로 지나가거나 눈 위를 살짝 덮으며 흘러내리는 머

여인
18.3 X 25.6cm 종이 위에 연필 파스텔 1990년대 후반

리카락의 미세하게 휘어지는 서늘한 곡선의 유동에서, 나는 무엇이라 설명하기는 어렵지만 보는 이의 마음을 살짝 흔드는, 여성적이지 않은 듯 여성적인 야릇한 분위기를 읽어볼 수 있었다. 화면 아래쪽의 풍부한 여백은 보는 사람들의 시선을 여인의 얼굴 쪽으로 향하도록 이

여학생의 뒷모습
10.2 X 13.8cm 종이 위에 펜

끌고 있다.

　마지막 한 점은 그림 그리는 여학생의 단정한 뒷모습을 단선의 펜으로 그린 드로잉이다. 나는 여성의 누드를 그린 그림들이나 여인의 모습을 그린 그림들 중에서도 얼굴이 드러나게 그린 그림보다는 왠지 뒷모습을 그린 그림에 더 마음이 끌리는 경향이 있다. 또한 화면 속 인물이 풍부하고 다양한 포즈를 취하고 있는 그림보다는 단순하면서도 다소곳한 포즈를 취하고 있는 그림을 더 좋아하는 경향이 있다. 한 마디 말을 하지 않아도 애절한 표정 하나만으로 모든 감정을 상대에게 전달할 수 있는 것처럼, 사람의 뒷모습이란 구구한 말이 아닌 그런 쓸쓸하고 치명적인 표정과도 같은 뉘앙스를 그 안에 품고 있는 것이다. 거기엔 침묵 속에서 번져 오르는 먹먹한 여운과도 같은 표정(affect)의 세계가 있다. 지금에 다시 보니, 화면 속에 담긴 어느 이름 모를 여학생의 담백하고도 청결한 기운을 스치듯이 나마 잠깐이라도 감응해 볼 수 있었기에, 내가 이 그림을 취할 수 있었던 것일지도 모르겠다.

매화
24 X 24cm 천 위에 유채 2014

진달래
31.8 X 31.8cm 천 위에 유채 2013

이진이 李眞伊

—

[Ideal]
[고향을 그리워하는 비너스] 2점
[혼자 있는 오후]

　　1968년 부산 출생인 이진이 화백은 1992년에 부산대 미대 서양화과를, 1996년에는 동(同)대학원을 졸업했다. 1996년부터 2007년까지 다섯 차례의 개인전을 가졌고, 금년(2008) 4월에는 조부경 갤러리에서 여섯 번째의 개인전을 열었다. 1994년에는 '미술세계대상전'에서 특선을, 2002년에는 제13회 '부산청년미술상'을 수상하기도 했다.

　　그녀는 일상적인 소재들을 클래식한 기법으로 그리는 작업을 하는, 부산 지역의 동년배 화가들 중에서도 매우 주목할 만한 작가이다. 특별히, 과거의 작업들에 비해 최근 작업의 성취가 더 뛰어난 점이 기대를 모으게 한다. 초기 작업의 성격이 중후하면서 텁텁한 느낌이었다면, 최근에는 투명하면서 깊어진 느낌이다. 화면 속에는 깊은 강이 잔잔히 흐르는 것 같은 고요함이 있었다. 울리는 외침도, 터치의 흔적도 감지되지 않는다. 과장된 화려함이 아닌 단정한 정일(靜逸)이 화포에 올올이 스며있다. 이를테면 그녀의 그림은, 바로크 풍이라기보다는 르네상스 풍에 가까웠다.

　　수평으로 흐르는 시간의 한 시점을 수직으로 절단한 일상의 횡단면은 인간의 흔적을 결빙한 채 화면에 접착되어 있었다. 그녀의 그림은 지금 존재가 막 사라지려고 하는 것들이나, 존재의 흔적만 남은 최후의 양상을 통해, 사물의 근원적 존재감을 드러내고 있다. 거의 사라졌지만, 그럼에도 그 존재의 숨결이 남아, 결국 이면에 숨겨진 대상을 환기시킨다. 그림 속에 펼쳐진 사물들의 이면에는 그 사물의 연장(延長)인 존재의 비의(祕意)가 묻어 있다(그녀의 예

Ideal
25 X 35cm 종이 위에 연필, 유채 1989

술적인 출중함은 바로 이 지점에서 빛난다). 다시 말하자면, 그녀의 그림에는 덧없이 사라지는 존재의 무상함(사물) 이면에 존재하는, 불멸의 영원성(의미)을 향한 추구가 있다. 이러한 의미역(意味域)이 일상성이라는 양상으로 표현된다는 점에, 화가의 작업의 독특함이 있다. 빈 의자, 서가에 꽂힌 책, 구겨진 옷, 아무렇게나 놓인 소품들과 같은 평범한 일상의 소재들이 이러한 주제의 조형적 현시를 위한 장치로 즐겨 사용되고 있다.

화가의 작업실 한 쪽 벽면에는 배경이 붉은 색으로 처리된 자그마한 연필그림 한 점이 걸려 있었다. 1989년 작(作)이었는데, 그 해에 화가는 미술대학 2학년 학생이었을 것이다. 작가로 입문하기도 훨씬 전이었던 그 홍안(紅顔)의 시절에 청초하고 신비로운 표정을 짓고 있는 한 소녀를 그린 이것의 화제(畵題)가 무엇일지 나도 내심으론 궁금했다. 그림을 볼 때마다, 왠지 거기 있는 소녀의 얼굴이 진짜 사람의 얼굴은 아닌 듯한 느낌이었기 때문이었다. 거기에는 위대한 성상(聖像)에서나 느껴질 법한, 세속의 흔적이 지워진 맑고 높은 기품이 서려 있었다. 그래서 어느 날 나는 화가에게 그 그림의 제목을 물어보았다. 그런데 놀랍게도, 그녀가 답한 그림의 제목은 'Ideal'이었다.

고향을 그리워 하는 비너스 1
25.7 X 35.2cm 종이 위에 색연필, 수채 1993

고향을 그리워 하는 비너스 2
24.9 X 35.2cm 종이 위에 색연필, 수채 1993

이심전심(以心傳心)이었을까? 내가 받은 느낌과 그린 화가의 마음이 서로 다르지 않았던 것이다. 화면 속 소녀는 현실에 존재하는, 뼈와 살과 피를 구유(具有)한 그런 육체(flesh)로서의 여성이 아니었다. 그것은 무수한 실재(實在)들 속에 존재하는 수많은 요소들 중에서도 단지 순수하게 초월적인 것만을 집요하게 추출하여 형상으로 결집시킨, 이데아의 육화(肉化)이자 신적 체현(體現)이었던 것이다. 이 작은 데생 한 점이야말로 이후 그녀의 작가 인생 전체를 관통하는 핵심을 품고 있는 회심(會心)의 일타(一打)와도 같은 작품이다. 왜냐하면, 그 안에서 유한자(有限者)의 형상 속에 무한자(無限者)의 속성을 담고자 하는, 영원을 그리워하는 화가의 마음이 최초로 구현되고 있기 때문이다.

화가가 미대를 졸업한 이듬해인 1993년에 그린 '고향을 그리워하는 비너스 1'이라는 그림을 살펴보자. 가없이 펼쳐진 바다를 앞에 두고, 의자 위에 한 여인이 앉아 있다. 그 여인은 사라질 육체를 지닌 초라한 유한자일 뿐이다. 그럼에도 화가가 그 여인의 이름을 비너스라 불러주었는데, 이는 신화 속에서 불멸하는 무한자의 상징이다. 여기에는 무상(無常)한 존재가 영원의 이름으로 불리어지는 모순과 이율배반이 있다. 신적 존재인 비너스는 희랍 신화에 의하면 바다에서 태어났다. 그러하기에 바다는 영원성의 시원에 대한 메타포이다. 비너스는 자신의 고향인 바다를 바라보고 있는데, 이것은 영원을 향한 화가의 노스탤지어를 의미하는 것이기도 하다. 이 그림 '고향을 그리워하는 비너스 1'에는 시간의 흐름 속에서 덧없이 사라져가는 현존 - '고향을 그리워하는 비너스 2'에서 홀연히 사라져버린 여인의 육체가 표상하고 있는 바처럼 - 에 어떻게 영원성을 부여할 수 있을 것인가를 고민하는 화가의 작업 구상이 담겨져 있다.

이 그림과 14년의 시차를 격해, 비교적 최근인 2007년에 그린 작품 '혼자 있는 오후'를 보자. 화면에는 끈이 긴 가방과 물방울무늬가 찍혀있는 커피 잔 그리고 잔 받침이 그려져 있다. 이 가방은 화가가 늘 메고 다니는 가방이며, 이 컵은 화가가 커피를 마실 때마다 사용하는 컵이다. 즉, 화가의 일상이 드리워져 있는 사물들이다. 그러하기에, 이 사물들은 단순한 가방과 컵이 아닌, 화가의 현존을 상징하는 매체이며 은유이다. 아무렇게나 내던져진 가방 속에는 화가가 느꼈을 외출의 설레임과 귀로의 허탈함이, 차분하게 바닥 위로 놓인 컵에는 화가가 느꼈던 커피의 맛과 향기가 간직되어 있다. 그러나 화가에게 순간순간 인식되는 감정들과 감각들은 불변하는 것이 아니다. 그것들은 작품 '고향을 그리워하는 비너스 1' 속에 그려진 여인의 육체처럼, 상황과 조건에 따라 덧없이 변하는 것들이다. 그러나 역설적으로, 모든

혼자 있는 오후
18.8 X 26.6cm 종이 위에 색연필 2007

것이 변한다는 그 사실이야말로 앞으로도 영원히 변할 수 없는 유일무이한 것이다. 변역(變易)은 언제까지나 지속되는 속성을 내포하고 있기 때문에, 변화의 속성을 내재한 사물(가방, 컵)을 그리는 행위는 여인의 육체에 비너스라는 이름을 붙이는 행위와 동일한 의미를 가지는 것이다. 무상의 현존에 영원의 이름을 붙이면서 시작된 화가의 이야기는 마침내 무상한 것만이 영원한 것이라는 이야기로 끝맺고 있다.

Echo and Narcissus
24 X 33cm 천 위에 유채 2010-2013

보은이
45.5 X 53cm 천 위에 유채 2009

파랑새
45.5 X 53cm 천 위에 유채 2010

정일랑 ^{鄭一郎}

—

[아름다운 시간들]
[Prana] 2점

울산에서 태어나 한때 부산에서 살다가, 지금은 양평에서 작업을 하는 정일랑 화백은 적어도 몇 년에 한 번씩은 부산에서 전시회를 열고 있다. 일곱 번의 개인전 중 네 번의 전시를 부산에서 개최했다. 전람회 중인 부산의 한 화랑에서 몇 차례 만나며 화가에게 받았던 인상은, 뭐랄까 온화하면서도 한편 고집스러운 일면을 지니고 있다는 점이었다. 사람을 대하는 방식은 겸손하면서도 부드러웠지만 자신의 작업에 대한 관점은 확고한 듯 보였다. 또한 사물이나 작품을 바라보는 심미안이 깊어 조형적 미감을 이해하는 조예가 남다르다는 느낌을 받기도 했다. 그에게는 예술가로 살아가는 것이 물 속에서 고기가 노니는 것처럼 자연스러워 보였고, 몸에 잘 맞는 옷을 입고 거니는 것처럼 보였다. 그러면서도 깊은 내면에는 소박과 정직의 미덕을 품고 있어, 과시 그 본바탕은 흙처럼 질박한 인간이었다.

화가는 캔버스 위에 접착제를 이용, 고운 모래를 바르는 방식의 작업을 이전부터 죽 해왔다. 과거 그의 작품에는 이야기가 있었다. 시골의 집이나 소의 얼굴, 일하는 사람이나 나무와 꽃, 하늘에 떠 있는 달과 별, 흐르는 강물과 물고기 등 아름다운 자연의 풍경과 그 풍경이 드리워진 시간이 있었고, 그 위에서 펼쳐지는 사람들의 진솔한 이야기가 있었다.

여기에 소개하는 작품은 담묵(淡墨)으로 찬찬히 그린, 연작 '아름다운 시간들'의 먹 드로잉이다. 화면의 아래쪽에 논밭이 얌전하게 펼쳐져 있고, 한 구석에는 나무 한 그루가 부는 바

아름다운 시간들
21.6 X 15.4cm 종이 위에 먹 2005

아름다운 시간들
162 X 130.3cm 천 위에 흙, 먹 2004

람에 긴 머리카락을 날리는 여인처럼 아스라이 서 있다. 또 대각선으로 화면 위쪽의 여백에는 이 나무를 공중에서 바라보는 한 남자가 붕 떠 있다. 이 그림 속에는 마치 오작교를 사이에 둔 견우와 직녀처럼, 천상과 지상, 현실과 비현실, 가능과 불가능의 조우 같은 것이 실려 있다. 또 있는 듯 없는 듯 표 나지 않게 담담한 묵흔과 텅 빈 화면의 광활한 공백은 이 대응을 더욱 더 가없이 애틋하게 만들고 있다.

그러던 그의 작업이 최근에는 그 특유의 형상성을 지워가면서 우주의 성좌들과 같은 추상적 화면구성으로 전환해 가고 있다. 2008년 4월의 개인전(미광화랑)에서는 특히 이러한 양상을 뚜렷하게 감지할 수 있었다. 양평의 작업실에서 바라보는 맑은 하늘 속 별들인 양, 우주적인 느낌을 전해주는 원형

의 기하학적 형태 속에 수많은 선들의 반복과 중첩으로 만들어진 형태가 고요하게 그 모습을 드러낸다. 대비의 효과가 과거의 구상 작품 속 소재들보다 훨씬 더 미묘한 울림을 일으키고 있었다. 먹물을 흙 위에 도포(塗布)한 표면은 화면의 배경과 쉽게 구별되거나 특별히 도드라지지는 않지만, 신석기인의 빗살무늬토기 문양과 빛깔처럼 은은하고 깊은 숨결의 흔적을 느끼게 해 준다. 또한 초기 작업들과 비교할 때, 근작에서는 화면을 구성하는 입자의 밀도가 조밀해지고 색조들의 스펙트럼이 좁아지면서도 색채간의 대비는 더욱 세련되어져 가는 양상을 보이고 있다.

보다 더 본원적인 것으로의 돌아감이라 해야 할지, 마치 수화(樹話)가 산월(山月), 매(梅), 호(壺)를 그린 구상에서 전면 점화로 반전했던 예처럼, 형상을 버리고 마침내 무한의 세계로 입경(入境)하는 작가의 정신의 면모를 볼 수 있다. 김환기 선생이 조선의 멋, 선비적 풍류라는 로컬리즘(localism)을 넘어, 우리의 정신을 담은 보편의 형식을 찾음으로서 구상 작품들의 격조를 넘어선 것처럼, 화가의 전원적이고 생태적인 미감이 이미 인간의 세계를 초월한 우주와 기운의 세계로 전환되면서, 이전의 구구한 일상과 화면 구성의 제(諸)요소들이 완벽하게 축약되어진 조형적 성숙을 성공적으로 드러내고 있다. 나는 화가의 근작들을 보면서 바야흐로 화가의 작업 역량이 무르익어 절정으로 진입하고 있다는 느낌을 받는다. 구체적인 이야기가 모두 사라졌지만, 모든 서사를 포괄하고 종내에는 지워져버린 아득한 세계가 거기에 있었다.

화가는 이 연작의 제목을 'Prana' – 산스크리트어로 'breath'의 의미 – 로 명명했는데, 이 단어는 '생명의 호흡', '생명의 기운' 등의 의미를 담고 있다 한다. 제목이 의미하는 바처럼 이 연작에서는 본질적이고 근원적인 기운을 느낄 수 있다. 소재의 토속성과 주제의 유현(幽玄)함이 어우러진 글로컬리즘(glocalism)의 한 예시라 할 만 하다.

여기에서 소개하는 작품은 'Prana' 연작을 연필로 드로잉 한

Prana
80.3 X 100cm 천 위에 흙, 연필 2008

Prana
91 X 72.7cm 천 위에 흙, 연필 2008

Prana
162 X 130.3cm 천 위에 흙, 연필 2007

Prana 1
12.9 X 18.4cm 종이 위에 연필 2008

Prana 2
18.4 X 12.9cm 종이 위에 연필 2008

그림들이다. 한 점은 화면의 위쪽에 큰 동그라미가 그려져 있고 그 원의 안으로 연필선의 궤적이 지나가면서 내부공간을 채우고 있다. 그리고 그보다 작은, 속이 빈 동그라미 두 개가 아래쪽에 그려져 있다. 또 다른 한 점은 화면의 중심에서 약간 왼쪽에 큰 동그라미가 그려져 있고, 역시 그 원의 안으로 연필선의 궤적이 지나가면서 내부 공간을 채우고 있다. 큰 원의 좌우에는 연필로 번지듯이 점적(點滴)된 물방울 같은 여섯 개의 작은 원들을 그렸다. 두 점 모두 서명은 연필로 하지 않고 바늘 같은 것으로 파듯이 눌러 'ㅈ. ㅇ. ㄹ. 2008'이라고 새겼다. 서명이 전체 화면의 조형을 깨뜨리지 않게 하려는 작가의 배려인 듯 보였다. 모래로 작업한 작품과 연필로 작업한 드로잉은 소재에서 느껴지는 질감에는 큰 차이가 있지만, 작품이 풍기는 느낌은 서로 다르지 않음을 느낄 수 있다. 그 느낌은 적요(寂廖)와 신비 그리고 아득한 듯 막막한 어떤 것이었다. 그러면서, 크고 부드럽고 푸근한 느낌도 있었다. 형태가 점차 소멸되어 갈수록 이들 느낌은 더욱 더 강하게 육박해오고 있었다.

최석운 崔錫云

—

[호텔]

나와 최석운 화백은 지금까지 세 차례 만났다. 그가 작년(2008) 가나아트의 레지던스 (residence) 프로그램 참여 때문에 부산에서 3개월간 머물 때 부산의 한 카페에서 처음 만나 서로 면(面)을 텄고, 한 번은 서울의 인사동 길에서 우연히 마주쳐 거리의 화랑들을 여기저기 돌아다니며 재미있는 이야기를 나누기도 했다. 주로 그가 기발하게 유머러스한 이야기를 하나 툭 던지면, 내가 포복절도하며 자지러지게 웃는 그런 식이었다. 초면임에도, 마주앉은 사람을 편안하게 만드는 능력이 있음과 성품에 가식이나 치장이 없음을 대번에 알아챌 수 있었다. 또한 낯설음에서 오는 긴장감이나 경계심을 손쉽게 무장해제 시키는 기이한 힘을 가진 사람이기도 했다.

그는 길을 걸으면서도 덩치에 어울리지 않게 가느다란 실눈을 살포시 치켜뜨고 주위를 둘레둘레 살피며, 범인을 찾는 탐정처럼 그림이 될 만한 장면을 부지런히 탐색하고 있었는데, 그 점이 내게는 특별히 인상적이었다. 내가 드로잉을 좋아한다는 사실을 안 그는 '언젠가 그림 한 점을 그려 주겠다'는 말을 덜렁 남기고 연락처를 주고받은 다음, 그 날은 바로 헤어졌다.

그리고 금년(2009) 초에, 서울에서 전시가 있다는 화가의 연통(連通)을 받았다. 그런데 마침 그 주(週)의 주말에 내가 서울에 가기 어려운 부득이한 사정이 있어 그만 전시장을 찾지 못했다. 그 때도 화가는 전화로 '서울에 오시면 약속한 그림을 그려 드려야 하는데 …' 라고 말해, '꼭 그러실 필요는 없다'고 대답했지만, '아니요 꼭 한 점 그려 드리고 싶네요' 라고 재차 말하며 다음에는 부산에서 꼭 한 번 만나자고 했다. 그러면서, 나중에 만나면 술은 꼭 한 번

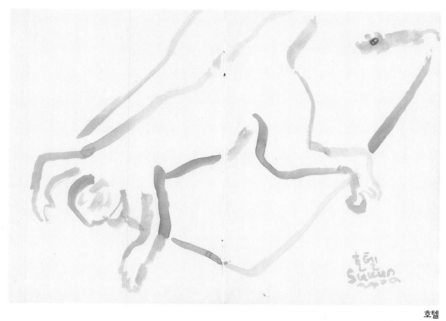

호텔
29.2 X 20.8cm 종이 위에 먹 2009

왕창 사줘야 한다며 술꾼 같은 걸걸한 목소리로 사람 좋게 껄껄 웃었다.

그러다 다시 만난 게 금년 6월 말에 열린 부산공간화랑의 '해운대 엘레지' 전에서였다. 오프닝 다음 날 화랑에서 만난 화가는 전에 했던 약속을 지켜야한다며 먹으로 드로잉 한 점을 그려주었는데, 그림 제목이 '호텔'이었다. 전날 광안리 파크 호텔에서 자기 전에 미리 한 점 그려서 가져오려고 했는데 이상하게 그림이 잘 그려지지 않다 했고, 그냥 같이 만났을 때 즉흥적으로 그리는 것이 더 기분이 날 것 같아 오늘 그리는 것이라고 이야기했다.

호텔 침대 위에 남자가 엎어진 채 누워 있고, 침대 한 쪽 구석에서 개 한 마리가 이 남자를 쳐다보고 있는 장면을 그린 그림이었다. 화가는 사람을 한 사람으로 보아도 좋고, 아래쪽의 여자가 잘 안보이기는 하지만 두 남녀가 서로 얼싸안고 누워 있는 퇴폐적인 장면으로 보아도 무방하다고 말했다. 또한 동물 역시 개로 보든 쥐로 보든 상관없다고 했다. 말을 듣고 보니, 두 남녀의 은밀한 방사(房事)를 개나 쥐가 슬쩍 엿보는 코믹한 장면이 연상되어 슬며시 웃음이 나왔다. 그러나 사실 이 그림은 어젯밤 화랑의 전시 오프닝을 끝내고 피곤한 몸으로 호텔 침대에 쓰러져 잠든 화가 자신의 모습을 그린 것이다. 그 자리에서 떠오른 생각을 즉흥적으로 한 번 그려본 것이라며, 화가는 나중에 이것을 유화로 다시 작업해 보고 싶다고도 했다. 나는 그림 속에서 피곤에 지쳐 누워 있는 화가 자신의 모습을 바라보면서, 생계(밥벌이)를 위해 그림을 그려야 하는 생활인(전업 작가)의 숙명적인 슬픔과 외로움을 엿볼 수 있었다. 마치 무성 영화 속 찰리 채플린(Charles Spence Chaplin)의 모습처럼 말이다.

그림을 다 그린 다음에는 부산공간화랑 신옥진 사장과 화가와 나는 기장 대변항 근처에 있는 밥집(토암 도자기공원 식당)에서 식사를 하고 헤어졌다. 몇 번을 만나 본 그에게서 가장

진하게 풍기는 체취는 소탈함과 낙천성이었다. 대학 시절, 그 흔한 미팅도 한 번 못하며 좁은 작업실에서 내내 그림만 그렸던 이야기, 집안 형편이 너무 어려워 고생스럽게 학교를 다녔던 이야기를 들으면서도 신기하게도 궁상스럽다거나 청승맞다는 감정을 조금도 느낄 수 없었다. 그에게서는 어떠한 어려움이나 괴로움도 웃음으로 '씨익─' 하고 넘기는 타고난 낙천가적 기질과 함께, 막연하고 고달픈 현실을 나름의 방식으로 꿋꿋이 맞서나가는 강한 뚝심과 고집을 읽을 수 있었다.

그의 그림 중에 부산 대청동 신동문화의 사무실 벽에 오랫동안 걸려 있던 '식사(1991)'라는 제목의 작품이 있다. 이 그림엔 걸신들린 양 자장면을 허겁지겁 먹어치우고 있는 한 사내의 모습이 보인다. 당시 한 그릇에 300원 하는 싼 자장면을 팔던 부산 대청동의 중국집에서 아귀처럼 한 끼를 때우는 자신의 모습을 쳐다보면서 맞은편에 앉아 있던 젊은 아가씨가 키득거리며 웃고 있더란다. 그래서 그걸 보고는 중국집에서 화실로 돌아와 그림으로 한 번 옮겨 보았단다. 가난과 궁핍 속에서도 질긴 생활력으로 버티며 살아가는 건강한 서민의 모습을 생생하게 보여주는 핍진(逼眞)한 그림이었다.

또 기억나는 인상적인 그림 한 점은 예전에 부산공간화랑에 걸려있던 '기다림(1994)'이라는 제목의 작품이다. 화면 속 지붕 위에는 작가 자신으로 보이는 남자와 그 옆으로 개와 닭 한 마리가 앉아 있다. 먼데 하늘을 바라보고 있는 쓸쓸한 남자의 뒷모습은 무언가를 하염없이 기다리고 있는 듯 망연한 분위기를 짙게 풍기고 있으며, 옆에서 축 늘어진 채 퍼질러져 있는 개의 모습에서 이러한 느낌은 더욱 실감나게 그려지고 있다. 이 그림이야말로 그가 부산을 떠나 양평 고송리의 다 쓰러져가는 폐가로 옮겨 와 작업하던 시절의 처연한 심경을 고스란히 반영하는, 고독하면서도 막막한 심회가 섬세하게 투영된 득의의 역작이다. 1990년대 초반, 양평 이주 이후의 초기작들에 투영되고 있는 화가 내면의 정서는 바

식사
60.6 X 72.7cm 천 위에 아크릴 1991

기다림
130.3 X 97cm 천 위에 아크릴 1994

화가의 집
90.9 X 72.7cm 천 위에 아크릴 1994

로 이러한 미래에 대한 막막함과 마음 둘 곳 없는 외로움이다. 막상 부산을 떠났지만 경제적 형편이 여의치 못해 서울에 자리 잡지 못하고 양평의 월 2만원 하는 달세 집에서 살던 그가, 그림을 계속 그리면서도 과연 자신의 삶이 어떻게 흘러갈 것인가에 대한 막막함을 내내 가슴 속에 품고 살았음을, 이 작품은 절절하게 보여주고 있다.

날아가는 새
90.9 X 72.7cm 천 위에 아크릴 1994

작품 '화가의 집(1994)' 속에 그려진 고송리 집은 뒤에는 산으로, 나머지는 논으로 빙 둘러싸여, 마치 절해고도에 위리안치(圍籬安置)된 유배지 같아 보인다. 나무 위에 앉아 새를 바라보는 화가의 모습(날아가는 새(1994))이나 방 안에 홀로 앉아 창밖을 주시하는 화가의 모습(화가의 방(1994))은 원지(遠地)에 부처(付處)된 죄인처럼 쓸쓸하기가 이를 데 없다. 이 시절 그의 그림 속에는 이처럼 깊고 쓰라린 슬픔과 아픔의 정서가 오롯이 내장되어 있었다. 또 그의 심경이 비교적 직설적으로 드러나 있기도 하다. 그가 그려내는 풍자와 해학의 세계는 기실 이러한 슬픔과 아픔 속에서 태동하며 뿌리내리고 있었던 것이다.

화가의 방
53 X 45.5cm 천 위에 아크릴 1994

그의 그림에 초기부터 현재까지 빠짐없이 등장하면서 해학적인 분위기와 뉘앙스를 가장 잘 전달해 주는 포인트는 역시 사람들과 동물들의 결눈질하며 엿보는 눈이다. '에스컬레이터(1998)'나 '지하철(1997)' 등의 수없이 많은 작품에서 등장하는 엿보기(peep)가 의

에스컬레이터
259.1 X 193.9cm 천 위에 아크릴 1998

지하철
116.8 X 91cm 천 위에 아크릴 1997

미하는 것은 과연 무엇일까? 본래 엿보기란 타인에 대한 은밀한 관심의 표현이다. 그렇다면 관심의 대상을 떳떳하게 응시하지 못하고 은밀하게 엿보는 까닭은 무엇일까? 그것은 자기감(sense of self)의 상실 때문이다. 자기감의 붕괴는 유년기의 의미 있는 타인(significant other)이 자기를 인정해 주는 시선을 철회하는 것과 밀접하게 연관되어 있는데, 이러한 원형적 상실감은 성인이 된 후 사회적 자원들 – 돈, 명예, 권력 등 – 의 획득에 실패하는 경우에 쉽게 재활성화(reactivation) 된다. 즉 자본주의 사회에서 소수의 승자를 제외한 다수의 패자는 – 아니, 아마도 모든 인간의 문제일지도 모른다. 결핍은 상대적 비교의 문제이기 이전에 인간 내면의 본질적이고 절대적인 문제이기 때문에 – 이러한 실패를 겪으면서, 갈망을 끊임없이 재생산하는 위태로운 신경증적 상태(neurotic state)로 전락하게 된다. 즉 결핍(deficit)이 유발하는 내면의 갈등(conflict)이 타인에 대한 엿보기로 표출되는 것이다. 결국, 타인을 몰래 엿보는 이유는 자신의 모자람이나 부족함이 들통 날 것 같은 창피함과 부끄러움 때문이다. 실상 우리들은 우리 안에 결핍된 어떤 것들을 뒤에서는 늘 몰래 엿보고 있으면서, 앞에서는 어떠한 결핍도 없는 체하는 위선적인 체면치레의 상황에 놓여있는 것이다. 이러한 허구와 위선을 보여주는 화가의 방식은 풍자와 해학이지만 그것은 그저 재미있기만 한 것이 아니라, 블랙코미디처럼 실컷 웃고 돌아서면 그만 코끝이 찡해지며 눈물이 도는 비애의 페이소스가 담긴, 흑산도 홍어 같은 그런 맛이었다. 수입 홍어는 입에 들어가 혀에 닿는 순간 바로 알싸하고 퀴퀴한 맛이 느껴지지만, 흑산도 홍어는 처음에는 탁 쏘는 맛이 없다가도 씹다 보면 조금씩 은근하게 특유의 암모니아 냄새가 확 치밀고 올라오는데, 그의 그림이 꼭 그랬다.

　　그의 그림에는 소외된 사람들의 외로움, 약자에 대한 연민이 깊이 박혀있으면서도 그것을 애조 띤 가락으로 노래하기보다는 유쾌하고 발랄하게 표현한다. 그러나 그림을 가만히 쳐다보노라면 먹먹한 슬픔이 가슴 한 구석을 둔중하게 짓누르는 묘한 무게감이 느껴져 온다. 그의 그림에서는 삶의 고통에 대한 격렬한 표현주의적인 묘사보다, 그 고통마저도 전회(轉回)시켜 풍자와 해학으로 슬쩍 넘겨버리는 통 큰 넉넉함과 배포가 번뜩이고 있었다.

　　무엇인가를 똑바로 정관(正觀)하지 못하고 비껴보아야만 하는 것, 그것이야말로 자기를 잃어버린 삼류 인생들의 애환이며, 늙은 작부가 젓가락 두드리며 부르는 질펀한 노랫가락에 서린 슬픔 같은 것이다. 그의 그림을 보면, 그는 적어도 이러한 정서를 몸으로 아는 사람이다. 아마도 화가의 개인적인 결핍 경험이 이러한 정서의 원형일 것이며, 사람 좋게 '허허허' 웃는 그의 유쾌함은 치명적인 내면의 결핍을 드러내지 않기 위해 나름대로 만들어 낸 세련된 대응전략이었을 것이다. 그러나 그의 유쾌함은 단순히 자신을 감추기만 하려는 얄팍한 방어책이

달맞이 언덕
100 X 72.7cm 천 위에 아크릴 2008

하얀 고무신
100 X 50cm 천 위에 아크릴 2009

아닌, 이러한 인생의 슬픔과 막막함을 온몸으로 겪으면서 이 제껏 그것들을 진솔하게 극복해 온, 삶의 두께와 저력이 느껴 지는 그런 종류의 것이었다.

그의 작품의 한 가지 중요한 특징은 작품의 주제를 드러 내기 위한 보조 장치로 개, 닭, 새, 돼지, 물고기, 소 등의 동 물들을 사용한다는 점이다. 그의 작품 속 동물들은 작품의 내용에 참여하고 있는 참여자인 동시에 작품 속 인간들의 행 동을 관찰하는 관찰자의 역할을 담당하기도 한다. 마치 사 이코드라마(psychodrama)에 등장하는 보조자아(auxiliary ego) 같은 기능을 하는데, 그들의 존재는 그림 속 주인공인 사람의 느낌과 생각을 생생하게 드러내는데 중요한 역할을 담당한다. 그들은 주인공의 상대 역할을 하면서도 동시에 주 인공의 마음을 구체적으로 반영해주거나 주인공 자신의 변형 된 자아(altered ego)로서의 기능을 수행하고 있다.

예를 들면, 전술(前述)한 작품 '기다림(1994)'의 경우에서 개와 닭은 뒷모습만 보이는 남자(화가 자신)의 외로움과 막막함, 지루함을 공유하는 카운터 파트로서 일차적인 역할을 수행하지만, 더 깊이 들어가 보면 결국 이들은 화가 자아의 또 다 른 얼굴로 기능하고 있다. 개의 힘없고 자신 없어하고 지루해하는 자세와 표정 뒤에 쓱 감춰 진 옆을 살짝 흘겨보는 눈빛, 부리를 지붕에 대는 척하면서 짐짓 주변을 슬쩍 엿보는 닭의 시 선은 막연한 가운데에서도 무언가를 암중모색하려는 화가의 속마음을 잘 보여주고 있다. 만 일, 개나 닭 없이 남자 혼자만 그려져 있었다면 막연한 외로움과 막막함은 그런대로 표현할 수 있었겠지만, 그의 마음을 흐르는 구체적인 생각과 감정을 이야기로 풀어내는 데에는 상당 한 어려움이 있었을 것이다.

다만 화가의 근년(近年) 작업 전반에서 한 가지만 더 바라고 싶은 것이 있다면, 작품에서 뿜어져 나오는 골계(滑稽)의 미학이 인지와 생각에서 나오는 것으로부터 감성과 체질적인 쪽 으로 좀 더 전환되었으면 하는 약간의 기대가 있다. 완전히 익어 나무에서 뚝 떨어지는 홍시 처럼, 푹 고아져 뽀얗게 우러난 사골 국물처럼, 늙수그레한 하회탈의 눈매에 도는 능청스런 미소처럼, 그렇게 자연스레 체질로 우러나 한층 깊어진 풍자와 골계를 기대하며 나는 화가를 계속 지켜볼 것이다.

황규응 黃圭應

—

[하단 풍경]

대구에는 이인성(李仁星), 손일봉(孫一峰) 화백, 광주에는 배동신(裵東信), 강연균(姜連均) 화백 등이 수채화를 잘 그리는 화가로 널리 알려져 있다. 그러나 부산 지역에서는 수채화로 전국적인 명성이 있는 화가가 드물다. 황규응 화백은 부산 미술계에서는 드물게 평생 수채화를 그린 화가이다. 서울의 중동중학교와 춘천사범 강습과를 다녔을 뿐, 정규 미술교육은 받지 못했지만, 초등학교 교사(내성초등학교, 좌천초등학교) 및 경찰에서 형사로 근무하면서 틈틈이 그림을 그려, 1977년까지 네 차례의 개인전을 가졌다. 화가는 김남배(金南培) 화백의 '자기의 주제만을 밀고 나가고 나머지는 무시해야 한다'는 이야기에 큰 교훈을 얻어, 평생 수채화에 전념하게 되었다고 한다.

작년(2007)에야 비로소 부산에서 화가의 작품 몇 점을 실제로 볼 수 있는 기회가 있었다. 주로 부산 시내나 근교의 풍경을 그린 수채화들이었는데, 여기에 소개하는 그림도 녹음이 짙푸른 5월의 강변 풍경을 그린 수채화이다. 이 작품에서는 수목이 비친 강물의 유연(悠然)한 느낌, 강 건너편 나무들을 간결하게 처리한 세련된 기법, 먼 산의 아련한 분위기, 싱그러움이 비처럼 쏟아질 것 같은 나뭇잎의 경쾌한 터치, 텅 빈 하늘과 한가롭게 떠 있는 배들의 조화, 농채와 담채의 미묘한 차이를 자유자재로 넘나드는 능력 등이 돋보인다. 필치와 구도가 소박하지만 자연스럽고, 어눌하지만 가식이 없다. 언뜻 보면 일요화가모임 회원의 그림처럼 엉성하고 성긴 듯 보이지만, 질박한 서정이 담긴 순수한 정신성은 직업화가의 능력을 넘

하단 풍경
38 X 33cm 종이 위에 수채 1985

어선 숙련의 경지를 보여준다. 화가는 낙동강 하구에 인접한 동네인 하단(下端)에 살면서, 낙동강 하구와 을숙도를 주로 그렸다고 한다. 그래서 '을숙도 화가'라는 별칭으로 불리기도 했는데, 이 그림도 낙동강 하구를 그린 것으로 보인다.

화가의 몇몇 작품을 대하면서 감상자로서 느낀 점이 있다면, 그림에 꾸밈이나 수식이 전혀 없는 필치의 진솔함이었다. 잘 그리려는 의식적인 노력이나 기교가 엿보이지 않지만, 그럼에도 천연스럽게 그린 필선의 숙련도와 구성의 예민함이 결코 가볍지 않은 역량을 드러내고 있었다. 약간 더듬더듬한 화면 속에 육필의 감각은 더욱 생생하게 드러난다. 그야말로 대성약결(大成若缺)의 그림이었다.

이 그림은 화가의 생전에 개인전을 두 차례나 개최했던 미광화랑에서 구입했다. 미광화랑 김기봉(金基奉) 사장님은 특별히 황규응 화백의 작품을 좋아하는데, 2000년 개인전 당시 작가에게서 들었다는 이야기 한 토막을 내게 들려주었다. 조선미술전람회 동, 서양화부에서 동시 특선을 했던 철마(鐵馬) 김중현(金重鉉) 선생이 6.25 전쟁으로 부산에 피난 와 형편

이 어려웠을 때, 화가가 쌀가마니와 군용담요를 보내주자 이를 고맙게 생각해 그림을 지도해주며 그림에 대한 평도 해 주었다 한다. 그러면서 철마는 자신의 그림 석 점을 펴 놓고 화가에게 한 장을 가지라 했는데, 황규응 화백은 당시에도 수채화가 좋아서 석 점 중에 수채화를 선택했다고 한다. 또 언젠가 양달석(梁達錫) 선생이 작품 한 점을 골라 가지라 했을 때도 역시 수채화를 가져왔다고 한다.

화가의 그림을 보면 대기감(大氣感)을 표현하는 능력이 뛰어나다는 생각이 든다. 특히 흐린 날씨나, 비오는 날의 습윤하면서도 쓸쓸한 감상을 읽어 내리는 능력은 남다르다. 화가의 회고담에도, 서성찬 화백이 자신의 '우중(雨中)의 원예고(園藝高)' 라는 작품을 칭찬했다는 내용이 실려 있는데, 아마도 비 오는 날의 분위기에 매료되었지 않나 싶다. 노을에 비낀 낙조의 금빛 색채를 표현하는 기량 역시 압권이다. 그러나 덤덤하게 그린 연필 선 위에 가볍게 수채를 입힌, 마치 덜 그린 듯 보이는 작품에서 드러나는 화가 특유의 소탈한 세련됨을 나는 무엇보다도 제일로 친다.

평범함에서 비범함을 찾기가 점점 힘들어지는 세대이다. 좀 더 자극적이고 엽기적인 소재와 기법으로 사람들의 시선을 끌려고 애쓰는 이 시대에, 세월의 때가 묻어 윤기가 배인 텁텁한 목기 빛깔이나, 맛깔스럽게 발효되어 잘 익은 김치 냄새처럼 은근한 화가의 수채화는 현란한 자극 속에서 피로해진 감상자들의 감각과 영혼을 순화시켜 주는 정화(淨化)에 다름 아닌 것이다.

비오는 남포동
37 X 33cm 종이 위에 수채 1980년대

영도 풍경
35.5 X 25cm 종이 위에 수채 1986

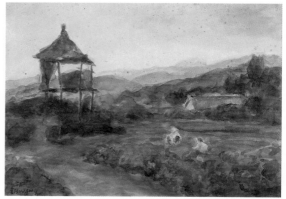

원두막 있는 풍경
54 X 39cm 종이 위에 수채 1991

국립중앙도서관 출판예정도서목록(CIP)

줄탁 / 글쓴이: 김동화. -부산 : 비온후, 2014
240p. ; 19x25cm

한자표제: 啐啄
ISBN 978-89-90969-86-6 03600 : ₩20000

미술 평론[美術評論]
한국 미술[韓國美術]

609.11-KDC5
709.519-DDC21 CIP2014034441

이 도서의 국립중앙도서관 출판예정도서목록(CIP)은 서지정보유통지원시스템 홈페이지(http://seoji.nl.go.
kr)와 국가자료공동목록시스템(http://www.nl.go.kr/kolisnet)에서 이용하실 수 있습니다.(CIP제어번호:
CIP2014034441)